MW00612303

EUGÈNE
ATGET
PARIS

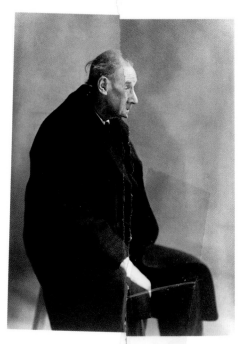

Berenice Abbott,
Eugène Atget, 1927

JEAN CLAUDE GAUTRAND (ED.)

EUGÈNE ATGET PARIS

TASCHEN
Bibliotheca Universalis

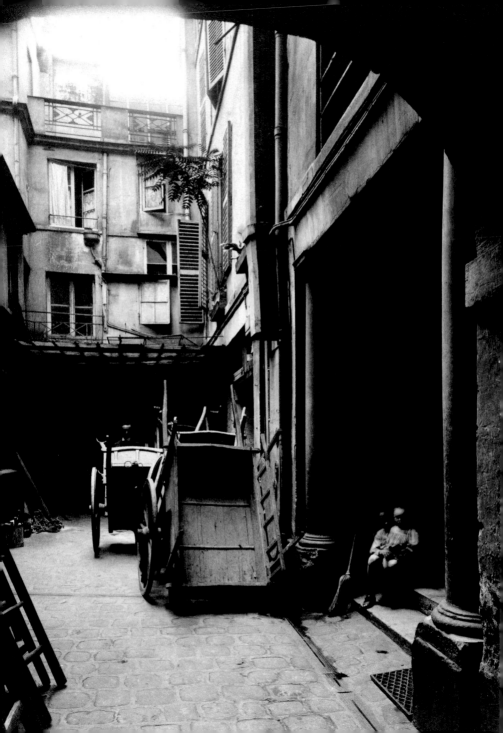

EUGÈNE ATGET

ARRONDISSEMENTS

APPENDICE

EUGÈNE ATGET

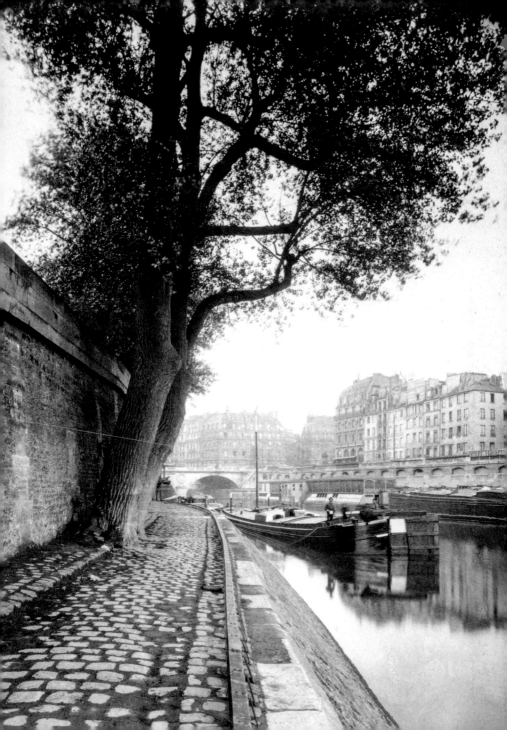

PARIS

EUGÈNE ATGET

1925. En visite chez Léopold Zborowski, le célèbre marchand de tableaux, un jeune journaliste aux yeux étincelants regarde les dernières natures mortes de Chaïm Soutine lorsqu'on sonne à la porte. Zborowski ouvre. Un monsieur de 70 ans, maigre, pâle et voûté, vêtu d'un pardessus sombre un peu râpé, entre, une lourde mallette à la main. «J'ai de nouvelles photographies à vous montrer», dit-il en sortant de petits albums de son bagage fatigué. Zborowski feuillette ces images, en retient quelques-unes et paye. Sans un mot, le vieillard referme sa mallette et disparaît. Le jeune journaliste témoin de cette scène deviendra plus tard l'un des photographes contemporains les plus réputés : Brassaï. Il venait, sans le savoir, de rencontrer un vieux photographe alors inconnu : Eugène Atget, qui ne deviendra célèbre qu'à titre posthume. C'est encore en 1925 – c'était hier ! – qu'à l'occasion de l'une de ses visites habituelles, ce vieux bonhomme, bien connu dans le quartier qu'il arpente depuis vingt-huit ans, s'en vient frapper chez un voisin de la rue Campagne-Première. Celui qui reçoit Atget est stupéfait de la collection d'images qui apparaît devant ses yeux. Avec sa fougue habituelle et surtout la clairvoyance et la disponibilité d'esprit exceptionnelles qui le caractériseront toute sa vie, Man Ray saisit immédiatement toute la poésie intense mais discrète qui émane de ces images sans artifice. Il proclame son enthousiasme pour ces «œuvres d'art». Mais Atget ne rétorquera qu'un vague «ce ne sont que des documents».

Ce sera encore en cette même année 1925, qu'une jeune fille américaine, Berenice Abbott, venue des États-Unis pour étudier la sculpture, devient l'assistante de Man Ray. C'est dans l'atelier de ce dernier qu'elle rencontre pour la première fois, à l'occasion d'une visite matinale, le vieil Atget. Comme tous les Américains sans passé, il est vraisemblable que l'incomparable collection artistique et documentaire d'images de monuments, de vieux jardins, de scènes de rue et de détails d'architecture déjà disparus, collection rassemblée trente-cinq ans durant, frapperont avec force sa sensibilité d'habitante du Nouveau Monde. La pulsion secrète qui anime ces images, leur poésie intimiste, leur décalage dans le temps, cette vision si froide et si retenue qu'elle en devient parfois «surréelle», achevèrent, c'est indéniable, de

conquérir Berenice Abbott. De cette rencontre naquit petit à petit un certain lien d'amitié qui amènera même Atget à poser pour elle et à lui vendre quelques tirages.

C'est Berenice Abbott, qui, dès 1929 – soit deux ans après la mort du photographe – réalisera le premier portfolio (vingt épreuves) tiré des plaques originales d'Atget et écrira le premier article important à lui être consacré (*Creative Art*, 1929). C'est encore elle qui, avec l'aide de son assistant, classera, nettoiera les plaques de verre et les tirages. C'est toujours elle qui, en 1956, pour commémorer (avec quelques mois d'avance) le centième anniversaire de la naissance du photographe, réalisera une édition (cent exemplaires) d'un nouveau portfolio de vingt tirages virés à l'or et vendu 750 francs. En 1968, Berenice Abbott finira par vendre sa collection au Museum of Modern Art (MoMA) de New York qui acquerra, plus tard, mille autres plaques et quatre mille tirages originaux d'Atget. Ce départ d'une partie du patrimoine photographique pour l'étranger – suivi hélas de beaucoup d'autres dont la collection Gabriel Cromer – souligne, aujourd'hui encore, les graves insuffisances des milieux culturels du moment. Cependant, paradoxalement, ce détournement nous réjouit car il a sauvé Atget d'un oubli certain. Sans Berenice Abbott, les photographies d'Atget n'auraient sans doute pas eu la notoriété qui est la leur aujourd'hui! La photographie contemporaine n'aurait pas découvert l'un de ses pères putatifs! La reconnaissance du phénomène Atget est donc essentiellement due à la pugnacité de cette Américaine, passionnée par l'œuvre de son vieil ami qui n'aura malheureusement jamais connu les feux de la célébrité. Et ce ne sont pas les quatre photographies (les seules images publiées dans la presse de son vivant) illustrant en 1926 un article de *La Révolution surréaliste* qui briseront l'anonymat du photographe.

Né à Libourne, le 12 février 1857, dans une famille d'artisans carrossiers, Jean Eugène Atget perd très vite ses parents et sera élevé par ses grands-parents. Il apprend au séminaire le grec et le latin mais déjà — par nécessité économique ou mû par le besoin vital de faire éclater le cocon – le désir d'une activité dynamique le pousse à s'engager comme garçon de cabine sur un paquebot de ligne desservant l'Amérique du Sud. Sa culture et sa sensibilité s'accordant vraisemblablement mal avec ce métier, Atget se retrouve à Paris où il s'inscrit en 1879 au Conservatoire. Il en sort en 1881, sans y avoir brillé particulièrement, et se lance dans la carrière théâtrale. Il est difficile d'obtenir des détails sur cette partie de sa vie qu'Atget laissera dans l'ombre. Il aurait déambulé sur les routes de France avec une troupe de théâtre anonyme, interprétant pendant presque dix ans des rôles de second ou troisième ordre. On signale son passage à Grenoble en 1887, à Dijon en 1892, à La Rochelle en 1897. Mais l'homme, ne serait-ce que par son visage ingrat, ne semble pas destiné à ce métier des planches où il n'a laissé aucun souvenir. Seuls côtés positifs de cette période médiocre, l'amitié durable qui naîtra entre lui et André Calmettes, qui deviendra un acteur prestigieux au début du XXᵉ siècle, et surtout sa rencontre avec

Valentine Delafosse Compagnon, une comédienne de dix années son aînée dont il fera sa compagne.

À Paris, il fréquente, en compagnie de son ami Calmettes, le quartier Montparnasse et entre en contact avec les artistes occupant les nombreux ateliers du secteur, ce qui l'incite à réaliser ses premières toiles qu'il accrochera sur les murs du petit appartement qu'il loue au cinquième étage du 17 bis de la rue Campagne-Première. Malheureusement elles resteront là, prouvant très vite à leur auteur que cette voie artistique était, elle aussi, une impasse totale. Déception et échec donc pour cet être sensible et renfermé qui saura cependant tirer de cette nouvelle expérience une grande idée.

Au contact des peintres de Montparnasse, il apprend que ceux-ci utilisent abondamment des photographies à titre de documentation ou d'aide-mémoire. Pour vivre, Eugène Atget décide donc de devenir photographe. En 1890, il affiche au-dessus de sa porte une petite plaque «Documents pour artistes», manifestant dès le départ l'ambition de créer une collection de tout ce qui, dans Paris et ses environs, est artistique et pittoresque. C'est le début d'un long périple à travers les rues de la capitale et de sa banlieue. Levé dès l'aube pour profiter de la lumière transparente du matin tout autant que pour éviter le trafic des rues, Atget promène sa haute silhouette voûtée, courbée davantage encore par le lourd matériel emporté. Un gros appareil à soufflet 18 x 24 encombrant, muni d'un objectif rectiligne d'une focale probablement restreinte (certains premiers plans déformés et une couverture de plaque incomplète incitent à cette conclusion), un lourd trépied de bois, deux ou trois boîtes de plaques de verre, quelques autres objets, un minimum de quinze kilos à transporter quotidiennement sur de nombreux kilomètres! Atget rentre en principe à son domicile en début d'après-midi. Là, il s'occupe de la moisson du jour. Une fois les plaques développées, il les tire par contact à la lumière du jour, sur des châssis exposés sur son balcon du cinquième étage. Utilisant du papier citrate viré à l'or, il obtient ces images d'un ton brun rouge chaud caractéristique. Cette manière de travailler lui permet d'obtenir des images sans recadrage, d'une précision remarquable, des images «vraies». Démarche d'autant plus importante qu'elle tranche totalement avec les courants de la photographie dominant l'époque. Courants qu'Atget ignorait vraisemblablement, ce qui souligne davantage encore le côté novateur – sans doute involontaire – de cet homme qui a su comprendre intuitivement ce qu'était la vraie nature du médium photographique. Avec une technique du XIXe siècle, Atget était déjà un photographe du XXe siècle.

Songeons en effet au pictorialisme triomphant de ce début de siècle, à ces images travaillées, trafiquées (souvent avec talent), à cette tentative désespérée de se rapprocher des pratiques picturales de l'époque. Flous artistiques, procédés techniques modifiant profondément la nature de l'image, emplois d'huiles, de peintures, tout était mis au profit d'un faire-valoir qui proclamait bien haut que le cliché n'était qu'une matière brute: «L'œuvre d'art n'est pas dans le motif mais dans la façon de le montrer. Si nous laissons

faire l'objectif, nous tournons le dos à l'art», proclamait alors Robert Demachy. Outre-Atlantique, Alfred Stieglitz allait, quant à lui, entamer son combat pour faire triompher une photographie pure (*The Steerage*, 1907).

Bien à l'écart de ces controverses, ignorant probablement tout des uns et des autres, Atget le solitaire prend tout seul le parti pris de la vérité. Comme pour Stieglitz, celle-ci devient immédiatement une obsession. Grilles, fontaines, sculptures sont objectivement et frontalement reproduites, tout comme le seront également les étalages, les vitrines, les petites gens, les marchands ambulants et les bordels. Les arbres, les fleurs, les devantures l'intéressent tout autant que les intérieurs bourgeois ou les taudis des chiffonniers. La lourde silhouette d'Atget hante inlassablement les rues de Paris. Son désir de découverte l'emmène souvent très loin : Saint-Cloud, Boulogne, Versailles, Viarmes, Goussainville, Sarcelles… Et toujours, les sujets les plus divers sont saisis «naïvement» avec retenue, avec un respect profond de la chose photographiée, dans une communion peut-être inconsciente mais suffisamment réelle pour qu'elle transparaisse encore aujourd'hui dans ces images nostalgiques et humbles. Une poésie véritable était en train de naître, une vision différente qui allait disparaître avec le photographe mais qui renaîtra de ses cendres quelques décennies plus tard. C'est en ce sens qu'Atget, comme Walker Evans, comme Alfred Stieglitz, est l'un des pères de toute la photographie contemporaine.

Cet art inconscient, ce bouillonnement brut sourdant du cœur d'un homme fermé et entier lui permettaient-ils d'assurer un quotidien tyrannique? Hélas, il est permis d'en douter. Au hasard de ses promenades, il réalise bien quelques images commandées de boutiques, quelques portraits de commerçants…, mais c'est surtout de ses amis peintres qu'il tire le maximum de ses revenus. Ainsi, régulièrement, le «père» Atget fait le tour des ateliers de la rue Vercingétorix, de la rue Campagne-Première, de la rue Bonaparte pour proposer à tel ou tel peintre ou artiste ses «documents». André Dunoyer de Segonzac, Georges Braque, Maurice de Vlaminck, Moïse Kisling, Tsuguharu Foujita lui achetèrent quelques photographies; Maurice Utrillo s'inspira très certainement de certaines d'entre elles; Marcel Duchamp, Pablo Picasso, Man Ray comptèrent également parmi ses clients. Quelques mécènes ou personnalités vont acquérir de même un certain nombre d'épreuves comme Luc-Albert Moreau, Luc-Olivier Merson – «C'est un beau jour», note Atget dans son journal lors de l'achat par ce dernier d'une série de tirages pour quinze francs – ou encore le comédien Victorien Sardou qui, d'autre part, le pressait de photographier tel bâtiment ou telle rue appelés à disparaître.

Par ailleurs, dès 1899, Atget avait entrepris de vendre des séries de photos, rassemblées thématiquement dans des albums portant des titres significatifs comme: *Paris pittoresque, L'Art dans le vieux Paris, Topographie du vieux Paris, Paysages–Documents* à diverses institutions comme la Bibliothèque nationale de France, le musée Carnavalet, la bibliothèque des Arts décoratifs, la Bibliothèque historique de la Ville de Paris. On note ainsi pour cette seule dernière les acquisitions régulières, de 1900 à 1914, de 3 294 épreuves payées 1,25 franc

pièce les premières années pour atteindre 2,50 francs dès 1910. La Bibliothèque nationale, quant à elle, va acquérir plusieurs albums composés d'originaux qu'Atget confectionnait avec soin au prix de 210 francs l'album de soixante photographies. Ces achats réguliers de documents artistiques expliquent l'abondance et l'irrégularité de l'œuvre d'Atget. Atget était avant tout un artisan, un imagier, dont le souci principal n'était certes pas celui de la création pure. Avec une obstination aujourd'hui admirable, Atget a su multiplier ses clichés, tournant autour de son sujet, le saisissant sous tous ses aspects de peur de laisser échapper un détail significatif. C'est à ce titre qu'il faut se méfier du défaut tant à la mode actuellement : la mystification de tout ce qui vient du passé. Parmi les images léguées par Atget, un certain nombre n'a d'autre intérêt que documentaire.

Photographies alimentaires, réalisées parfois sur commande et souvent dans l'optique d'une vente éventuelle, certaines demeurent, en effet, aujourd'hui encore sans grande valeur. Le talent d'Atget éclate bien plus naturellement dans les images prises – c'est indéniable – par pur plaisir. Celles-ci sont bien assez nombreuses pour ne pas nous laisser aveugler inutilement. Ainsi donc, jusqu'à la guerre de 1914, la situation économique d'Atget sans être florissante lui permet de vivre cahin-caha. Mais le premier conflit mondial va casser cette période de relatif et court bonheur. La guerre disperse le monde… À 57 ans, Atget n'est pas mobilisable. Le fils de sa compagne Valentine est tué au front… La misère s'installe… Et pourtant il va continuer régulièrement de photographier tout ce qu'il rencontre, ce qui lui permettra d'écrire à Paul Léon, directeur des Beaux-Arts, dans une lettre du 12 novembre 1920 : « J'ai recueilli, pendant plus de vingt ans, par mon travail et mon initiative individuelle, dans toutes les vieilles rues du Vieux Paris, des clichés photographiques 18 x 24 cm… Cette énorme collection artistique et documentaire est aujourd'hui terminée. Je puis dire que je possède tout le Vieux Paris… Marchant vers l'âge, c'est-à-dire vers 70 ans, n'ayant après moi ni héritier, ni successeur, je suis inquiet et tourmenté de l'avenir de cette belle collection de clichés qui peut tomber dans des mains n'en connaissant pas la valeur et finalement disparaître, sans profit pour personne ».

Cette lettre sera suivie d'une seconde, datée du 22 novembre, où Atget précise : « Il y a deux parties dans ma collection : l'Art dans le Vieux Paris et Paris pittoresque. L'intérêt du pittoresque, c'est que la collection est aujourd'hui complètement disparue : par exemple le quartier Saint-Severin est complètement changé. J'ai tout le quartier depuis vingt ans, jusqu'en 1914, démolitions comprises ». L'intérêt documentaire et historique d'une telle collection ne pouvait bien entendu échapper au responsable des Monuments historiques qui débloquera une somme de 10 000 francs pour acquérir l'ensemble décrit par Atget, soit 145 boîtes contenant 2 621 épreuves. L'intérêt artistique de beaucoup d'entre elles n'apparaîtra, hélas, que beaucoup plus tard ! Signalons encore qu'en 1921 Atget effectuera un reportage sur les maisons closes à la demande de l'illustrateur et collectionneur André Dignimont qui réalisait un livre sur la prostitution. L'une de ces images resta d'ailleurs longtemps en possession de Man Ray.

En 1926, Valentine, la compagne d'Atget disparaît. Profondément choqué, le vieillard déprimé, sous-alimenté, tombe malade à son tour. Après un dernier appel au secours malheureusement trop tardif à son ami Calmettes, Atget s'éteindra, seul, le 4 août 1927. Un témoin sensible et sincère n'était plus. Il est bien difficile aujourd'hui d'affirmer qu'Atget avait conscience des qualités purement artistiques de son œuvre et de son propre talent. Il est par contre certain qu'il possédait sur son travail un certain nombre d'idées très précises : les lettres à Paul Léon précitées prouvent que sa démarche et la construction de son œuvre ont été pensées et réfléchies. L'en-tête de son papier à lettre ne portait-il pas « Eugène Atget Auteur Éditeur d'un recueil photographique du Vieux Paris », prouvant ainsi que le but de ce solitaire était bel et bien la réalisation d'un livre photographique sur les aspects et les monuments d'une ville qu'il connaissait parfaitement. Un but qui allait bien au-delà de la simple accumulation d'images-documents. Et c'est sans doute cette volonté opiniâtre de ne rien négliger, de ne rien oublier de la vérité qui va pousser Atget à réaliser cette étonnante investigation proustienne. Cet examen rigoureux, presque microscopique des choses, ce recul volontaire, ce pseudo-effacement de l'auteur laissent aujourd'hui percer la sensibilité visuelle exceptionnelle de cet imagier de talent. S'il est facile d'extrapoler sur les œuvres d'artistes aujourd'hui disparus, qui peut nier que, de ces images aux tons bruns chauds, jaillissent aujourd'hui une pulsation, un rythme de vie, une dimension du temps auxquels Atget n'avait certainement pas songé ? Mais la pureté de sa vision, son besoin fiévreux de partir à « la recherche du temps perdu », ses relations tangibles avec les objets ont aisément supplanté son hypothétique absence de jugement préalable. C'est par ce côté subjectif que son œuvre tout intuitive rejoint le monde volontairement réfléchi de Walker Evans dont la vision différente va, vers 1930, faire de lui « le plus grand expert qui soit de la photographie des pièces vides… » et ouvrira la voie à une nouvelle manière de voir le monde au travers de ce qu'il a de plus insignifiant et quotidien. Toute l'école contemporaine se réclame de Walker Evans comme elle se réclame également, ce qui n'a rien d'un hasard, d'Eugène Atget qui, vingt années auparavant, avait tenté une excursion sur ce même domaine de la *straight approach*.

Homme du XIXe siècle par sa pratique et du XXe par sa production et sa démarche documentaire, Atget est à la charnière des deux siècles. Loin d'avoir la prétention de faire œuvre d'art, son but est bien précis : répondre à certaines demandes d'artistes, de décorateurs, d'architectes ou de collections publiques. Il travaille donc davantage comme un encyclopédiste que comme un artiste créateur. Par ailleurs, dans sa démarche consacrée à retenir un passé balayé par les changements continuels, il se refuse obstinément à photographier toute trace de modernité : la tour Eiffel et le métropolitain parisien, grands événements de l'époque, n'apparaissent jamais dans ses images.

L'intervention de Man Ray et de ses amis surréalistes publiant anonymement, à la demande de l'auteur, quatre de ses images dans le numéro de *La Révolution surréaliste*

de juin 1926, va tenter d'introduire une autre dimension dans ces images en axant leur lecture sur l'éphémère et l'illusoire. Début d'une série de digressions et d'interprétations qui donneront naissance à de surabondantes exégèses, amenant à donner à ces œuvres une dimension que son auteur, artisan consciencieux et méthodique, n'avait certainement pas recherchée, lui dont le but essentiel n'a cessé d'être une lutte obstinée contre l'effritement de la mémoire. Par sa volonté de traduire son intérêt aussi bien pour une vieille maison que pour un immeuble somptueux, pour une cour sombre ou un jardin luxuriant, il démontre ce que Walker Evans considérera comme une «intelligence lyrique de la rue».

Pour John Szarkowski, Eugène Atget représente «la finalité et l'esthétique fondamentale de la photographie : la représentation précise et limpide de la réalité tangible». Son acharnement à débusquer cette réalité simple et banale va faire de lui l'ancêtre inconscient mais évident de la photographie moderne. Un ancêtre cependant sans influence directe puisque ses photographies ne commenceront à être connues que grâce à quelques images présentées en 1928 au *Premier Salon indépendant de la photographie* ainsi qu'à l'exposition *Film und Foto* à Stuttgart en 1929. C'est surtout une année plus tard, qu'à l'initiative de Berenice Abbott, va paraître un premier ouvrage *Atget, Photographe de Paris*, composé de quatre-vingt-seize photographies et préfacé par Pierre Mac Orlan, qui commencera à faire connaître le nom d'Atget. Mais la photographie avait déjà – sous l'impulsion d'Alfred Stieglitz et de Walker Evans d'une part, Karl Blossfeldt et László Moholy-Nagy d'autre part – rompu avec la vieille photographie pictorialiste pour aborder d'autres rivages. Difficile donc de déceler une influence directe des photographies d'Atget dans l'évolution de la photographie au milieu du XXe siècle. Auteur atypique, électron libre, Atget a, jour après jour, créé une œuvre dont l'importance future lui échappait mais qui, aujourd'hui, est devenu une référence évidente. Une démarche personnelle que Jean-Claude Lemagny a définie comme «un style qui est refus de style et qui n'en est que plus création».

P. 4
Cour rue Visconti, 6e arrondissement

P. 7
Quai des Orfèvres, 1er arrondissement, 1910

P. 16
Jardin du Palais-Royal, 1er arrondissement, 1901

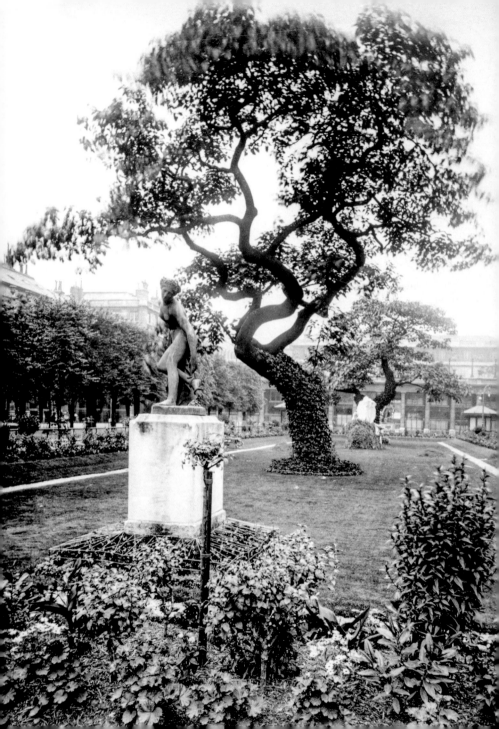

EUGÈNE ATGET

Some time in 1925, a bright-eyed young journalist was admiring the latest still lifes by Chaïm Soutine at the premises of the famous picture dealer Léopold Zborowski when suddenly the doorbell rang. Zborowski opened. In came a pale and stooped old man aged about 70, wearing a worn overcoat and carrying a heavy briefcase. "I have some new photographs to show you," he said, pulling some little albums out of the heavy case. Zborowski leafed through the images, took a few of them, and paid. Without a word, the old man shut the case and left. The young journalist who witnessed this scene would later become one of the most acclaimed photographers of his day. His name was Brassaï. The unnamed, aging photographer he had just met was Eugène Atget, who would become famous only after his death. That same year, 1925 – it's as if it was only yesterday! – the same old man paid one of his calls on a neighbor in the Rue Campagne-Première, an area where he had lived for 28 years and was a familiar figure. His host was stunned by the collection of images Atget presented to him. With his usual passion and, above all, the remarkable clear-sightedness and mental agility that were lifelong traits, Man Ray immediately grasped the intense yet discreet poetry that emanated from these images devoid of any artifice. To his declaration of enthusiasm for these "works of art," Atget replied that they "are just documents."

That same year, 1925, a young American woman, Berenice Abbott, who had come to Paris to study sculpture, became Man Ray's assistant. It was in his studio that she met Atget one morning, on the occasion of one of his visits. Coming from the United States, it is likely that her New World sensibility would have been struck by the force of this artistic and documentary collection of pictures of monuments, old gardens, street scenes, and architectural details, many of which had already disappeared. And, without a doubt, Abbott must have been struck by the secret pulse that animated these images amassed over 35 years – by their intimate poetry, their being somehow "out of time," and their austere, restrained, and somehow thus "surreal" vision. It was the beginning of a friendship

which even saw Atget pose for the young woman and sell her some of his prints. It was Berenice Abbott who produced the first portfolio of Atget's photographs (20 prints from original plates) in 1929, two years after his death, and wrote the first major article on his work (in *Creative Art*, 1929). And it was again Berenice Abbott who, with the help of her assistant, went about cleaning and classifying his glass plates and prints and who, in 1956, produced a new portfolio to celebrate (a few months early) the centenary of Atget's birth. This limited edition (100 copies) of 20 gold-toned prints was put on sale for 750 francs. In 1968, Berenice Abbott sold her own personal collection to the Museum of Modern Art in New York. Some years later, MoMA acquired 1,000 other plates and some 4,000 original prints by Atget. The fact that part of the French photographic heritage should be allowed to leave the country – and, sadly, there were many other cases, including the Gabriel Cromer collection – starkly demonstrates the shortsightedness of the country's cultural institutions at the time (and even, on occasion, today). But this expatriation was also a good thing, in that it saved Atget from obscurity. Without Berenice Abbott, Atget's photographs would certainly never have become as well-known as they are today, and contemporary photography would have lost one of its putative fathers. To a very large extent, recognition of the Atget phenomenon is due to the pugnacity of this American woman with a passion for the work of her elderly friend who did not live to bask in the glow of fame. The only work of his published in the press during his lifetime were four photographs reproduced to illustrate an article for *La Révolution surréaliste* in 1926. Hardly enough to make his name.

Eugène Atget was born on February 12, 1857, in Libourne, where his father was a carriage builder. His parents both died when he was five and he was raised by his grandparents. He went to a seminary and learned Greek and Latin but, whether out of economic necessity or from a vital need to get away from home and be active, he found a job as a steward on a steamer that plied the route to South America. However, working on a ship seems not to have suited his education or sensibility and the young man then went to Paris, where he enrolled at the Conservatoire in 1879. After two unremarkable years, he left drama school in 1881 and embarked on a theatrical career. We know little about this part of Atget's life, which he rarely mentioned. It is thought that for ten years he traveled around France with an obscure theater troupe playing supporting roles or even walk-on parts. His presence is recorded in Grenoble in 1887, in Dijon in 1892, and in La Rochelle in 1897. But treading the boards does not seem to have been Atget's natural vocation, if only because of his less than dashing looks. But while his mediocre acting career left few memories, it did bring him a firm friendship with André Calmettes, who became an acclaimed actor in the early 20th century, and above all, his relationship with actress Valentine Delafosse Compagnon, who was ten years older, and who became his companion.

With his friend André Calmettes Eugène Atget frequented the Montparnasse neighborhood, getting to know the artists working in the many studios in this part of Paris. He was inspired to try his hand at painting. He displayed his first canvases in the small apartment he rented on the fifth floor at number 17 bis in the Rue Campagne-Première and where, sadly for him, they stayed. Atget soon realized that being a painter was as much a dead end for him as being an actor. The disappointment was another blow to this sensitive, introverted character, but it did inspire one much more fruitful idea.

From his acquaintance with painters in Montparnasse Atget learned that they made great use of photographs as documentation or memory aids. And so, to make a living, he decided to become a photographer. In 1890 he hung a little sign over his door advertising "Documents for Artists." Here was the germ of his ambition to create a photographic inventory of everything that was artistic and picturesque in Paris and its environs. He would spend the years to come exploring the streets of the capital and its suburbs. Rising early, both to benefit from the transparent light of morning and to avoid traffic, Atget struck out for the day, his tall, stooping figure further bowed by his heavy equipment: a big and bulky 18 x 24 cm bellows camera fitted with a rectilinear lens with what seems to have been a limited focal length (if we are to judge by the foreground distortion in some of his pictures and the incomplete coverage of the plate by the image), a heavy wooden tripod, two or three boxes of glass plates, and a few other objects, adding up to at least 15 kilograms that had to be lugged along miles of streets. Atget usually came home in the early afternoon. He then began developing the day's harvest. Once the plates were developed, he made contact prints by exposing the paper to sunlight, placing them in frames on his fifth-floor balcony. His use of gold-toned citrate paper explains the characteristic warm reddish-brown hues of the resulting images. This way of working meant that he could obtain images without cropping. These "true" images were remarkable in their precision. Atget's approach was particularly important because it was so different from what most photographers were doing at the time. In fact, Atget was probably not acquainted with the trends of the day, which only underlines the – no doubt involuntarily – innovative practice of this man who had an intuitive grasp of the true nature of the photographic medium. If his technique belonged to the 19th century, Atget was already a 20th-century photographer.

Consider, for example, pictorialism, which triumphed at the turn of the 20th century with images that were reworked and manipulated (often with talent) in a desperate attempt to approximate the techniques being used by painting at the time. Artistic blurring, technical processes that deeply changed the nature of the image, the use of oils and paints – everything possible was done to create a virtuosic effect which loudly proclaimed that the original photo was merely the raw material. "The work of art is

not in the motif but in the way of showing it [...] If we let the lens have its way, we turn our backs on art," declared Robert Demachy. On the other side of the Atlantic, Alfred Stieglitz was beginning his campaign to establish the supremacy of pure photography (*The Steerage*, 1907).

Well away from these controversies, and no doubt unaware of their protagonists, the solitary Atget was alone in his simple pursuit of truth. As it did for Stieglitz, this soon became an obsession. Gates, fountains, and sculptures were reproduced frontally, as would be shop displays and windows, peddlers and other modest traders, even brothels. Trees, flowers and frontages interested him just as much as bourgeois interiors or the slums of the rag-and-bone men. Atget's heavy figure tirelessly trawled the streets of Paris. Often, his desire for discovery took him much further afield, to Saint-Cloud, Boulogne, Versailles, Viarmes, Goussainville, or Sarcelles, but always, his very diverse subjects were captured "naively," with restraint, and with deep respect for what was being photographed, in a communion that may have been unconscious but was certainly real enough to still be evident to us today in these nostalgic and humble images. A real poetry was emerging here, a distinctive vision that would die with the photographer himself but rise from its ashes a few decades later. It is in this sense that Atget, like Walker Evans, and like Alfred Stieglitz, is one of the fathers of all contemporary photography.

But was this unconscious art, this raw surge of creativity from the heart of an introverted, uncompromising man, enough to keep the wolf from the door? Sadly, it may not have been. Yes, during his walks he may have received a few modest commissions to photograph shops and shopkeepers, but most of his income came from his painter friends. Regularly, "le père Atget" would do the rounds of the studios in the Rue Vercingétorix, the Rue Campagne-Première, and the Rue Bonaparte, offering the artists there his "documents." André Dunoyer de Segonzac, Georges Braque, Maurice de Vlaminck, Moïse Kisling, and Tsugouharu Foujita all bought a few photographs; Maurice Utrillo most certainly drew inspiration from some of them; Marcel Duchamp, Pablo Picasso, and Man Ray were also clients. A few patrons or celebrities such as Luc-Albert Moreau and Luc-Olivier Merson likewise acquired prints – "This is a fine day," noted Atget in his diary when the latter bought a series of prints for 15 francs – as did the actor Victorien Sardou, who also urged him to photograph certain buildings or streets that were about to disappear.

As of 1899, Atget started selling series of photographs in thematic albums bearing eloquent titles such as *Paris pittoresque* [Picturesque Paris], *L'Art dans le vieux Paris* [Art in Old Paris], *Topographie du vieux Paris* [Topography of Old Paris], *Paysages – Documents* [Landscapes/Documents] to institutions such as the Bibliothèque nationale de France, the Musée Carnavalet, the Bibliothèque des Arts Décoratifs, and the Bibliothèque Historique de la Ville de Paris. This last library, we may note, acquired a total of 3,294 prints in

regular batches between 1900 and 1914, at rates going from 1.25 francs per print in the early days to 2.50 francs in 1910. As for the Bibliothèque nationale, it acquired several albums of original prints which Atget carefully put together for a price of 210 francs per set of 60 photographs. These regular acquisitions of artistic documents explain both the abundance and the inconsistency of Atget's work. He was, above all, an artisan, an image-maker, and pure art was not his main concern. With a doggedness that we can now see as admirable, he took photograph after photograph, moving around his subject so as to capture it from every angle, anxious not to miss any significant detail. This is why we must be wary of what is now a very fashionable failing: the tendency to venerate everything that comes from the past. Some of the images left us by Atget are interesting only as documents.

These were photographs taken out of need. Some were commissioned, many were taken with a sale in mind. Even today, they are of little value. There is no denying that Atget's talent is much more naturally to the fore in the images that were clearly made for the sake of pleasure. And there are more than enough of those for us not to blind ourselves pointlessly with the rest. Up until 1914, Atget managed to scrape a living, if not live in style, but this short period of relative happiness came to an end with World War I. War broke up his world. Now aged 57, Atget was too old to be called up, but his companion Valentine's son was killed on the front. It was a time of poverty. And yet he kept photographing everything that caught his eye. As he wrote to Paul Léon, director of the Beaux-Arts administration, on November 12, 1920: "For more than 20 years, through my own labor and individual initiative, in all the old streets of Old Paris, I have been making photographic negatives measuring 18×24 cm [...] today this enormous artistic and documentary collection is finished; I can say that I possess all of Old Paris. [...] Getting on in years, that is to say approaching 70, and having neither heir nor successor to follow me, I am uneasy and tormented about the future of this beautiful collection of negatives which might fall into hands unaware of its value, and would thus disappear without benefiting anyone." This letter was followed by a second, dated November 22, in which Atget explains: "My collection consists of two parts: 'Art in Old Paris' and 'Picturesque Paris.' [...] The collection has today almost completely disappeared; for example, the Saint-Severin quarter has changed completely. I have the entire quarter over 20 years, up to 1914, including the demolitions [...]."

Of course, the historical and documentary interest of such a collection was not lost on the director at the Monuments Historiques, who released 10,000 francs to acquire the collection described by Atget: in all, 145 boxes containing 2,621 prints. Sadly, the artistic value of many of these photographs only became apparent much later. Note also that in 1921 Atget took a set of photographs of brothels at the request of the illustrator and collector André Dignimont, who was producing a book on prostitution. One of them was for many years in the possession of Man Ray.

The death of Aget's companion, Valentine, in 1926, was a huge emotional blow. Depressed, undernourished, he too fell ill. After a last call for help to his friend Calmettes, which sadly came too late, Atget died, alone, on August 4, 1927. A sensitive, sincere witness to the age had passed away. Today, it is hard to say whether or not Atget was aware of the purely artistic qualities of his work and of his own talent. However, it is clear that he held a number of very precise ideas about what he was doing: the letters to Paul Léon quoted above prove that he thought carefully and deliberately about his methods and the construction of his *œuvre*. Even his letter heading presented him as "Eugène Atget Author and Editor of a Photographic Collection of Old Paris." Here is proof that the aim of this solitary photographer was indeed to produce a book of photographs about the different facets and monuments of a city he knew intimately. And this ambition went beyond the simple accumulation of images/documents. It was no doubt this stubborn determination not to miss or forget any of the truth that impelled Atget to embark on his astonishing, Proustian investigation. Today, because of this rigorous, almost microscopic examination of things, this deliberate detachment, this quasi-disappearance of the author, we are able to observe the remarkable visual sensibility of this talented image-maker. While it is easy to extrapolate from the work of artists who are no longer living, surely no one today would deny that these images with their warm brown tones exude a pulse, a living rhythm, and a temporal dimension that Atget doubtless never dreamed of. The purity of his vision, his intense need to go "in search of lost time," and his direct physical connection with his subjects have effortlessly supplanted his hypothetical lack of preliminary judgment. And it is this subjective side that links his thoroughly intuitive work to the more deliberate world of Walker Evans, whose different vision of things would, around 1930, make him "the world's greatest expert at photographing empty rooms." It opened up a new way of seeing the world, through its most insignificant-seeming and everyday aspects. The whole contemporary school of photography acknowledges its debt to Evans, just as it does (and this is no coincidence) to Eugène Atget who, 20 years earlier, had attempted an excursion into this same field: the *straight approach*.

A man of the 19th century in his practice and of the 20th in his production and documentary method, Atget spans two centuries. Far from claiming to make art, his aim was very precise: to meet the demands of certain artists, decorators, architects, and public collections. He therefore worked more as an encyclopedist than as a creative artist. Indeed, concentrating as he did on keeping the record of a past that was being swept away by continuous change, he obstinately refused to photograph any trace of modernity. There is no sign in his work of the Eiffel Tower, the Parisian Métro, or the great events of the age.

When Man Ray and his Surrealist friends stepped in and, at the photographer's request, published four of his images uncredited in the June 1926 issue of *La Révolution*

surréaliste, it was an attempt to introduce another dimension into these images by basing their interpretation on the ephemeral and the illusory. This was the beginning of a series of digressions and interpretations that have prompted countless commentaries, bestowing upon these works a dimension that their maker, that conscientious and methodical artisan, certainly did not intend to put there: his essential purpose had always been to shore up crumbling memory. In his determination to show the interest both of an old house and a sumptuous townhouse, of a dark yard and a luxuriant garden, he demonstrated what Walker Evans would call a "lyrical understanding of the street."

For John Szarkowski, Atget represents "the goal and fundamental aesthetic of photography: the precise, limpid representation of tangible reality." His persistence in seeking out that simple, banal reality makes him the unwitting but obvious ancestor of modern photography. But also an ancestor without direct influence, in that his photographs were only seen by the public when a few of them were displayed at the *Premier Salon indépendant de la photographie, Paris*, in 1928, and at the *Film und Foto* exhibition in Stuttgart in 1929. It was, above all with the publication a year later – at the initiative of Berenice Abbott – of *Atget, Photographe de Paris*, a first book of 96 photographs with a preface by Pierre Mac Orlan, that the name of Atget started to become known.

By then, however, under the influence of Alfred Stieglitz and Walker Evans on one side and Karl Blossfeldt and László Moholy-Nagy on the other, photography had already broken with the old pictorialist approach and was trying new things. This makes it difficult to discern any direct influence from Atget on the development of photography in the mid-20th century. A maverick and free agent, day after day Atget built up a body of work whose future importance he could not foresee, but which is now an obvious point of reference. His was a highly personal practice. As Jean-Claude Lemagny has observed, his work has "a style that is a refusal of style, and that only makes it more creative."

P. 24
Hôtel du marquis de Boulainvilliers, 57 rue de Charonne, 1905/1906

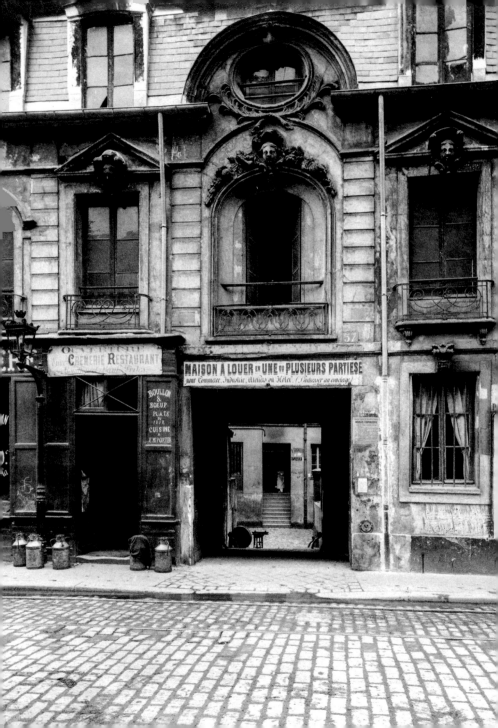

EUGÈNE ATGET

1925. In der Wohnung des berühmten Kunsthändlers Léopold Zborowski betrachtet ein junger Journalist mit funkelnden Augen die neuesten Stillleben von Chaïm Soutine, als es an der Tür klingelt. Zborowski öffnet. Es erscheint ein Herr um die siebzig, mager, blass, leicht gebeugt, angetan mit einem dunklen, etwas verschlissenen Paletot, in der Hand einen schweren Koffer. »Ich habe Ihnen neue Fotografien mitgebracht«, sagt er und holt kleine Alben aus dem abgewetzten Gepäckstück. Zborowski mustert die Aufnahmen, behält einige und zahlt. Wortlos klappt der Alte seinen Koffer wieder zu und verschwindet. Der junge Journalist, der diese Szene unmittelbar miterlebt, sollte später zu einem der berühmtesten Fotografen seiner Zeit werden: Brassaï. Seinerzeit konnte er nicht ahnen, dass der alte Fotograf, dem er gerade begegnet war und den in der größeren Öffentlichkeit noch kaum jemand kannte, nach seinem Tod zu Ruhm und Ansehen kommen würde: Eugène Atget. Im selben Jahr 1925 – also praktisch gestern! – passiert es auch, dass der alte Mann, eine vertraute Gestalt in dem Viertel, das er seit 28 Jahren abklappert, auf einem seiner üblichen Streifzüge bei einem Nachbarn in der Rue Campagne-Première anklopft. Atgets Gastgeber ist sprachlos angesichts der Bildersammlung, die sich ihm da präsentiert. Mit dem gewohnten Elan, vor allem aber mit der außergewöhnlichen Klarsicht und geistigen Wachheit, die sein ganzes Leben charakterisieren sollten, erfasst Man Ray sofort die intensive und zugleich diskrete Poesie, die von diesen ungekünstelten Bildern ausgeht. Für ihn handelt es sich um wahre »Kunstwerke«, wie er dem Fotografen begeistert erklärt. Worauf Atget etwas vage erwidert: »Es sind doch nur Dokumente.«

Und wiederum im selben Jahr 1925 wird Berenice Abbott, eine junge Amerikanerin, die aus den Vereinigten Staaten gekommen ist, um in Paris Bildhauerei zu studieren, Man Rays Assistentin. In dessen Studio begegnet sie bei einem morgendlichen Besuch zum ersten Mal dem alten Atget. Was ihr Empfinden als Bewohnerin der Neuen Welt – das heißt als typisch geschichtslose Amerikanerin – höchstwahrscheinlich ungeheuer beeindruckt haben dürfte, war die in 35 Jahren zusammengetragene unvergleichliche künstlerische wie dokumentarische Sammlung von Aufnahmen längst verschwundener

Monumente, alter Gärten, Straßenszenen und Architekturdetails. Der heimliche Drang, der diese Bilder belebt, ihre innere Poesie, ihre zeitliche Verschiebung, diese Sichtweise, die so kalt und so distanziert ist, dass sie gelegentlich »surreal« wird – all das muss Berenice Abbott fraglos eingenommen haben. Aus dieser Begegnung entwickelte sich nach und nach eine fast freundschaftliche Beziehung, die Atget sogar dazu brachte, sich von ihr porträtieren zu lassen und ihr einige Abzüge zu verkaufen.

Berenice Abbott war es, die 1929 – also zwei Jahre nach dem Tod des Fotografen – die erste Mappe mit 20 Abzügen von Originalplatten Atgets zusammenstellte und den ersten wichtigen Aufsatz über ihn veröffentlichte (*Creative Art,* 1929). Sie war es auch, die mithilfe ihres Assistenten die Glasplatten und Abzüge katalogisierte und reinigte. Und wiederum sie war es, die 1956 anlässlich des 100. Geburtstags des Fotografen (um einige Monate verfrüht) eine neue Mappe mit 20 Abzügen in Goldtonung in einer Auflage von 100 Exemplaren herausbrachte, die für jeweils 750 Francs angeboten wurden. 1968 schließlich verkaufte Berenice Abbott ihre Sammlung dem Museum of Modern Art (MoMA) in New York, das später noch 1000 weitere Platten und 4000 Originalabzüge Atgets erwerben sollte. Dieser partielle Ausverkauf unseres fotografischen Erbes ins Ausland – dem bedauerlicherweise noch viele weitere folgen sollten, darunter derjenige der Sammlung Gabriel Cromer – unterstreicht bis heute die gravierenden Unzulänglichkeiten des damaligen kulturellen Milieus. Paradoxerweise gibt uns diese »Entführung« jedoch auch Grund zur Freude, bewahrte sie Atget doch vor dem sicheren Vergessen. Ohne Berenice Abbott hätten die Fotografien Atgets fraglos nicht ihren heutigen Bekanntheitsgrad erlangt. Der zeitgenössischen Fotografie wäre es versagt geblieben, einen ihrer geistigen Väter zu entdecken! Die Würdigung des Phänomens Atget ist also weitgehend dem kämpferischen Einsatz dieser Amerikanerin zu verdanken, die sich leidenschaftlich für das Werk ihres betagten Freundes engagierte, der leider das Funkeln des Ruhms persönlich nicht mehr erleben durfte. Und auch die vier Aufnahmen (die einzigen zu seinen Lebzeiten veröffentlichten Bilder), die 1926 einen Artikel in *La Révolution surréaliste* illustrierten, trugen nicht dazu bei, den Fotografen der Namenlosigkeit zu entreißen.

Jean Eugène Atget, am 12. Februar 1857 als Sohn einer Familie von Stellmachern in Libourne geboren, verlor schon in jungen Jahren seine Eltern und wuchs bei seinen Großeltern auf. Auf der Schule lernte er Griechisch und Latein, doch schon bald bewog ihn der Drang nach Bewegung – sei es aus ökonomischer Notwendigkeit oder aufgrund eines lebenswichtigen Bedürfnisses, sich aus der Obhut zu befreien –, als Steward auf einem Passagierschiff der Südamerika-Linie anzuheuern. Offenbar vertrugen sich seine Bildung und seine Empfindsamkeit nur schlecht mit diesem Metier, jedenfalls ging Atget nach Paris, wo er sich 1879 am Conservatoire einschrieb. Seine Schauspielausbildung beendete

er 1881, ohne sich dabei besonders hervorgetan zu haben, und begann eine Bühnen-
laufbahn. Über diesen Teil seines Lebens, den Atget im Dunklen ließ, sind kaum Details
zugänglich. Er zog wohl mit einer namenlosen Theatertruppe quer durch Frankreich
und interpretierte nahezu zehn Jahre lang zweit- und drittrangige Rollen. Man weiß, dass
er 1887 in Grenoble auftrat, 1892 in Dijon und 1897 in La Rochelle. Doch für die Schau-
spielerei war der Mann – und sei es nur wegen seines unvorteilhaften Aussehens – wohl
nicht unbedingt geschaffen, und er hinterließ auch keinerlei Bühnenerinnerungen. Die
einzigen positiven Aspekte dieser eher mittelmäßigen Zeit waren die dauerhafte Freund-
schaft, die sich zwischen ihm und dem zu Beginn des 20. Jahrhunderts sehr erfolgreichen
Schauspieler André Calmettes entwickelte, und vor allem die Begegnung mit der zehn
Jahre älteren Schauspielerin Valentine Delafosse Compagnon, die seine Lebensgefährtin
werden sollte.

In Paris besuchte er zusammen mit seinem Freund André Calmettes häufig das Vier-
tel Montparnasse mit seinen zahlreichen Ateliers und kam so in Kontakt zu den dortigen
Künstlern, was ihn anregte, seine ersten eigenen Bilder zu malen, die er an die Wän-
de seiner kleinen Mietwohnung in der fünften Etage der Rue Campagne-Première 17 b
hängte. Leider blieben sie dort und bewiesen ihrem Schöpfer, dass auch dieser künst-
lerische Weg nur in die totale Sackgasse führte. Also wieder Enttäuschung und Misser-
folg für diesen sensiblen, verschlossenen Menschen, der sich von der neuen Erfahrung
jedoch zu einer großartigen Idee inspirieren ließ.

Durch seinen Kontakt mit den Malern von Montparnasse erfuhr Atget, dass diese
ausgiebigen Gebrauch von Fotografien machten, sei es zu dokumentarischen Zwecken,
sei es als Gedächtnisstützen. Daher beschloss er, Fotograf zu werden und damit seinen
Lebensunterhalt zu bestreiten. 1890 brachte er an seiner Wohnungstür ein kleines Schild
an: »Documents pour artistes« [Dokumente für Künstler], womit er von Anfang an seine
Ambition verdeutlichte, eine Sammlung all dessen anzulegen, was es in Paris und Umge-
bung an Künstlerischem und Pittoreskem zu dokumentieren gab. Dies war der Beginn ei-
ner langen Reise durch die Straßen der Hauptstadt und ihrer Vororte. Schon bei Tagesan-
bruch war Atget auf den Beinen, um das transparente Morgenlicht auszunutzen und den
Straßenverkehr zu vermeiden, seine hohe, gebeugte Gestalt krümmte sich unter der Last
der mitgeführten Ausrüstung noch weiter: eine sperrige 18 x 24-Großformatkamera, aus-
gestattet mit einem Aplanat-Objektiv mit wahrscheinlich kurzer Brennweite (der verzerr-
te Vordergrund und die unvollständige Plattenabdeckung mancher Aufnahmen sprechen
für eine solche Vermutung), ein schweres Holzstativ, zwei oder drei Kästen mit Glasplat-
ten, einige weitere Utensilien – ein Minimum von 15 Kilo, die täglich über eine kilome-
terlange Strecke zu transportieren waren! Normalerweise kehrte Atget am frühen Nach-
mittag nach Hause zurück, wo er dann begann, seine lichtbildnerische Tagesausbeute zu
entwickeln. Abzüge der entwickelten Platten machte er bei Tageslicht auf Rahmen, die er
auf seinem Balkon in der fünften Etage aufstellte. Mit dem goldgetonten Zitratpapier, das

er verwendete, erhielten seine Bilder ihren charakteristischen bräunlich-roten Ton. Diese Arbeitsmethode führte zu Bildern, die er nicht beschneiden musste, Bilder von bemerkenswerter Präzision, »wahre« Bilder. Dieses Vorgehen war umso bedeutsamer, als es sich von den seinerzeit in der Fotografie vorherrschenden Strömungen radikal unterschied. Höchstwahrscheinlich kannte Atget diese Strömungen überhaupt nicht, was umso mehr die – sicherlich unbewusste – innovative Seite dieses Mannes unterstreicht, der intuitiv begriffen haben muss, worin das wahre Wesen des Mediums Fotografie bestand. Mit einer Technik des 19. war Atget bereits ein Fotograf des 20. Jahrhunderts.

Denken wir nur an den um die Jahrhundertwende triumphierenden Piktorialismus, an diese bearbeiteten, (oft mit Talent) manipulierten Bilder, an den verzweifelten Versuch, sich den Maltechniken der damaligen Zeit anzunähern. Künstlerisch gewollte Unschärfen, technische Verfahren, die das Wesen des Bildes grundlegend modifizierten, Verwendung von Ölen, von Farben – alles wurde zugunsten eines virtuosen Effekts eingesetzt, der laut und vernehmlich verkündete, dass die fotografische Aufnahme lediglich Rohmaterial sei: »Das Kunstwerk besteht nicht im Motiv, sondern in der Art und Weise, wie es gezeigt wird. […] Wenn wir uns allein auf das Objektiv verlassen, verabschieden wir uns von der Kunst«, erklärte Robert Demachy. Demgegenüber engagierte sich zur selben Zeit auf der anderen Seite des Atlantiks Alfred Stieglitz für den Durchbruch der *Straight Photography* (*The Steerage*, 1907).

Unbeeinflusst von diesen Kontroversen, von denen er wahrscheinlich nicht einmal Kenntnis hatte, ergriff Atget als Einzelgänger ganz allein Partei für die Wahrheit. Wie für Stieglitz wurde sie auch für ihn sofort zu einer Obsession. Gitter, Brunnen, Skulpturen bildete er ebenso objektiv und in Frontalansicht ab wie Auslagen, Schaufenster, kleine Leute, ambulante Händler und Bordelle. Bäume, Blumen, Ladenzeilen interessierten ihn nicht weniger als bürgerliche Interieurs oder die armseligen Behausungen von Lumpensammlern. Atgets schwer beladene Gestalt streifte unermüdlich durch die Straßen von Paris. Sein Wunsch nach Entdeckungen führte ihn oft weit aus der Stadt hinaus: bis nach Saint-Cloud, Boulogne, Versailles, Viarmes, Goussainville, Sarcelles. Und die unterschiedlichsten Motive wurden immer »naiv« eingefangen, mit Zurückhaltung, mit einem tiefen Respekt für den fotografierten Gegenstand, in einer vielleicht unbewussten Übereinstimmung, die aber doch real genug ist, um selbst heute noch in diesen nostalgischen, bescheidenen Bildern sichtbar zu werden. Eine echte Poesie kristallisierte sich hier heraus, eine andere Vision, die mit dem Fotografen verschwinden, einige Jahrzehnte später aber aus seiner Asche wieder auferstehen sollte. In diesem Sinne ist Atget – so wie Walker Evans, wie Alfred Stieglitz – einer der Väter der gesamten zeitgenössischen Fotografie.

Diese unbewusste Kunst, die roh und ungeschliffen aus dem Herzen eines verschlossenen, eigensinnigen Mannes hervorsprudelte, gestattete sie es ihm, sich in der Tyrannei des Alltags zu behaupten? Leider muss man daran zweifeln. Auf seinen Streifzügen

fotografierte er gelegentlich zwar auch im Auftrag von Geschäften, machte einige Porträts von Ladenbesitzern, doch den Großteil seiner Einnahmen verdankte er den Malern aus seinem Freundeskreis. Der »alte« Atget schaute regelmäßig in den Ateliers der Rue Vercingétorix, der Rue Campagne-Première oder der Rue Bonaparte vorbei, um diesem oder jenem Künstler seine »Dokumente« anzubieten. André Dunoyer de Segonzac, Georges Braque, Maurice de Vlaminck, Moïse Kisling, Tsuguharu Foujita kauften ihm manche Fotografien ab; Maurice Utrillo ließ sich ganz sicherlich von einigen seiner Aufnahmen inspirieren; auch Marcel Duchamp, Pablo Picasso und Man Ray gehörten zu seinen Kunden. Eine gewisse Zahl von Abzügen erwarben desgleichen einige Mäzene oder Persönlichkeiten wie Luc-Albert Moreau, Luc-Olivier Merson – »Ein schöner Tag«, notierte Atget in seinem Tagebuch, als Letzterer ihm eine Serie von Bildern für 15 Francs abkaufte – oder auch der Dramatiker Victorien Sardou, der ihn außerdem drängte, bestimmte Gebäude oder Straßen zu fotografieren, die schon bald nicht mehr existieren würden.

Im Übrigen hatte Atget ab 1899 damit begonnen, thematisch zusammengestellte Fotoalben mit so bezeichnenden Titeln wie *Paris pittoresque, L'Art dans le vieux Paris, Topographie du vieux Paris, Paysages – Documents* an verschiedene Institutionen zu verkaufen, etwa an die Bibliothèque nationale de France, das Musée Carnavalet, die Bibliothèque des Arts décoratifs oder die Bibliothèque historique de la Ville de Paris. Allein Letztere erwarb zwischen 1900 und 1914 insgesamt 3 294 Abzüge, deren Stückpreis in den ersten Jahren 1,25 Franc betrug und ab 1910 auf 2,50 Francs anstieg. Die Bibliothèque nationale wiederum erwarb mehrere Alben mit sorgfältig angefertigten Originalen zum Preis von 210 Francs pro Album mit 60 Fotografien. Diese regelmäßigen Ankäufe künstlerischer Dokumente erklären die Fülle und qualitative Unterschiedlichkeit des Werks von Atget. Der Fotograf war ja vor allem ein Handwerker, ein Bildermacher, dem es in erster Linie sicherlich nicht um die Kreation als solche ging. Mit einer Hartnäckigkeit, die uns heute Bewunderung abnötigt, verstand es Atget, die Zahl seiner Negative zu vervielfachen, indem er seinen Gegenstand immer wieder umkreiste, um ihn auch wirklich aus allen Blickwinkeln zu erfassen, aus Angst, irgendein bedeutsames Detail könnte ihm entgehen. In dieser Hinsicht muss man sich vor einem heute sehr verbreiteten Fehler hüten und darf nicht alles mystifizieren, was aus der Vergangenheit kommt. Unter den Bildern, die uns Atget hinterlassen hat, gibt es eine ganze Reihe, die lediglich dokumentarischen Wert besitzen.

Fotografien zum Broterwerb, gelegentlich als Auftragsarbeiten entstanden und oft in Hinblick auf einen möglichen Verkauf: Manche von ihnen sind in der Tat auch heute noch ohne großen Wert. Unbestreitbar zeigt sich Atgets Talent sehr viel natürlicher in den Aufnahmen, die er aus reinem Vergnügen machte. Und die sind in genügend großer Anzahl vorhanden, sodass wir uns nicht unnötigerweise blenden lassen müssen. Bis zum Kriegsausbruch 1914 war Atgets wirtschaftliche Lage also zwar nicht unbedingt glänzend, erlaubte ihm aber doch, sich mehr oder weniger über Wasser zu halten. Mit dem Ersten Weltkrieg fand diese Phase eines relativen und kurzen Glücks jedoch ihr Ende. Der Krieg

zerstreute die Menschen in alle Winde. Mit 57 Jahren konnte Atget nicht mehr einge-
zogen werden. Der Sohn seiner Lebensgefährtin Valentine fiel an der Front. Es begann
eine Zeit der Not. Und dennoch fotografierte er auch weiterhin alles, was ihm auf seinen
Streifzügen begegnete, sodass er am 12. November 1920 in einem Brief an Paul Léon, den
Leiter der Abteilung für Bildende Kunst im Erziehungsministerium, schreiben konnte:
»Monsieur, im Lauf von mehr als 20 Jahren habe ich mit meiner Arbeit und auf rein
persönliche Initiative hin in allen Straßen des alten Paris Negative im Format 18 x 24
aufgenommen […]. Diese enorme künstlerische wie dokumentarische Sammlung ist in-
zwischen vollendet. Ich kann nun sagen, ich besitze das gesamte alte Paris […]. Da ich
auf die siebzig zugehe und weder Erben noch Nachfolger habe, treibt mich die Sorge um
die Zukunft dieser schönen Sammlung um. Sie könnte jemandem in die Hände fallen,
der ihren Wert nicht kennt, und auf diese Weise schließlich verschwinden, ohne dass
sie für die Nachwelt von Nutzen wäre.«

Diesem Schreiben folgte ein zweites vom 22. November, in dem Atget sein Anliegen
genauer ausführte: »Meine Sammlung besteht aus zwei Teilen: ›L'Art dans le vieux Paris‹
und ›Paris pittoresque‹ […]. Das ›Pittoreske‹ ist insofern von Bedeutung, als die Samm-
lung heute vollständig verschwunden ist: Das Viertel Saint-Severin zum Beispiel hat sich
vollkommen verändert. Ich habe das ganze Viertel seit 20 Jahren, bis 1914, inklusive der
Abrissarbeiten.«

Die dokumentarische und historische Bedeutung einer solchen Sammlung konnte
dem für die französischen Kulturdenkmäler Verantwortlichen selbstverständlich nicht
entgehen, und so gab er eine Summe von 10 000 Francs für den Ankauf des von Atget
beschriebenen Konvoluts frei, das waren: 145 Kartons mit insgesamt 2 621 Abzügen. Wel-
chen künstlerischen Wert viele von ihnen besitzen, wurde leider erst sehr viel später
erkannt! Halten wir noch fest, dass Atget 1921 eine Fotoreportage über Bordelle machte,
womit er einer Bitte des Illustrators und Sammlers André Dignimont entsprach, der
seinerzeit ein Buch über die Prostitution plante. Eine dieser Aufnahmen blieb übrigens
lange Zeit im Besitz von Man Ray.

1926 starb Atgets Lebensgefährtin Valentine, was den alten, deprimierten und unter-
ernährten Mann zutiefst schockierte, sodass er seinerseits erkrankte. Nach einem letzten
Hilferuf an seinen Freund Calmettes, der leider zu spät kam, starb Atget einsam und
allein am 4. August 1927. Ein sensibler und aufrichtiger Zeitzeuge war nicht mehr. Man
kann heute nicht ohne Weiteres behaupten, dass sich Atget der künstlerischen Qualitäten
seines Werks und seines Talents bewusst gewesen wäre. Fest steht dagegen, dass er hin-
sichtlich seiner Arbeit eine ganze Reihe ziemlich präziser Vorstellungen hatte: Die bereits
zitierten Briefe an Paul Léon beweisen, dass er bei der Strukturierung seines Werks sehr
methodisch und überlegt vorging. Nicht von ungefähr bezeichnete sich Eugène Atget in
seinem Briefkopf als »Auteur Éditeur d'un recueil photographique du Vieux Paris« [Au-
tor-Herausgeber eines Fotobandes über das alte Paris] – ein Beleg dafür, dass sich dieser

Einzelgänger tatsächlich das Ziel gesetzt hatte, ein Buch mit Fotografien der Ansichten und Monumente einer Stadt herauszubringen, die er wie seine Westentasche kannte. Ein Ziel, das weit über eine einfache Ansammlung von Bilddokumenten hinausging. Und fraglos war es dieser hartnäckige Wille, nichts zu vernachlässigen, nichts von der Wahrheit zu vergessen, der Atget dazu trieb, diese erstaunliche Erkundung à la Proust zu unternehmen. Diese rigorose, nahezu mikroskopische Untersuchung der Dinge, diese Fast-Selbstverleugnung des Autors lassen heute die außerordentliche visuelle Sensibilität dieses talentierten Bildermachers zum Vorschein kommen. Wenn es ein Leichtes ist, nicht mehr lebende Künstler anhand ihrer Werke zu beurteilen, wer könnte dann leugnen, dass diese bräunlich-warm getönten Bilder heute einen Herzschlag, einen Lebensrhythmus, eine zeitliche Dimension vermitteln, an die Atget sicherlich nicht gedacht hatte? Doch die Reinheit seiner Sichtweise, sein geradezu fieberhaftes Bedürfnis, sich auf »die Suche nach der verlorenen Zeit« zu machen, seine spürbaren Beziehungen zu den Gegenständen haben das hypothetische Nichtvorhandensein seines vorausschauenden Urteils mühelos verdrängt. Durch diese subjektive Seite nähert sich sein ganz und gar intuitives Werk der bewusst reflektierten Welt eines Walker Evans an, dessen so ganz anders geartete Vision ihn um 1930 zum »größten Experten der Fotografie der leeren Räume« machte und den Weg zu einem neuen Blick auf die Welt eröffnete, nämlich durch das Belangloseste und Alltäglichste. Die ganze zeitgenössische Schule beruft sich auf Walker Evans, so wie sie sich auch – und zwar nicht von ungefähr – auf Eugène Atget beruft, der 20 Jahre zuvor einen Ausflug auf das Gebiet des *straight approach* unternommen hatte.

Atget war ein Mann der Zeitenwende: Von seiner Praxis her noch dem 19. Jahrhundert verhaftet, gehörte er mit seiner Produktion und seinem dokumentarischen Ansatz doch schon zum 20. Weit von jedem Anspruch eines Kunstschaffens entfernt, verfolgte er ein sehr präzises Ziel, nämlich bestimmte Nachfragen von Künstlern, Bühnenbildnern, Architekten oder öffentlichen Sammlungen zu erfüllen. Seine Tätigkeit war also eher die eines Enzyklopädisten als die eines kreativen Künstlers. Da es ihm vorrangig darauf ankam, eine Vergangenheit festzuhalten, die kontinuierlichen Veränderungen zum Opfer fiel, weigerte er sich auch beharrlich, irgendeine Spur der Moderne zu fotografieren: Der Eiffelturm und die Pariser Métro – die großen Ereignisse seiner Zeit – tauchen in seinen Bildern kein einziges Mal auf.

Als Man Ray und seine surrealistischen Freunde in der Juni-Ausgabe 1926 der Zeitschrift *La Révolution surréaliste* vier Fotografien Atgets veröffentlichten – auf dessen Bitte hin anonym –, wollten sie dazu beitragen, diesen Bildern eine neue Dimension zu verleihen, indem sie deren Lesart auf das Ephemere und Illusorische hin ausrichteten. Dies war der Beginn einer Reihe von Exkursen und Interpretationen, die überreichliche Exegesen hervorbringen sollten. Damit aber bekamen diese Werke eine Dimension, die ihr Urheber – ein gewissenhafter und methodisch arbeitender Handwerker, dem es immer

nur um den hartnäckigen Kampf gegen den Verfall der Erinnerung gegangen war – ganz sicherlich nicht angestrebt hatte. Mit dem Willen, sein Interesse für ein altes Haus ebenso zum Ausdruck zu bringen wie für ein prächtiges Gebäude, einen dunklen Hof oder einen üppig blühenden Garten, demonstrierte er das, was Walker Evans als »lyrische Intelligenz der Straße« auffasste.

Für John Szarkowski repräsentierte Eugène Atget »den eigentlichen Zweck und die fundamentale Ästhetik der Fotografie: die präzise und unverfälschte Darstellung der greifbaren Realität«. Die Verbissenheit, mit der er diese schlichte und banale Realität immer wieder aufzustöbern suchte, machte ihn zum unbewussten, aber offenkundigen Vorfahren der modernen Fotografie. Allerdings zu einem Vorfahren, der ohne unmittelbaren Einfluss blieb, da seine Aufnahmen erst nach seinem Tod ganz allmählich bekannt wurden: 1928 wurden einige von ihnen im *Premier Salon indépendant de la photographie* gezeigt und weitere in der Stuttgarter Ausstellung *Film und Foto* von 1929. Ein Jahr später erschien auf Initiative von Berenice Abbott ein erster Bildband unter dem Titel *Atget. Photographe de Paris* mit 96 Fotografien und einem Vorwort von Pierre Mac Orlan, der dafür sorgte, den Namen Atget einer breiteren Öffentlichkeit bekannt zu machen.

Doch die Fotografie hatte sich bereits von dem alten Piktorialismus verabschiedet und war – stimuliert von Alfred Stieglitz und Walker Evans einerseits, Karl Blossfeldt und László Moholy-Nagy andererseits – zu neuen Ufern aufgebrochen. Insofern ist es schwierig, einen unmittelbaren Einfluss der Fotografien Atgets auf die Entwicklung der Fotografie in der Mitte des 20. Jahrhunderts auszumachen. Als atypischer, einzelgängerischer Lichtbildner schuf Atget Tag für Tag ein Werk, dessen zukünftige Bedeutung ihm verborgen blieb, das aber heute zu einer eindeutigen Referenz geworden ist. Er folgte einer ganz persönlichen Methode, die Jean-Claude Lemagny definierte als »einen Stil, der Stil ablehnte und reine Kreation war«.

P. 33
Voiture d'arrosage de la Ville de Paris (près de Notre-Dame de Paris) | Municipal water wagon (near Notre-Dame de Paris) | Städtischer Wassersprengwagen (bei Notre-Dame de Paris), 1910

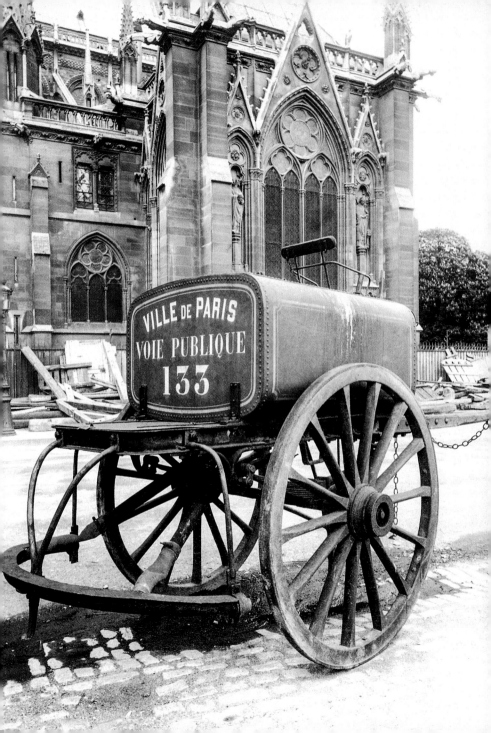

1^{ER} ARRONDISSEMENT

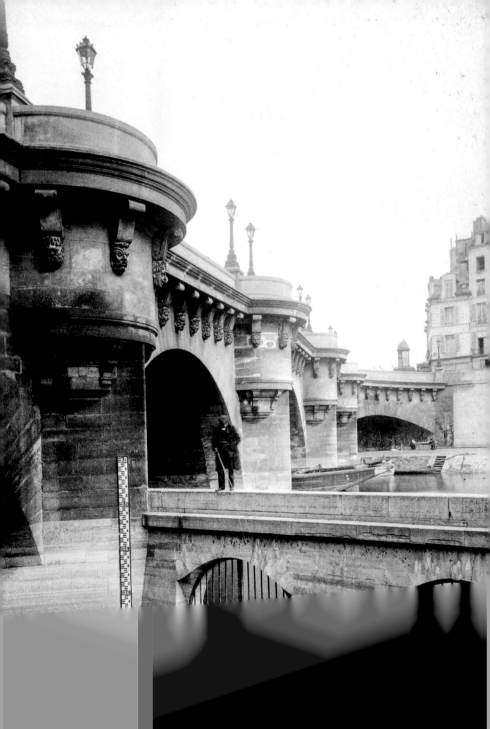

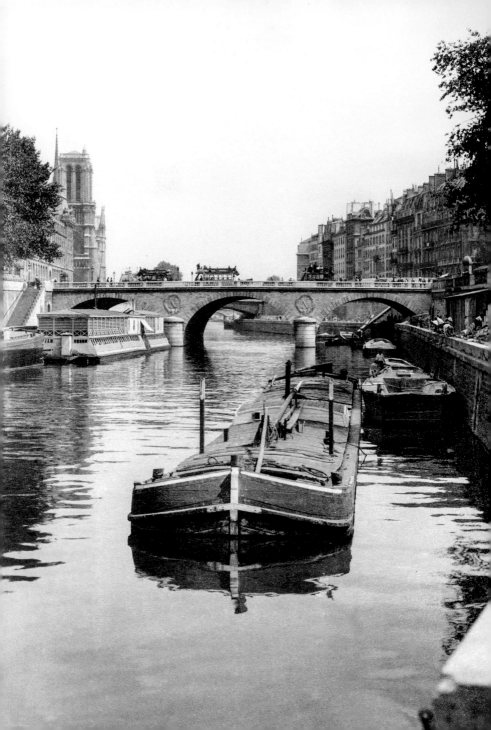

Le 1ᵉʳ arrondissement, dont les limites ont été dessinées en 1860, comme celles des autres arrondissements de Paris, est l'un des plus centraux de Paris. Ce périmètre est un vrai manuel d'histoire par la densité et la variété de ses témoignages historiques. S'y trouvent mêlés le monde du luxe (place Vendôme, rue Saint-Honoré), l'histoire (le Louvre, la Conciergerie, la Sainte-Chapelle) et l'aspect populaire (les Halles, le Châtelet).

Dès ses débuts comme photographe, Eugène Atget n'a qu'un seul objectif : réaliser des « documents », destinés aux artistes, sur tout ce qui est appelé à disparaître à Paris. Sa lourde silhouette va désormais hanter quotidiennement les rues de la capitale. Ses multiples clichés n'auront aucun écho de son vivant mais, fort heureusement, grâce à l'intérêt de quelques conservateurs de musées parisiens, dont ceux du musée Carnavalet et de la Bibliothèque nationale, nous pouvons aujourd'hui accompagner cet obstiné chasseur d'images au gré de ses pérégrinations. Dès 1898, il arpente les quais de Seine, photographiant les bateaux-lavoirs du pont Neuf, les installations de bains flottants comme celui de la Samaritaine, mais aussi la relève de la garde devant le Palais de Justice ou les gens flânant dans le jardin des Tuileries.

Les Halles, qui ont servi de décor au *Ventre de Paris* de Zola (1873), l'attirent, non par l'architecture qu'il ignore complètement mais par leurs étalages de nourriture, héritage du passé. Ses pas le conduisent également dans les vieilles rues – rue du Jour, passage de Beaujolais, rue des Bourdonnais, rue Vauvilliers – encore épargnées par les démolitions. Il photographie les façades de bâtiments des XVIIᵉ et XVIIIᵉ siècles, comme l'hôtel

le Tellier ou l'hôtel de Royaumont (1612), les ferronneries, les cours, les jardins, sauvant ainsi pour la mémoire historique tout un patrimoine architectural et social en danger de disparition.

The First Arrondissement, whose borders were drawn in 1860, as were those of the other arrondissements, is one of the most central. The density and variety of its buildings and monuments make it a living history book. It includes the worlds of luxury (Place Vendôme, Rue Saint-Honoré), history (the Louvre, the Conciergerie, Sainte-Chapelle), and ordinary life (Les Halles, Châtelet).

From the beginning of his career as a photographer, Eugène Atget dedicated his efforts to one objective: making "documents" for artists, recording everything that was going to disappear from the Paris cityscape. Every day, his bulky figure could be seen working in the streets of the capital. Although the many photographs he took went almost unnoticed in his lifetime, today, thanks to the interest of curators in Parisian museums, including the Carnavalet and the Bibliothèque nationale, we can follow this dogged hunter of images on his peregrinations. In 1898 he began working along the banks of the Seine, photographing the floating laundries at the Pont Neuf, the floating baths like the one at La Samaritaine, but also the changing of the guard in front of the Palais de Justice or people strolling in the Jardin des Tuileries.

Les Halles, the setting for Zola's novel *The Belly of Paris* (1873), attracted him not for its architecture, which he completely ignored, but for the displays of food, an old tradition. His steps also took him round the old streets such as the Rue du Jour, the Passage de Beaujolais, the Rue des Bourdonnais, the Rue Vauvilliers, which had so far been spared demolition. He photographed the façades of 17th- and 18th-century buildings like the Hôtel le Tellier and Hôtel de Royaumont (1612), ironwork, courtyards, and gardens, saving for historical memory the image of a whole architectural and social heritage that was in danger of disappearing.

Das 1. Arrondissement, dessen Grenzen – so wie die aller übrigen – 1860 gezogen wurden, ist eines der zentralsten von ganz Paris. Aufgrund der Dichte und Vielfalt seiner historischen Zeugnisse bietet sich dieser Stadtbezirk als wahres Geschichtsbuch dar. Die Welt des Luxus (Place Vendôme, Rue Saint-Honoré) ist hier ebenso präsent wie Historisches (der Louvre, die Conciergerie, die Sainte-Chapelle) und Volkstümliches (Les Halles, das Châtelet).

Als Eugène Atget mit dem Fotografieren begann, hatte er von vornherein nur ein einziges Ziel vor Augen: Alles, was in Paris dem Untergang geweiht war, noch einmal für Künstler zu »dokumentieren«. Fortan durchstreifte seine beladene Gestalt täglich die Straßen der Hauptstadt. Zu seinen Lebzeiten fanden seine unzähligen Aufnahmen nicht die geringste Resonanz, doch glücklicherweise gab es einige Pariser

Museumskonservatoren – unter anderen des Musée Carnavalet und der Bibliothèque nationale –, die genügend Interesse an ihnen zeigten, sodass wir heute in der Lage sind, diesen unermüdlichen Bildjäger auf seinen Streifzügen zu begleiten. Ab 1898 wanderte er die Seine-Quais entlang, wo er die Waschboote am Pont Neuf, schwimmende Bäder auf dem Fluss und das Badehaus der Samaritaine fotografierte, aber auch die Wachablösung vor dem Palais de Justice oder Flaneure im Jardin des Tuileries.

Die Markthallen, die Émile Zola als Kulisse für seinen Roman *Der Bauch von Paris* (1873) gedient hatten, faszinierten ihn nicht wegen ihrer Architektur, die er vollständig ignorierte, sondern wegen der Auslagen mit den Lebensmitteln, für ihn ein Erbe der Vergangenheit. Seine Schritte führten ihn auch in alte Straßen – Rue du Jour, Passage de Beaujolais, Rue des Bourdonnais, Rue Vauvilliers –, die vom Abriss noch verschont geblieben waren. Er fotografierte nicht nur die Fassaden von Stadtpalais des 17. und 18. Jahrhunderts wie dem Hôtel le Tellier oder dem Hôtel de Royaumont (1612), sondern auch Kunstschmiedearbeiten, Höfe und Gärten und bewahrte auf diese Weise ein architektonisches und soziales Erbe, das vom Verschwinden bedroht war, für die historische Erinnerung.

P. 35
Pont Neuf pendant l'inondation de 1907 | The Pont Neuf during the flood of 1907
Der Pont Neuf während des Hochwassers von 1907

P. 36
Péniche sur la Seine près du pont Saint-Michel | A barge on the Seine near the Pont Saint-Michel
Lastkahn auf der Seine am Pont Saint-Michel, 1898

Vue prise sous le pont Neuf
View from the Pont Neuf
Unter dem Pont Neuf, 1910

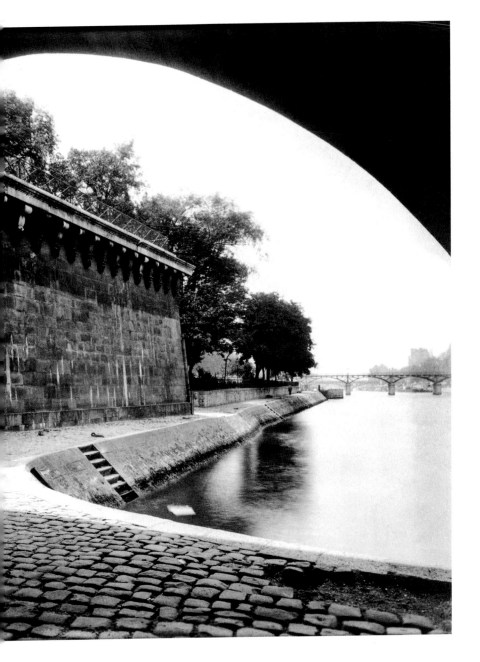

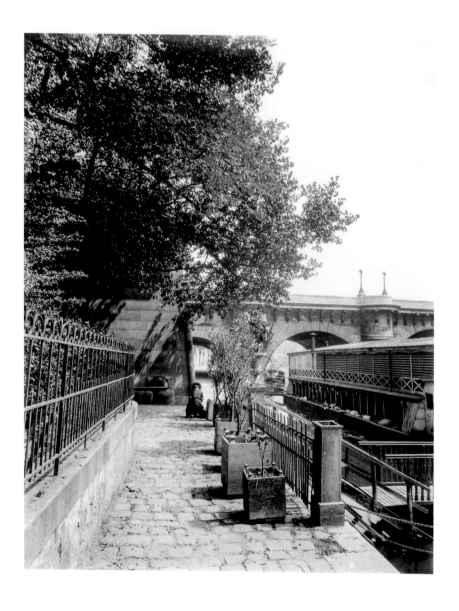

Le pont Neuf et l'île de la Cité | The Pont Neuf and Île de la Cité
Der Pont Neuf und die Île de la Cité, 1911

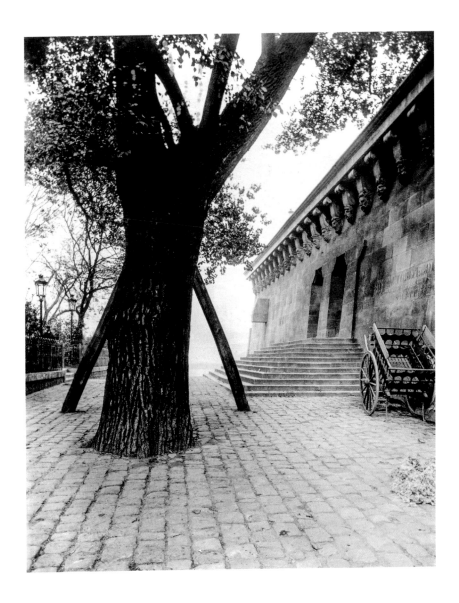

Le pont Neuf et le square du Vert-Galant | The Pont Neuf and the
Square du Vert-Galant | Der Pont Neuf und der Square du Vert-Galant, 1899

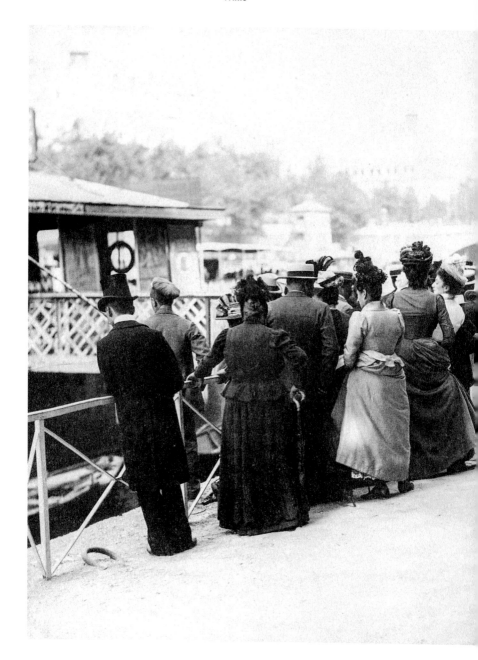

Ponton au bord de Seine
près du pont Neuf | Pontoon
beside the Seine near the Pont
Neuf | Ponton am Seine-Ufer
nahe dem Pont Neuf, 1900

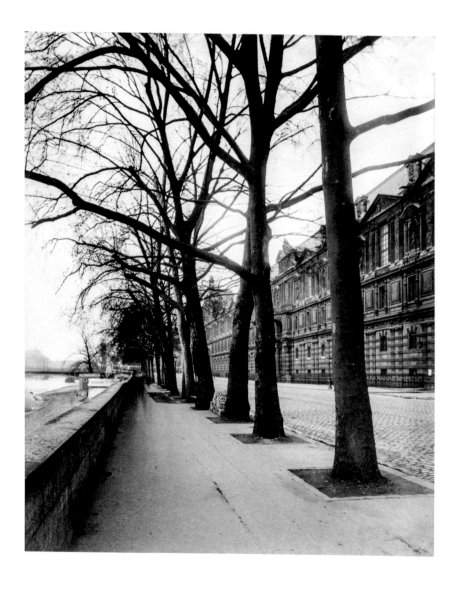

Palais du Louvre et quai du Louvre | Palais du Louvre and Quai du Louvre
Palais du Louvre und Quai du Louvre, 1923

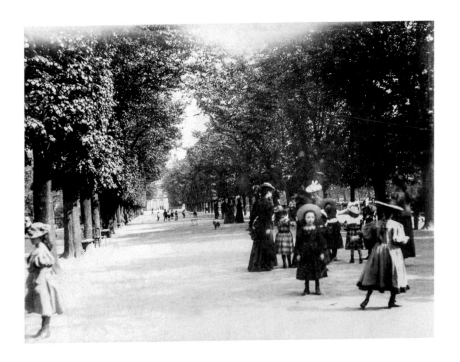

Jardin des Tuileries, 1898

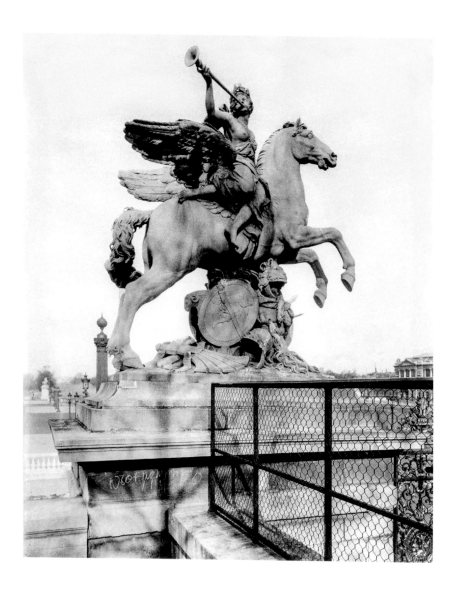

Allégorie de la Renommée d'Antoine Coysevox, jardin des Tuileries | *Allegory of Fame* by Antoine Coysevox, Jardin des Tuileries | *Allegorie des Ruhms* von Antoine Coysevox, Jardin des Tuileries, 1907

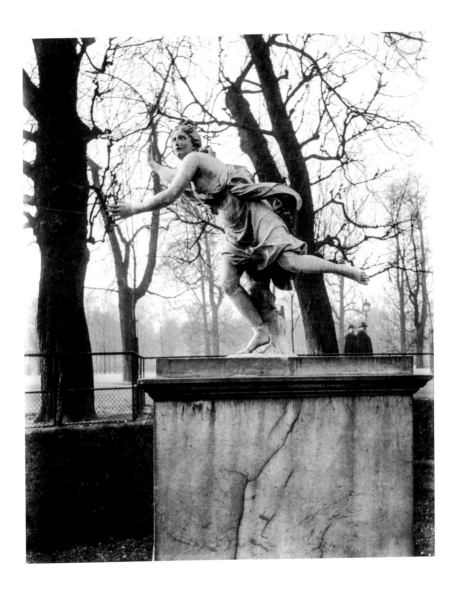

Daphné poursuivie par Apollon de Guillaume Coustou, jardin des Tuileries |
Daphne Chased by Apollo by Guillaume Coustou, Jardin des Tuileries | *Daphne wird von Apollon verfolgt*
von Guillaume Coustou, Jardin des Tuileries, 1907

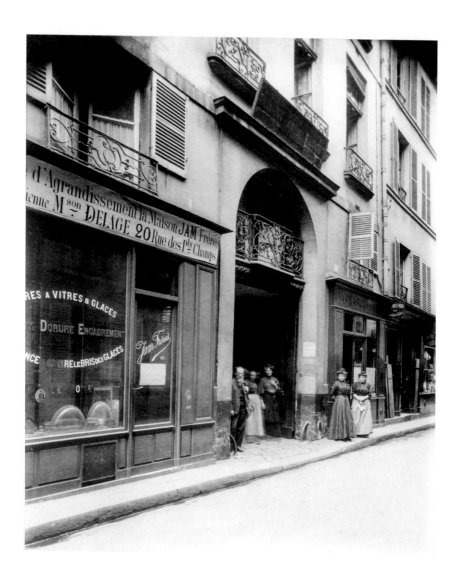

Hôtel de Villedo, 13 rue Villedo, 1907

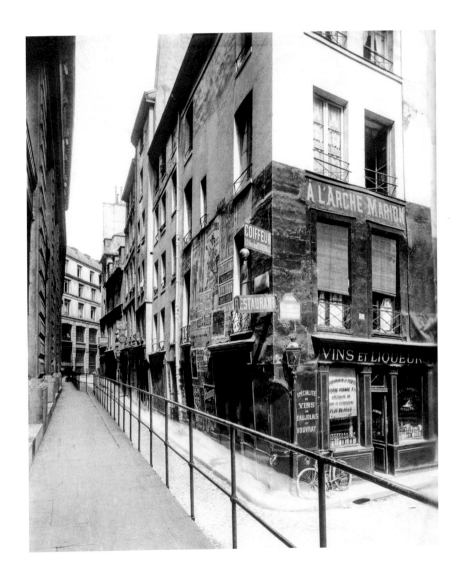

Rue des Bourdonnais, 1908

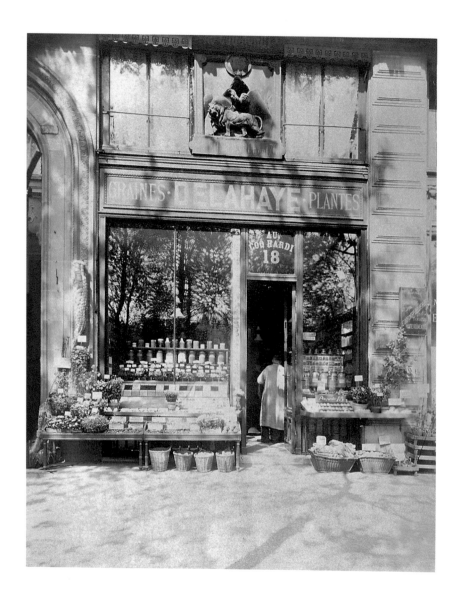

«Au Coq Hardi», graineterie, 18 quai de la Mégisserie | "Au Coq Hardi," seed shop,
18 Quai de la Mégisserie | »Au Coq Hardi«, Samenhandlung, Quai de la Mégisserie 18, 1902

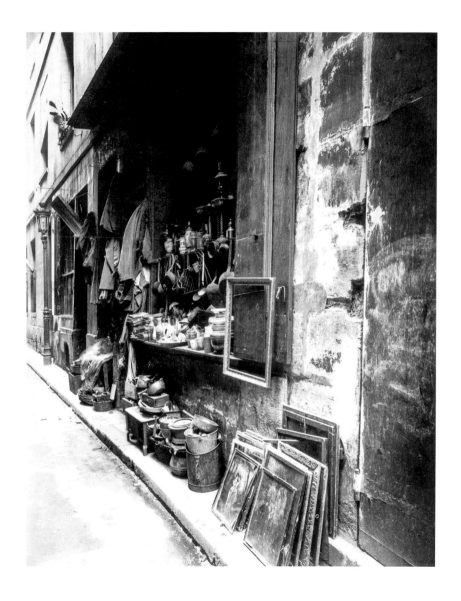

Brocanteur, rue de la Reynie | Secondhand merchant,
Rue de la Reynie | Trödler, Rue de la Reynie

Angle rues Cambon et
du Mont-Thabor | Corner of
Rue Cambon and Rue Mont-Thabor |
Ecke Rue Cambon und Rue
du Mont-Thabor, 1898

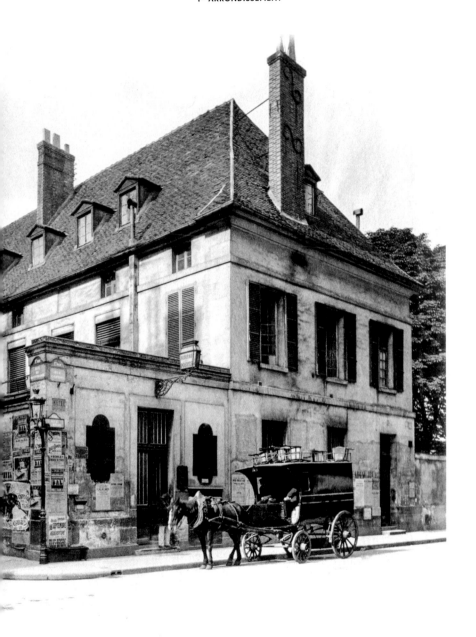

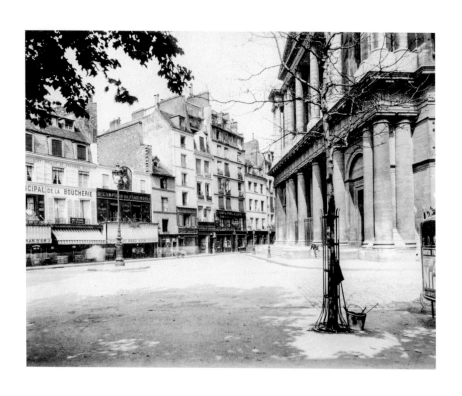

Église Saint-Eustache, rue du Jour, 1902

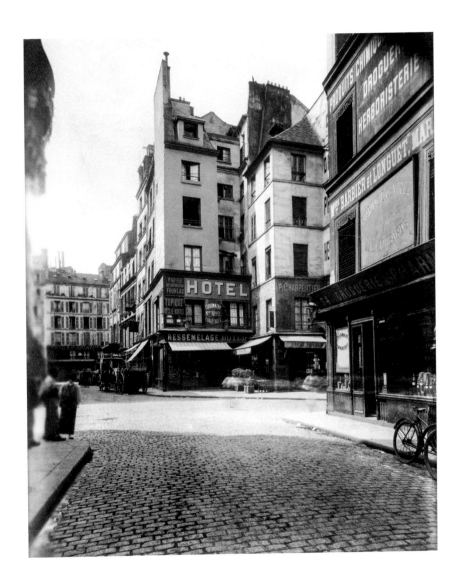

Angle rue des Lombards et rue Saint-Denis | Corner of Rue des Lombards and
Rue Saint-Denis | Ecke Rue des Lombards und Rue Saint-Denis, 1908

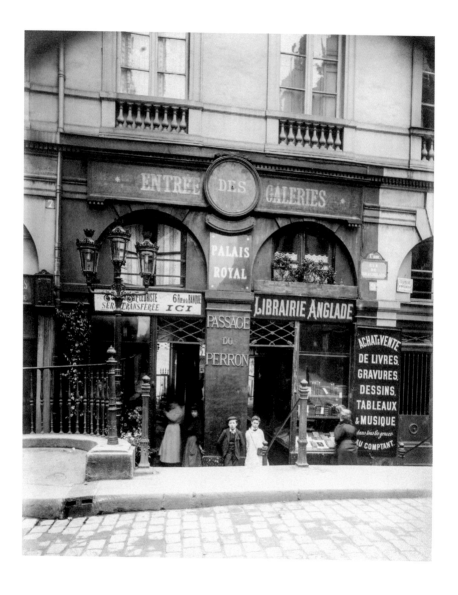

Passage du Perron, entrée des galeries du Palais-Royal, 9 rue du Beaujolais | Passage
du Perron, entrance to the galleries of the Palais-Royal, 9 Rue du Beaujolais | Passage du Perron,
Eingang zu den Galeries du Palais-Royal, Rue du Beaujolais 9, 1906

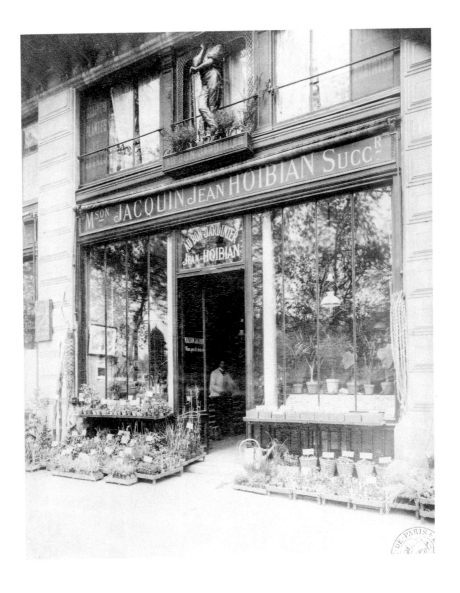

«Au bon jardinier», 16 quai de la Mégisserie, 1902

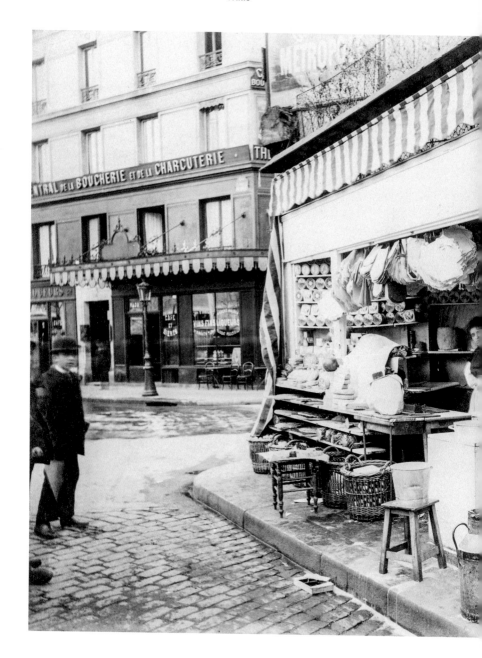

Marchande de beurre
aux Halles, angle rues
Vauvilliers et de l'Arbre-Sec |
Butter seller, Les Halles,
corner of Rue Vauvilliers
and Rue de l'Arbre-Sec |
Butterhändlerin an den
Markthallen, Ecke
Rue Vauvilliers und
Rue de l'Arbre-Sec, 1898

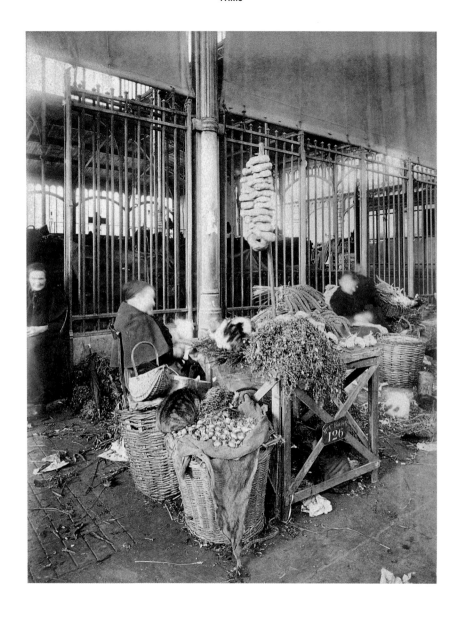

Marchande aux Halles | Trader, Les Halles
Händlerin in den Markthallen, 1900

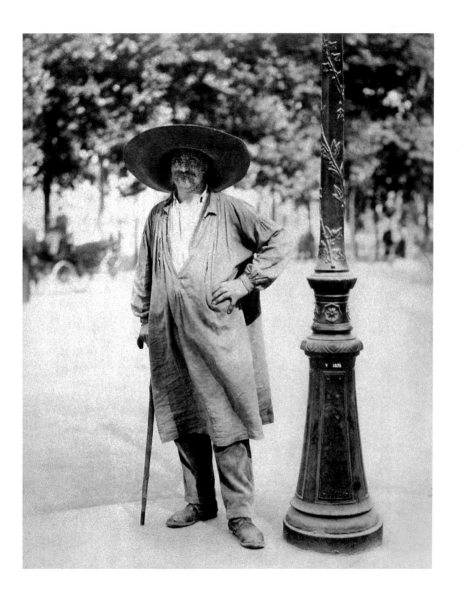

Fort des Halles | Porter, Les Halles
Lastträger der Markthallen, 1900

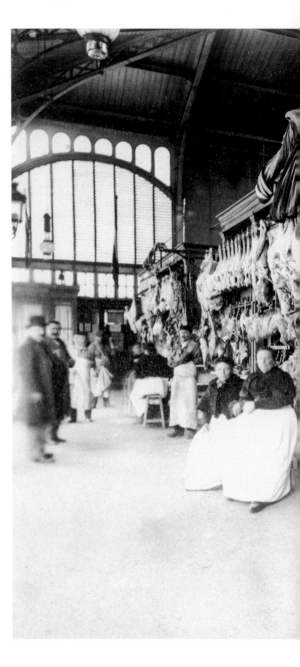

Boucherie
aux Halles | Butcher,
Les Halles | Metzgerei
in den Markthallen,
c. 1900

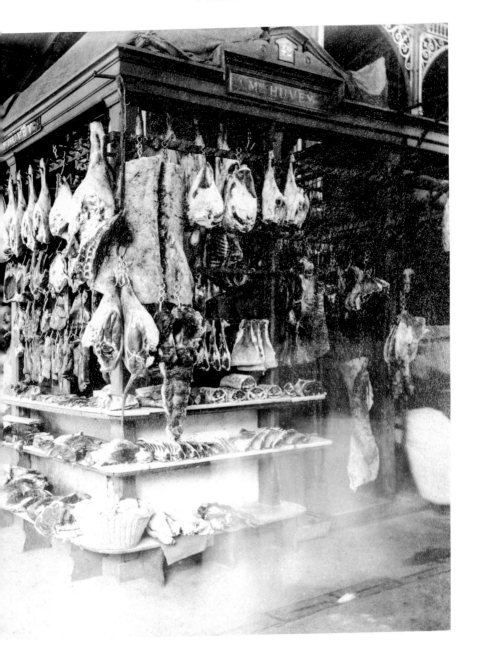

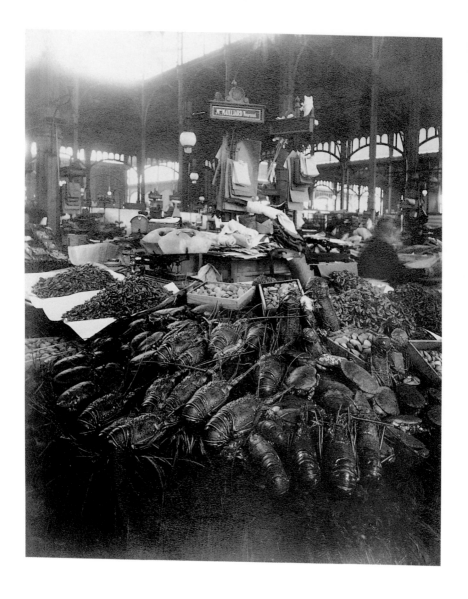

Poissonnerie aux Halles | Fishmonger, Les Halles
Fischstand in den Markthallen, 1911

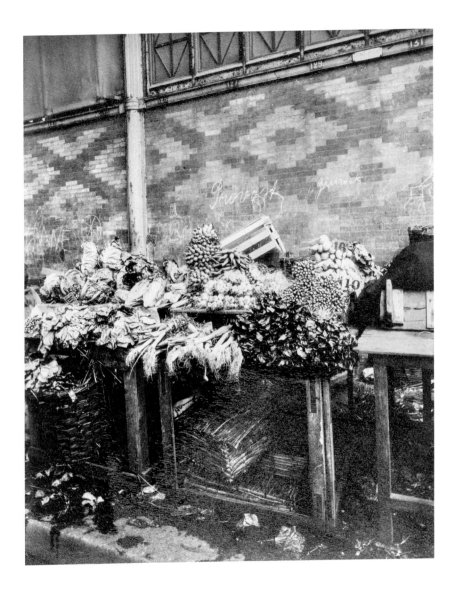

Étalage de légumes aux Halles | Vegetable stall, Les Halles
Auslage mit Gemüse in den Markthallen, 1911

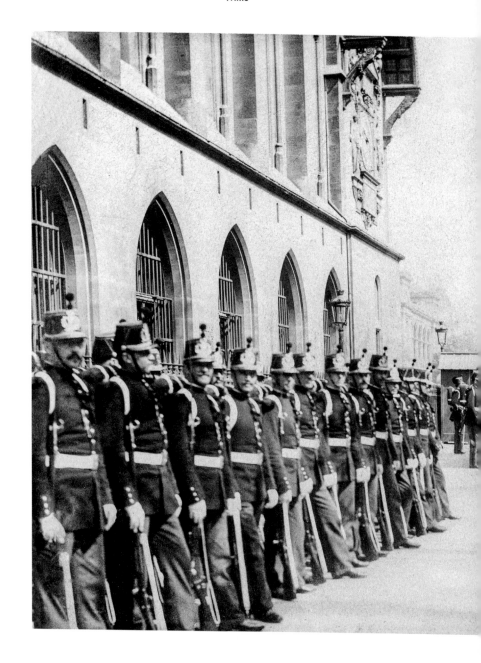

Palais de Justice,
relève de la Garde | Palais
de Justice, changing of
the Guard | Palais de Justice,
Wachablösung, 1898/1899

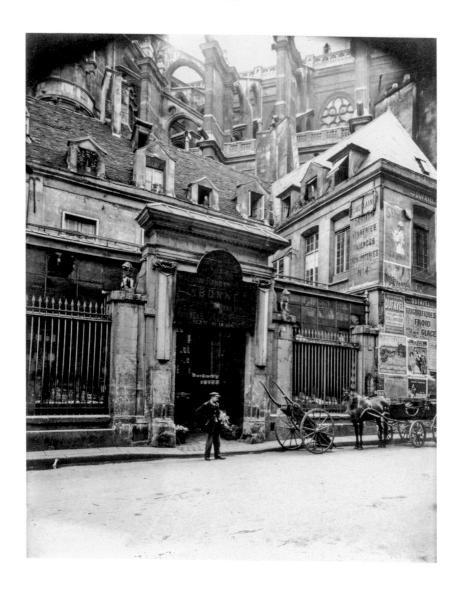

Hôtel des abbés de Royaumont, 4 rue du Jour, 1908

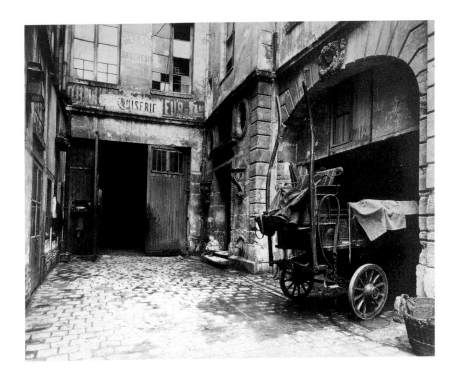

Ancienne maison maîtrise, Saint-Eustache, 25 rue du Jour | Former choir school, Saint-Eustache,
25 Rue du Jour | Ehemalige Kantorei, Saint-Eustache, 25 Rue du Jour, 1902

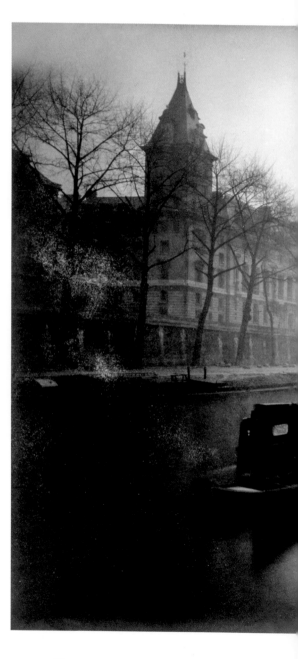

La Conciergerie
et la Seine en hiver | The
Conciergerie and the Seine
in winter | Die Conciergerie
und die Seine im Winter,
1923

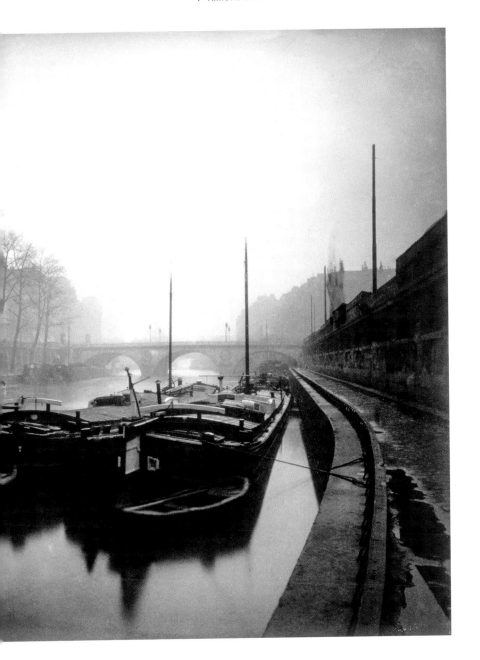

2^E ARRONDISSEMENT

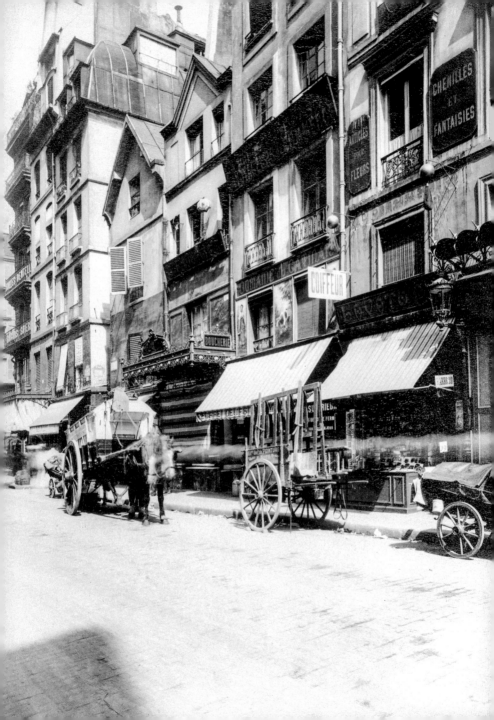

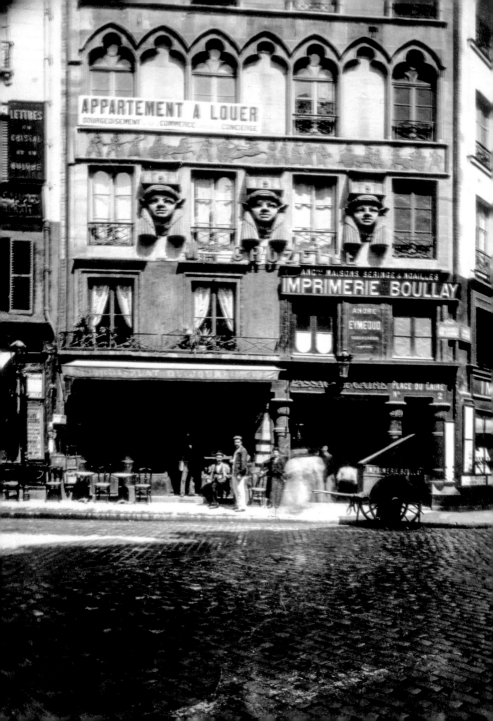

Le 2ᵉ arrondissement est le produit de l'extension de Paris aux XVᵉ et XVIᵉ siècles. Sa traversée de l'histoire lui a permis d'accumuler de nombreux témoignages architecturaux immortalisés par Atget. Certains ont depuis disparu, telle l'auberge « Au Compas d'Or », tête de ligne des diligences pour Creil et Gisors, dont il a photographié le spectaculaire hangar. Nombre des bâtiments des XVIIᵉ et XVIIIᵉ siècles capturés par le photographe sont toutefois encore visibles. Ainsi de ces maisons à pignons de la rue Saint-Denis, voie royale des souverains se rendant à Notre-Dame, ou de cet immeuble à la façade étroite de la rue de Cléry qu'habita, au dernier étage, André Marie de Chénier avant de finir sur l'échafaud en 1794. Cet infatigable marcheur s'intéressera par ailleurs aux ensembles à l'architecture et aux jardins somptueux comme l'ex-hôtel du cardinal Mazarin qui abritera, à la suite d'agrandissements successifs, la célèbre Bibliothèque nationale de France, et à certaines curiosités comme cette façade, place du Caire, dont la décoration exotique faite de hiéroglyphes et de pharaons témoigne de la fascination de l'époque pour l'Égypte. Il n'omettra pas, enfin, les passages couverts, comme le passage de Choiseul, la galerie Vivienne et ses fenêtres en demi-lune ou la galerie Colbert et sa colonne en bronze surmontée d'une horloge sphérique. Très prisés durant la première moitié du XIXᵉ siècle, les passages et galeries étaient le point de rendez-vous de toute une population de « Parisiens [qui] trouvaient enfin un endroit bordé d'élégantes boutiques où ils pouvaient flâner tout en étant à l'abri des chevaux, des voitures, de la pluie et de la boue ». Quand Atget en prend des clichés, ces derniers tombent en désuétude – ils ne renaîtront que bien plus tard au cours du XXᵉ siècle.

The Second Arrondissement was the result of the expansion of Paris in the 15th and 16th centuries. Its history left it with many architectural features that were immortalized by Atget. Some are no longer extant, such as the Au Compas d'Or inn, the departure point for stagecoaches to Creil and Gisors, whose spectacular barn he photographed. Among the 17th- and 18th-century buildings still standing today are the gabled house in the Rue Saint-Denis, the royal way for rulers making their way to Notre-Dame, or the narrow-fronted building in Rue de Cléry whose top floor was home to the poet André Marie de Chénier before his life came to an end on the scaffold in 1794. The tireless explorer Atget was also drawn to a number of buildings with superb architecture and gardens, such as the former townhouse of Cardinal Mazarin which, after successive extensions, came to house the famous Bibliothèque nationale de France, and curiosities such as the façade on Place du Caire whose exotic decoration of hieroglyphs and pharaohs recalls the French fascination with Egypt. Nor did he overlook the arcades: Passage de Choiseul, Galerie Vivienne and its half-moon windows, and Galerie Colbert with its bronze column surmounted by a spherical clock. Extremely popular during the first half of the 19th century, these passages and galleries were the meeting point for "Parisians [who] at last had a place lined with elegant shops where they were sheltered from the horses, coaches, rain and mud." When Atget took these photographs, these arcades were crumbling. Their renaissance would only come much later in the 20th century.

Das 2. Arrondissement ist das Resultat der Ausdehnung von Paris im 15. und 16. Jahrhundert. Seiner Geschichte verdankt es zahlreiche Architekturdenkmäler, die durch Atget verewigt wurden. Einige von ihnen existieren nicht mehr wie zum Beispiel der Gasthof »Au Compas d'Or«, dessen spektakuläre Remise – Ausgangspunkt der nach Creil und Gisors abfahrenden Postkutschen – er fotografierte. Viele andere der von ihm dokumentierten Bauten des 17. und 18. Jahrhunderts gibt es jedoch noch. Etwa die Giebelhäuser in der Rue Saint-Denis, durch die die Herrscher Frankreichs kamen, wenn sie sich nach Notre-Dame begaben, oder das Haus mit der schmalen Fassade in der Rue de Cléry, dessen oberstes Stockwerk André Marie de Chenier bewohnte, ehe er 1794 unter der Guillotine endete. Der unermüdliche Wanderer Atget interessierte sich auch für ganze Architekturensembles mit prachtvollen Gartenanlagen, wie es etwa das ehemalige Stadtpalais des Kardinals Mazarin darstellt, das nach einer Reihe von Erweiterungen die berühmte Bibliothèque nationale de France beherbergen sollte, oder für bestimmte Kuriositäten wie jene Fassade an der Place du Caire, deren exotische Dekoration aus Hieroglyphen und Pharaonen von der zeitgenössischen Ägyptomanie zeugt. Ebenso wenig vergaß er die überdachten Passagen wie die Passage de Choiseul, die Galerie Vivienne mit ihren halbrunden Fenstern oder die Galerie Colbert mit der auf eine Bronzesäule montierten kugelförmigen Uhr. Diese Passagen und Galerien, die sich in der ersten Hälfte des 19. Jahrhunderts großer Wertschätzung erfreuten, wurden zum

beliebten Treffpunkt der Pariser, »die endlich einen Ort mit eleganten Ladenzeilen gefunden hatten, an dem sie – geschützt vor Pferden, Fuhrwerken, Regen und Schmutz – flanieren konnten«. Als Atget sie fotografierte, waren sie etwas aus der Mode gekommen – erst sehr viel später im 20. Jahrhundert sollten sie wieder zu neuem Leben erwachen.

P. 75
Maison à pignon, 174 rue Saint Denis | Gabled house, 174 Rue Saint Denis
Giebelhaus, Rue Saint Denis 174, 1907

P. 76
Façade, 2 place du Caire | Fassade, Place du Caire 2

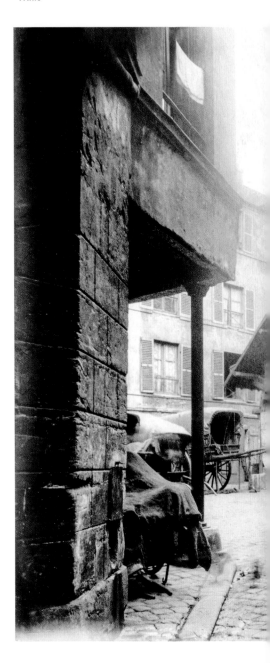

Hangar de l'auberge
« Au Compas d'Or »,
72 rue Montorgueil | Barn
of the inn "Au Compas d'Or",
72 Rue Montorgueil | Remise des
Gasthofs »Au Compas d'Or«,
Rue Montorgueil 72, 1907

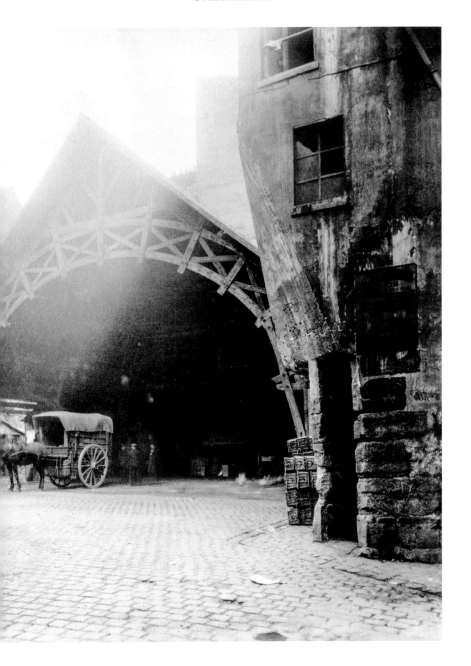

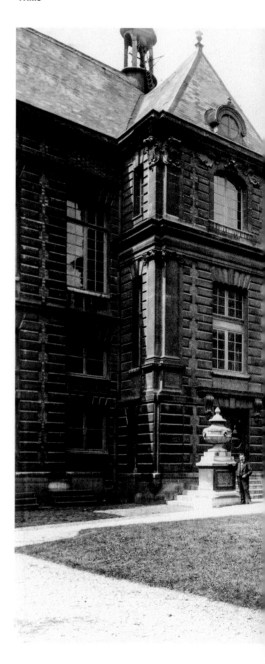

Ancien hôtel Mazarin.
Aujourd'hui Bibliothèque
nationale de France | Former Hôtel
Mazarin. Now the Bibliothèque
nationale de France | Ehemaliges
Hôtel Mazarin. Heute Bibliothèque
nationale de France, 1902

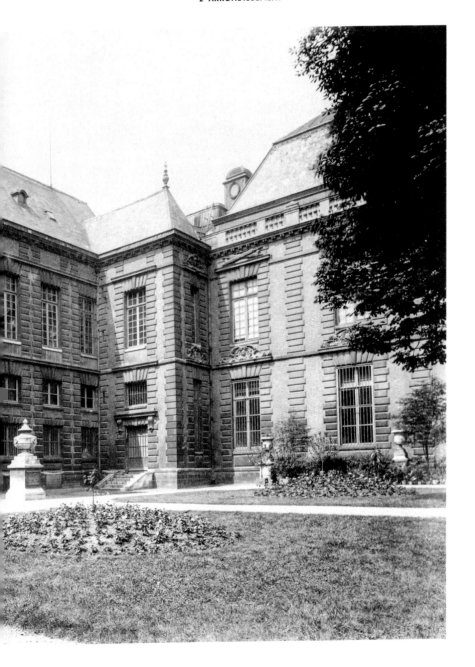

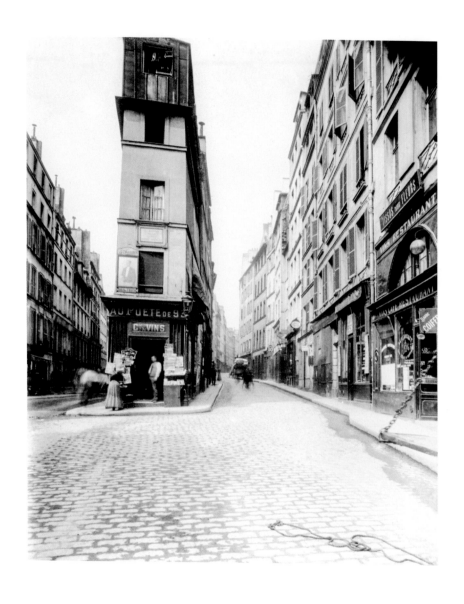

Angle rue de Cléry et rue d'Aboukir | Corner of Rue de Cléry and Rue d'Aboukir
Ecke Rue de Cléry und Rue d'Aboukir

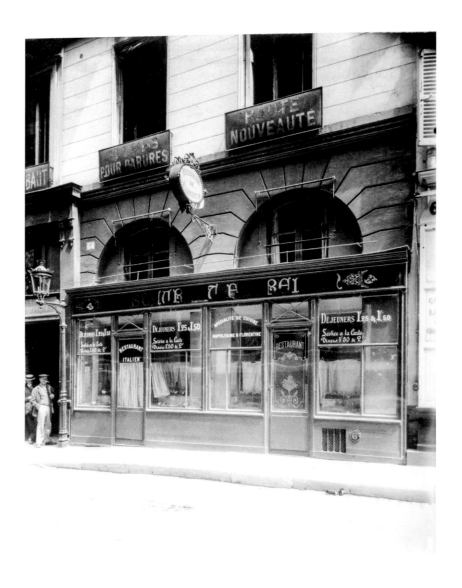

64 rue Sainte-Anne (appartenant à la famille Louvois) | 64 Rue Sainte-Anne (belonging to
the Louvois family) | Rue Sainte-Anne 64 (im Besitz der Familie Louvois)

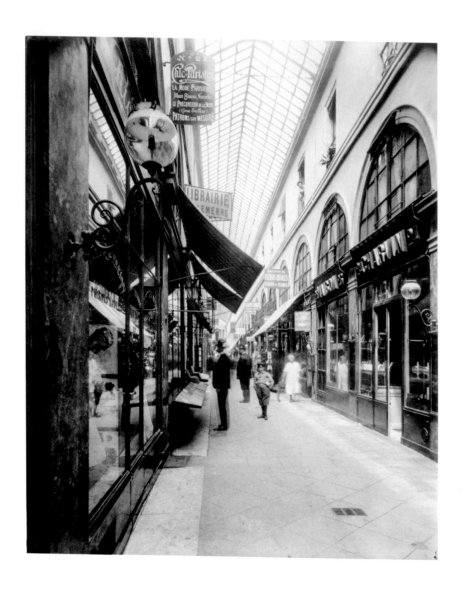

Passage de Choiseul, 1907

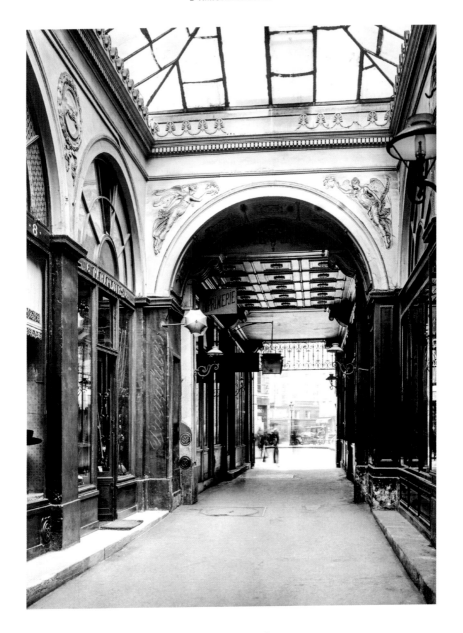

Galerie Vivienne, 1890/1900

Heurtoir de l'hôtel François le Tellier, 5 rue du Mail | Door knocker, Hôtel François le Tellier,
5 Rue du Mail | Türklopfer am Hôtel François le Tellier, Rue du Mail 5, 1908

Heurtoir, 13 galerie Vivienne | Door knocker, 13 Galerie Vivienne
Türklopfer, Galerie Vivienne 13

3ᴱ
ARRONDISSEMENT

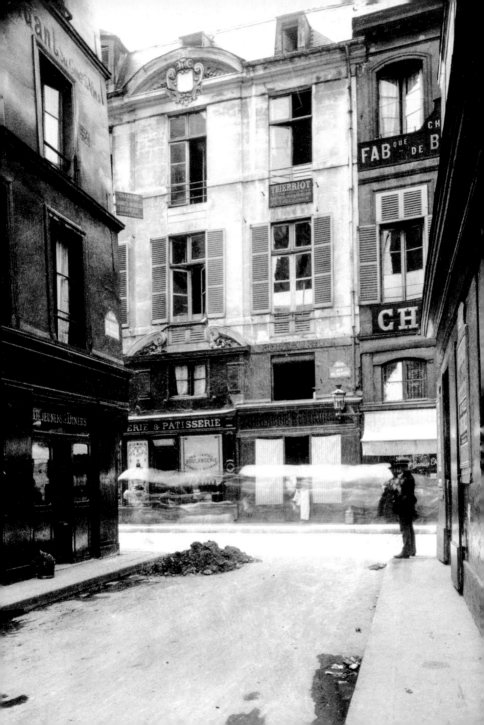

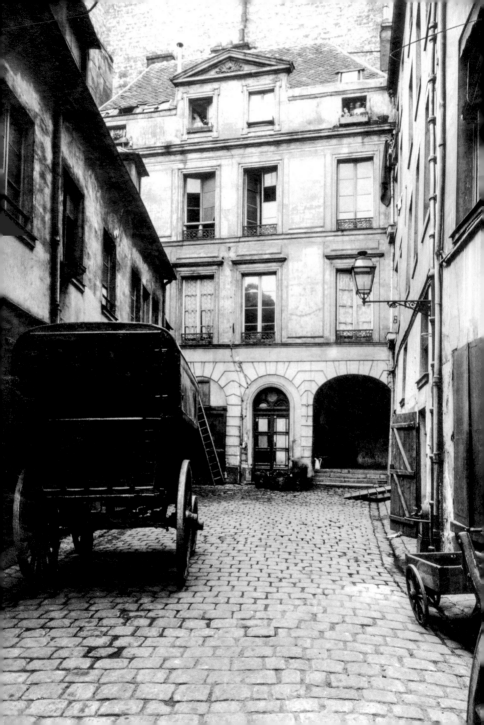

Cet arrondissement résidentiel, dont une grande partie se situe dans le Marais, compte nombre d'immeubles du XVIIIᵉ siècle auparavant occupés par la noblesse et la haute bourgeoisie parisienne. Atget « sauvera » de l'oubli ces témoins d'une magnificence quelque peu oubliée avant que les démolitions ne les fassent, pour une bonne part, disparaître définitivement. Rue Beaubourg, toutes les maisons des numéros pairs seront rasées en 1911, l'hôtel Meslay sera sacrifié en 1913 au profit de la place de la République, l'hôtel de Choisy sera démoli en 1929, etc. Chassant le « document » destiné aux artistes ou aux archivistes, le photographe nous donne à découvrir quelques perles architecturales : l'hôtel d'Alméras – spécimen de l'architecture du temps d'Henri IV –, l'arc de triomphe de la porte Saint-Martin – vestige de l'enceinte de Charles V (1674) –, l'hôtel Carnavalet – ancienne résidence de la marquise de Sévigné, qui deviendra en 1898, à la suite d'agrandissements successifs, le musée Carnavalet.

Atget ne se contente pas de ces visions « de façade », sa curiosité le pousse à franchir les porches des immeubles pour en photographier les cours, les appentis, l'architecture intérieure. Il découvre ainsi les magnifiques vestibules et cages d'escaliers aujourd'hui classés de l'hôtel de Tallard, rue des Archives, ou celui du marquis de Lagrange, rue Braque.

Atget pointera par ailleurs sa lourde chambre en bois vers les façades des maisons à encorbellement des années 1600 qui bordent l'ex-allée des Arbalétriers, là où fut assassiné le duc d'Orléans, et sur la maison dite « du Grand Pignon », rue de Montmorency, deuxième plus vieille maison de Paris (1407), appartenant au célèbre alchimiste Nicolas

Flamel, qui avait pour vocation d'offrir le gîte et le couvert aux miséreux – aujourd'hui un restaurant réputé.

This residential arrondissement, a large portion of which forms part of the Marais, has many 18th-century buildings that were once occupied by the nobility and the Parisian upper bourgeoisie. Atget "saved" the memory of these throwbacks to a now rather forgotten magnificence before the demolition men moved in, causing most of them to be irrevocably lost. All the even-numbered houses in the Rue Beaubourg were razed in 1911, the Hôtel Meslay was sacrificed in 1913 to make way for the Place de la République, the Hôtel de Choisy was demolished in 1929, and so on and so on. Hunting for "documents" for artists and archivists, the photographer left us with several images of architectural jewels: the Hôtel d'Alméras (an example of architecture from the time of Henri IV), the triumphal arch of the Porte Saint-Martin (recalling the city wall built by Charles V (in 1674), and the Hôtel Carnavalet, the former home of the Marquise de Sévigné, which, after a series of extensions, became the Musée Carnavalet in 1898.

Atget always looked "beyond the façade"; his curiosity impelled him to get inside the buildings and photograph the courtyards, the outbuildings, the interior architecture. In this way he discovered the magnificent and now preserved halls and stairways of the Hôtel de Tallard in the Rue des Archives, and of the Marquis de Lagrange's townhouse in the Rue Braque.

Atget also aimed his heavy wooden view camera at the façades of the corbeled houses of the early 17th century along the former Allée des Arquebusiers, where the Duke of Orléans was assassinated, and on the so-called house "of the Large Gable" in the Rue de Montmorency, the second-oldest house in Paris (1407). This was once the home of the famous alchemist Nicolas Flamel, who used to offer board and lodging to the poor. Today, the building houses a well-known restaurant.

In diesem vornehmen Arrondissement, dessen Fläche sich weitgehend mit dem Marais deckt, gibt es zahlreiche Gebäude aus dem 18. Jahrhundert, die früher einmal von Pariser Aristokraten und Großbürgern bewohnt wurden. Atget »bewahrte« die Erinnerung an diese Zeugnisse einer Pracht, die schon ein wenig in Vergessenheit geraten war, ehe Abrissarbeiten sie zu einem Großteil endgültig verschwinden ließen. In der Rue Beaubourg wurden alle Bauten mit geraden Hausnummern 1911 dem Erdboden gleichgemacht, das Hôtel Meslay musste 1913 der Place de la République weichen, das Hôtel de Choisy wurde 1929 abgerissen und so weiter. Dank der Jagd des Fotografen nach »Dokumenten« für Künstler und Archivare können wir einige architektonische Preziosen entdecken: das Hôtel d'Alméras – ein Architekturbeispiel aus der Zeit Heinrichs IV. –, die Porte Saint-Martin in Gestalt eines Triumphbogens – Zeugnis der unter Karl V. errichteten Stadtmauer (1674) –, das Hôtel Carnavalet – ehemalige Residenz

der Marquise de Sévigné, die nach mehrfachen Um- und Ausbauten 1898 zum Sitz des Musée Carnavalet wurde.

Atget begnügte sich keineswegs mit solchen Außenansichten, sondern besaß genügend Neugier, um auch in die Gebäude einzutreten und ihre Höfe, Remisen und Interieurs zu fotografieren. So entdeckte er beispielsweise die prachtvollen, inzwischen denkmalgeschützten Vestibüle und Treppenaufgänge des Hôtel de Tallard in der Rue des Archives oder das Stadtpalais des Marquis de Lagrange in der Rue Braque.

Atget richtete seine sperrige Großformatkamera auch auf die auskragenden Fassaden von Häusern aus den Jahren um 1600 an der ehemaligen Allée des Arquebusiers, genau von der Stelle aus, wo 1407 Ludwig, Herzog von Orléans, ermordet wurde, und auf die sogenannte Maison du Grand Pignon in der Rue de Montmorency, das zweitälteste Haus von Paris (1407), das sich der berühmte Alchemist und Wohltäter der Armen Nicolas Flamel erbauen ließ und in dem heute ein renommiertes Restaurant residiert.

P. 91
Vieille maison, 77 rue du Temple | Old house, 77 Rue du Temple
Altes Haus, Rue du Temple 77

P. 92
Hôtel, 5 rue du Grenier-Saint-Lazare, 1908

Boulevard
Saint-Denis, 1926

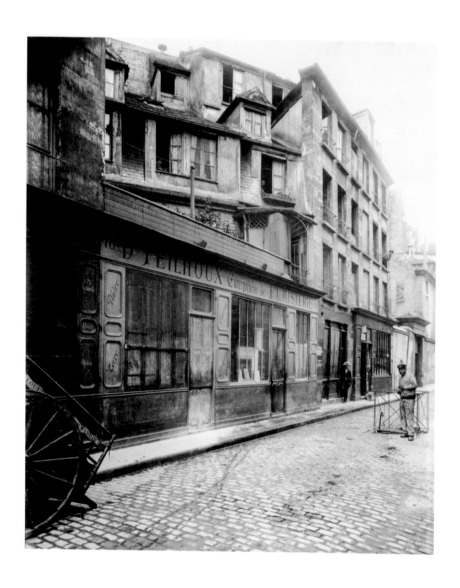

Rue de Normandie, 1901

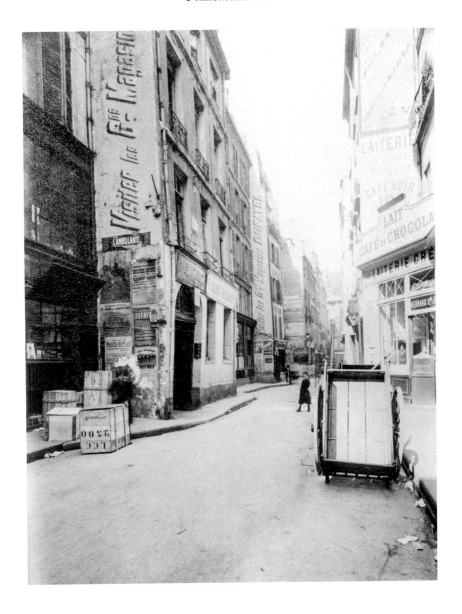

Maison de Law, 91 rue Quincampoix, 1909

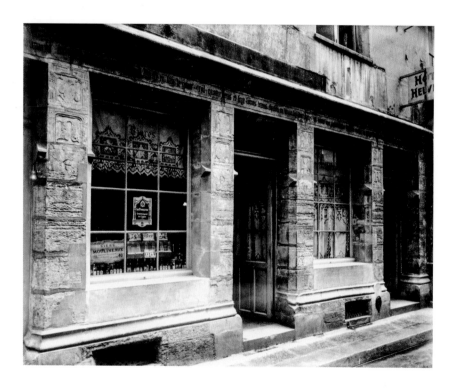

Maison de Nicolas Flamel, 51 rue de Montmorency | Nicolas Flamel's house, 51 Rue de Montmorency
Haus von Nicolas Flamel, Rue de Montmorency 51

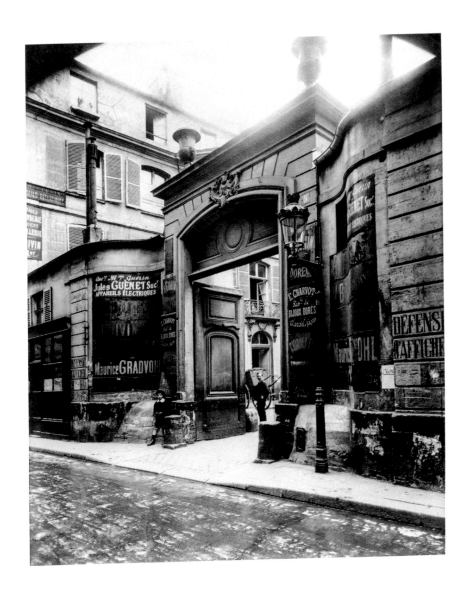

Hôtel de Montmorency, 5 rue de Montmorency, 1908

«Au bon coin», 2 rue des Haudriettes, 1901

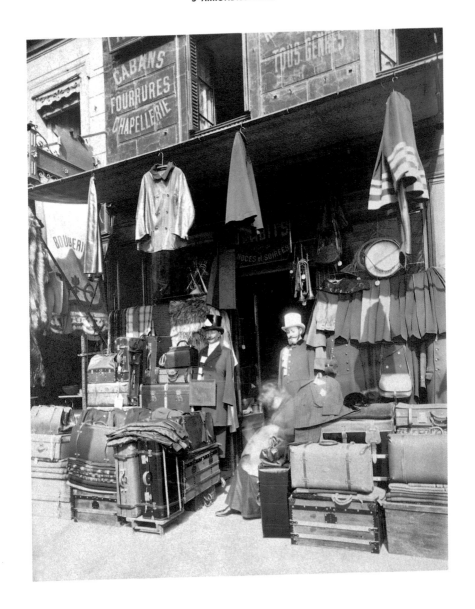

Boutique d'articles pour hommes, 16 rue Dupetit-Thouars | Shop for men's goods, 16 Rue Dupetit-Thouars
Geschäft für Herrenbekleidung, Rue Dupetit-Thouars 16, 1910

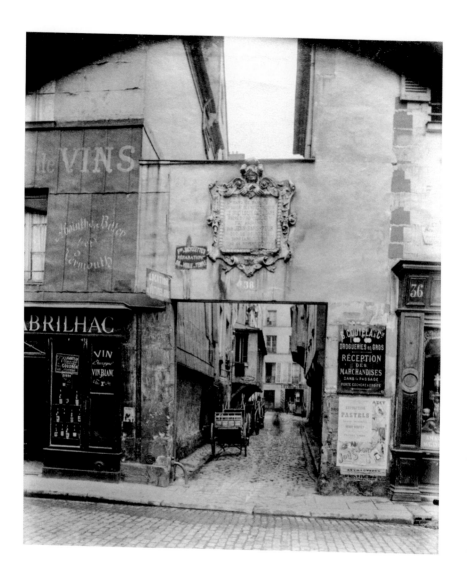

Passage, 38 rue des Francs-Bourgeois

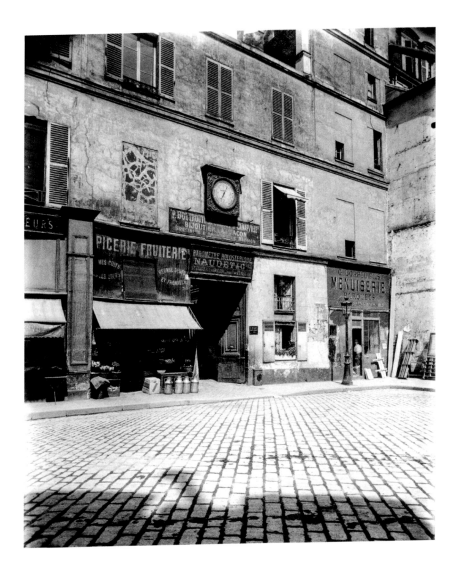

Place de Thorigny, 1911

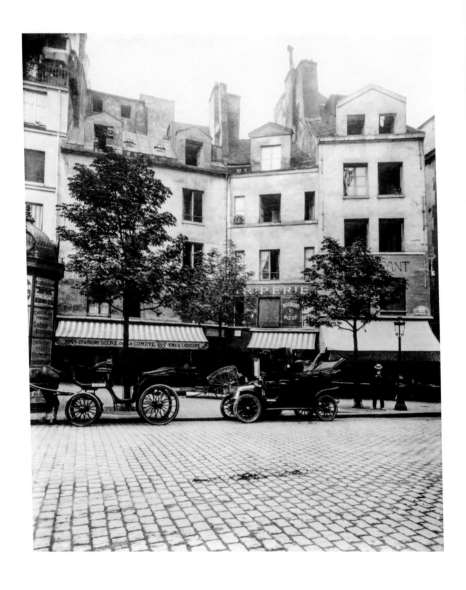

Maison, 27 et 29 rue Beaubourg | House, 27 and 29 Rue Beaubourg
Haus, Rue Beaubourg 27 und 29, 1908

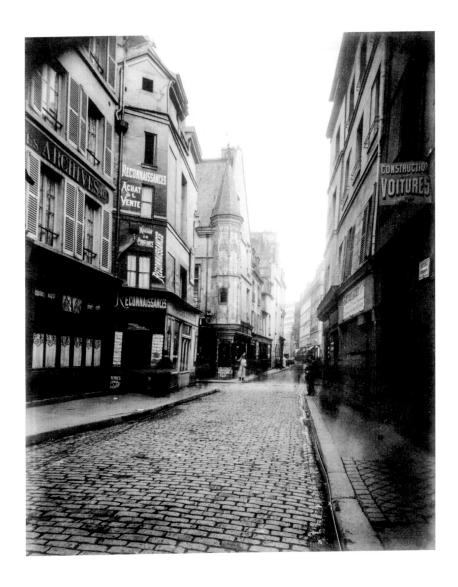

Angle rues Vieille-du-Temple et des Francs-Bourgeois | Corner of Rue Vieille-du-Temple and
Rue des Francs-Bourgeois | Ecke Rue Vieille-du-Temple und Rue des Francs-Bourgeois

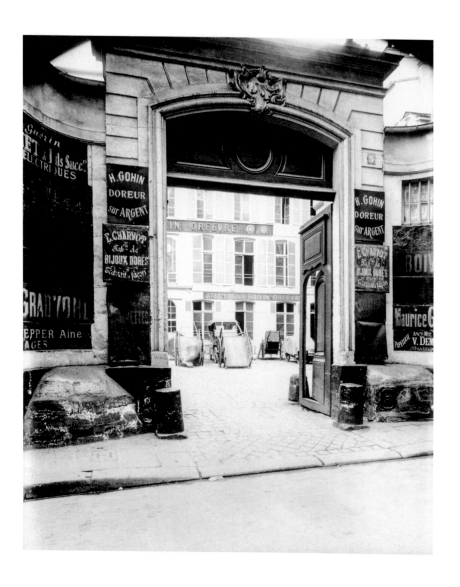

5 rue de Montmorency

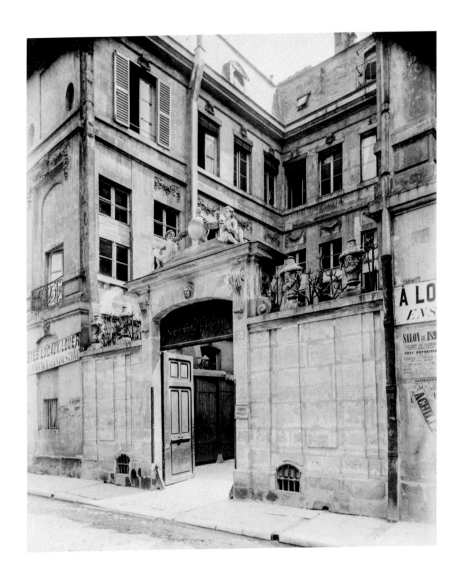

Hôtel de Flesselles, 52 rue de Sévigné, 1898

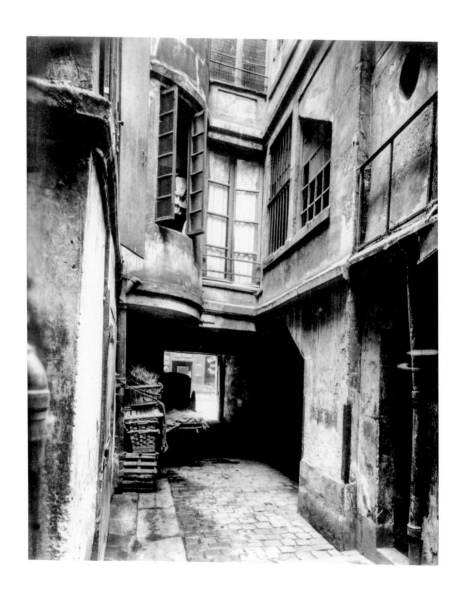

90 rue Quincampoix, 1922

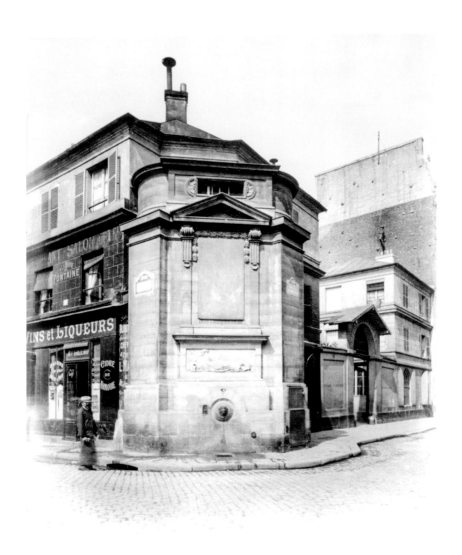

Fontaine des Haudriettes, angle rues des Archives et des Haudriettes | Fontaine
des Haudriettes, corner of Rue des Archives and Rue des Haudriettes | Fontaine des Haudriettes,
Ecke Rue des Archives und Rue des Haudriettes

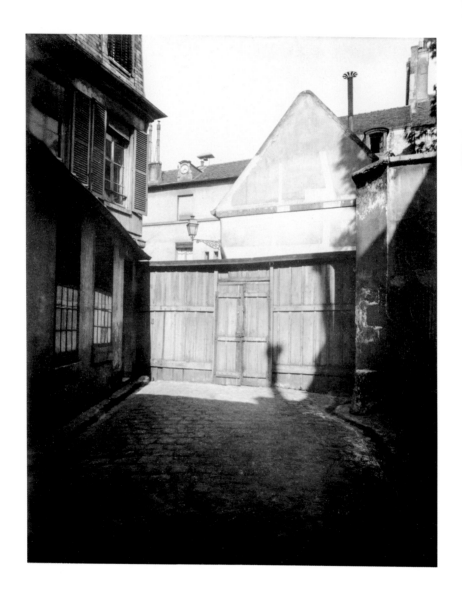

Dépendance de l'ancien couvent des hospitalières de Saint-Gervais, 5 rue de Béarn | Outbuilding of the old convent of the Hospitalers of Saint-Gervais, 5 Rue de Béarn | Dependance des ehemaligen Klosters der barmherzigen Schwestern von Saint-Gervais, Rue de Béarn 5, 1901

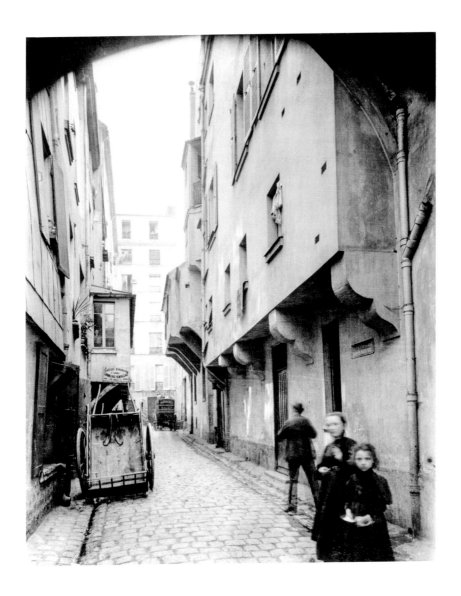

Ex-allée des Arbalétriers, 38 rue des Francs-Bourgeois | Former Allée des Arbalétriers,
38 Rue des Francs-Bourgeois | Ehemalige Allée des Arbalétriers, Rue des Francs-Bourgeois 38, 1898

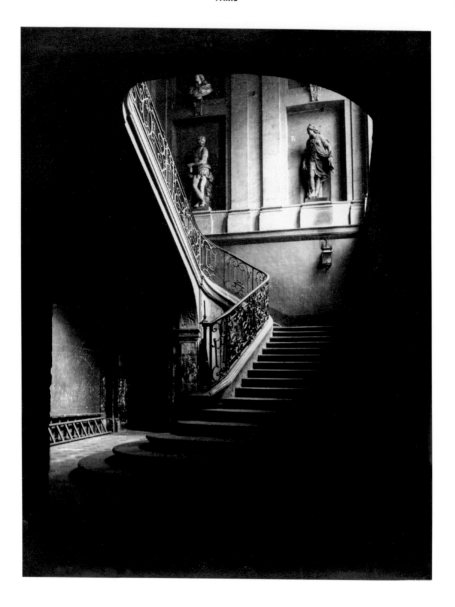

Escalier de l'hôtel de Tallard, 78 rue des Archives | Staircase of the Hôtel de Tallard, 78 Rue des Archives | Treppenaufgang im Hôtel de Tallard, Rue des Archives 78, 1901

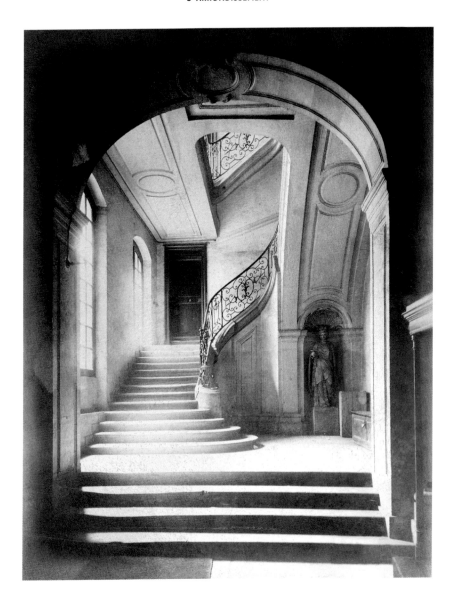

Hôtel du marquis de Lagrange, 4 et 6 rue Braque

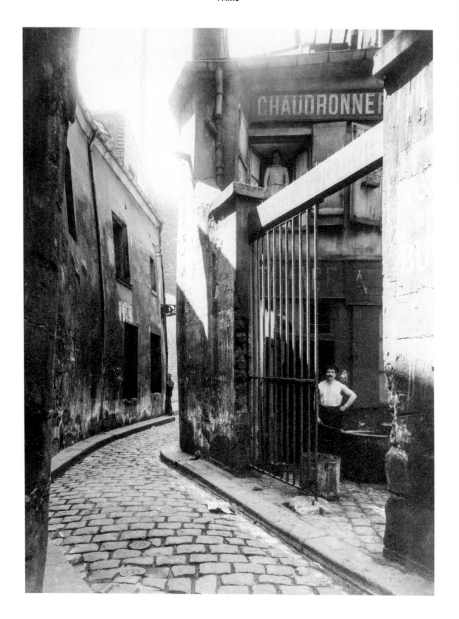

Rue du Maure, entrée du passage de la Réunion | Rue du Maure, entrance to the Passage de la Réunion | Rue du Maure, Eingang zur Passage de la Réunion, 1909

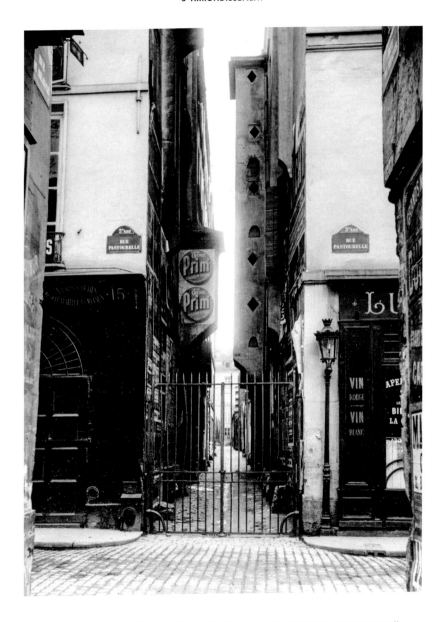

Entrée de la ruelle Sourdis, 15 rue Pastourelle | Entrance to Ruelle Sourdis, 15 Rue Pastourelle
Eingang zur Ruelle Sourdis, Rue Pastourelle 15

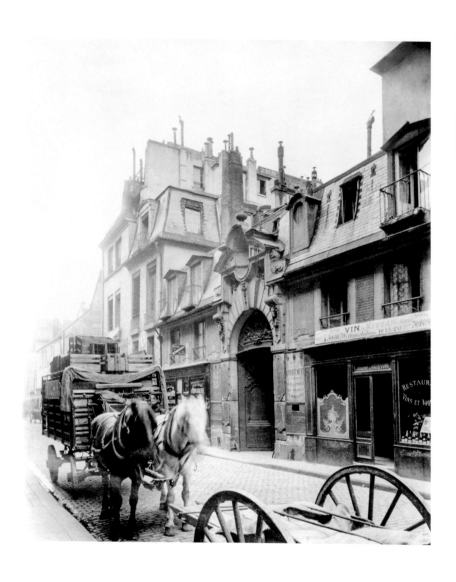

Hôtel d'Alméras, 30 rue des Francs-Bourgeois, 1920

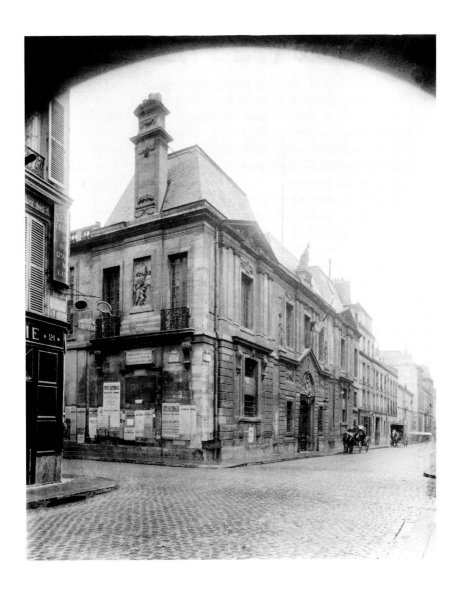

Hôtel Carnavalet, rue de Sévigné, 1898

4ᴱ ARRONDISSEMENT

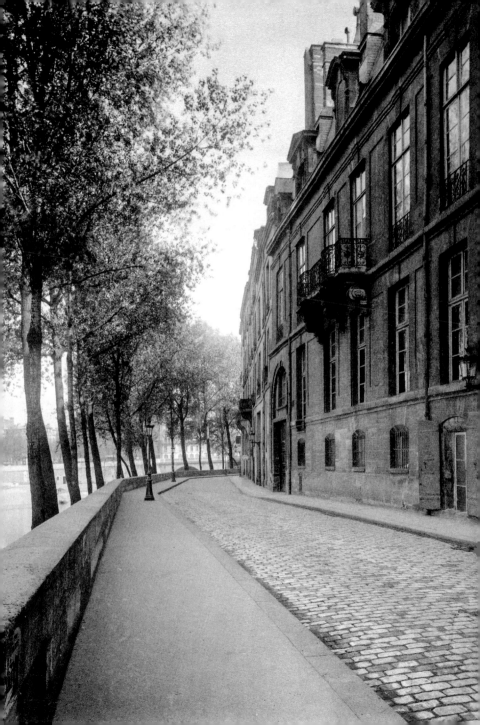

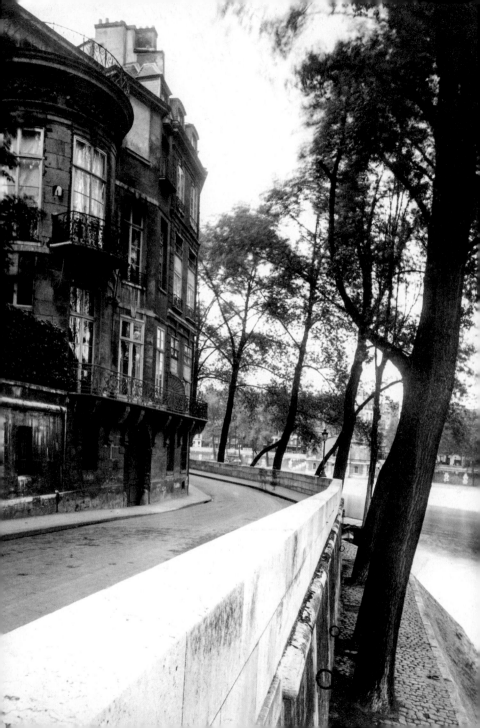

Quartier très touristique au cœur de la ville, le 4ᵉ arrondissement contient la moitié de l'île de la Cité, l'île Saint-Louis et une partie du Marais. C'est le premier arrondissement de Paris par le nombre d'édifices protégés au titre des monuments historiques.

Dans ses déambulations obstinées, Atget sillonnera de long en large cet arrondissement sans toutefois s'attarder sur les lieux phares que sont les places des Vosges, de la Bastille ou de l'Hôtel de Ville. Tout attaché à son objectif de collecter le maximum de témoignages sur le Paris historique en voie de disparaître à tout moment, il traînera plutôt son lourd appareil photo dans les rues étroites aux bâtisses parfois médiévales, comme la rue Saint-Merri, la rue des Écouffes, le passage des Singes ou le passage Charlemagne, où subsiste un vestige des remparts de Philippe Auguste. Il choisit avec soin les immeubles, souvent d'anciens hôtels florissants devenus miséreux. Si certains d'entre eux furent rasés après son passage – l'hôtel du Prévôt (en 1908), l'hôtel Target (en 1929) –, d'autres furent fort heureusement classés, conservant ainsi leurs trésors architecturaux qu'Atget aura si bien mis en lumière. Citons notamment l'hôtel de Châlon-Luxembourg du XVIIᵉ siècle, dont le portail au tympan sculpté et les vantaux aussi remarquables que son heurtoir aux chevaux ciselés sont des chefs-d'œuvre de l'époque. Ou encore l'hôtel de Sens (1610), un des plus vieux bâtiments de la capitale, mi-gothique, mi-Renaissance, fortement abîmé au fil des siècles, que la Ville de Paris a racheté et restauré à partir de 1911 pour y abriter la bibliothèque Forney. Atget a également mis en valeur la beauté de la cour et des intérieurs de l'hôtel de Beauvais ainsi que l'exubérance architecturale

de l'hôtel Fieubet (XVIIe). Tout au long de ses déambulations, son œil exercé n'a cessé de faire l'inventaire des plus majestueuses réalisations mais également des plus secrètes beautés comme celles des bas-reliefs de l'église Saint-Gervais-Saint-Protais (1494).

A tourist quarter at the heart of Paris, the Fourth Arrondissement contains half of the Île de la Cité, the Île Saint-Louis, and part of the Marais. It has the largest number of preserved historical buildings of any arrondissement in the city.

Atget walked the length and breadth of this part of Paris, although without dwelling on those highlights that are the Place des Vosges, the Place de la Bastille, and the Hôtel de Ville. Concentrating on capturing as many parts of historical Paris as he could, given their potential disappearance, he tended to take his heavy camera into the narrower streets, where medieval buildings were to be found in places like the Rue Saint-Merri, the Rue des Écouffes, the Passage des Singes, and the Passage Charlemagne, which featured remains of the ramparts built by Philippe Auguste. He carefully chose his subjects, many of them once-proud mansions that had fallen into decrepitude. While some – the Hôtel du Prévôt (in 1908), the Hôtel Target (in 1929) – were razed in the years that followed, others, fortunately, have been protected, so that the architectural treasures so effectively highlighted by Atget are still there today. A noteworthy example is the 17th-century Hôtel de Châlon-Luxembourg, whose portal with a sculpted tympanum and remarkable doors with an equally exceptional knocker with chiseled horses are masterpieces of the period. Or the Hôtel de Sens (1610), one of the oldest buildings in the capital, a mixture of Gothic and Renaissance, which was seriously damaged over the years but was acquired by the municipality in 1911 and restored. It now houses the Bibliothèque Forney. Atget also revealed the beauty of the courtyard and interiors of the Hôtel de Beauvais and the architectural exuberance of the Hôtel Fieubet (17th century). Throughout his walks, his keen eye constantly registered both the majestic constructions and the hidden beauties, like the low reliefs of the church of Saint-Gervais-Saint-Protais (1494).

Das 4. Arrondissement, ein sehr touristisches Viertel im Herzen von Paris, erstreckt sich über die Hälfte der Île de la Cité, die Île Saint-Louis und einen Teil des Marais. Von allen Stadtbezirken ist es derjenige mit den meisten denkmalgeschützten Bauten.

Atget unternahm ausgiebige Streifzüge durch dieses Arrondissement, ohne allerdings an seinen markantesten Plätzen zu verweilen wie der Place des Vosges, der Place de la Bastille oder der Place de l'Hôtel de Ville. Da es ihm darum ging, möglichst viele Zeugnisse des im Verschwinden begriffenen historischen Paris zu sammeln, schleppte er seine schwere Großformatkamera lieber in die engen Gassen mit ihren zum Teil noch mittelalterlichen Bauten wie die Rue Saint-Merri, die Rue des Écouffes, die Passage des Singes oder die Passage Charlemagne, in der sich noch Relikte der unter Philipp

August errichteten Festungsmauern befanden. Die Gebäude wählte er mit Bedacht aus, oft waren es ehemalige Stadthäuser, die einmal bessere Zeiten gesehen hatten. Manche von ihnen kamen unter die Spitzhacke, nachdem er sie dokumentiert hatte – das Hôtel du Prévôt (1908), das Hôtel Target (1929) –, andere hingegen wurden glücklicherweise unter Denkmalschutz gestellt und bewahrten auf diese Weise ihren architektonischen Reichtum, den Atget so eindrucksvoll festgehalten hatte. Erwähnt sei hier vor allem das Hôtel de Châlon-Luxembourg aus dem 17. Jahrhundert mit seinem reich verzierten Tympanon und den ebenso bemerkenswerten Flügeltüren, deren fein ziselierte Türklopfer in Pferdegestalt wahre Kunstwerke der damaligen Zeit sind. Oder auch das Hôtel de Sens (1610), eines der ältesten Gebäude der Hauptstadt, errichtet in einer Stilmischung aus Gotik und Renaissance, das im Lauf der Jahrhunderte stark verfallen war; 1911 von der Stadt Paris erworben, wurde hier später die Bibliothèque Forney untergebracht. Die Schönheit des Hofs und der Interieurs des Hôtel de Beauvais strich Atget ebenso heraus wie die üppige Architektur des Hôtel Fieubet (17. Jahrhundert). Mit dem geübten Blick des Fotografen registrierte er bei seinen Streifzügen nicht nur die grandiosesten Bauwerke, sondern auch die verborgensten Schönheiten wie etwa die Reliefs in der Kirche Saint-Gervais-Saint-Protais (1494).

P. 121
Hôtel de Lauzun, 17 quai d'Anjou, 1900

P. 122
Hôtel Lambert, quai d'Anjou, 1923

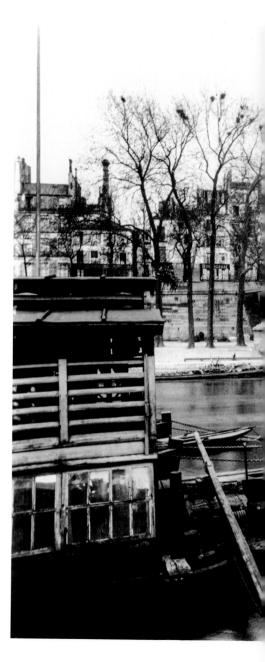

Le pont Marie vu du quai
Bourbon | The Pont Marie seen from
Quai Bourbon | Der Pont Marie
vom Quai Bourbon aus gesehen

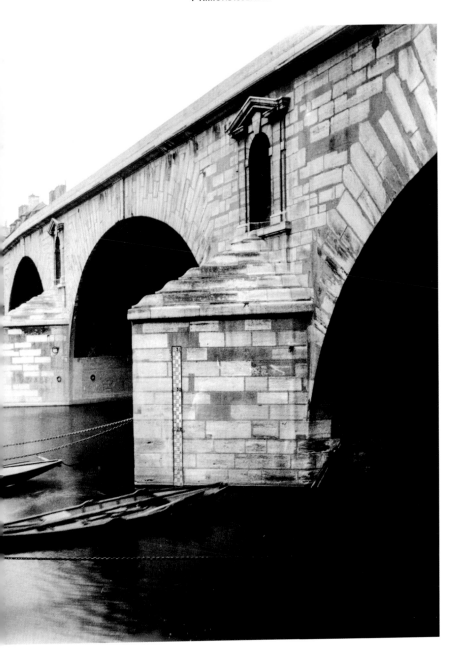

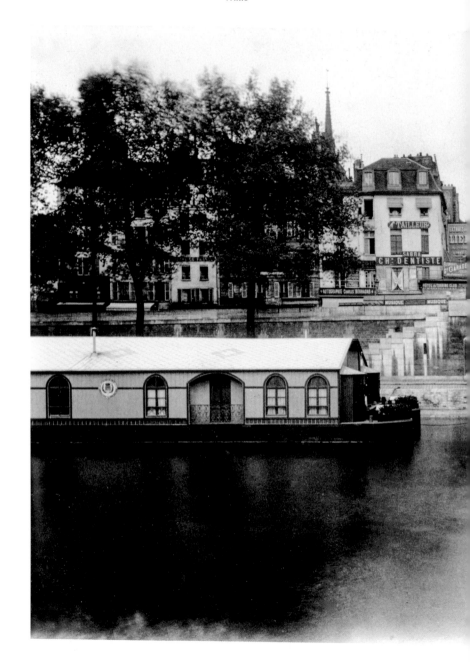

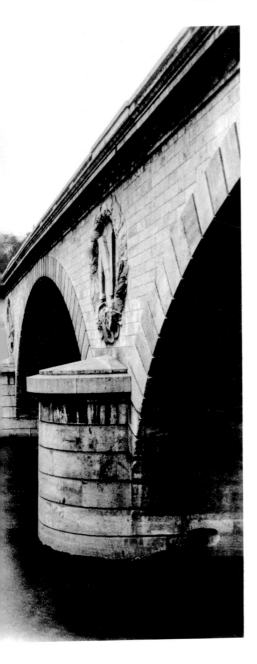

Le pont Saint-Michel et le quai des Orfèvres | The Pont Saint-Michel and Quai des Orfèvres | Der Pont Saint-Michel und der Quai des Orfèvres

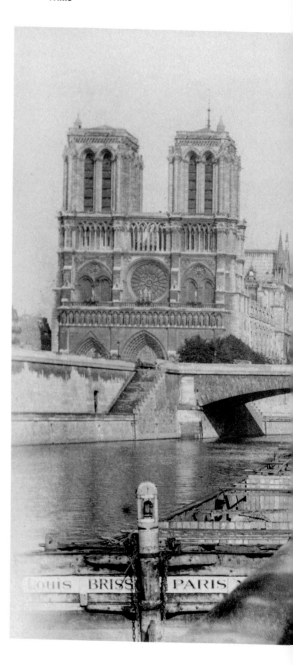

Transformation
du quai Saint-Michel |
Transformation of Quai Saint-
Michel | Neugestaltung des
Quai Saint-Michel, 1898

Hôtel de Béthune-Sully,
62 rue Saint-Antoine, 1899

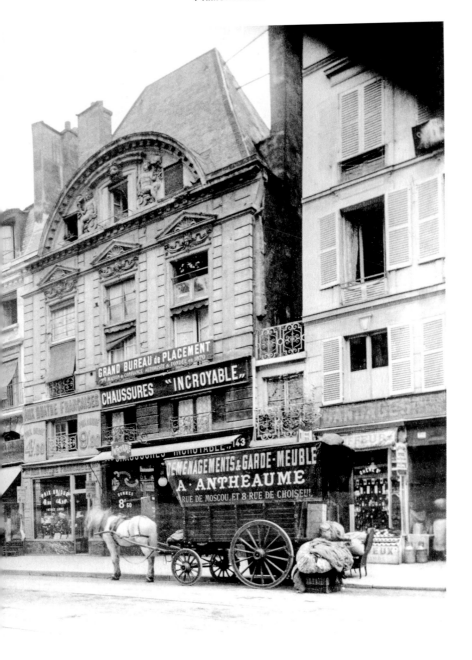

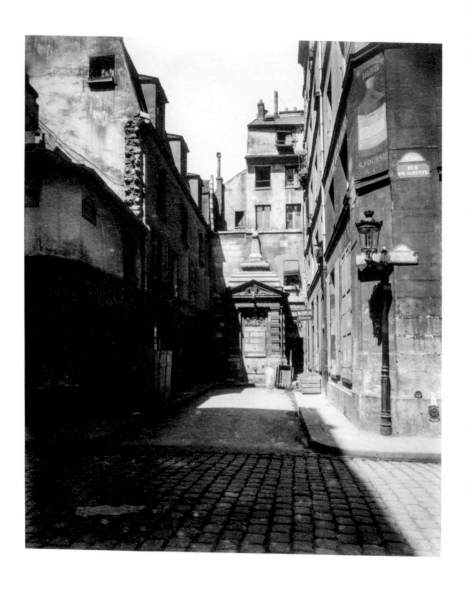

Fontaine dite « de Necker », impasse de la Poissonnerie | "De Necker" fountain,
Impasse de la Poissonnerie | »Necker-Brunnen«, Impasse de la Poissonnerie

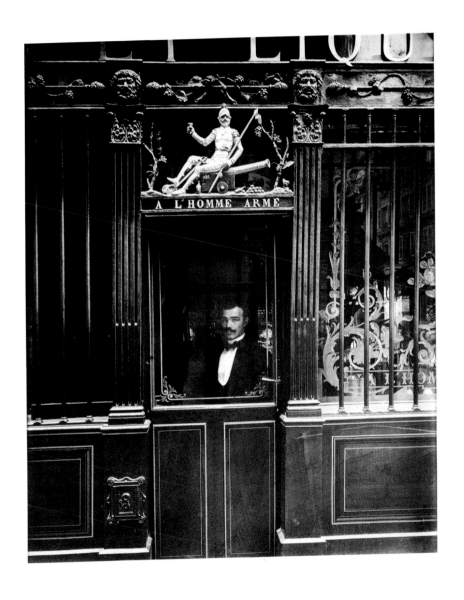

Café « À l'Homme Armé », 25 rue des Blancs-Manteaux, 1900

« Au Petit Bacchus », rue Saint-Louis-en-l'Isle, 1902

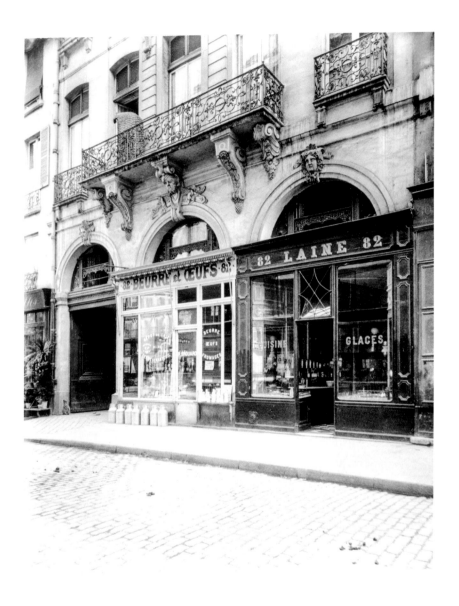

Hôtel du Président Hénault, 82 rue François-Miron

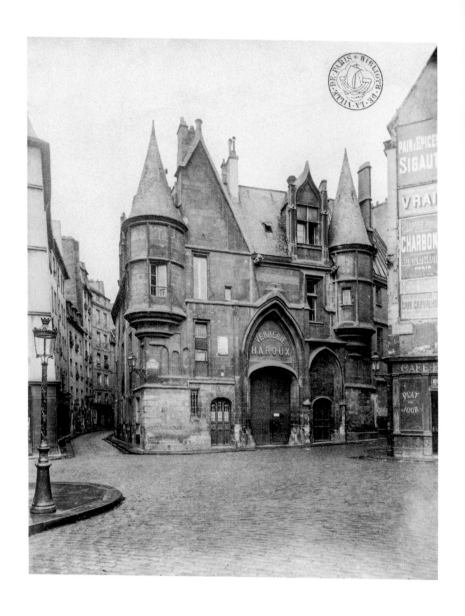

Hôtel de Sens, rue des Figuiers, 1899

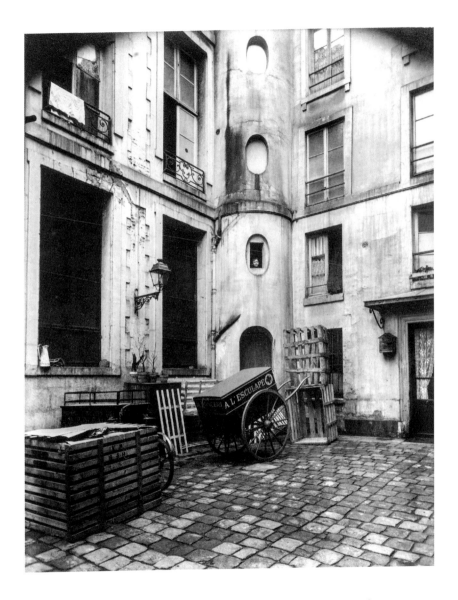

Cour de l'ancien hôtel d'Adjacet, 47 rue des Francs-Bourgeois | Courtyard
of the former Hôtel d'Adjacet, 47 Rue des Francs-Bourgeois | Hof des ehemaligen Hôtel d'Adjacet,
Rue des Francs-Bourgeois 47, 1911

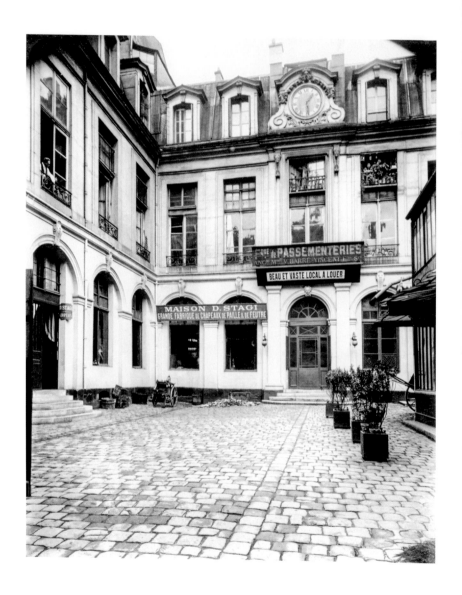

Cour de l'hôtel du maréchal de Tallard, 78 rue des Archives | Courtyard
of the Hôtel du Maréchal de Tallard, 78 Rue des Archives | Hof des Hôtel du Maréchal de Tallard,
Rue des Archives 78, 1898

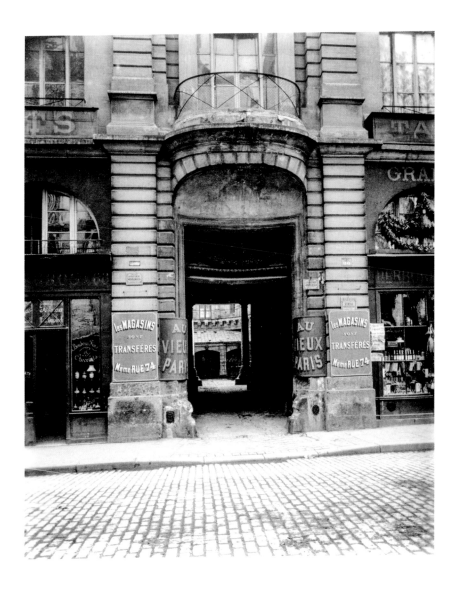

Hôtel de Beauvais, 58 rue François-Miron, 1902

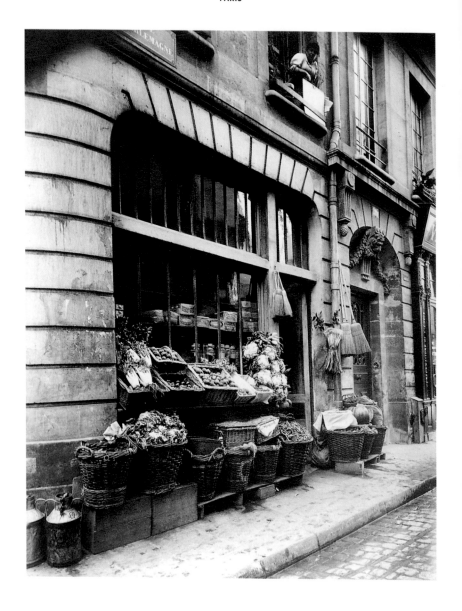

Boutique, 25 rue Charlemagne | Shop, 25 Rue Charlemagne
Geschäft, Rue Charlemagne 25, 1911

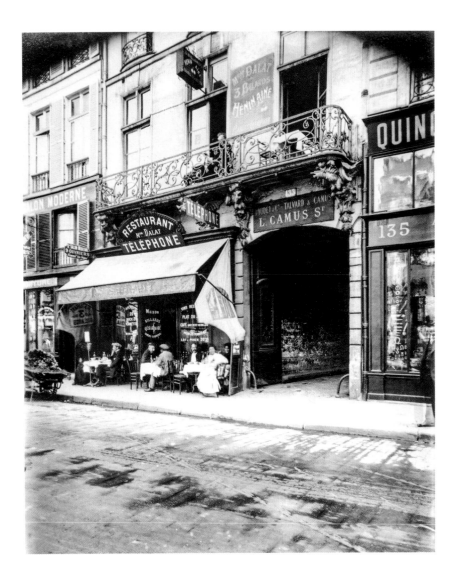

Hôtel du marquis de Mouselier, 133 rue Saint-Antoine

Boulangerie, rue
des Blancs-Manteaux | Bakery,
Rue des Blancs-Manteaux | Bäckerei,
Rue des Blancs-Manteaux, 1911

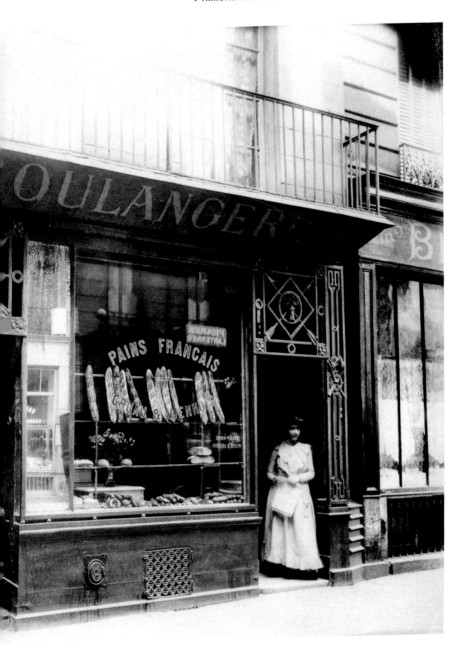

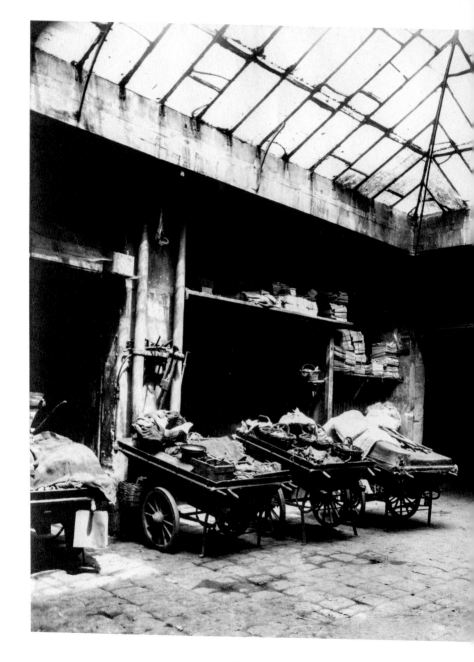

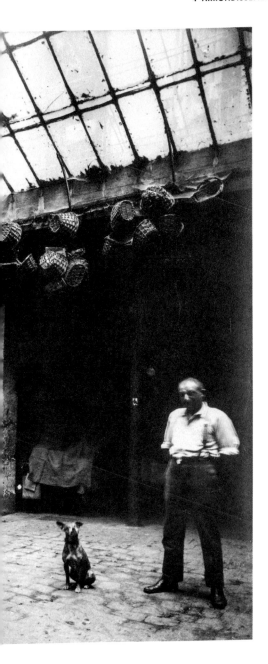

Cour, 12 rue Quincampoix
Courtyard, 12 Rue Quincampoix
Hof, Rue Quincampoix 12, 1908

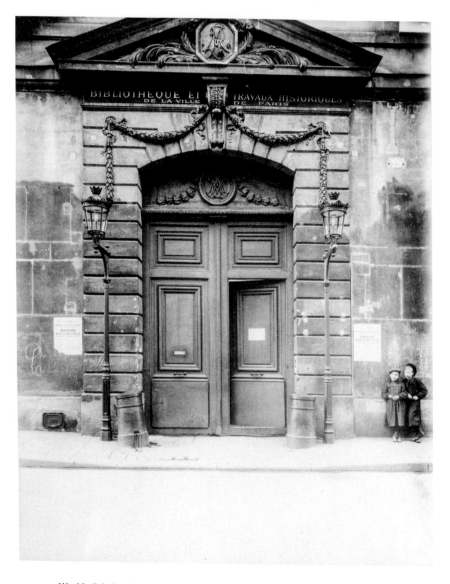

Hôtel Le Peletier de Saint-Fargeau. Aujourd'hui Bibliothèque (et Travaux) historique(s) de la Ville de Paris, rue de Sévigné | Hôtel Le Peletier de Saint-Fargeau. Today Bibliothèque (et Travaux) historique(s) de la Ville de Paris, Rue de Sévigné | Hôtel Le Peletier de Saint-Fargeau. Heute Bibliothèque (et Travaux) historique(s) de la Ville de Paris, Rue de Sévigné, 1903

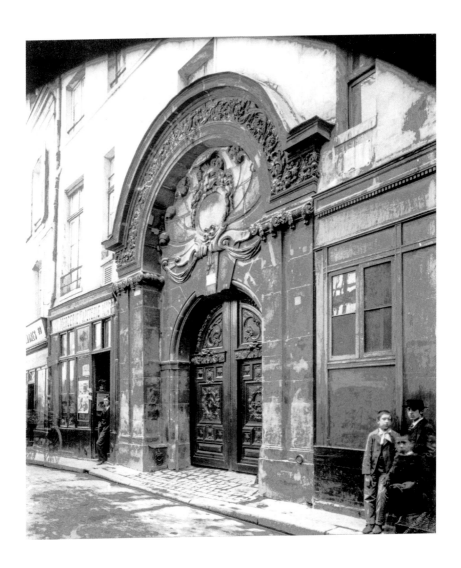

Hôtel de Chalon-Luxembourg, 26 rue Geoffroy-l'Asnier, 1920

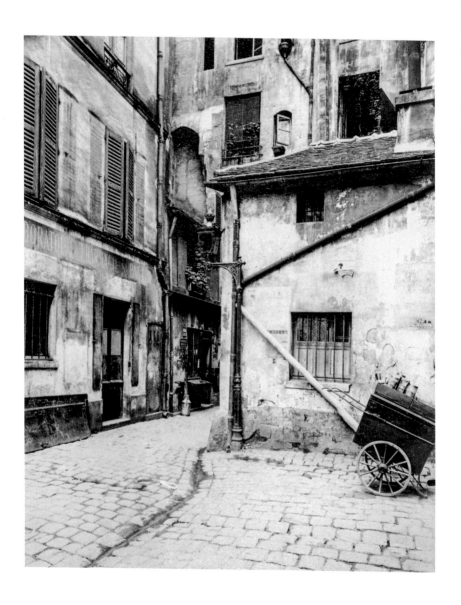

Ancien passage Saint-Pierre, rue de l'Hôtel-Saint-Paul | Former Passage Saint-Pierre,
Rue de l'Hôtel-Saint-Paul | Ehemalige Passage Saint-Pierre, Rue de l'Hôtel-Saint-Paul, 1900

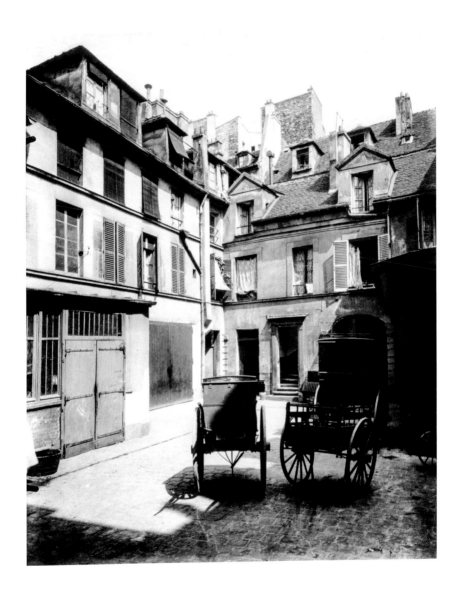

6 rue de Forcy, 1910

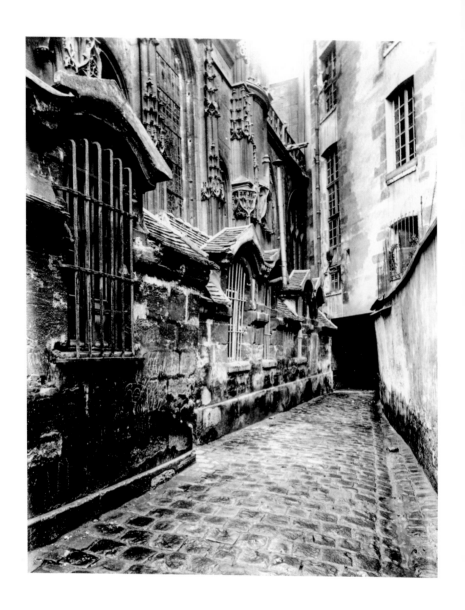

Cour Saint-Gervais

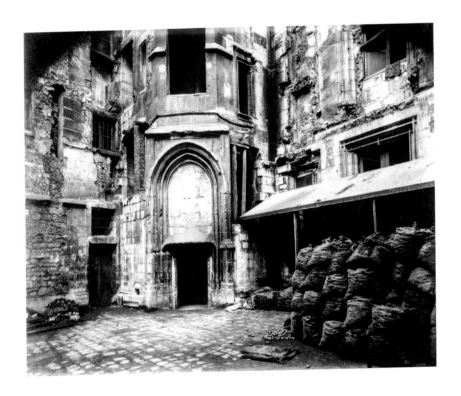

Cour de l'hôtel des archevêques de Sens, rue des Figuiers | Courtyard
of the Palace of the Archbishops of Sens, Rue des Figuiers | Hof des Stadtpalais
der Erzbischöfe von Sens, Rue des Figuiers, 1921

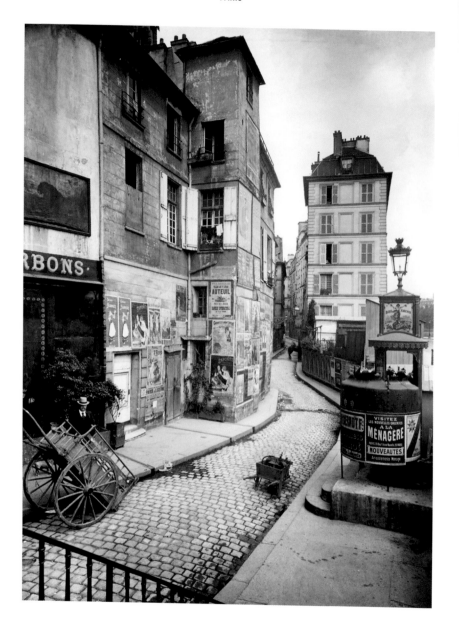

Rue des Ursins, 1900

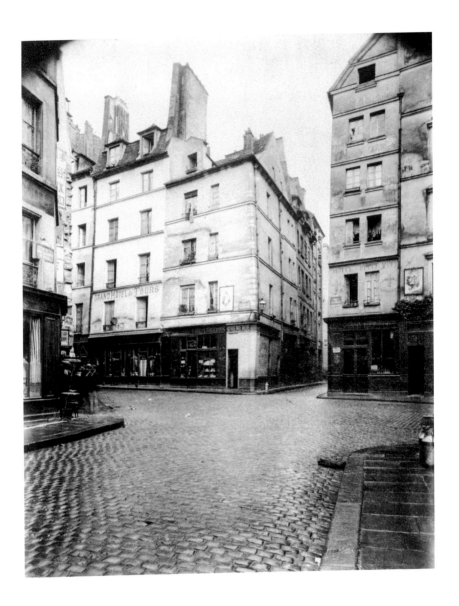

Maison habitée par Molière, 14 rue de l'Ave-Maria | House inhabited by Molière,
14 Rue de l'Ave-Maria | Wohnhaus Molières, Rue de l'Ave-Maria 14, 1901

13 rue Sainte-Croix-de-la-Bretonnerie

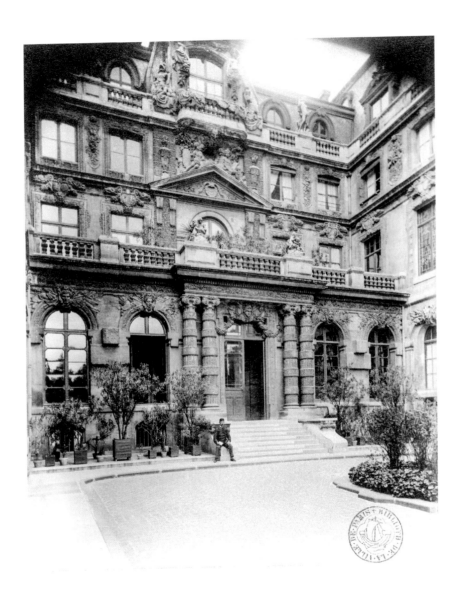

Cour de l'hôtel Fieubet, 2 quai des Célestins | Courtyard of the Hôtel Fieubet, 2 Quai des Célestins
Hof des Hôtel Fieubet, Quai des Célestins 2, 1899

Bas-relief de la Miséricorde, couple dansant à la fête des Fous,
église Saint-Gervais-Saint-Protais | Bas-relief of Mercy, couple dancing at the "Fête des Fous,"
church of Saint-Gervais-Saint-Protais | Relief unterhalb der Misericordie, tanzendes Paar
auf der Fête des Fous, Kirche Saint-Gervais-Saint-Protais, 1904

Bas-relief de la Miséricorde, le batelier et ses rames,
église Saint-Gervais-Saint-Protais | Bas-relief of Mercy, boatman and his oars,
church of Saint-Gervais-Saint-Protais | Relief unterhalb der Misericordie,
Fährmann und seine Ruder, Kirche Saint-Gervais-Saint-Protais, 1904

Heurtoir, hôtel des Bazins, 9 rue Saint-Paul | Door knocker, Hôtel des Bazins, 9 Rue Saint-Paul
Türklopfer, Hôtel des Bazins, Rue Saint-Paul 9, 1908

Modèle en bois de la façade sculptée par Hansy, église Saint-Gervais-Saint-Protais | Wooden model of the façade sculpted by Hansy, church of Saint-Gervais-Saint-Protais | Holzmodell der Fassade von Hansy, Kirche Saint-Gervais-Saint-Protais, 1904

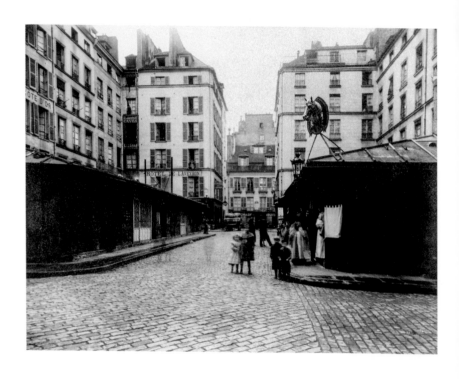

Marché Sainte-Catherine | Saint Catherine's Market
Markt Sainte-Catherine

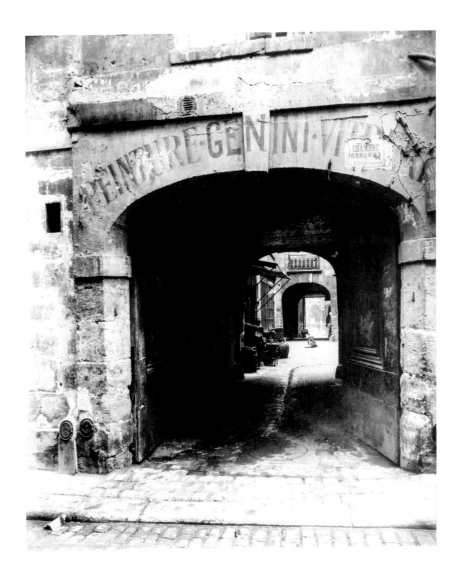

Entrée du Passage des Singes, 6 rue des Guillemites | Entrance to Passage des Singes, 6 Rue des Guillemites | Eingang zur Passage des Singes, Rue des Guillemites 6, 1911

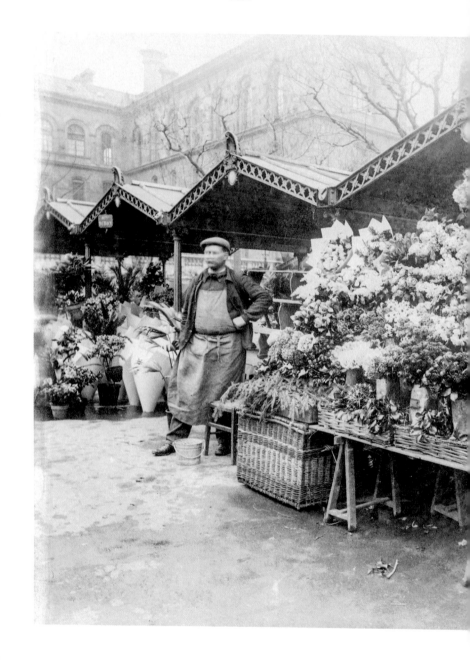

Quai aux Fleurs,
1898

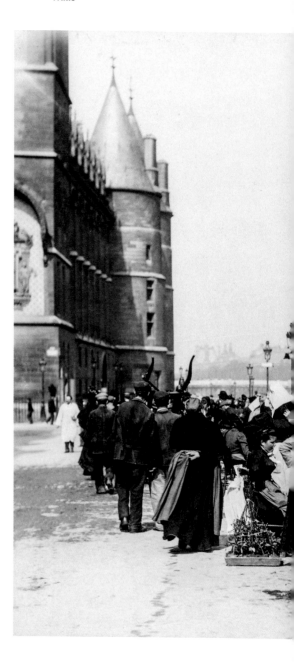

Marché aux Fleurs
Flower market
Blumenmarkt, 1898

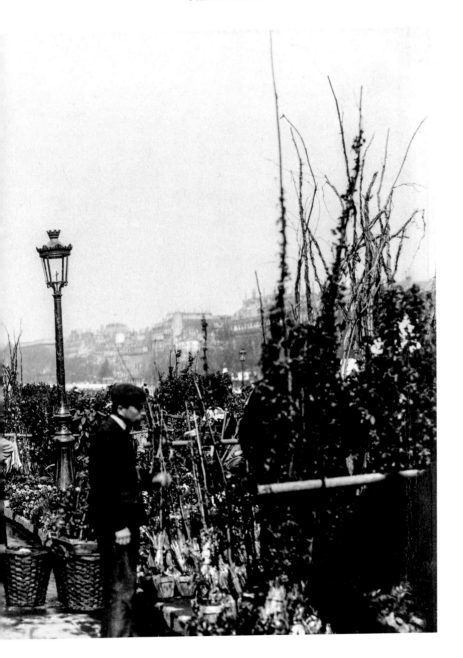

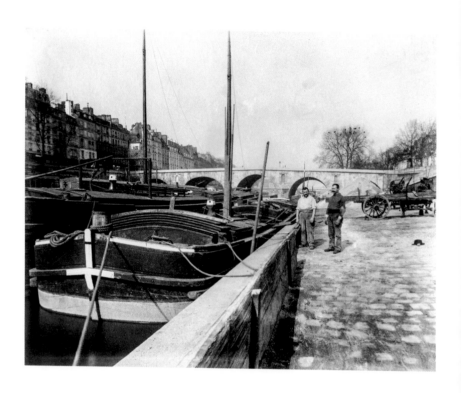

Quai des Célestins, 1903

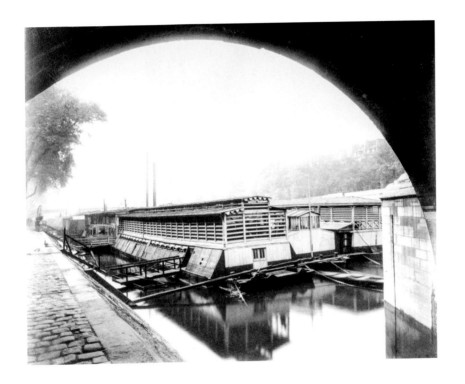

Pont Marie

Port de l'Hôtel-de-Ville,
bains publics | Port de l'Hôtel-
de-Ville, public baths |
Port de l'Hôtel-de-Ville,
öffentliche Bäder

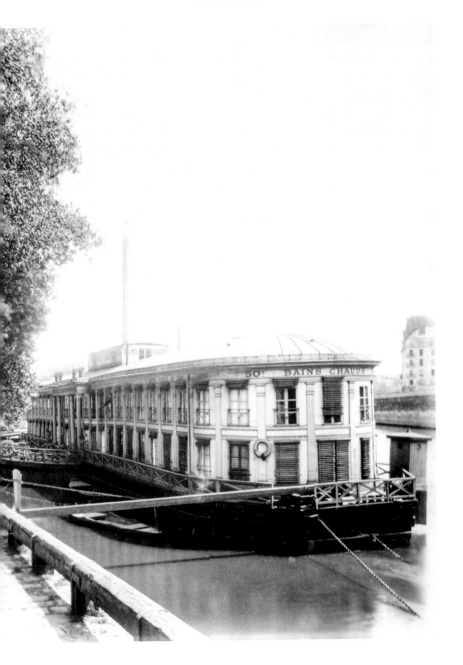

5ᴱ

ARRONDISSEMENT

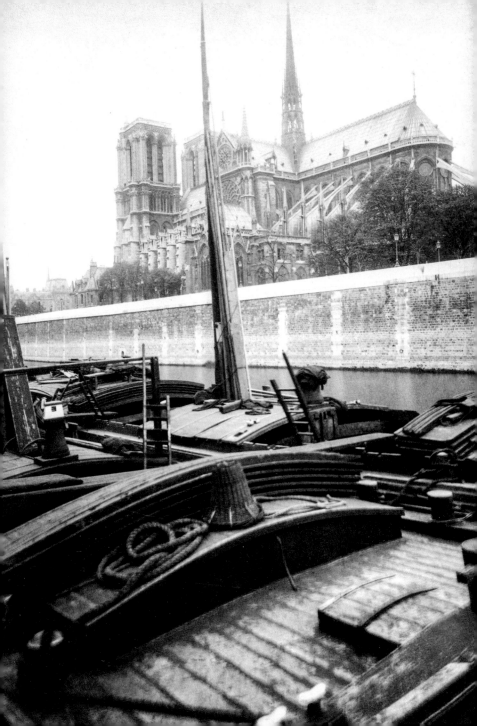

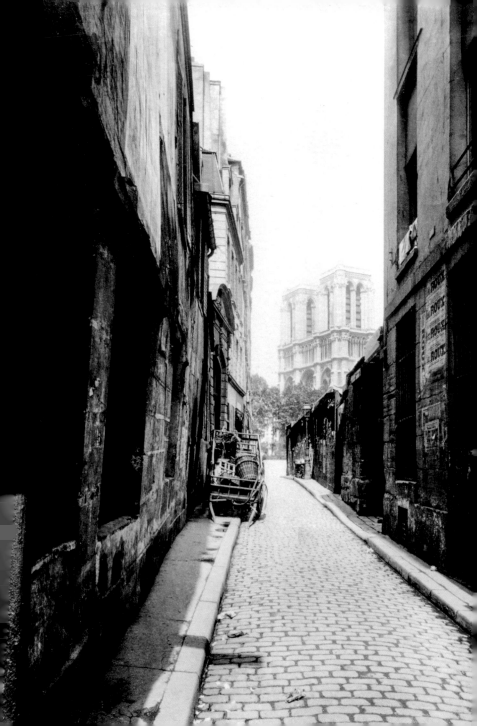

Le 5ᵉ arrondissement, construit sur l'emplacement de l'ancienne Lutèce romaine, est le plus ancien quartier de Paris. Il présente une concentration exceptionnelle de grandes écoles, d'universités et de musées qui en font un centre intellectuel et touristique de premier plan. Le 5ᵉ arrondissement est également celui sur lequel Atget a accumulé le plus grand nombre de clichés. Plusieurs centaines, regroupant les architectures et les ornements de la ville, dressent un inventaire de ce qu'il rassemblera sous le titre *L'Art dans le vieux Paris*. Il en établira un autre, sous le titre *Paris pittoresque*, consacré à tout ce qui façonne le paysage urbain – boutiques, vitrines – ou anime celui-ci – badauds, petits métiers, clochards rencontrés çà et là, pour la plupart à la fin des années 1890. C'est autour de la place Saint-Médard et de son marché populaire qu'il va photographier les humbles marchands ambulants, les petits métiers qui ont fait l'histoire des «cris de Paris», spécificité parisienne illustrée par une abondante production de gravures et de dessins. Avec Atget, c'est la vraie vie de ces rues parisiennes qui évolue sous nos yeux, ce qui fait de lui, en quelque sorte, un ancêtre de la photographie humaniste. Il aura la même obsession – «sauver ce qui est en train de disparaître» – devant les structures urbaines de la ville de Paris qui formeront par la suite l'objet essentiel de son travail. Comme l'illustrent ici les images de l'hôtel d'Albiac (XVIᵉ siècle), de la cour de Rohan (XVIᵉ), du collège Fortet construit en 1560, de l'église Saint-Séverin (datant des XIIIᵉ et XVᵉ siècles) ou celle d'une des plus petites rues de Paris, la rue de la Bûcherie. Déjà apparaissent, dans certaines images, quelques démolitions qui ne cesseront au fil du temps de modifier la ville.

The Fifth Arrondissement, which occupies the site of the old Roman Lutetia, is the oldest quarter of Paris. It holds a remarkable concentration of *grandes écoles* (elite schools), universities, and museums, which make it a leading intellectual center and tourist attraction. The Fifth Arrondissement is also the subject of more photographs by Atget than any other. Several hundred of his prints show its buildings and decorative features, forming an inventory that he brought together under the title of *L'Art dans le vieux Paris* (Art in Old Paris). Another inventory, titled *Paris pittoresque* (Picturesque Paris), set out to illustrate the life of the capital's streets, be it shops and shop windows or the passers by, small tradespeople, and even the tramps. Most of these photographs were taken in the late 1890s. Around the Place Saint-Médard, the site of a busy market, he photographed the street vendors and the small traders that were part of the history of the "cries of Paris," a historic feature of the city abundantly illustrated by prints and drawings. Atget shows us the true life of these Parisian streets, which in one way makes him the forerunner of humanist photography. His obsession – "to save what is disappearing" – was the same when it came to the urban structures of Paris that would later form the main part of his work. It is illustrated here by the pictures of the Hôtel d'Albiac (16th century), the Cour de Rohan (16th), the Collège Fortet (built in 1560), the church of Saint-Séverin (dating from the 13th and 15th centuries), and one of the smallest streets in the capital, Rue de la Bûcherie. A number of these images already show the demolition work that would continue to change the face of Paris over the years to come.

Das 5. Arrondissement, dessen Fläche sich mit der antiken römischen Stadt Lutetia deckt, ist das älteste Viertel von Paris. Die Hochschulen, Universitäten und Museen, die sich hier auf engstem Raum konzentrieren, machen es zu einem intellektuellen und touristischen Zentrum ersten Ranges. Auch gibt es kein anderes Arrondissement, in dem Atget so viele Aufnahmen machte wie hier. Mehrere 100 von ihnen, gruppiert nach Gebäuden und Ornamenten, versammelte er unter dem Titel *L'Art dans le vieux Paris*. In einem weiteren Bestandsverzeichnis mit dem Titel *Paris pittoresque* stellte er alles zusammen, was die Stadtlandschaft ausmacht – Geschäfte, Schaufenster – beziehungsweise was sie belebt – Schaulustige, kleine Gewerbetreibende, Clochards, die ihm hier und da vors Objektiv kamen, die meisten von ihnen gegen Ende der 1890er-Jahre. Rund um die Place Saint-Médard mit ihrem bunten Markttreiben fotografierte er die Straßenhändler und kleinen Gewerbetreibenden, deren typische »Cris de Paris« in Druckgrafiken und Zeichnungen vielfach illustriert wurden. In seinen Aufnahmen entfaltet Atget das wahre Leben dieser Pariser Straßen vor unseren Augen, was ihn gewissermaßen zu einem Vorläufer der humanistischen Fotografie macht. Dieselbe Obsession, zu »retten, was im Verschwinden begriffen ist«, bestimmte auch seine Haltung gegenüber den Bauwerken von Paris, die in den folgenden Jahren zum wesentlichen Ziel seiner Arbeit werden sollten. Beispielhaft dafür stehen Aufnahmen wie die des Hôtel d'Albiac (16.

Jahrhundert), der Cour de Rohan (16. Jahrhundert), des Collège Fortet (1560), der Kirche Saint-Séverin (13. und 15. Jahrhundert) oder die Fotografie der Rue de la Bûcherie, einer der kleinsten Straßen von Paris. In manchen dieser Bilder zeigen sich bereits einige jener Abrissarbeiten, die Paris im Lauf der Zeit immer mehr verändern sollten.

P. 173
Notre-Dame vue du quai Montebello | Notre-Dame seen from Quai Montebello
Notre-Dame vom Quai Montebello aus gesehen, 1911

P. 174
Rue Saint-Julien-le-Pauvre, 1912

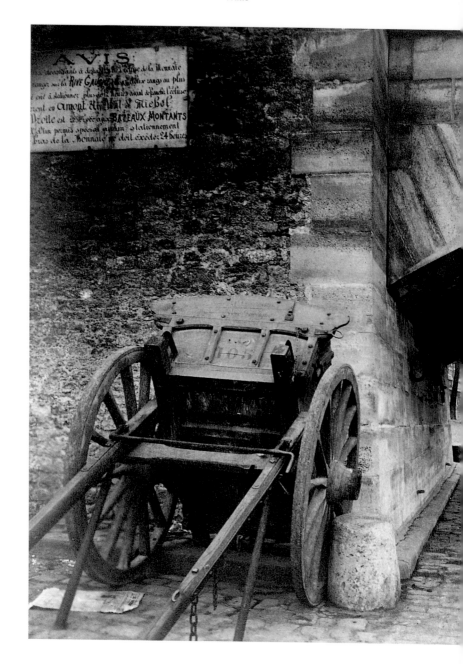

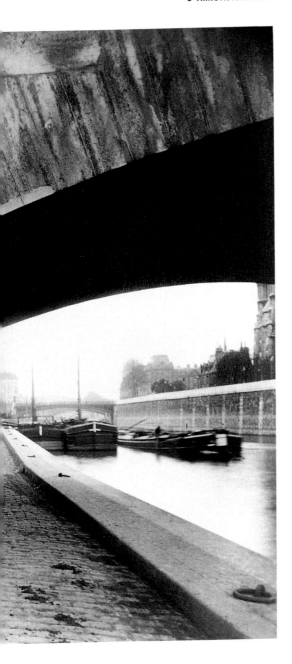

Quai de la Tournelle,
1911

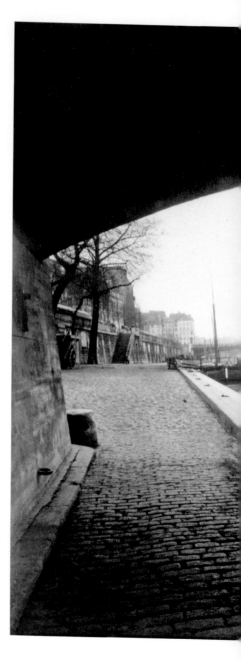

Quai de la Tournelle,
1911

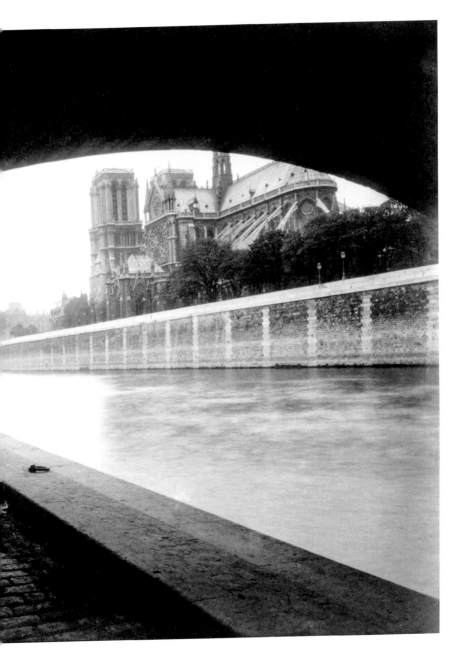

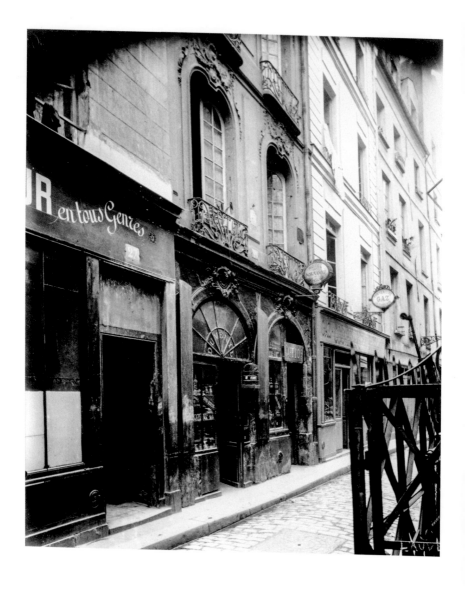

Façade Louis XV, 29 rue de la Parcheminerie | Louis XV façade, 29 Rue de la Parcheminerie
Fassade im Stil Ludwigs XV., Rue de la Parcheminerie 29, 1899

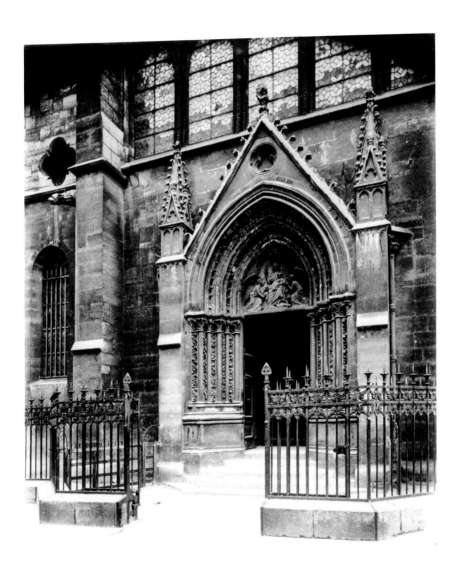

Église Saint-Séverin, 1898

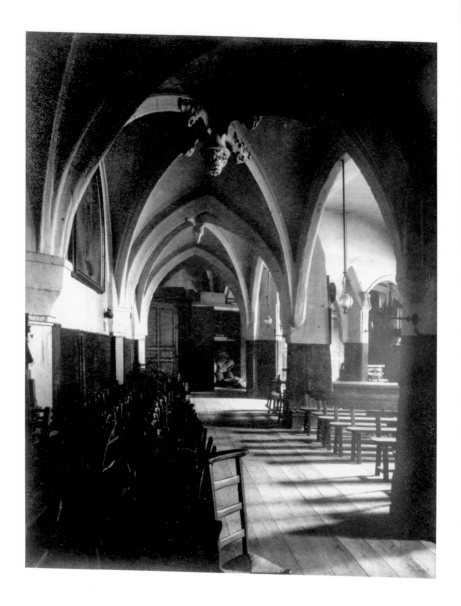

Église Saint-Séverin, ancien charnier | Church of Saint-Séverin, former charnel house
Kirche Saint-Séverin, ehemaliges Beinhaus, 1903

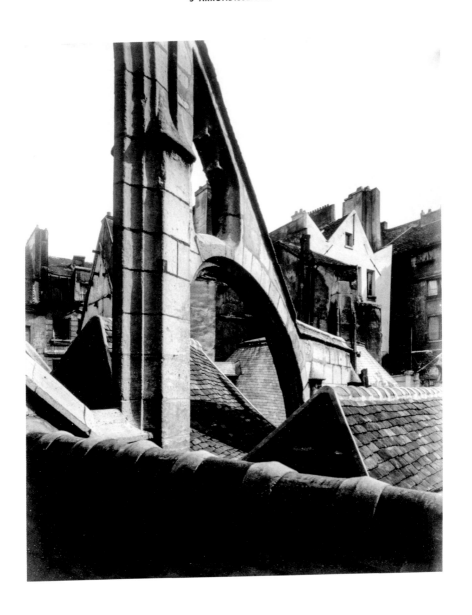

Les toits de l'église Saint-Séverin | Roofs of the church of Saint-Séverin
Die Dächer der Kirche Saint-Séverin, 1903

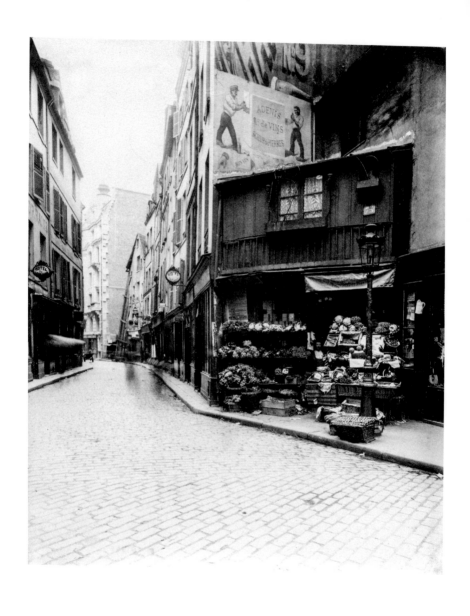

Rue Galande, 1902

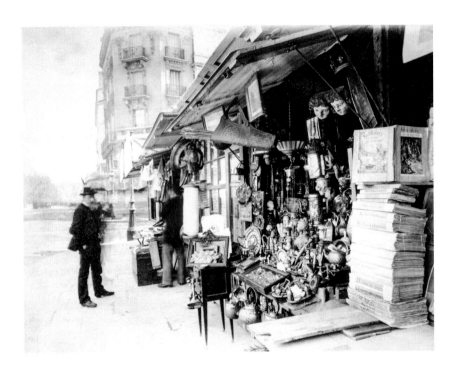

Brocanteur, angle des rues de la Bûcherie et Galande | Secondhand merchant, corner of Rue de la
Bûcherie and Rue Galande | Trödler, Ecke Rue de la Bûcherie und Rue Galande, 1898

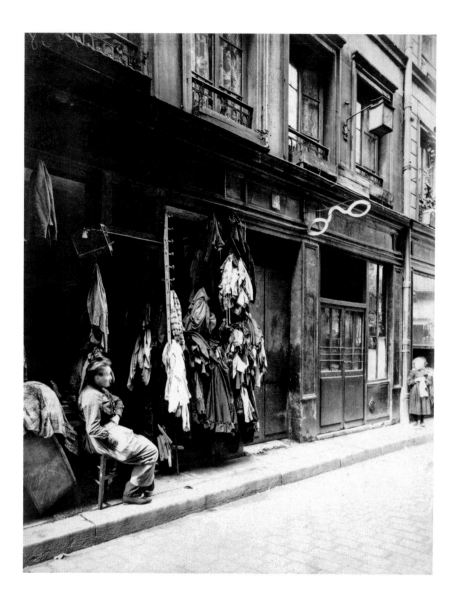

Cabaret du Père Lunette, 4 rue des Anglais, 1902

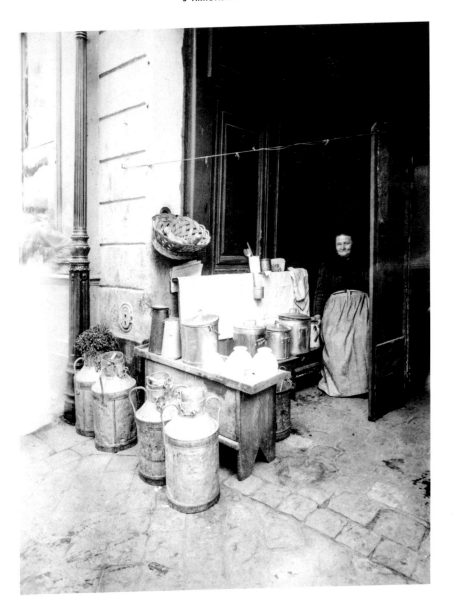

Marchande de café au lait, rue Mouffetard | Café-au-lait seller, Rue Mouffetard
Milchkaffeeverkäuferin, Rue Mouffetard, 1898/1901

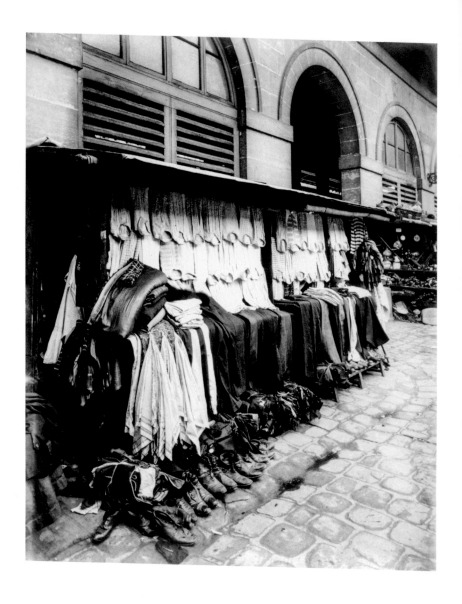

Marché des Carmes, place Maubert, 1907/1910

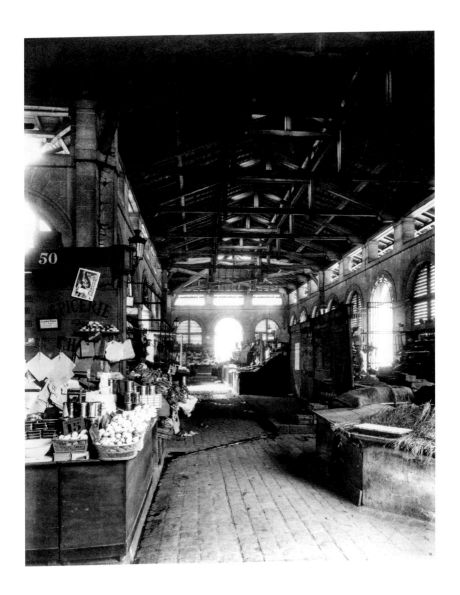

Marché des Carmes, place Maubert, 1911

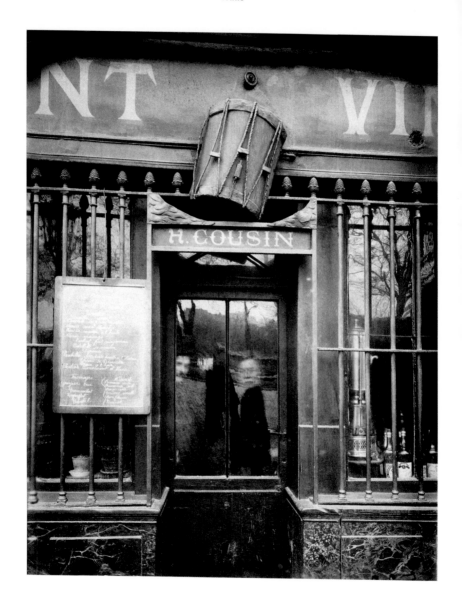

Restaurant « Au Tambour », 63 quai de la Tournelle, 1908

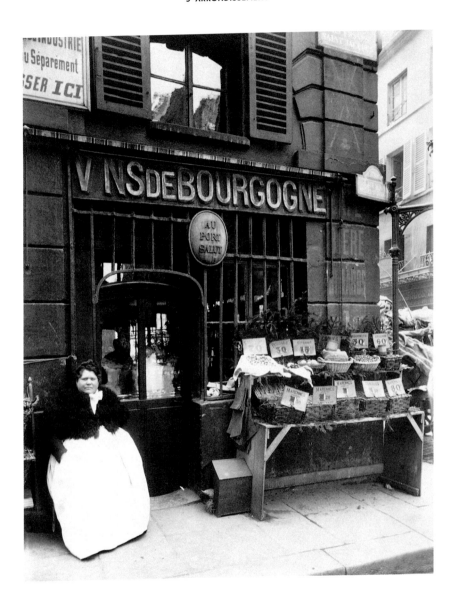

Cabaret «Au Port-Salut», 163 bis rue des Fossés-Saint-Jacques, 1903

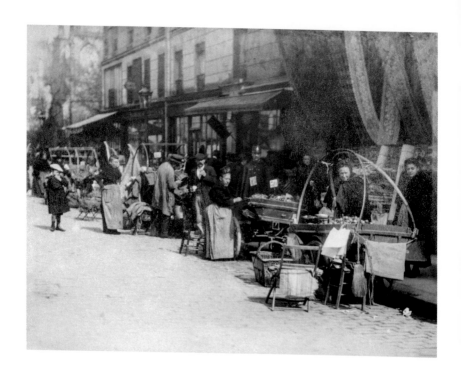

Place Saint-Médard, 1898

Place Saint-Médard, 1898

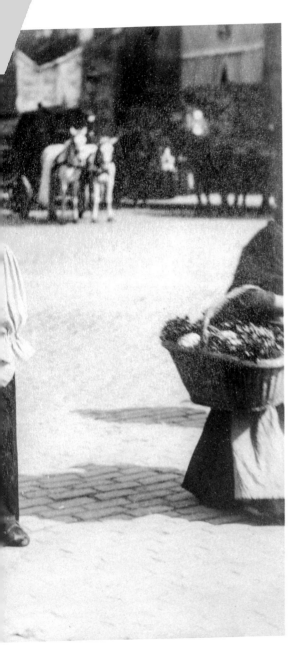

Bouquetière, place
Saint-Médard | Flower
seller, Place Saint-Médard |
Blumenverkäuferin, Place
Saint-Médard, 1898

Petit marché,
place Saint-Médard | Small
market, Place Saint-Médard |
Kleiner Markt, Place Saint-
Médard, 1898

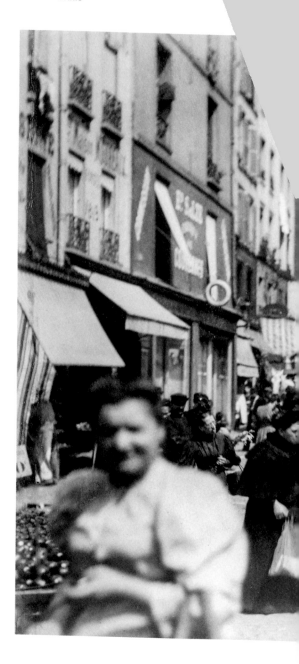

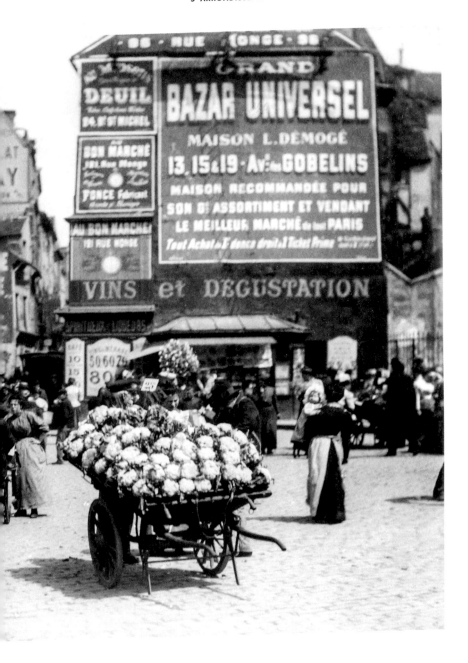

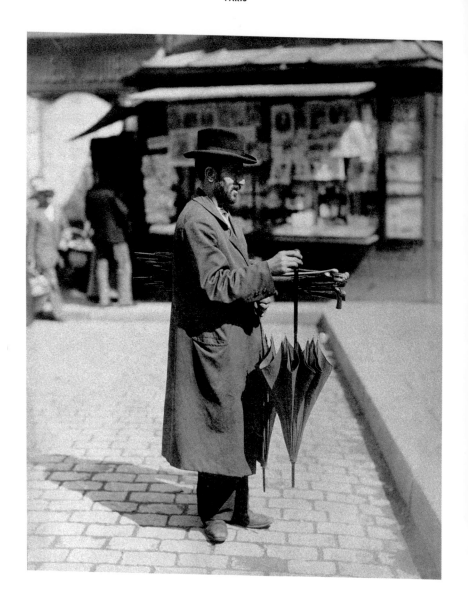

Marchand de parapluies, place Saint-Médard | Umbrella seller, Place Saint-Médard
Regenschirmverkäufer, Place Saint-Médard, 1898/1899

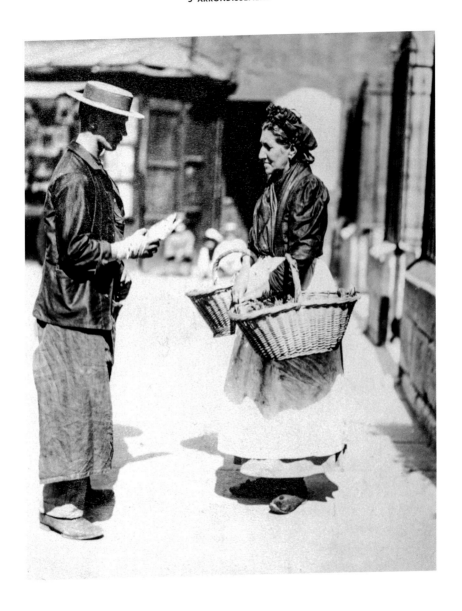

Marchande de poisson, place Saint-Médard | Fish seller, Place Saint-Médard
Fischverkäuferin, Place Saint-Médard, 1899

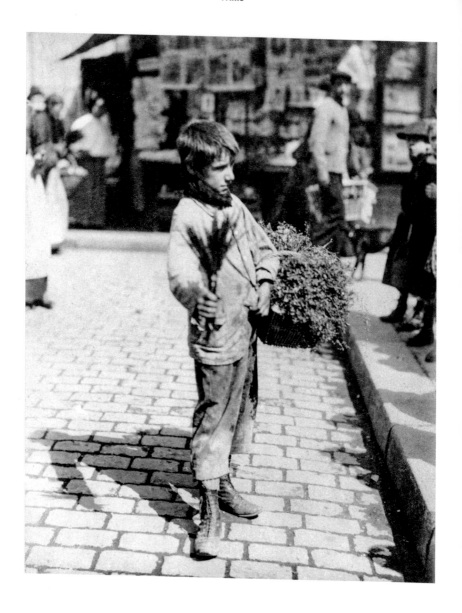

Marchand d'herbes, place Saint-Médard | Herb seller, Place Saint-Médard
Kräuterverkäufer, Place Saint-Médard, 1898

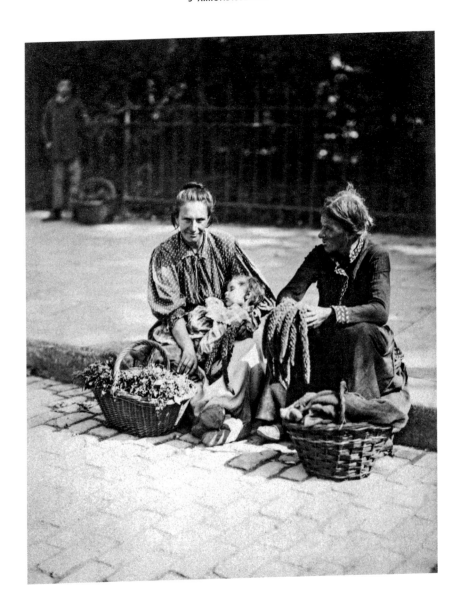

Marchandes de mouron et d'herbes, place Saint-Médard | Flower and herb sellers, Place Saint-Médard | Blumen- und Kräuterverkäuferinnen, Place Saint-Médard, 1899

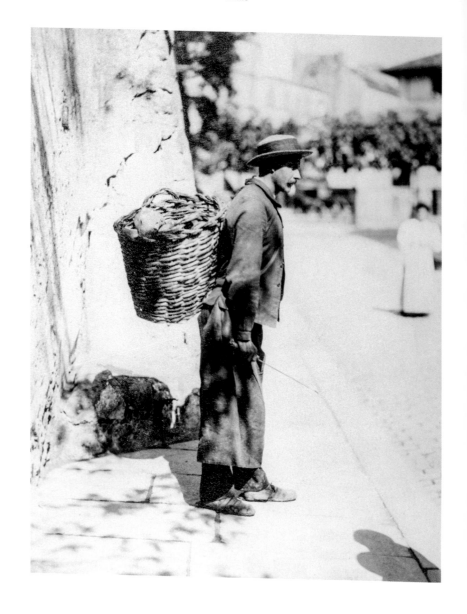

Chiffonnier, quartier Mouffetard | Rag-and-bone man, Mouffetard quarter
Lumpensammler, Quartier Mouffetard, 1899

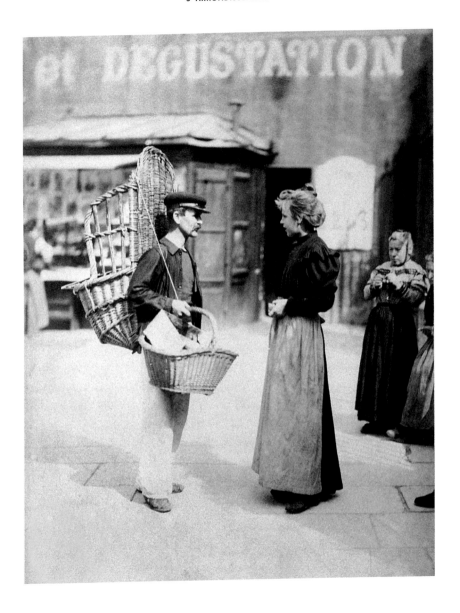

Marchand ambulant, place Saint-Médard | Street vendor, Place Saint-Médard
Straßenhändler, Place Saint-Médard, 1899

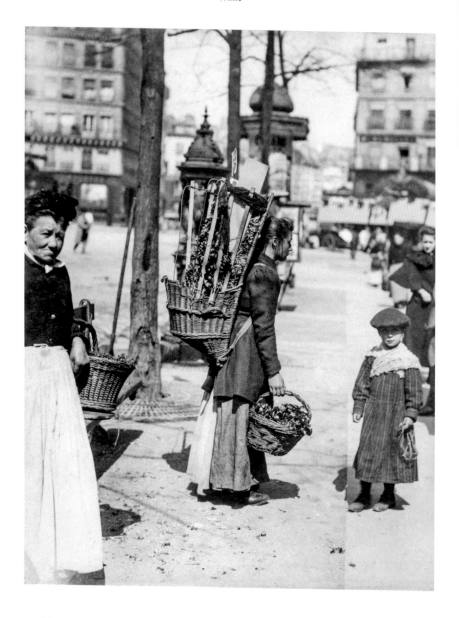

Marchande de châtaignes et de cresson, avenue des Gobelins | Chestnut and cress seller, Avenue des Gobelins | Esskastanien- und Kresseverkäuferin, Avenue des Gobelins, c. 1898

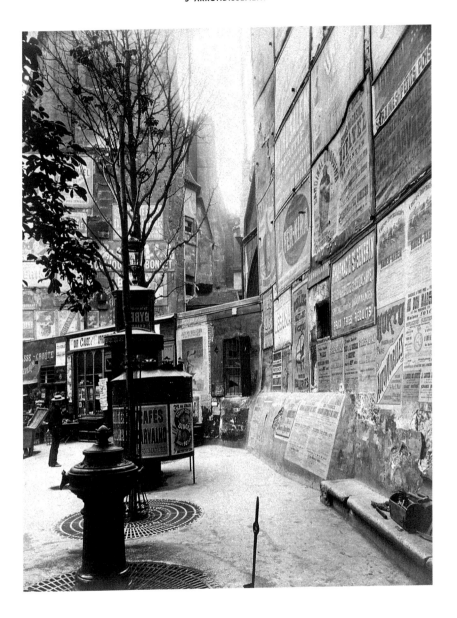

Affichage sauvage, angle des rues Saint-Séverin et Saint-Jacques | Fly-posting, corner of Rue Saint-Séverin and Rue Saint-Jacques | Wildplakatierung, Ecke Rue Saint-Séverin und Rue Saint-Jacques, 1899

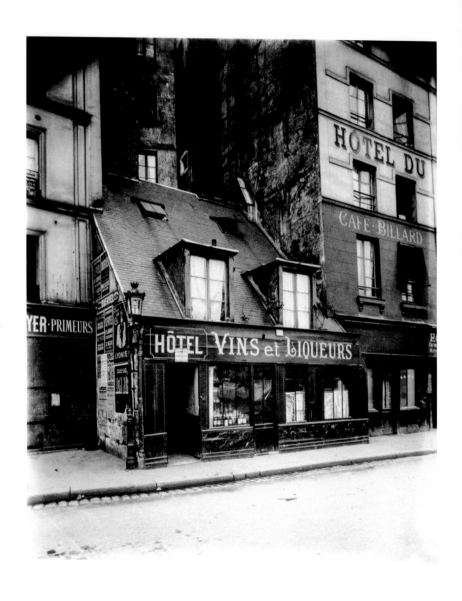

39 rue de la Bûcherie

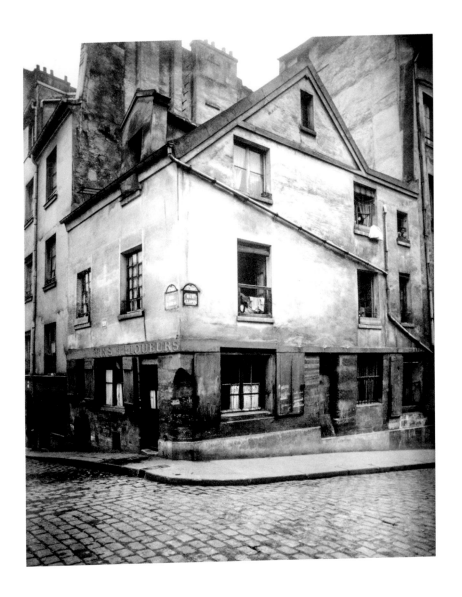

Angle des rues Chopin et d'Arras | Corner of Rue Chopin and Rue d'Arras
Ecke Rue Chopin und Rue d'Arras, 1923

Intérieur d'un employé aux magasins du Louvre, rue Saint-Jacques | Home
of an employee of the Magasins du Louvre, Rue Saint-Jacques | Wohnung eines Angestellten
der Magasins du Louvre, Rue Saint-Jacques, 1910

Intérieur de Mme D., rentière, boulevard de Port-Royal | Home of Mme D.,
woman of independent means, Boulevard de Port-Royal | Wohnung von Mme D., Privatière,
Boulevard de Port-Royal, 1910

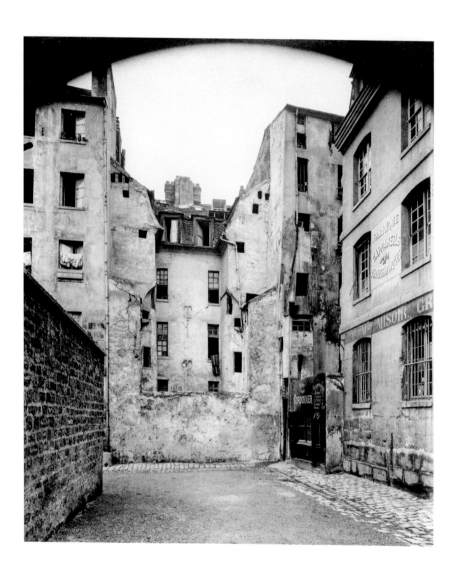

Impasse des Bœufs, rue Valette, 1898

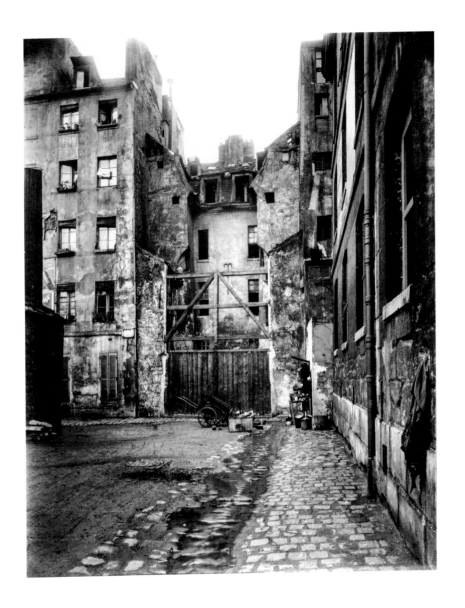

Impasse des Bœufs, rue Valette, 1922

Jardin de l'hôtel de Cluny,
24 rue du Sommerard
Garden of the Hôtel de Cluny,
24 Rue du Sommerard
Garten des Hôtel de Cluny,
Rue du Sommerard 24

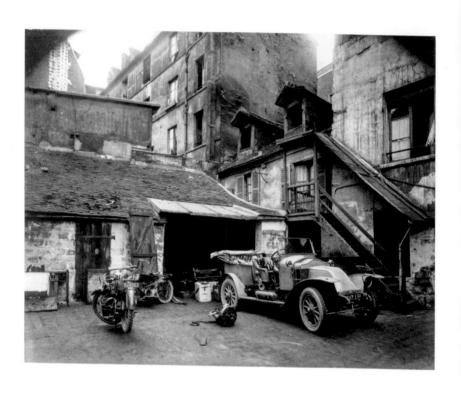

Rue de Valence, c. 1922

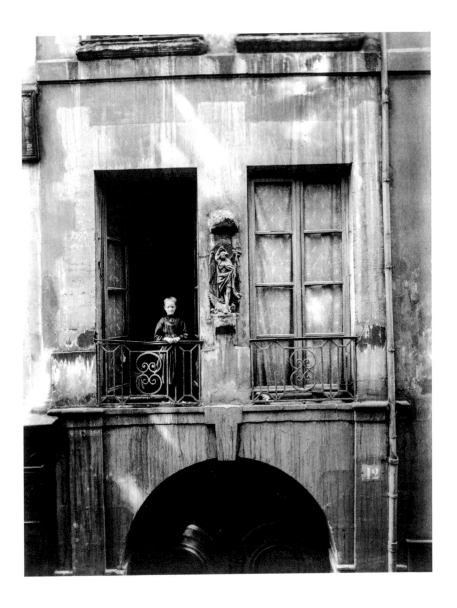

Collège Saint-Michel, 12 rue de Bièvre, 1909

Rue du Cimetière-Saint-
Benoist, 1909

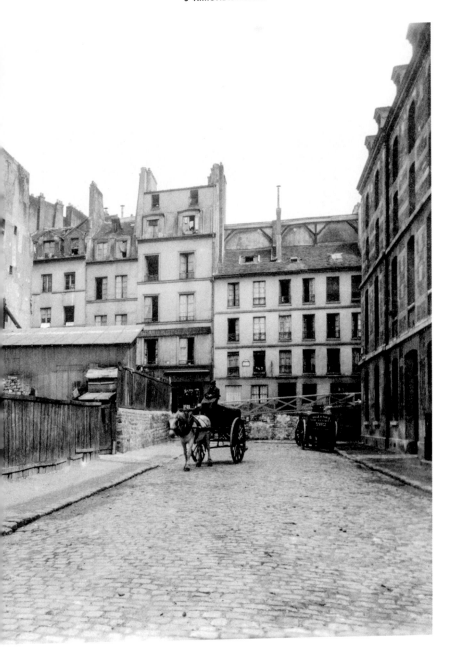

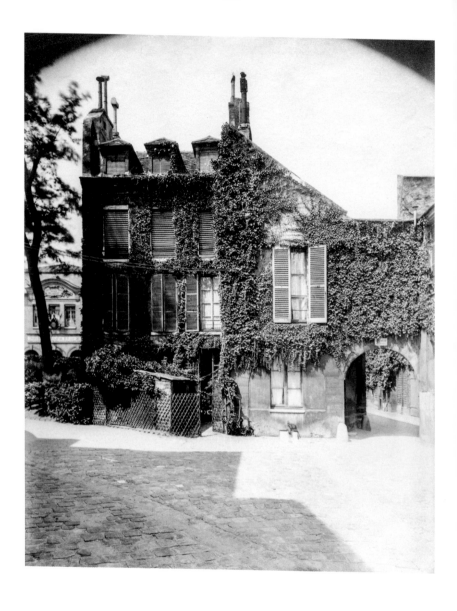

Maison du vétérinaire, jardin des Plantes | Veterinarian's home, Jardin des Plantes
Haus des Veterinärs, Jardin des Plantes, 1900

Puits, 4 rue de l'Essai | Well, 4 Rue de l'Essai
Brunnen, Rue de l'Essai 4, 1910

Déménageurs, boulevard Saint-Michel | Removal men, Boulevard Saint-Michel
Möbelpacker, Boulevard Saint-Michel, c. 1900

Rue des Prêtres-Saint-Séverin, c. 1900

Avenue des Gobelins, vers Saint-Médard | Avenue des Gobelins, looking towards Saint-Médard | Avenue des Gobelins, nahe Saint-Médard, 1898

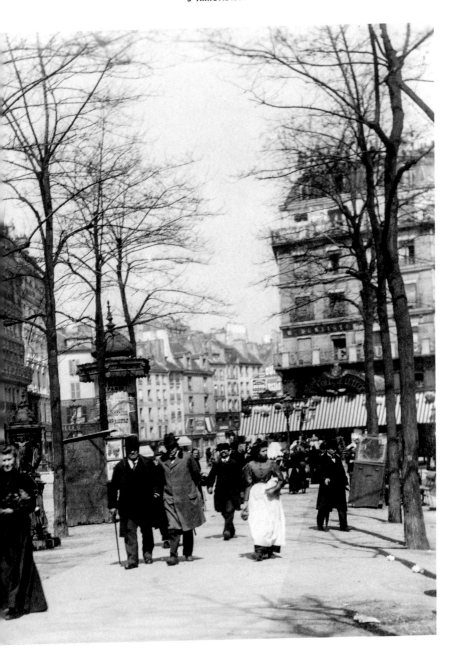

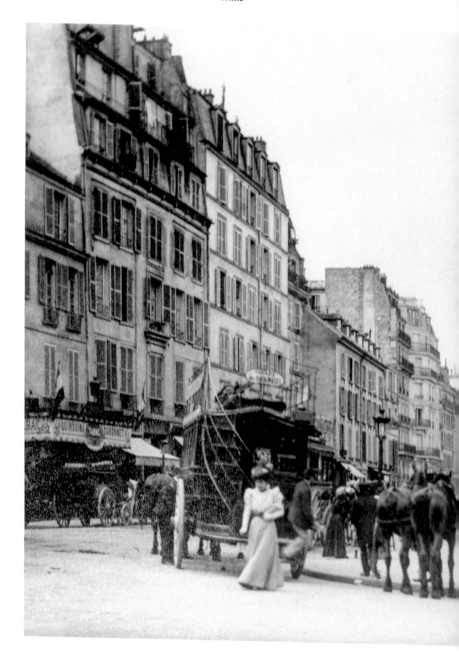

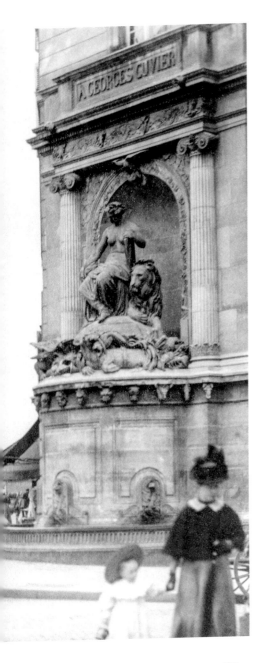

Omnibus devant
la fontaine Cuvier, angle
des rues Linné et Geoffroy-Saint-
Hilaire | Omnibus in front of the
Cuvier fountain, corner of Rue
Linné and Rue Geoffroy-Saint-
Hilaire | Omnibus vor der Fontaine
Cuvier, Ecke Rue Linné
und Rue Geoffroy-Saint-
Hilaire, 1899

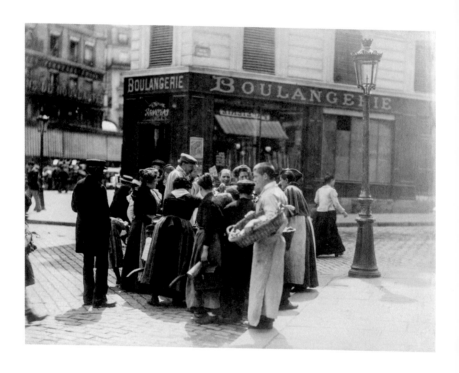

Marchand, rue Mouffetard | Vendor, Rue Mouffetard
Straßenhändler, Rue Mouffetard, 1900

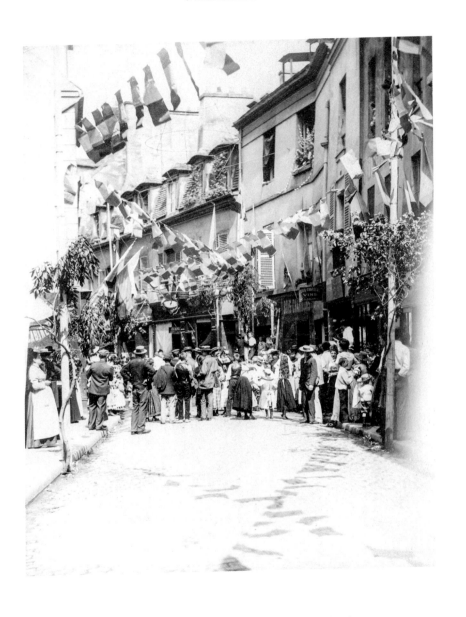

Bal du 14 Juillet, rue Mouffetard | Ball, July 14, Rue Mouffetard
Tanz am 14. Juli, Rue Mouffetard, 1898

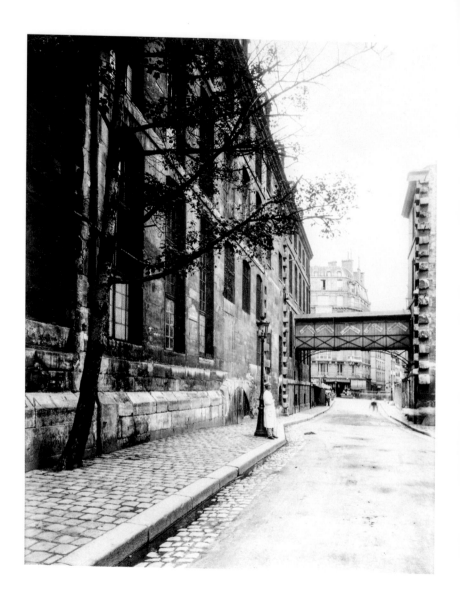

Ancien Hôtel-Dieu, rue de la Bûcherie | Former Hôtel-Dieu, Rue de la Bûcherie
Ehemaliges Hôtel-Dieu, Rue de la Bûcherie, 1907

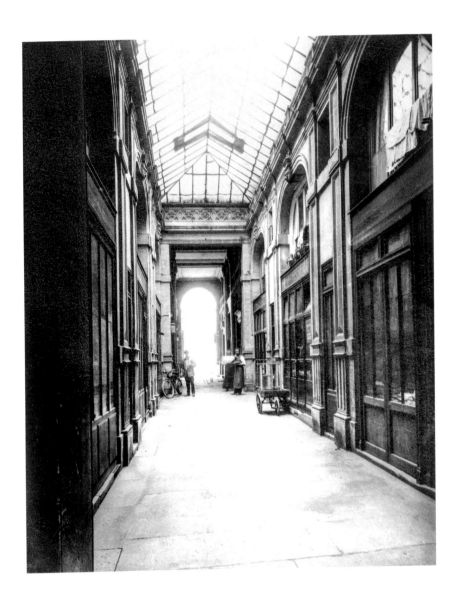

Passage de la Sorbonne, 15 rue Champollion, 1909

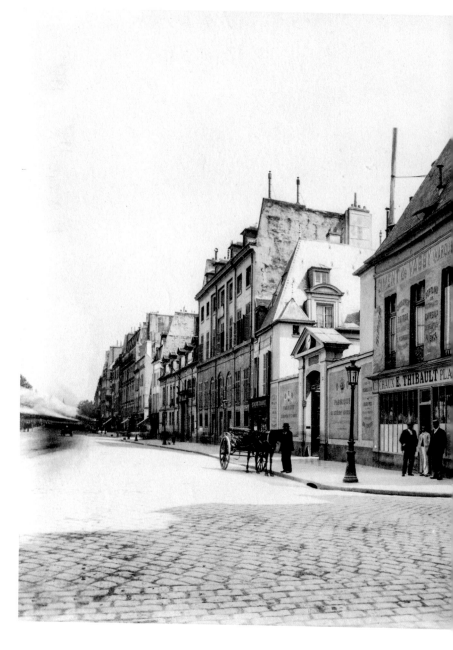

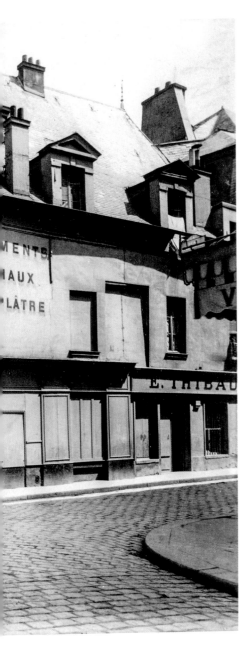

Hôtel de Nesmond,
57 quai de la Tournelle, 1902

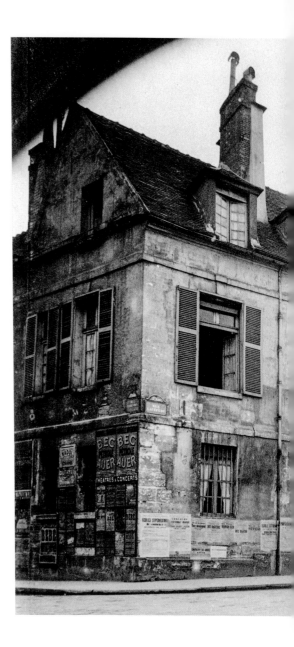

Hôpital de la Pitié,
1 rue Lacépède

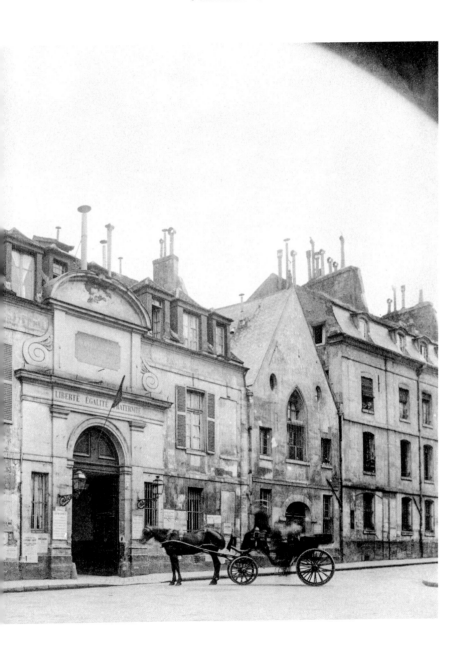

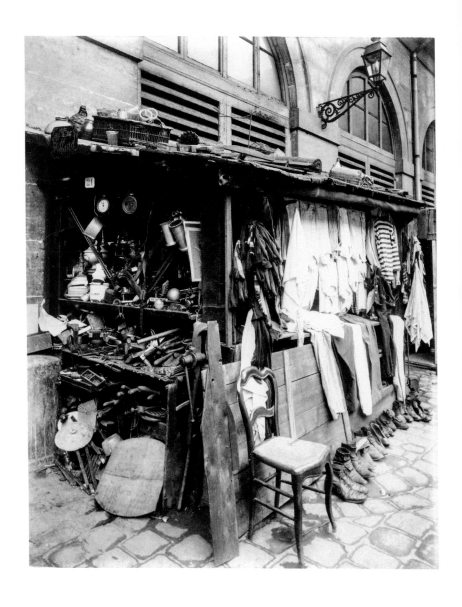

Étal, rue des Carmes | Stall, Rue des Carmes
Verkaufsstand, Rue des Carmes, 1910

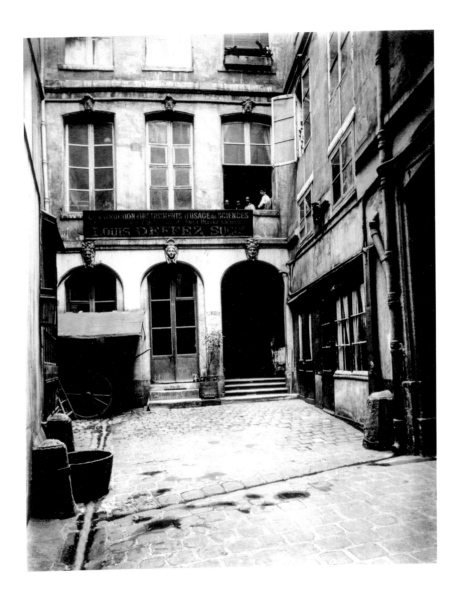

Cour, 34 rue Saint-Séverin | Courtyard, 34 Rue Saint-Séverin
Hof, Rue Saint-Séverin 34, 1913

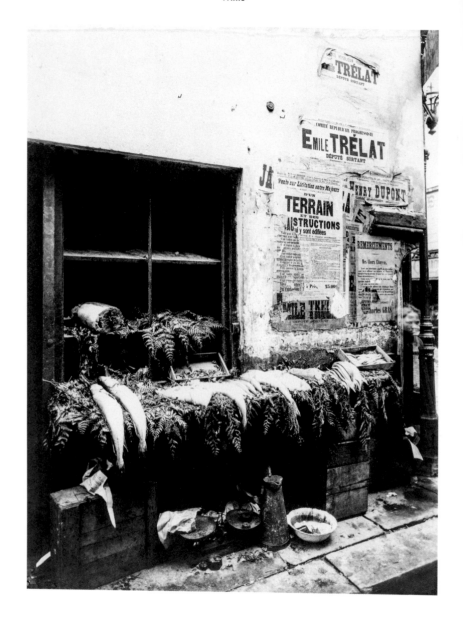

Marchand de poisson, rue Mouffetard | Fish seller, Rue Mouffetard
Fischgeschäft, Rue Mouffetard, 1898

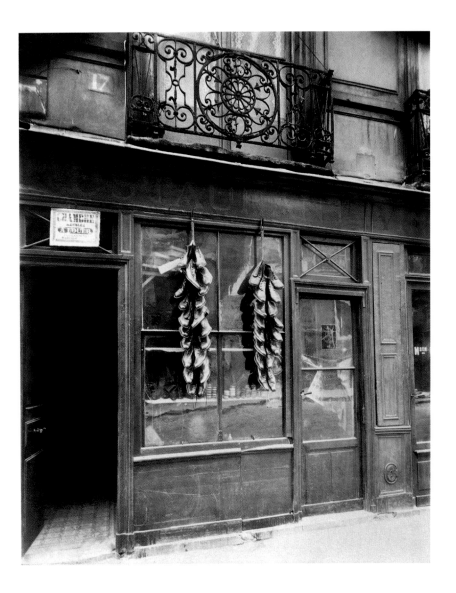

Enseigne et balcon, 17 rue du Petit-Pont | Shop sign and balcony, 17 Rue du Petit-Pont
Schild und Balkon, Rue du Petit-Pont 17, 1913

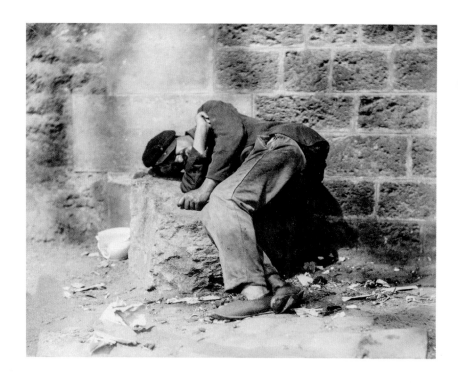

Clochard, boulevard de Port-Royal | Tramp, Boulevard de Port-Royal
Clochard, Boulevard de Port-Royal, 1899

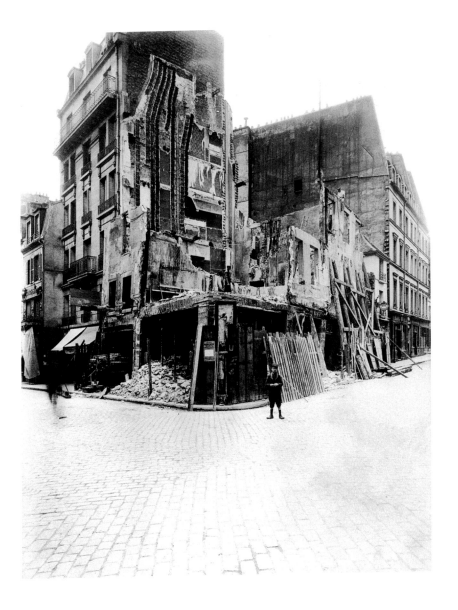

Maison, rue Thouin, le jour de sa démolition, 10 août 1910 | House, Rue Thouin, on the day of its demolition, August 10, 1910 | Haus, Rue Thouin, am Tag des Abrisses, 10. August 1910

Démolition, rue de
la Parcheminerie | Demolition,
Rue de la Parcheminerie |
Abriss, Rue de la Parcheminerie,
1913

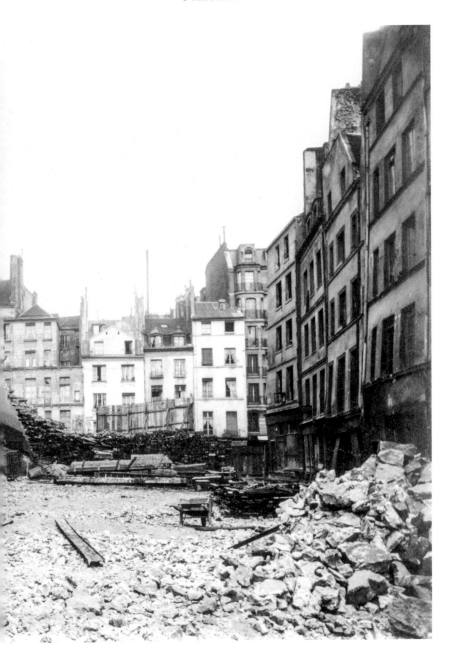

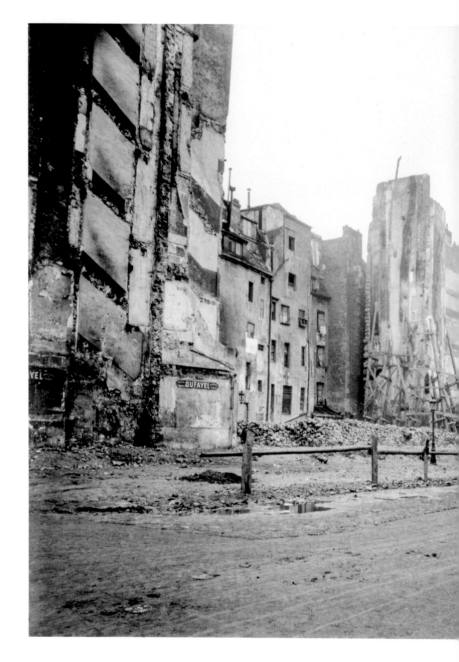

Rue du Petit-Pont
après son élargissement | Rue
du Petit-Pont after widening |
Rue du Petit-Pont nach der
Verbreiterung, 1908

6ᴱ ARRONDISSEMENT

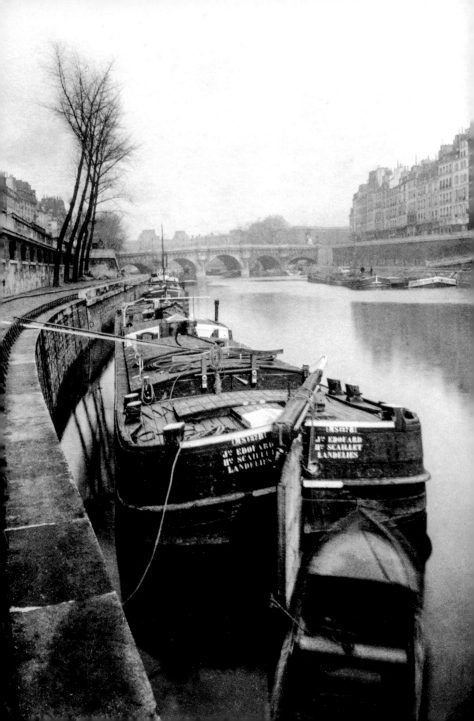

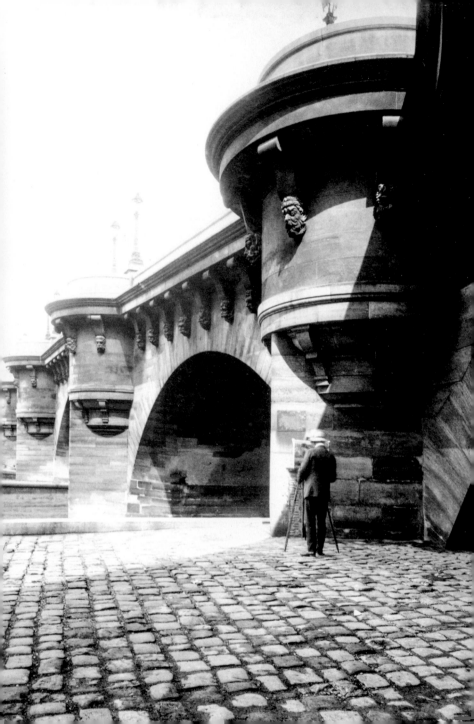

Aussi riche en hôtels et demeures historiques que son voisin le 5ᵉ, le 6ᵉ arrondissement a, lui aussi, été écumé par Eugène Atget. Il y a photographié le prosaïque comme le somptueux, à l'image de l'hôtel de Médicis (1617), lieu de rencontre au XVIIIᵉ siècle de gens de lettres et d'artistes, et dont l'orangerie est l'actuel musée du Luxembourg, ou encore, rue de Seine, l'hôtel de la Reine Margot à la belle façade classée. Atget saisit par ailleurs les vieilles rues étroites aux maisons pour beaucoup en sursis comme la Cour du Dragon – ensemble très pittoresque d'immeubles du XVIIIᵉ siècle classé en 1920… et démoli en 1935 ! – ou encore la rue Hautefeuille, une des plus vieilles rues de Paris rive gauche, où se trouvait l'hôtel des abbés de Fécamp (XVᵉ et XVIᵉ siècles) dont il subsiste aujourd'hui une belle tourelle aux fines sculptures. Mais Atget s'intéresse tout autant aux détails significatifs du quotidien parisien comme dans la série de vitrines et d'enseignes de café qu'il réalisera près de vingt années durant. Le jardin du Luxembourg lui fournira d'excellents motifs pour illustrer sa série sur la vie parisienne. En 1898, il y photographie les enfants jouant autour des bassins, sur les chevaux mécaniques ou dans la charrette tirée par des chèvres. Sans oublier les conciliabules des mères, des nourrices et des gouvernantes autour des bacs à sable, et la magnifique série sur le Guignol du Luxembourg, pleine de joie et de visages d'enfants rayonnants ou anxieux. À noter que sur l'une d'elles, datant de 1899, figure au troisième rang, en habit marin, un jeune enfant attentif qui n'est autre que Jacques Henri Lartigue, futur grand photographe lui aussi.

As rich in townhouses and historical residences as its neighbor the Fifth, ⸱ Arrondissement was also mapped out by Eugène Atget, who photographed ⸱ prosaic sides and sumptuous buildings such as the Hôtel de Médicis (1617), hon⸱ literary and artistic salon in the 18th century, and to an orangery that currently h⸱ the Musée du Luxembourg, or the Hôtel de la Reine Margot in Rue de Seine, wit⸱ handsome, listed façade. Atget took his camera to the narrow old streets where ⸱ fate of many buildings hung in the balance, examples being the highly picturesq⸱ 18th-century ensemble of the Cour du Dragon, which was officially protected in 1920 yet demolished in 1935; or the Rue Hautefeuille, one of the oldest streets on the Left Bank, home to the Hôtel des Abbés de Fécamp (15th and 16th centuries), of which all that remains is a handsome turret with fine sculptures. But what interested Atget most were the evocative details of Parisian life, such as the series of shop windows and café signs that he photographed over some 20 years. The Jardin du Luxembourg provided some fine additions to his series on Parisian life. There, in 1898, he photographed children playing by the pools, on the mechanical horse, or in the cart pulled by goats. Other sights included mothers chatting, nannies and governesses around the sand pits, and the Guignol show, the subject of a magnificent series filled with the beaming faces of joyous – or anxious – children. In one of these, dating from 1899, the attentive young boy in a sailor suit sitting in the third row is none another than Jacques Henri Lartigue, another (future) great photographer.

Seine Streifzüge führten Eugène Atget auch durch das 6. Arrondissement, das an historischen Stadtpalais und Residenzen ebenso reich ist wie das benachbarte 5. Hier fotografierte er Prosaisches wie Prunkvolles, etwa das Hôtel de Médicis (1617), im 18. Jahrhundert ein Treffpunkt von Intellektuellen und Künstlern, in dessen Orangerie heute das Musée du Luxembourg untergebracht ist, oder auch das Hôtel de la Reine Margot in der Rue de Seine mit seiner sehr schönen denkmalgeschützten Fassade. Atget dokumentierte die alten engen Gassen mit ihren Häusern, denen oft nur noch eine Galgenfrist beschieden war wie der Cour du Dragon – ein sehr malerisches Ensemble von Bauten aus dem 18. Jahrhundert, das 1920 unter Denkmalschutz kam und 1935 abgerissen wurde! – oder auch die Rue Hautefeuille, eine der ältesten Straßen auf dem linken Seine-Ufer, wo sich das Hôtel des Abbés de Fécamp befand (15. und 16. Jahrhundert), von dem heute noch ein Eckturm mit fein skulptiertem Sockel existiert. Genau so interessierte sich Atget aber auch für charakteristische Details des Pariser Lebens, wie sich in der Serie der Schaufenster und Ladenschilder von Cafés zeigt, die im Lauf von fast 20 Jahren entstand. Der Jardin du Luxembourg lieferte ihm exzellente Motive zur Illustration seiner Serie über das Pariser Leben. 1898 fotografierte er hier Kinder beim Spielen an den Wasserbecken, beim Reiten auf den mechanischen Pferden oder in von Ziegen gezogenen Karren. Nicht zu vergessen die tuschelnden Mütter, Kindermädchen

und Gouvernanten rund um die Sandkästen und die wunderbar heitere Serie über den Guignol du Luxembourg (Kaspertheater), dessen Vorstellungen von Kindern mit strahlenden oder ängstlichen Mienen verfolgt werden. Bemerkenswerterweise zeigt eine dieser Aufnahmen von 1899 in der dritten Reihe einen aufmerksamen Jungen im Matrosenanzug – niemand anderen als Jacques Henri Lartigue, der seinerseits ein bedeutender Fotograf werden sollte.

P. 247
Quai des Grands-Augustins. Au fond, le pont Neuf | Quai des Grands-Augustins. In the background, the Pont Neuf | Quai des Grands-Augustins. Im Hintergrund der Pont Neuf

P. 248
Le pont Neuf, 1911

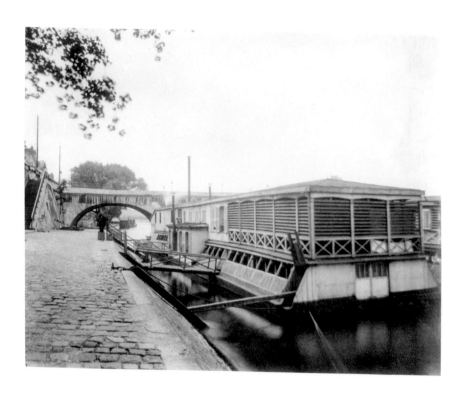

Port des Saints-Pères, lavoir municipal | Port des Saints-Pères, municipal washhouse
Port des Saints-Pères, städtisches Waschboot

Un coin du port des Saints-Pères | At the Port des Saints-Pères
Am Port des Saints-Pères, 1907/1913

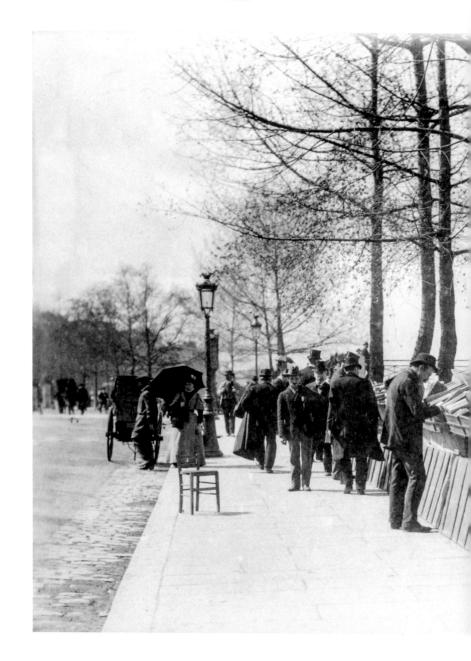

Bouquiniste, quai de Conti | Secondhand bookseller, Quai de Conti | Bouquinist, Quai de Conti

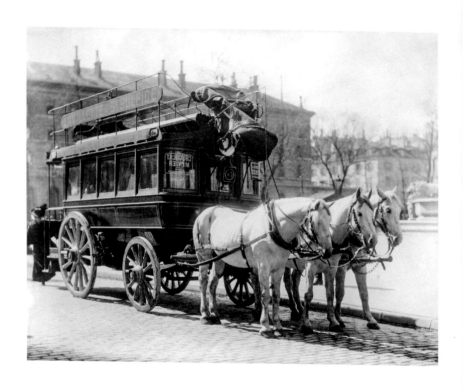

Omnibus La Villette – Saint-Sulpice, place Saint-Sulpice, 1910

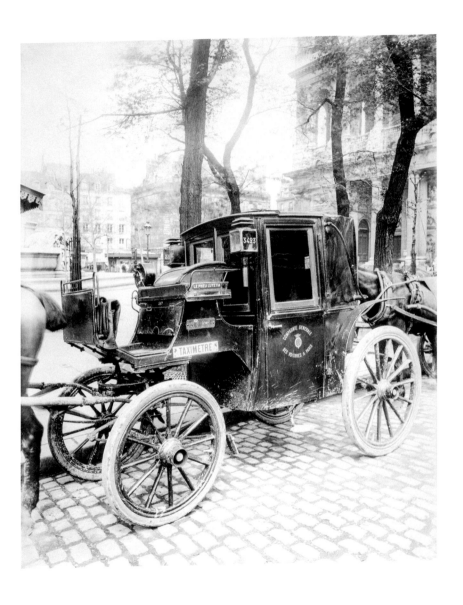

Voiture fiacre, place Saint-Sulpice | Coach, Place Saint-Sulpice
Pferdedroschke, Place Saint-Sulpice, 1910

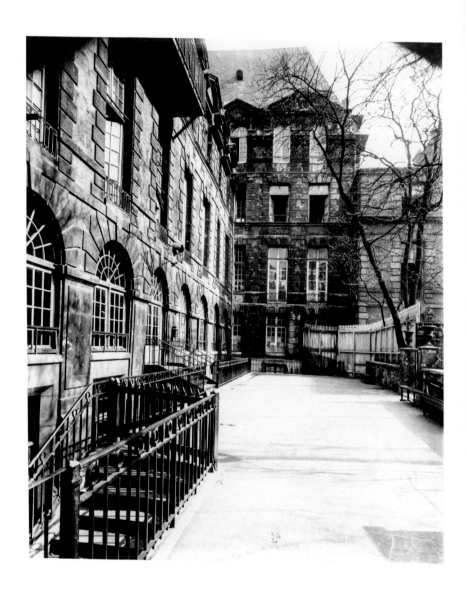

Cour de l'Abbaye, 3 rue de l'Abbaye | Courtyard of l'Abbaye, 3 Rue de l'Abbaye
Innenhof der Abbaye, Rue de l'Abbaye 3, 1921

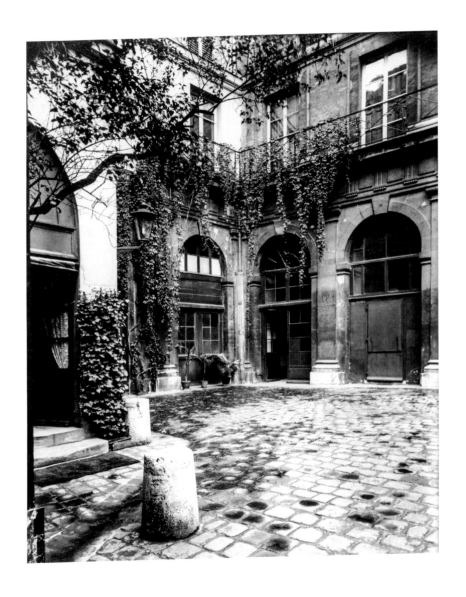

Presbytère Saint-Germain-des-Prés, 13 rue de l'Abbaye | Presbytery Saint-Germain-des-Prés,
13 Rue de l'Abbaye | Presbyterium Saint-Germain-des-Prés, Rue de l'Abbaye 13, 1911

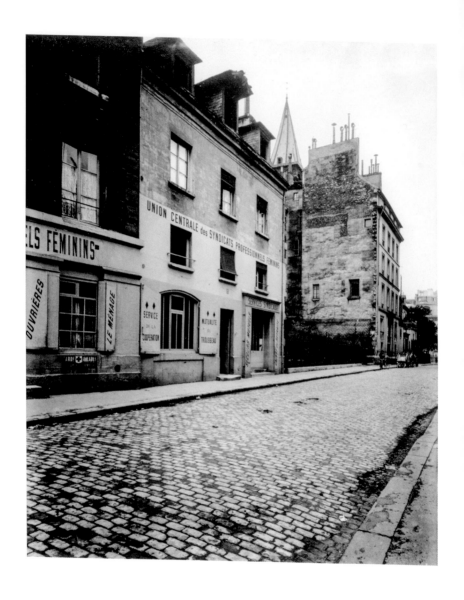

Vieille maison, 7 rue de l'Abbaye | Old house, 7 Rue de l'Abbaye
Altes Haus, Rue de l'Abbaye 7

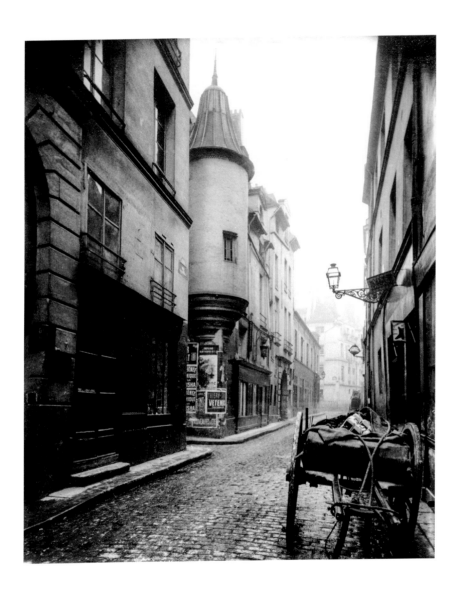

Rue Hautefeuille, c. 1898

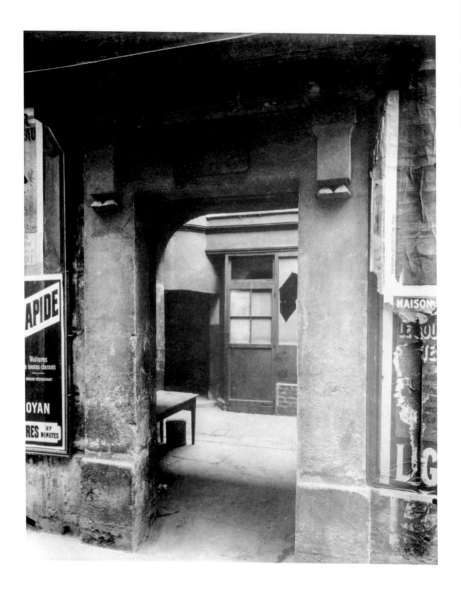

Vieille cour, 1 rue Visconti | Old courtyard, 1 Rue Visconti
Alter Hof, Rue Visconti 1

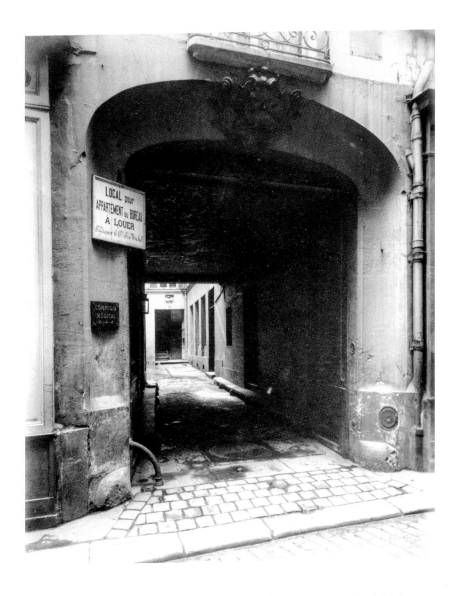

Ancien hôtel de la Salamandre construit pour la duchesse d'Étampes, 20 rue de l'Hirondelle | Former Hôtel de la Salamandre built for the Duchesse d'Étampes, 20 Rue de l'Hirondelle | Ehemaliges Hôtel de la Salamandre, erbaut für die Duchesse d'Étampes, Rue de l'Hirondelle 20

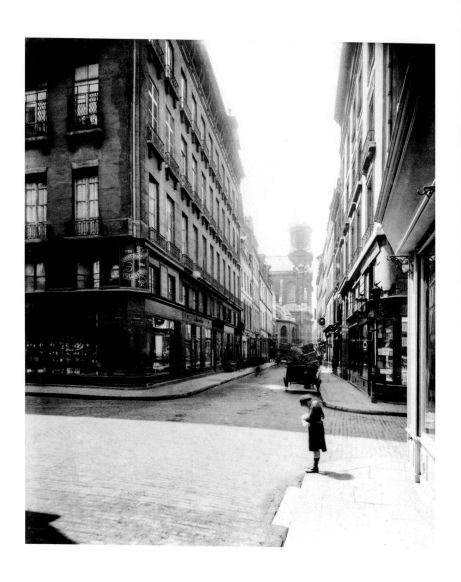

Rue Saint-Sulpice

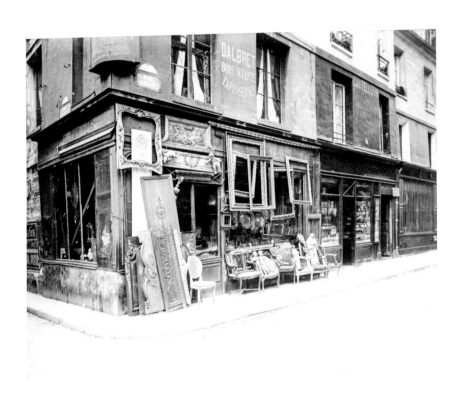

Brocanteur, angle des rues des Ciseaux et Gozlin | Secondhand shop, corner of Rue des Ciseaux and Rue Gozlin | Trödler, Ecke Rue des Ciseaux und Rue Gozlin, 1905/1906

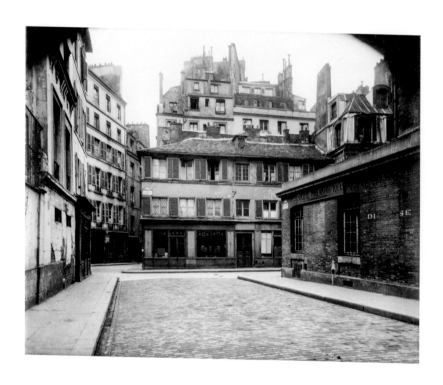

Angle de la rue de l'Abbaye | Corner of Rue de l'Abbaye
Ecke der Rue de l'Abbaye, 1922

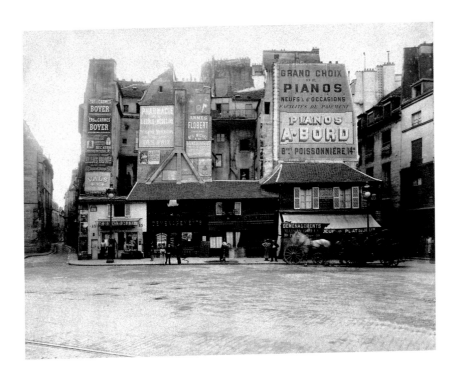

Place Saint-André-des-Arts avant les démolitions | Place Saint-André-des-Arts before its demolition | Place Saint-André-des-Arts vor dem Abriss, 1903

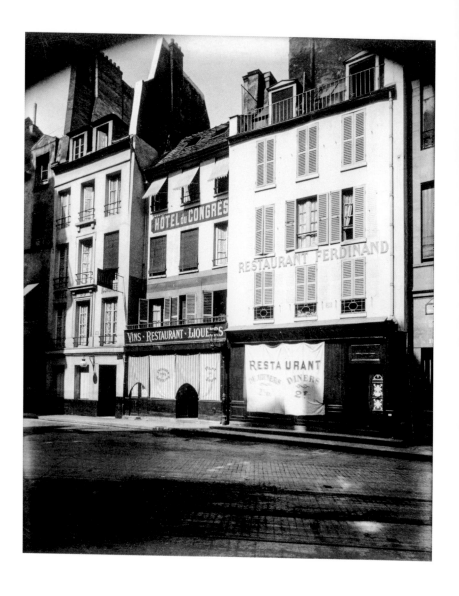

Vieille maison, 30–32 rue Serpente | Old house, 30–32 Rue Serpente
Altes Haus, Rue Serpente 30–32

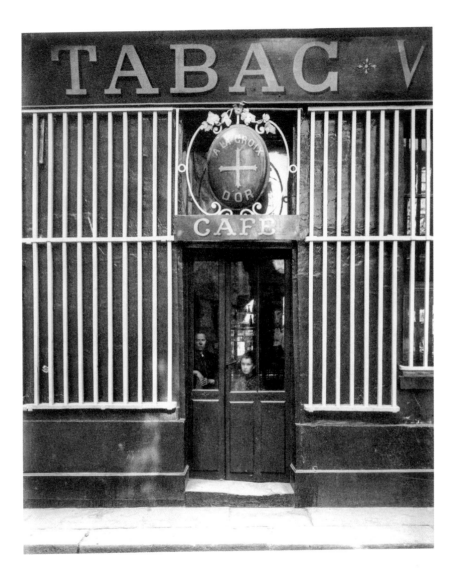

Café-tabac « À la Croix d'or », 54 rue Saint-André-des-Arts | "À la Croix d'or"
café and tobacco shop, 54 Rue Saint-André-des-Arts | Café mit Tabakverkauf ›À la Croix d'or‹,
Rue Saint-André-des-Arts 54, 1900

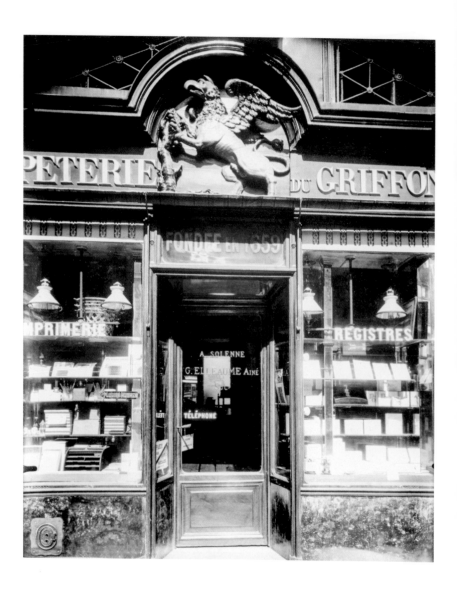

«Au Griffon», 10 rue de Buci, 1911

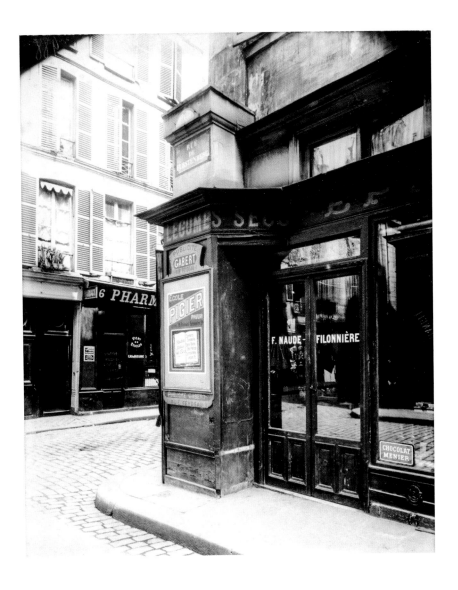

Ancien pilier d'angle de l'abbaye de Saint-Germain-des-Prés, 1 rue de Furstenberg |
Former corner pillar of the abbey of Saint-Germain-des-Prés, 1 Rue de Furstenberg | Ehemaliger
Eckpfeiler der Abtei Saint-Germain-des-Prés, Rue de Furstenberg 1

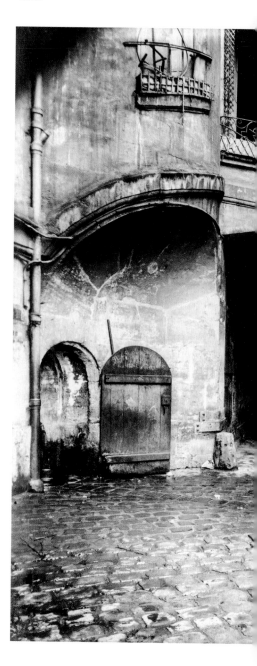

Cour du Dragon,
rue du Dragon, 1913

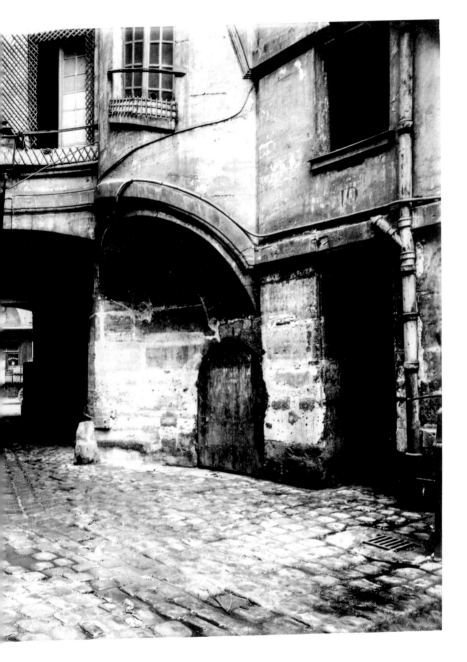

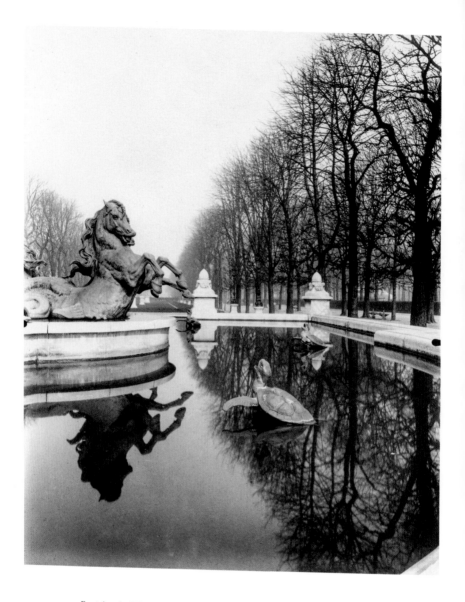

Fontaine de l'Observatoire de Jean-Baptiste Carpeaux, jardin du Luxembourg
Fontaine de l'Observatoire by Jean-Baptiste Carpeaux, Jardin du Luxembourg | Fontaine de l'Observatoire
von Jean-Baptiste Carpeaux, Jardin du Luxembourg, 1902

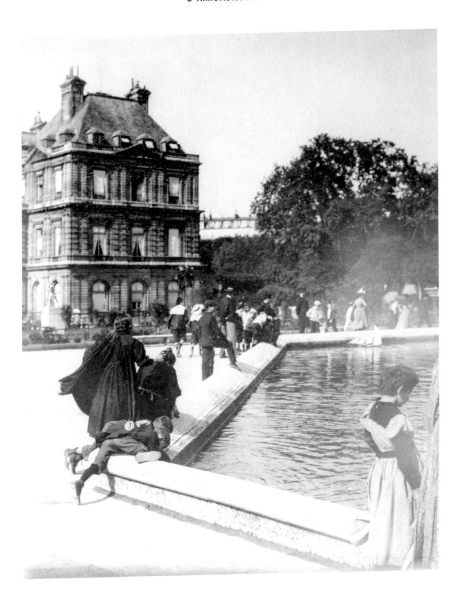

« Bassin du Luxembourg », 1899

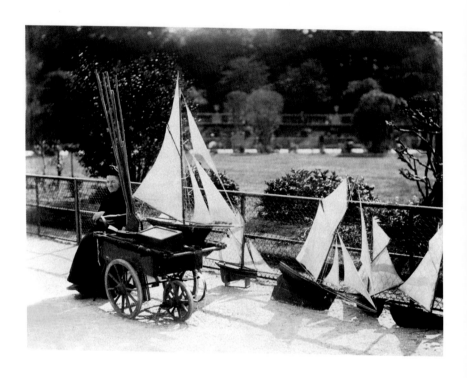

Loueur de bateaux modèles réduits, jardin du Luxembourg | Model boats for rent,
Jardin du Luxembourg | Modellboot-Verleiherin, Jardin du Luxembourg, 1898

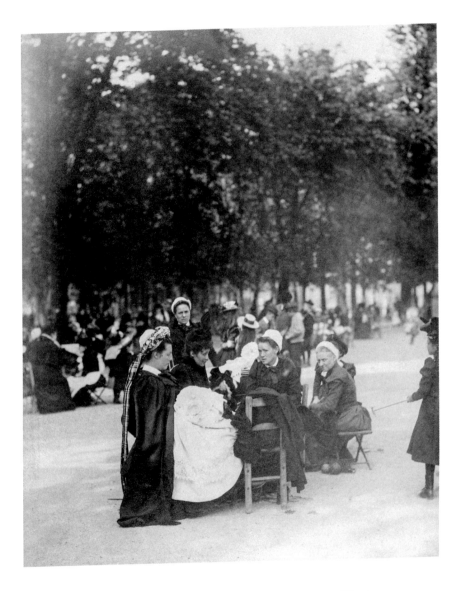

Nourrices, gouvernantes et leurs enfants, jardin du Luxembourg | Nannies, governesses and their children, Jardin du Luxembourg | Kinderfrauen und Gouvernanten mit ihren Schützlingen, Jardin du Luxembourg, 1898

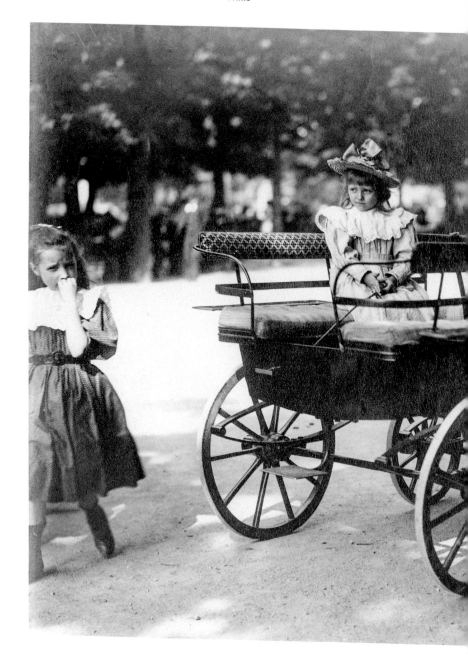

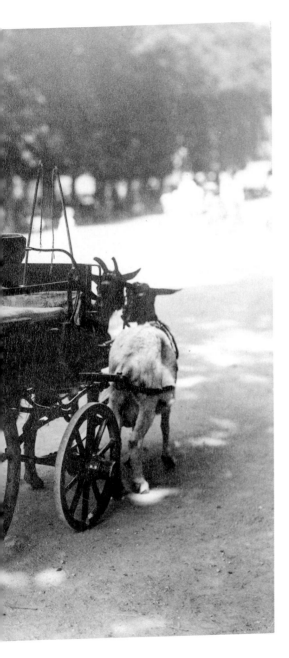

Promenade en voiture
tirée par des chèvres, jardin
du Luxembourg | Goat-drawn
carriage ride, Jardin du
Luxembourg | Kutschfahrt
im Ziegenwagen, Jardin du
Luxembourg, 1898/1900

Guignol au jardin du
Luxembourg (au troisième
rang, en costume marin,
à la deuxième place en partant
de la droite, figure Jacques
Henri Lartigue) | Guignol show
at the Jardin du Luxembourg
(third row, second from right,
wearing a sailor suit:
Jacques Henri Lartigue) |
Guignol-Vorstellung im Jardin
du Luxembourg
(in der dritten Reihe, zweiter
von rechts, im Matrosenanzug:
Jacques Henri Lartigue), 1899

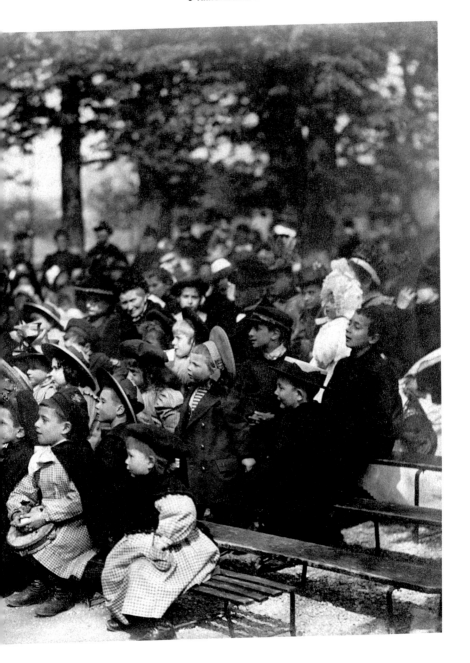

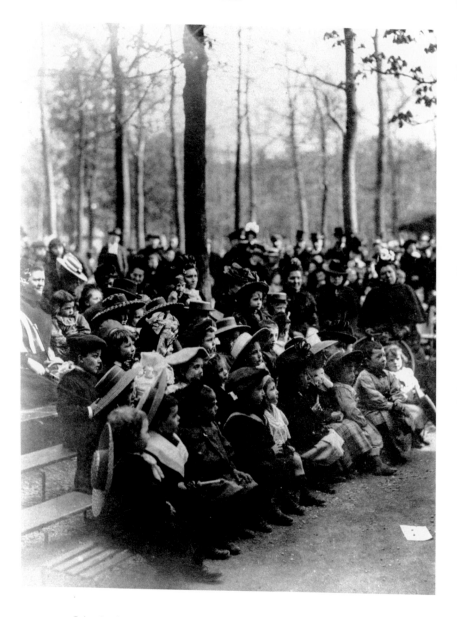

Guignol au jardin du Luxembourg | Guignol show at the Jardin du Luxembourg
Guignol-Vorstellung im Jardin du Luxembourg, 1899

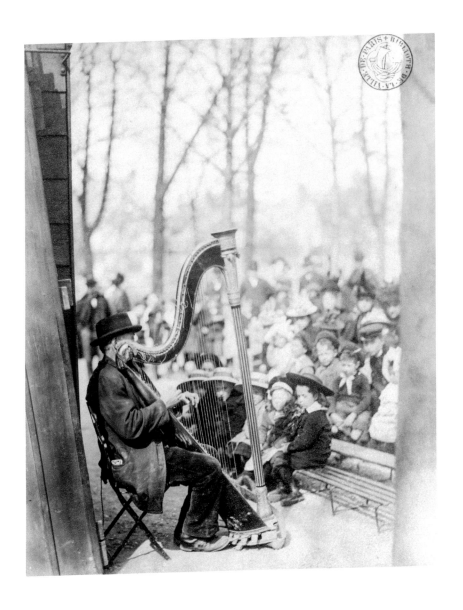

Harpiste au Guignol du jardin du Luxembourg | Harpist at the Guignol show, Jardin du Luxembourg
Harfenspieler bei der Guignol-Vorstellung im Jardin du Luxembourg, 1898

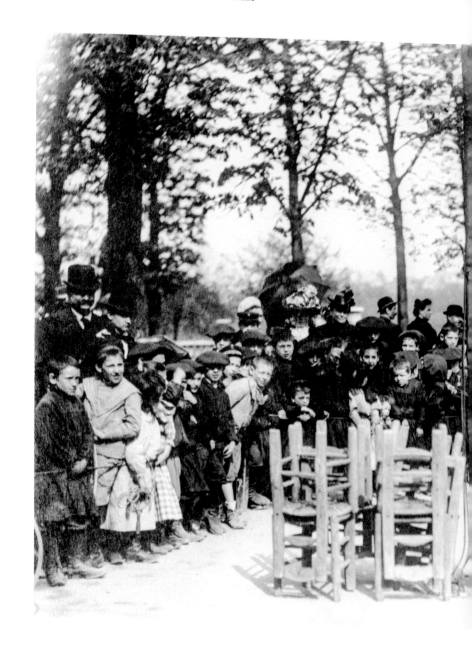

Guignol au jardin du Luxembourg | Guignol show at the Jardin du Luxembourg | Guignol-Vorstellung im Jardin du Luxembourg, 1898

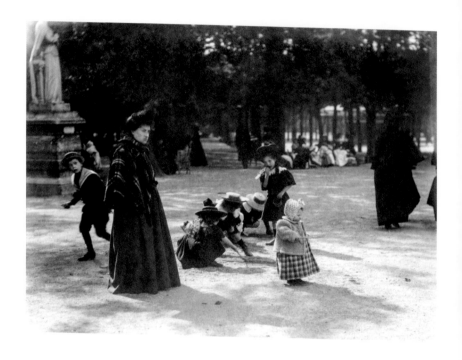

Enfants au jardin du Luxembourg | Children at the Jardin du Luxembourg
Kinder im Jardin du Luxembourg, 1898

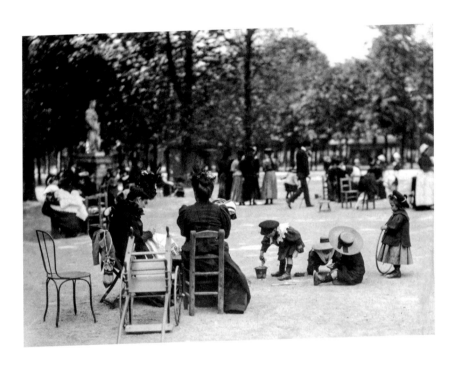

Gouvernantes et enfants au jardin du Luxembourg | Governesses and children at the
Jardin du Luxembourg | Gouvernanten und Kinder im Jardin du Luxembourg

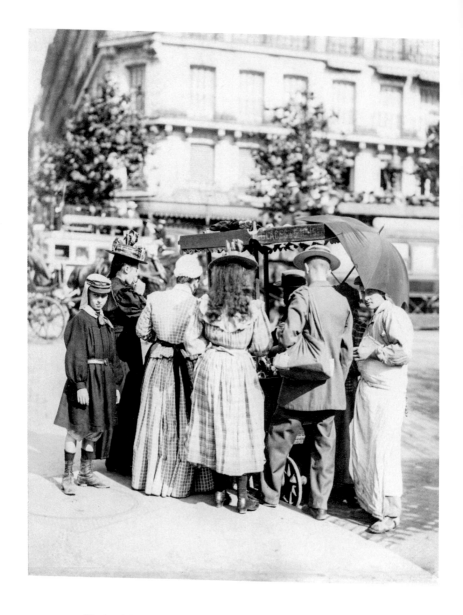

Marchand de glaces, place Saint-Michel | Ice-cream seller, Place Saint-Michel
Eisverkäufer, Place Saint-Michel, 1899

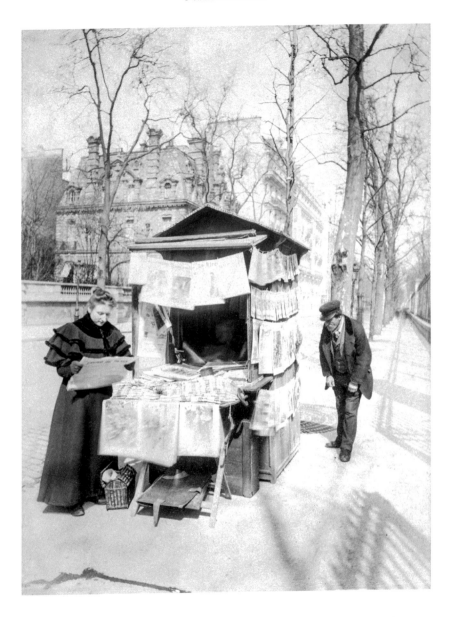

Marchand de journaux au jardin du Luxembourg | Newspaper seller in the Jardin du Luxembourg
Zeitungskiosk im Jardin du Luxembourg, 1898

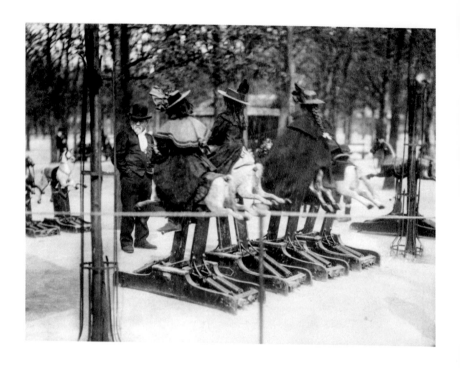

Chevaux mécaniques, jardin du Luxembourg | Mechanical horses, Jardin du Luxembourg
Mechanische Pferde, Jardin du Luxembourg, 1898

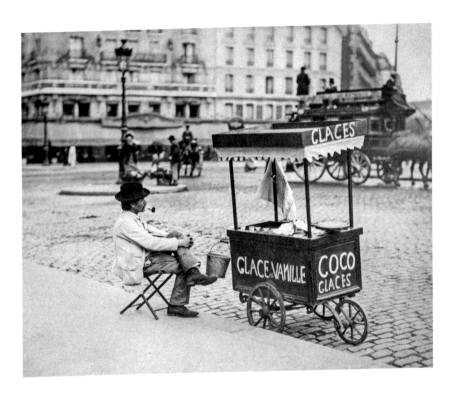

Marchand de glaces, rue de Rennes | Ice-cream seller, Rue de Rennes
Eisverkäufer, Rue de Rennes, 1898

Marchand de jouets,
jardin du Luxembourg | Toy
seller, Jardin du Luxembourg |
Spielzeugverkäufer, Jardin
du Luxembourg, c. 1900

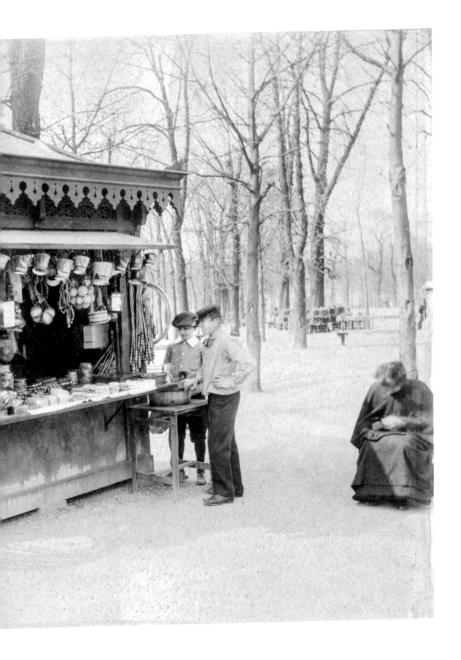

Église Saint-Sulpice,
1926

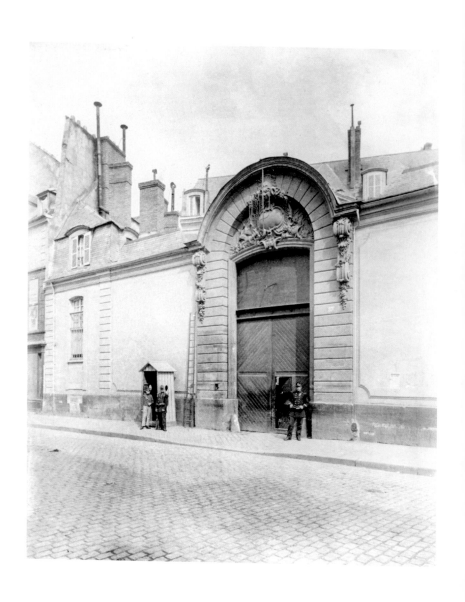

Prison du Cherche-Midi | Cherche-Midi prison | Cherche-Midi-Gefängnis, 1899

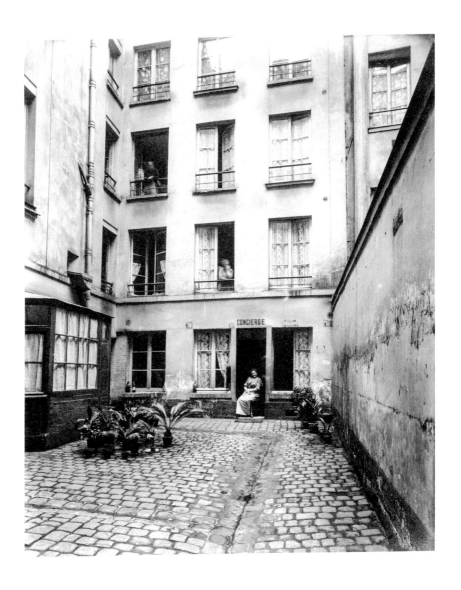

Concierge, 9 rue Suger

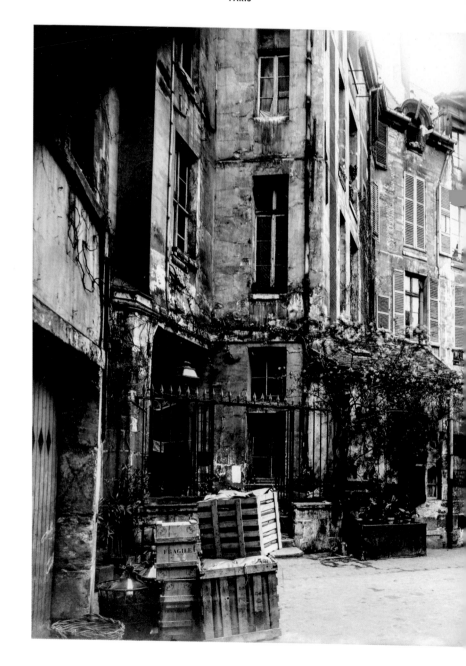

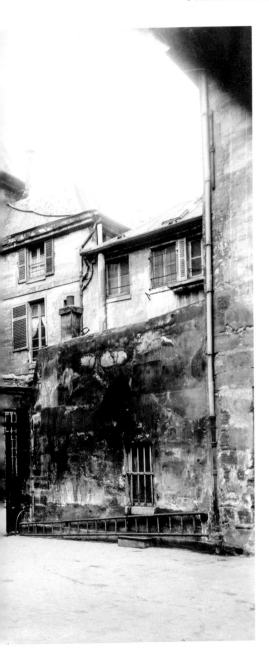

Cour de Rohan,
rue du Jardinet, 1923

Cour du Mûrier,
École des Beaux-Arts, 1903

Escalier, hôtel de Polignac, 88 rue Bonaparte | Staircase, Hôtel de Polignac, 88 Rue Bonaparte
Treppenaufgang, Hôtel de Polignac, Rue Bonaparte 88, 1905/1906

Fontaine égyptienne ou du Fellah, 42 rue de Sèvres | Egyptian or Fellah fountain, 42 Rue de Sèvres
Ägyptischer oder Fellachen-Brunnen, Rue de Sèvres 42, 1920

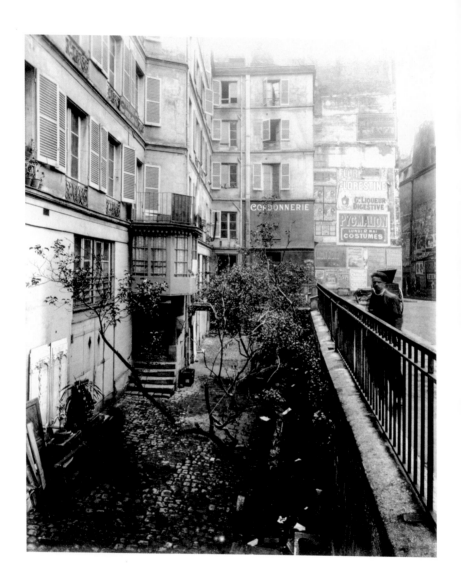

«La Fosse aux Lions», rue Mabillon, 1910

Ancien passage du Pont-Neuf, actuellement rue Jacques-Callot | Former Passage du Pont-Neuf,
now Rue Jacques-Callot | Ehemalige Passage du Pont-Neuf, heute Rue Jacques-Callot, 1913

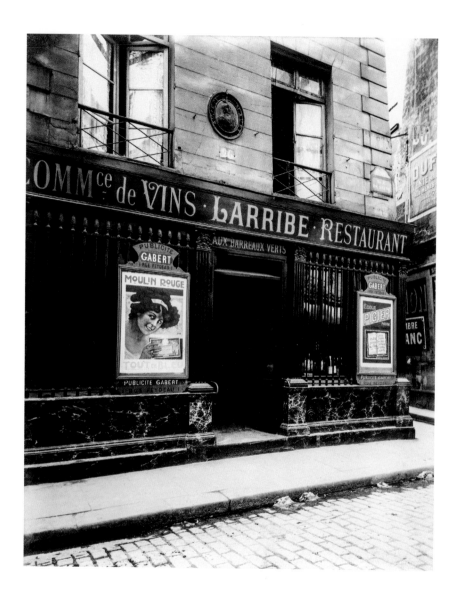

Cabaret «Au Petit Maure», 26 rue de Seine

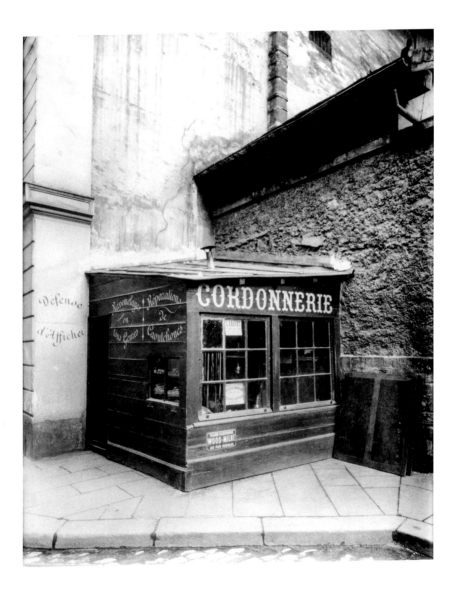

Cordonnerie à l'angle de la rue Garancière | Cobbler on the corner of Rue Garancière
Schusterwerkstatt an der Ecke der Rue Garancière

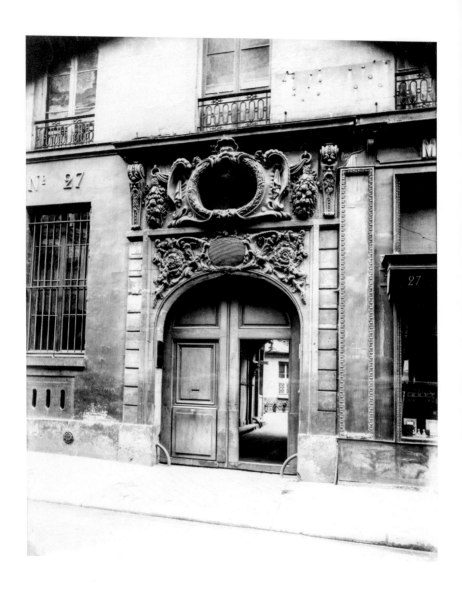

Hôtel de Fougères, 27 rue Saint-Sulpice, 1923

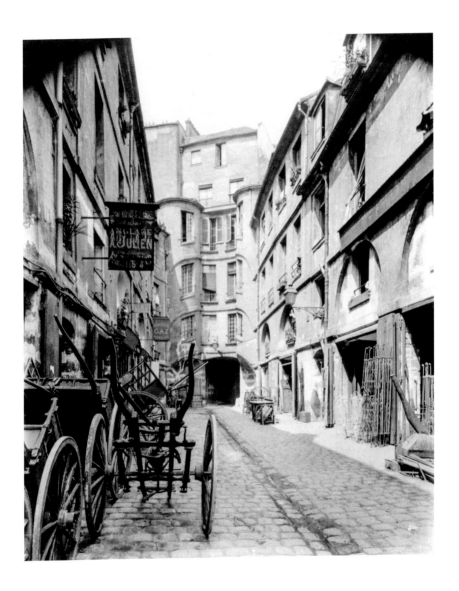

Cour du Dragon, 1898

Colleur d'affiches,
rue de l'Abbaye | Bill
poster, Rue de l'Abbaye |
Plakatkleber, Rue de
l'Abbaye, c. 1900

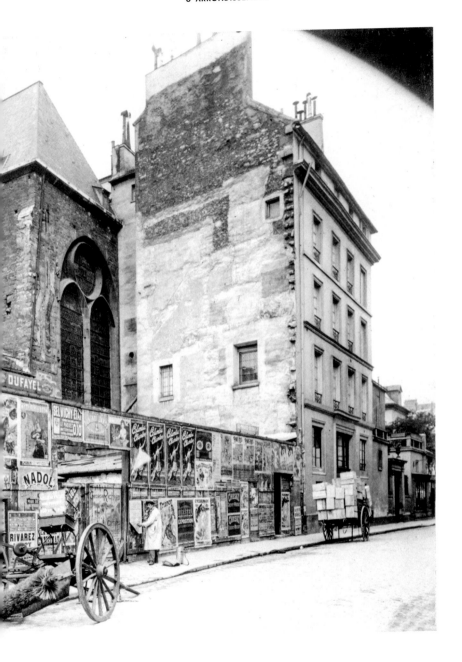

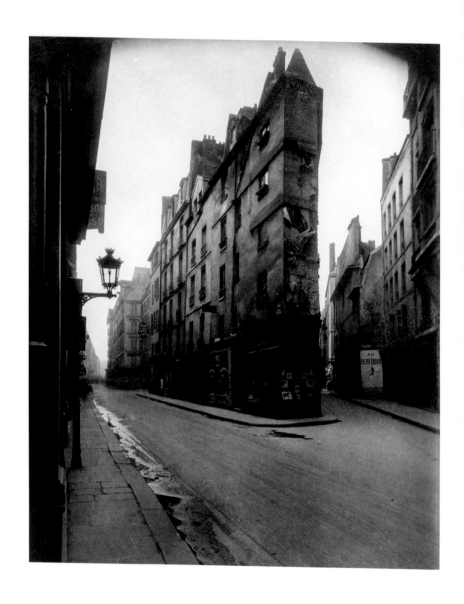

Angle de la rue de Seine | Corner of Rue de Seine
Ecke der Rue de Seine, 1924

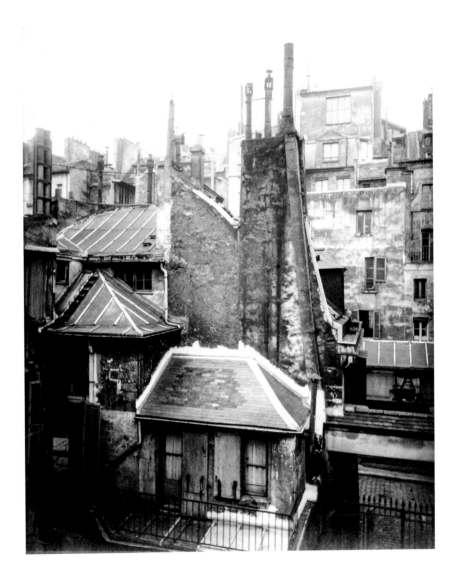

Cour de Rohan, vue du deuxième étage | Cour de Rohan, seen from the second floor
Cour de Rohan, aus der zweiten Etage gesehen, 1922

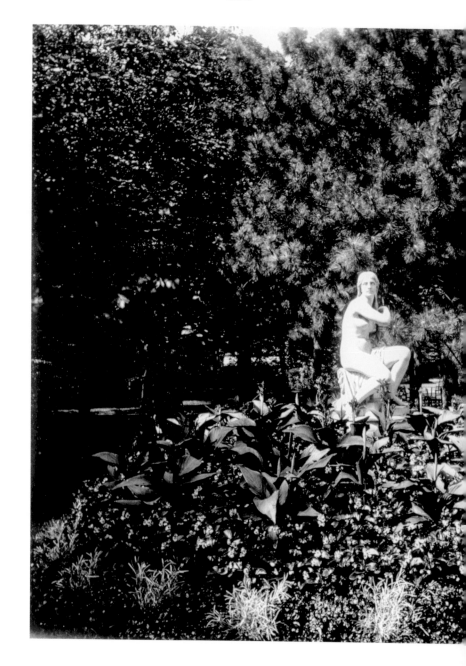

Jardin du Luxembourg

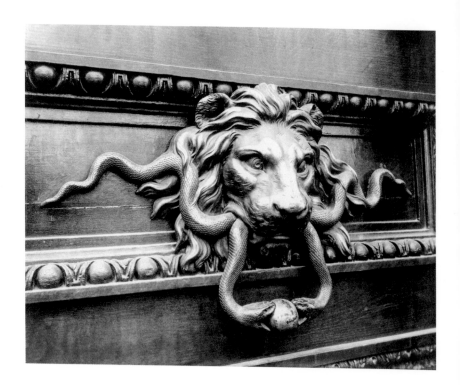

Heurtoir tête de lion, hôtel de la Monnaie, quai de Conti | Lion head door knocker, Hôtel de la Monnaie, Quai de Conti | Türklopfer in Löwenkopfform, Hôtel de la Monnaie, Quai de Conti, 1900

Fontaine, rue Garancière | Fountain, Rue Garancière
Brunnen, Rue Garancière, 1900

7ᴱ
ARRONDISSEMENT

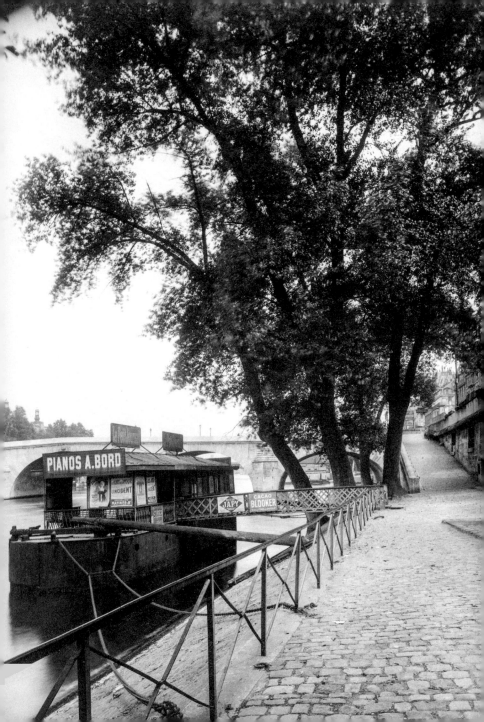

Le 7ᵉ est un quartier central, prestigieux, aisé. Toujours associé à la noblesse et à l'aristocratie françaises, il fait partie des « beaux quartiers » où sont concentrées nombre d'institutions officielles et politiques – Assemblée nationale, hôtel de Matignon, École militaire, musée d'Orsay – ainsi que de nombreux immeubles privés et cossus. Atget n'a pas manqué d'arpenter consciencieusement ce quartier dont il donne à voir les plus beaux témoignages. L'hôtel de Matignon, la plus magnifique résidence du faubourg Saint-Germain, fut inauguré en 1721 ; il sera occupé par Talleyrand avant d'abriter l'ambassade d'Autriche de 1888 à 1914. Atget prit plaisir à saisir ses escaliers magnifiques et ses salons somptueusement décorés où la silhouette du photographe, nappée de son voile noir, apparaît dans les miroirs. Rue de Grenelle, l'abondance des hôtels des XVIIᵉ et XVIIIᵉ siècles lui offre un beau terrain de chasse comme l'illustrent les pages suivantes. Nous y trouvons l'hôtel du Châtelet (1770), à la porte toscane et aux boiseries classées, ou l'hôtel de Galliffet, loué en 1894 à l'ambassade d'Italie qui le remettra à neuf en 1909, année où Atget en photographiera la belle façade et son ordre colossal au sol. En documentaliste, il n'oublie pas pour autant les plus modestes bâtisses telle l'auberge « Au Bourdon », fondée en 1793, ou les échoppes de la rue de Sèvres. Dans les années 1898–1899, Atget a beaucoup photographié les gens de la rue. Nous retrouvons ici les tondeurs de chiens du port de Solférino, la foule déambulant devant les bouquinistes installés sur les quais, et en contrebas, sur le quai d'Orsay ou le port des Invalides, les nombreuses installations de déchargement de péniches de sable, de pierres et de

matériaux de construction préfigurant l'industrialisation des méthodes. Surtout il va s'intéresser aux diverses attractions de la Fête annuelle des Invalides et à la foule qui s'y déplace, images pleines de naïveté mais vivant portrait des distractions populaires du moment. À noter que, dans sa volonté de ne témoigner que du passé, Atget n'a pas photographié la tour Eiffel, symbole alors d'un modernisme qu'il refuse.

Another central arrondissement, the Seventh is prestigious and wealthy. Always associated with the French nobility and upper bourgeoisie, it is one of the city's more exclusive districts, home to many major national institutions and ministries (the National Assembly, the Hôtel de Matignon, the École Militaire, the Musée d'Orsay), as well as affluent private dwellings. Atget, naturally, photographed its finest sights. The Hôtel de Matignon, the most magnificent residence in the Saint-Germain neighborhood, was completed in 1721. A famous early occupant was Talleyrand, and from 1888 to 1914 it was the Austrian embassy. Atget delighted in photographing its magnificent staircases and the splendidly decorated rooms whose mirrors sometimes show his reflection, shrouded in his black focusing cloth. With its abundance of 17th- and 18th-century townhouses, the Rue de Grenelle offered many fine subjects, as can be seen in the following pages. Here, for example, is the Hôtel du Châtelet (1770) with its Tuscan-style gate and original woodwork, and the Hôtel de Galliffet, rented by the Italian embassy since 1894, and fully restored by the occupant by 1909, the year Atget photographed its handsome façade with its colossal columns. Ever the documentary historian, Atget took care not to overlook more modest buildings such as "Au Bourdon," an inn founded in 1793, and the stalls and workshops in the Rue de Sèvres. In 1898–99 he took many photographs of people in the street. Here we see the dog groomers at Port de Solférino, the crowds looking at the booksellers' stalls along the Seine and, below, on Quai d'Orsay and the Port des Invalides, the many facilities for unloading sand, stone and construction materials from the barges, heralding the new methods of industrialization. Above all, Atget was interested in the various attractions of the annual Fête des Invalides and of the crowds it attracted, resulting in images that are full of naivety but also lively portraits of the popular entertainments of the time. Note that Atget did not photograph the Eiffel Tower: the past was his overriding concern, and the tower stood for a modernism that he rejected.

Das zentral gelegene 7. Arrondissement ist ein vornehmer, wohlhabender Stadtbezirk, der von jeher mit dem französischen Adel und der Aristokratie assoziiert wurde. Es gehört zu den »beaux quartiers« und weist nicht nur eine starke Konzentration offizieller und politischer Institutionen auf – Assemblée nationale, Hôtel de Matignon, École militaire, Musée d'Orsay –, sondern auch eine hohe Dichte an herrschaftlichen Privathäusern. Atget hat diesen Bezirk mit aufmerksamem Blick durchstreift und seine schönsten Zeugnisse aufgenommen. Das Hôtel de Matignon, die prächtigste Residenz im Stadtteil

Faubourg-Saint-Germain, wurde 1721 eingeweiht; zeitweilig diente es Talleyrand als Wohnsitz, und von 1888 bis 1914 war hier die österreichische Botschaft untergebracht. Atget fand Gefallen daran, die grandiosen Treppen und prachtvoll dekorierten Salons aufzunehmen, in deren Spiegeln die von einem schwarzen Tuch verhüllte Silhouette des Fotografen erscheint. Ein schönes Jagdrevier bot ihm die Rue de Grenelle mit ihren zahlreichen Stadtpalais aus dem 17. und 18. Jahrhundert, wie die folgenden Seiten zeigen. Hier finden wir das Hôtel du Châtelet (1770) mit dem von zwei Säulen toskanischer Ordnung flankierten Eingangstor und den denkmalgeschützten Holztäfelungen oder auch das Hôtel de Galliffet, seit 1894 Sitz der italienischen Botschaft, die es 1909 renovieren ließ, also in jenem Jahr, als Atget die schöne Fassade mit der Kolossalordnung fotografierte. Atgets dokumentarischer Blick registrierte freilich auch die bescheidensten Bauten wie etwa die 1793 eröffnete Gaststätte »Au Bourdon« oder die Verkaufsstände in der Rue de Sèvres. In den Jahren 1898 bis 1899 fotografierte er sehr oft einfache Leute. Hier finden wir die Hundefriseure vom Port de Solférino, die Menschenmengen, die vor den Auslagen der Bouquinisten an den Seine-Quais entlangschlendern, und weiter flussabwärts am Quai d'Orsay oder am Port des Invalides die zahlreichen Vorrichtungen, mit denen Sand, Steine und Baumaterialien aus Frachtkähnen entladen wurden – Vorboten neuer Techniken der Industrialisierung. Vor allem interessierte sich Atget für die verschiedenen Attraktionen des jährlich auf der Esplanade des Invalides stattfindenden Jahrmarkts und für die hier versammelten Menschenmengen – Bilder voller Naivität, aber lebendige Porträts der zeitgenössischen Volksvergnügungen. Anzumerken bleibt, dass Atget, der ja nur die Vergangenheit dokumentieren wollte, darauf verzichtete, den Eiffelturm zu fotografieren, seinerzeit das Symbol einer von ihm abgelehnten Moderne.

P. 319
Port de Solférino, 1908/1911

P. 320
Grue, port des Invalides | Crane, Port des Invalides
Kran, Port des Invalides, 1913

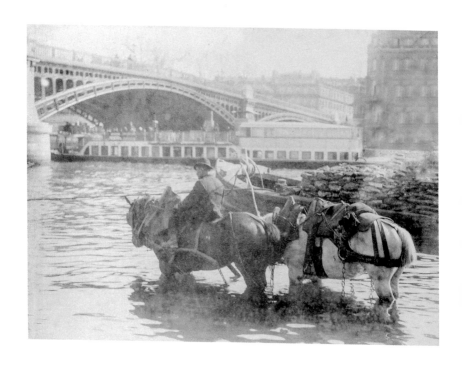

Bain des chevaux, le pont de Solférino | Horse bath, Pont de Solférino
Pferdebad, Pont de Solférino, 1898

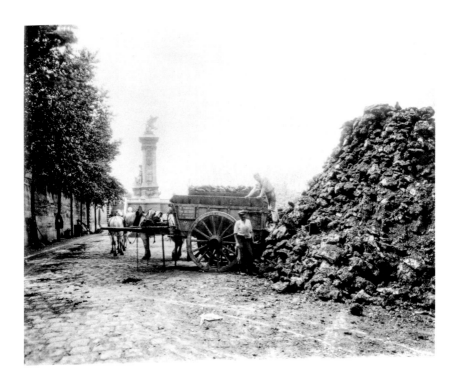

Port des Invalides, le pont Alexandre III | Port des Invalides, Pont Alexandre III
Port des Invalides, Pont Alexandre III, 1909/1913

Bouquiniste, quai
Voltaire | Secondhand
bookseller, Quai Voltaire |
Bouquinist, Quai Voltaire

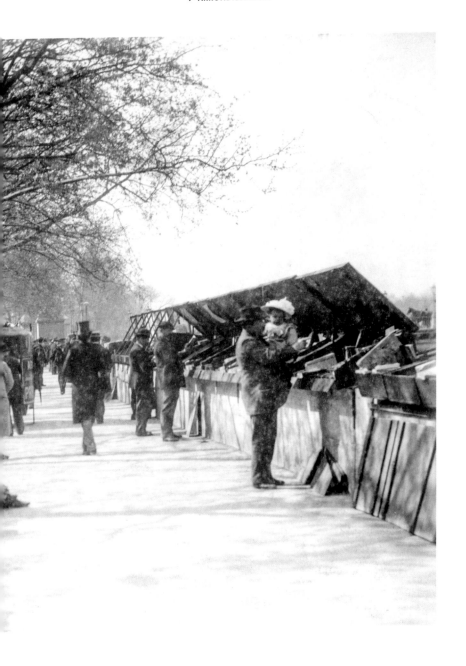

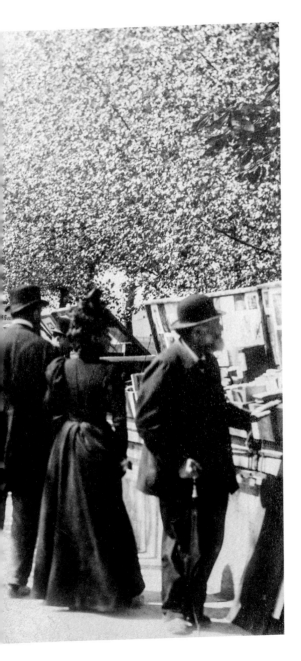

Bouquiniste, quai d'Orsay | Secondhand bookseller, Quai d'Orsay | Bouquinist, Quai d'Orsay, 1898

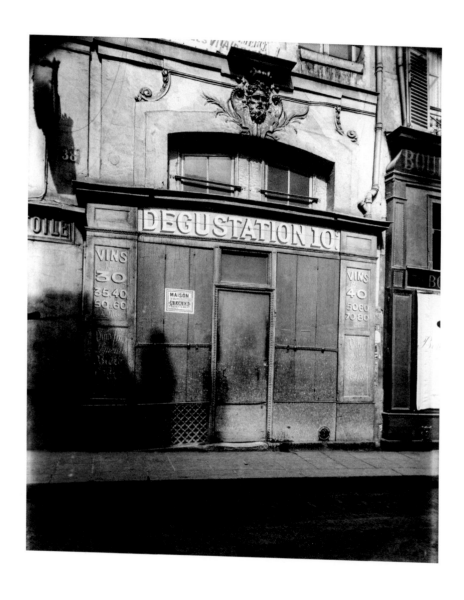

Ancienne porte, 38 rue des Saints-Pères | Old door, 38 Rue des Saints-Pères
Alte Tür, Rue des Saints-Pères 38, 1911

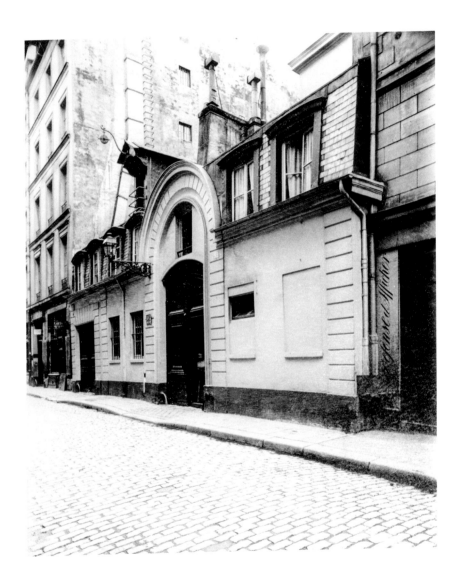

Hôtel d'Avejan, 54 rue de Verneuil, 1902

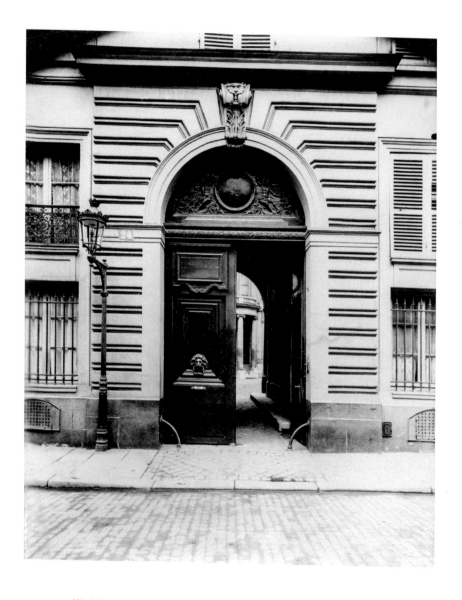

Hôtel de Senneterre, 24 rue de l'Université (aujourd'hui ministère de l'Industrie)
Hôtel de Senneterre, 24 Rue de l'Université (now the Ministry of Industry) | Hôtel de Senneterre,
Rue de l'Université 24 (heute Industrieministerium)

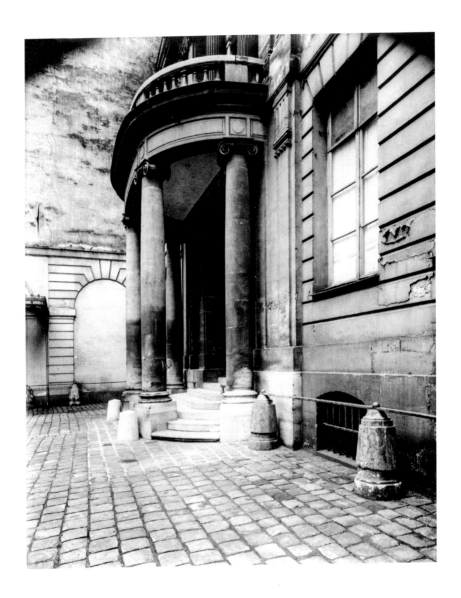

Cour de l'hôtel de Senneterre | Courtyard of the Hôtel de Senneterre
Hof des Hôtel de Senneterre

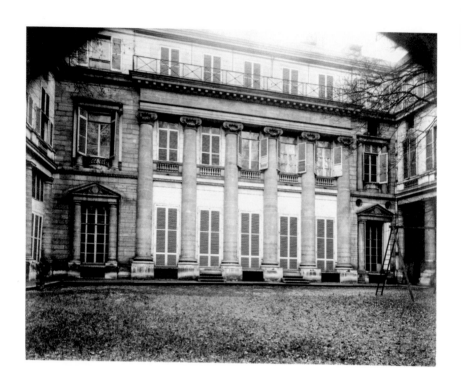

Cour de l'hôtel de Galliffet, ambassade d'Italie, 73 rue de Grenelle | Courtyard
of the Hôtel de Galliffet, Italian embassy, 73 Rue de Grenelle | Hof des Hôtel de Galliffet,
Italienische Botschaft, Rue de Grenelle 73, 1909

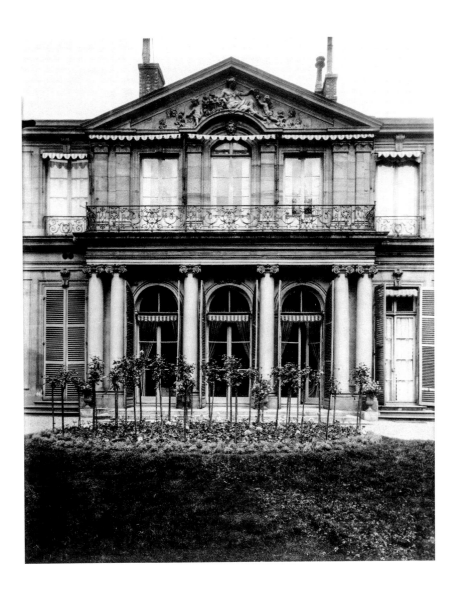

Hôtel de Rothelin, 101 rue de Grenelle, 1907/1908

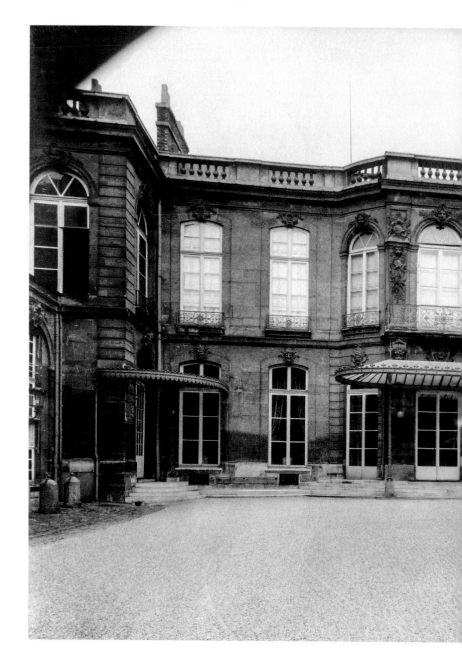

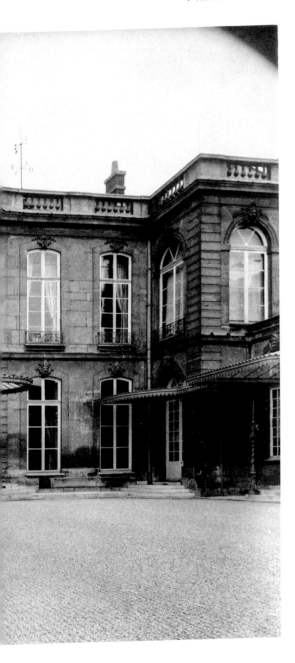

Cour de l'hôtel de Matignon
(hôtel du maréchal de Montmorency),
57 rue de Varenne | Courtyard
of the Hôtel de Matignon (Hôtel du
Maréchal de Montmorency), 57 Rue de
Varenne | Hof des Hôtel de Matignon
(Hôtel du Maréchal de Montmorency),
Rue de Varenne 57, 1905

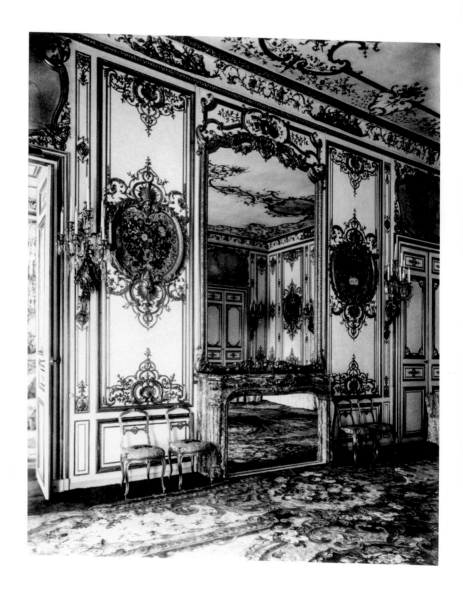

Salon de l'hôtel de Matignon | Salon of the Hôtel de Matignon
Salon des Hôtel de Matignon, 1905

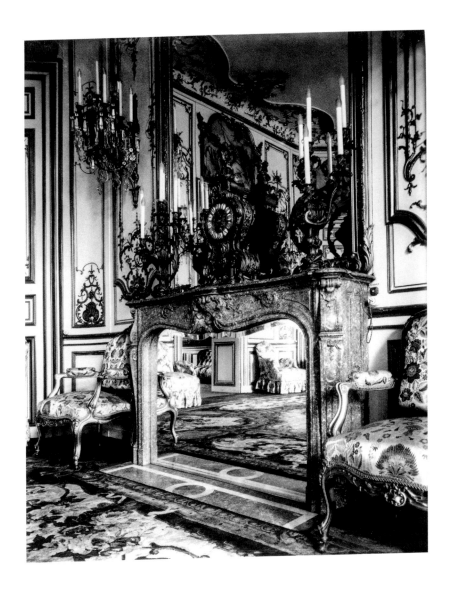

Cheminée de l'hôtel de Matignon | Fireplace of the Hôtel de Matignon
Kamin im Hôtel de Matignon, 1905

Escalier intérieur de
l'École militaire, place Joffre |
Interior staircase of the École
Militaire, Place Joffre | Treppen-
aufgang in der École militaire,
Place Joffre, 1921

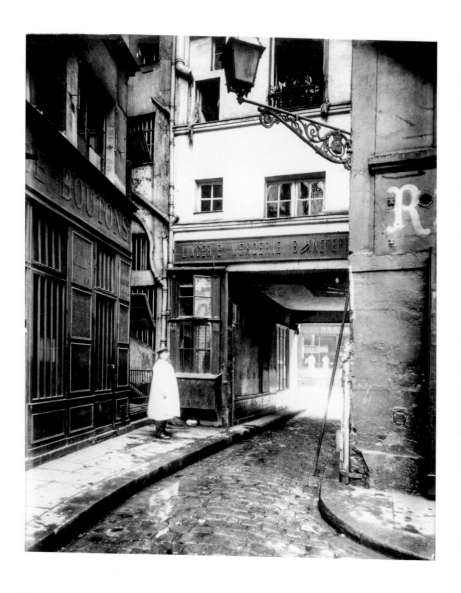

Entrée du cloître Saint-Honoré, rue Saint-Honoré | Entrance to the Saint-Honoré Cloister,
Rue Saint-Honoré | Eingang zum Kloster Saint-Honoré, Rue Saint-Honoré, 1906

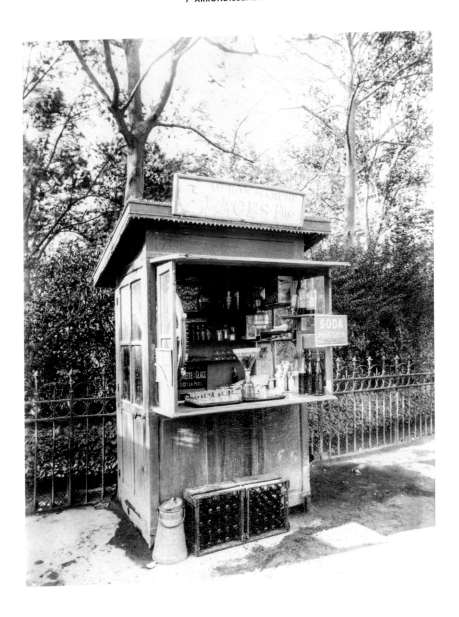

Marchand de boissons, rue de Sèvres | Drinks seller, Rue de Sèvres
Getränkekiosk, Rue de Sèvres, 1911

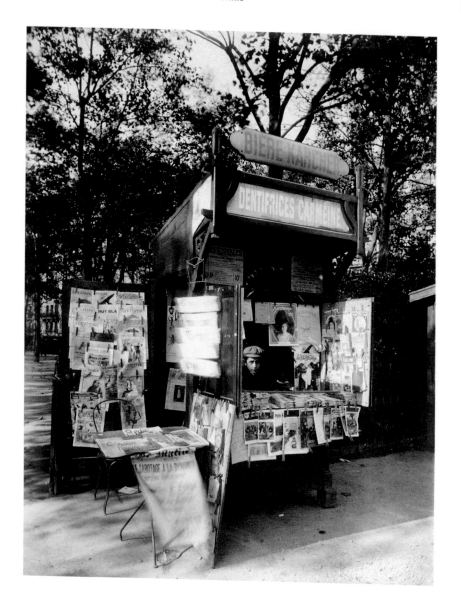

Kiosque à journaux, rue de Sèvres | Newsstand, Rue de Sèvres
Zeitungskiosk, Rue de Sèvres, 1911

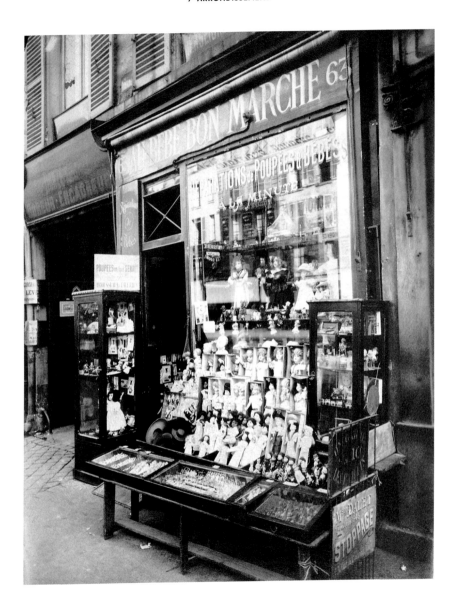

« Au bébé Bon Marché », 63 rue de Sèvres, 1911

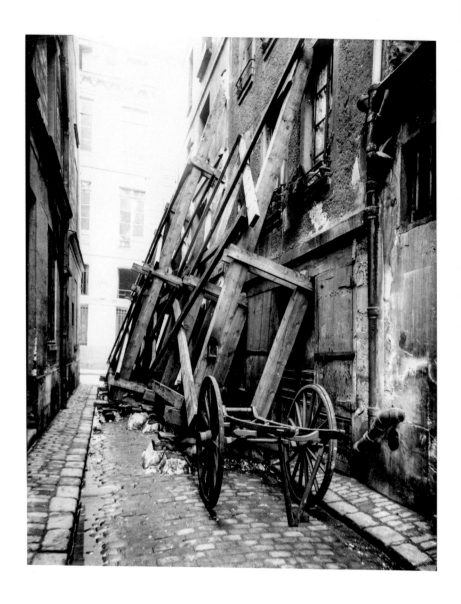

Angle des rues Allent et Verneuil | Corner of Rue Allent and Rue Verneuil
Ecke Rue Allent und Rue Verneuil, 1922

Porte de la chapelle Sainte-Anne, vestiges du couvent des théatins, 26 rue de Lille
Door of the chapel of Sainte-Anne, remains of the Theatin convent, 26 Rue de Lille | Tür der Kapelle
Sainte-Anne, Überrest des Theatinerklosters, Rue de Lille 26, 1902

110 rue
de l'Université

Hôtel de Chanac (hôtel du Châtelet), palais archiépiscopal, 127 rue de Grenelle
Hôtel de Chanac (Hôtel du Châtelet), archbishop's palace, 127 Rue de Grenelle | Hôtel de Chanac
(Hôtel du Châtelet), erzbischöfliches Palais, Rue de Grenelle 127, 1901

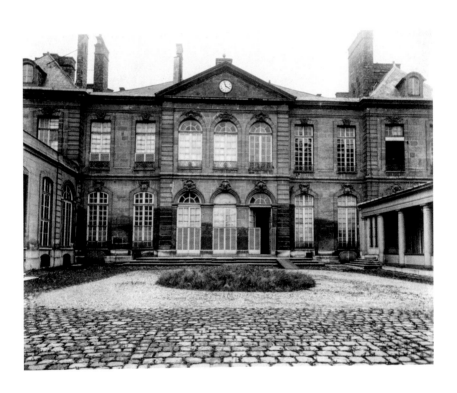

Cour de l'hôtel de Biron (actuel musée Rodin) | Courtyard of the Hôtel de Biron (now the Musée Rodin)
Hof des Hôtel de Biron (heute Musée Rodin)

Heurtoir de l'ancien hôtel du Châtelet, palais archiépiscopal, 127 rue de Grenelle
Door knocker of the former Hôtel du Châtelet, archbishop's palace, 127 Rue de Grenelle | Türklopfer
des ehemaligen Hôtel du Châtelet, erzbischöfliches Palais, Rue de Grenelle 127

Gargouille de l'ancien palais des Tuileries, cour de l'École des beaux-arts | Gargoyle
from the former Tuileries Palace, courtyard of the École des Beaux-Arts | Wasserspeier des ehemaligen
Palais des Tuileries, Hof der École des Beaux-Arts, 1921

Fête foraine aux Invalides | Fairground, Les Invalides
Jahrmarkt, Les Invalides, 1898

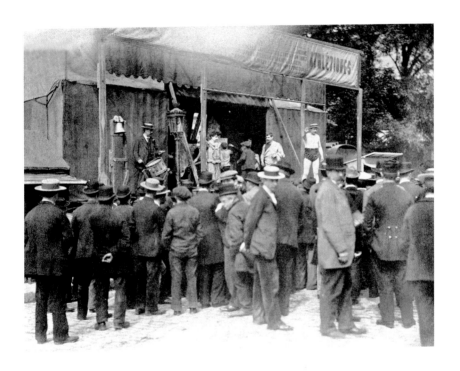

Athlètes, Fête des Invalides | Athletes, Fête des Invalides
Athleten, Fête des Invalides, 1898

Palais des Singes,
Fête des Invalides, 1898

Les scaphandriers,
Fête des Invalides | Divers,
Fête des Invalides | Taucher,
Fête des Invalides, 1898

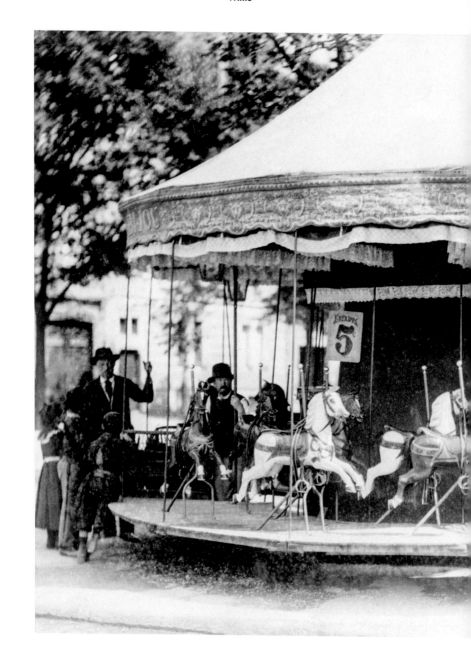

Manège de petits chevaux, Fête des Invalides | Merry-go-round, Fête des Invalides | Karussell, Fête des Invalides, 1899

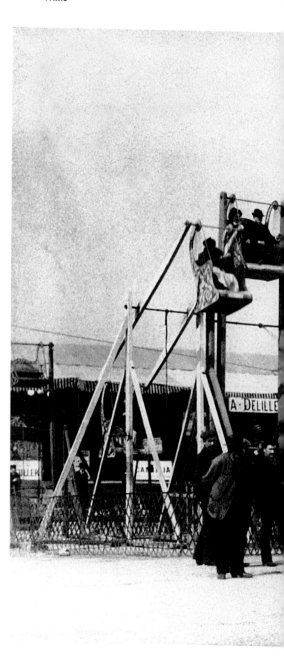

Fête des Invalides,
1898

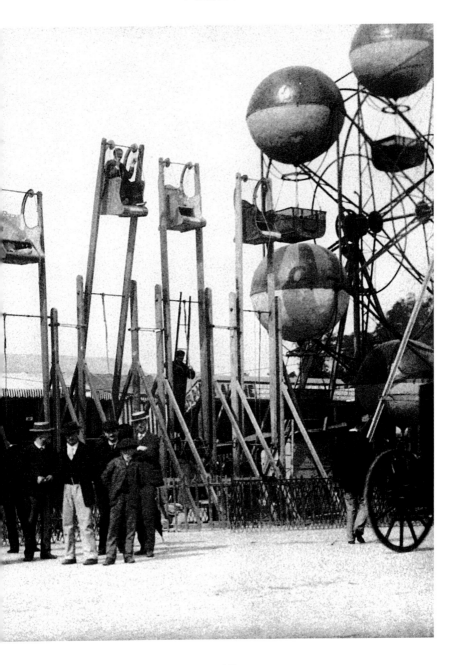

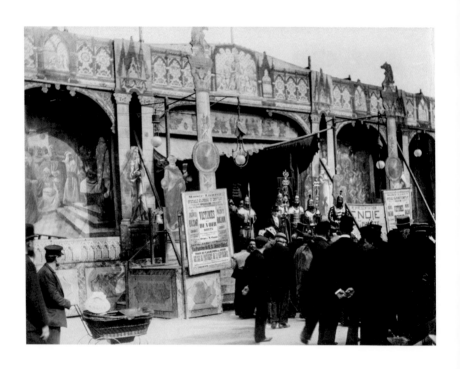

Fête des Invalides, 1898

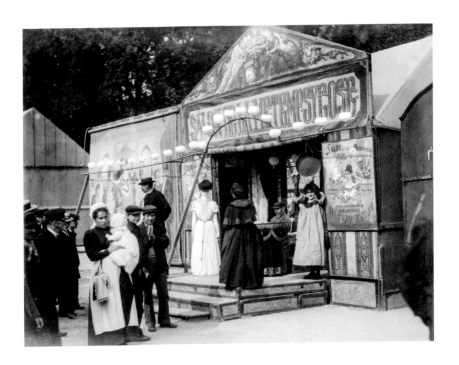

« Salon de la métempsycose », Fête des Invalides, 1898

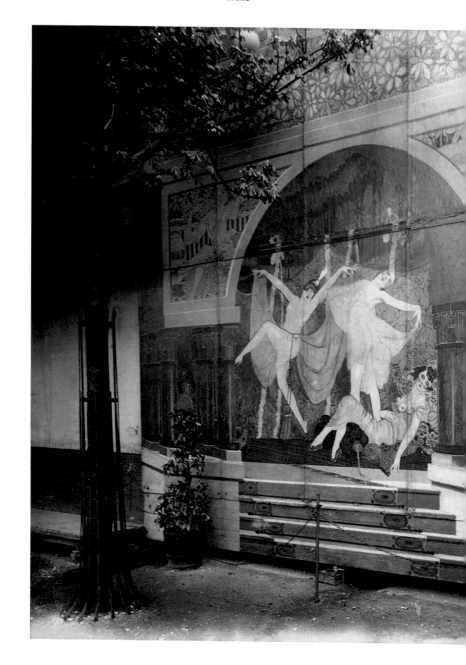

Palais des Femmes,
Fête des Invalides, 1926

8ᴱ
ARRONDISSEMENT

Le 8ᵉ arrondissement est à la fois un haut lieu touristique et l'un de ceux où réside la haute bourgeoisie. Il concentre les commerces de luxe et les grands hôtels – Bristol, Crillon, George V –, des lieux emblématiques – l'Arc de triomphe, la Madeleine –, de nombreuses ambassades et banques internationales. Mais il est également lieu de pouvoir avec le Palais de l'Élysée et le ministère de l'Intérieur (Hôtel de Beauvau). Il fut, au XIXᵉ siècle, l'image même de l'expansion parisienne vers l'ouest où de puissantes spéculations financières vont transformer le paysage. Bien que fournissant une grande part des emplois parisiens, l'arrondissement est peu peuplé aujourd'hui : à peine 2 % des habitants de la capitale. Il est évident qu'Atget, allergique à tout modernisme, ignorera la plupart de ces transformations. S'il réalise quelques clichés aux Champs-Élysées c'est pour en illustrer le trafic hippique, voire le Guignol créé en 1818.

Il snobera la tour Eiffel, qui n'apparaît que dans un lointain horizon, et n'accordera aucune importance à l'Exposition universelle de 1900, pas plus qu'à l'Opéra Garnier ou aux travaux du métropolitain. Ce qui l'intéresse exclusivement, ce sont les hôtels des XVIIIᵉ et XIXᵉ siècles qu'il découvre – l'hôtel du baron Gérard, rue Rabelais (1870), l'hôtel de Pourtalès de style Renaissance, celui de la Païva (1856–1865), célèbre pour ses fêtes somptueuses – et quelques intérieurs, portraits sociologiques éclairants, tel celui luxueux de Cécile Sorel, la célèbre actrice de la Comédie-Française. Notons que c'est rue du Faubourg-Saint-Honoré qu'Atget va photographier une boutique « Antiquités » dont la

vitrine reflète parfaitement, comme le montre l'agrandissement émouvant, le portrait du photographe en train de travailler.

The Eighth Arrondissement is both a tourist center and home to many wealthy bourgeois. It brings together luxury boutiques and grand hotels – such as the Bristol, the Crillon, and the George V – and emblematic sights such as the Arc de Triomphe and the Madeleine, as well as many embassies and international banks. But it is also a seat of power, with the Palais de l'Élysée and the Ministry of the Interior at the Hôtel de Beauvau). In the 19th century it epitomized the city's westward expansion, as financial speculation transformed the landscape. Although it provides many jobs, this arrondissement has a low residential population: barely 2% of the Parisian population. Given his aversion to modernity, Atget naturally ignored the new developments of the Eighth, and the few photographs he took on the Champs-Elysées showed its horses and carriages, as well as the Guignol theater created in 1818.

He shunned the Eiffel Tower, which appears only on the distant horizon, and took no more interest in the Exposition Universelle of 1900 than he did in the Opéra Garnier or the construction of the Métro system. The only buildings that interested him were 18th- and 19th-century mansions such as that of the Baron Gérard in Rue Rabelais (1870), the Neo-Renaissance Hôtel de Pourtalès, and the Hôtel de la Païva (1856–65), which was famed for its lavish parties, as well as a few sociologically revealing interiors, such as the luxurious home of Cécile Sorel, a famous actress at the Comédie-Française. Note that it was in the Rue du Faubourg-Saint-Honoré that Atget photographed the window of an "Antiquités" shop whose glass offers a perfect reflection of him at work, as can be seen in the touching enlargement here.

Das 8. Arrondissement ist eine touristische Hochburg und zugleich einer jener Stadtbezirke, in denen das Großbürgertum residiert. Hier konzentrieren sich Luxusgeschäfte und Nobelherbergen – Bristol, Crillon, Georges V –, emblematische Bauwerke wie der Arc de Triomphe, die Madeleine sowie zahlreiche Botschaften und internationale Banken. Zudem beherbergt das Arrondissement mit dem Palais de l'Élysée (Sitz des Staatspräsidenten) und dem Hôtel de Beauvau (Sitz des Innenministeriums) zwei Schlüsselressorts des politischen Machtapparats. Im 19. Jahrhundert stand es beispielhaft für die Ausdehnung von Paris nach Westen, wo gewaltige Finanzspekulationen die Stadtlandschaft verändern sollten. Obwohl es einen großen Teil der Pariser Arbeitsplätze bereithält, ist das Arrondissement heute wenig bevölkert: Nur knapp zwei Prozent der hauptstädtischen Bewohner leben hier. Es ist offensichtlich, dass Atget, dem alles Moderne zuwider war, die meisten dieser Veränderungen ignorierte. Wenn er einige Aufnahmen auf den Champs-Élysées machte, dann nur, um den Verkehr mit Pferdewagen oder das seit 1818 bestehende Guignol-Theater festzuhalten.

Für den Eiffelturm, der bei ihm nur am fernen Horizont erscheint, hatte er ebenso wenig übrig wie für die Weltausstellung von 1900, die Opéra Garnier oder den Bau der Pariser Métro. Was ihn ausschließlich interessierte, waren die Stadtpalais des 18. und 19. Jahrhunderts, die er entdeckte – das Palais des Barons Gérard in der Rue Rabelais (1870), das im Renaissance-Stil erbaute Hôtel de Pourtalès, das für seine rauschenden Feste berühmte Hôtel de la Païva (1856–1865) –, sowie einige Interieurs, die aufschlussreiche soziologische Porträts liefern, etwa die luxuriöse Inneneinrichtung von Cécile Sorel, der berühmten Schauspielerin der Comédie-Française. In der Rue du Faubourg-Saint-Honoré fotografierte Atget ein Antiquitätengeschäft, in dessen Schaufenster sich das Porträt des Lichtbildners bei der Arbeit widerspiegelt, wie die Vergrößerung auf anrührende Weise zeigt.

P. 369
Intérieur de mademoiselle Cécile Sorel, sociétaire de la Comédie-Française,
99 avenue des Champs-Élysées | Home of Mademoiselle Cécile Sorel, actress at the
Comédie-Française, 99 Avenue des Champs-Élysées | Haus von Mademoiselle Cécile Sorel,
Schauspielerin der Comédie-Française, Avenue des Champs-Élysées 99, 1910

P. 370
Calèche de maître, avenue des Champs-Élysées | Carriage, Avenue des Champs-Élysées
Kalesche, Avenue des Champs-Élysées, 1898

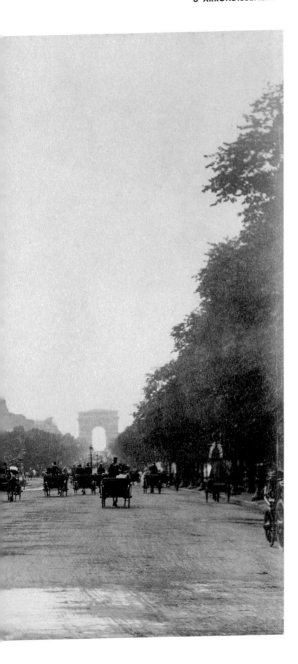

Avenue des
Champs-Élysées, 1898

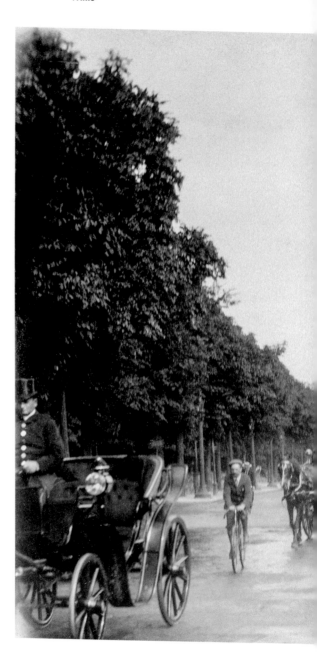

Avenue des
Champs-Élysées, 1898

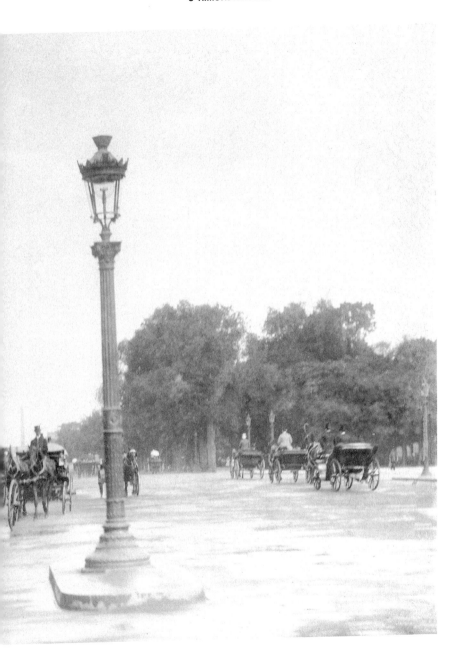

Hôtel de Pourtalès, 7 rue Tronchet, 1909

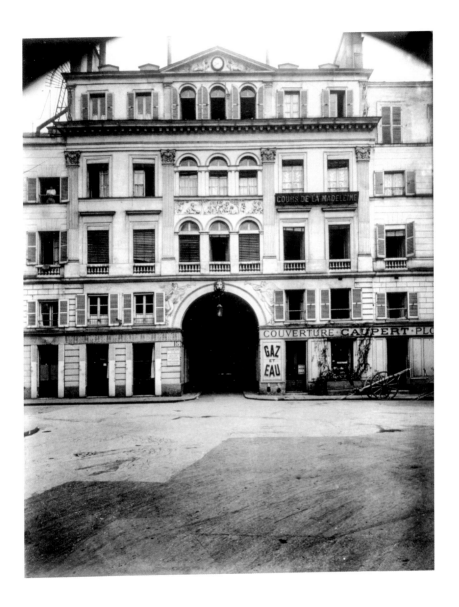

Cité du Retiro, 35 rue Boissy-d'Anglas

Hôtel Edmond
de Rothschild, 41 rue du
Faubourg-Saint-Honoré,
1901

Boutique Empire «Antiquités», 21 rue du Faubourg-Saint-Honoré | Empire antique shop, 21 Rue du Faubourg-Saint-Honoré | Antiquitätenladen Empire, Rue du Faubourg-Saint-Honoré 21, 1902

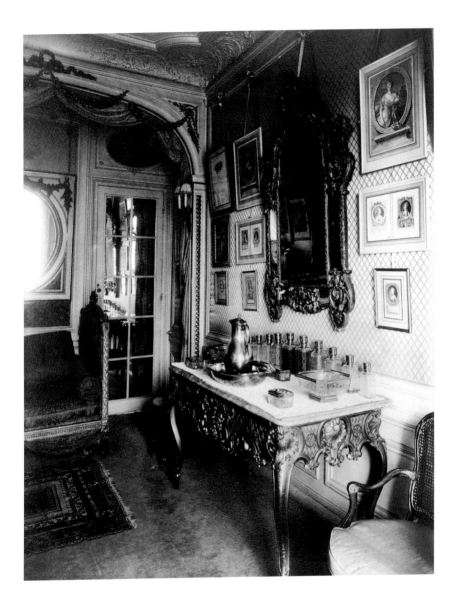

Intérieur de mademoiselle Cécile Sorel | Home of Mademoiselle Cécile Sorel
Haus von Mademoiselle Cécile Sorel, 1910

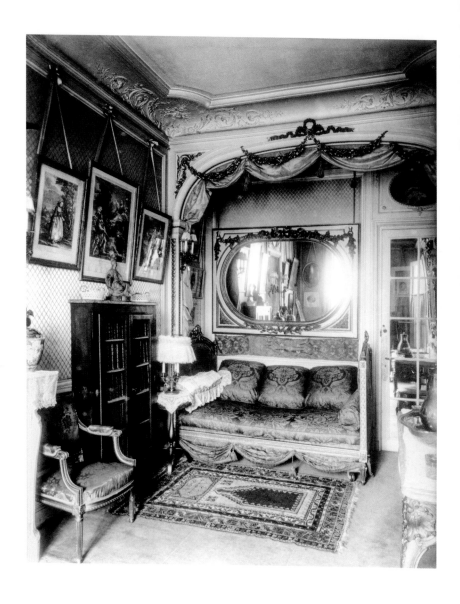

Intérieur de mademoiselle Cécile Sorel | Home of Mademoiselle Cécile Sorel
Haus von Mademoiselle Cécile Sorel, 1910

Cuisine, rue Montaigne | Kitchen, Rue Montaigne
Küche, Rue Montaigne, 1910

Hôtel du baron Gérard, 2 rue Rabelais, 1909

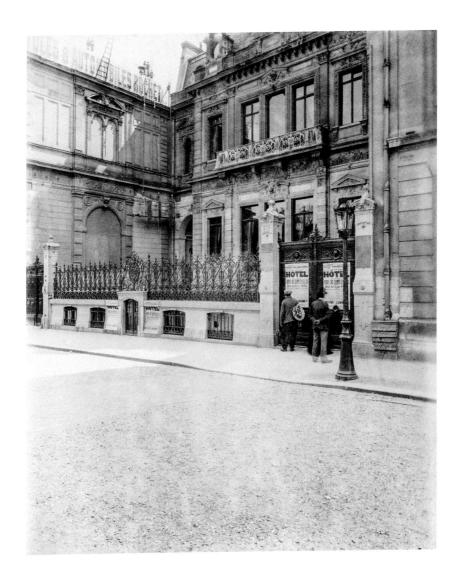

Hôtel de la Païva, 25 avenue des Champs-Élysées, 1901

Le restaurant
Ledoyen, avenue des
Champs-Élysées | Ledoyen
restaurant, Avenue des
Champs-Élysées |
Restaurant Ledoyen, Avenue
des Champs-Élysées, 1898

Guignol aux
Champs-Élysées | Guignol
on the Champs-Élysées |
Guignol-Vorstellung auf den
Champs-Élysées, 1898

9^E ARRONDISSEMENT

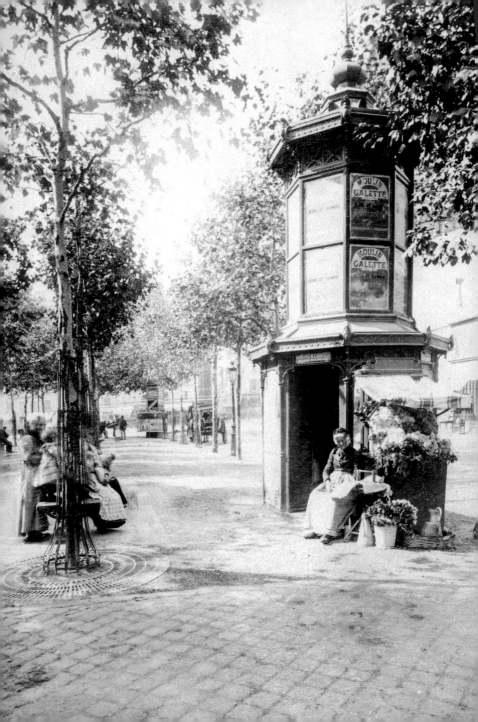

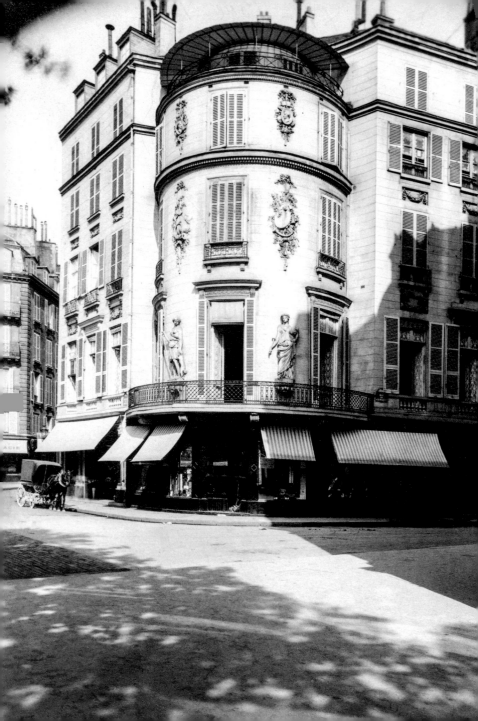

Le 9ᵉ arrondissement est délimité au sud par le quartier des Grands-Boulevards et s'ouvre au nord sur Montmartre. Petit par sa surface, il concentre une activité culturelle importante – Opéra Garnier, cinémas, théâtres –, de nombreux sièges sociaux qui s'égrènent le long des boulevards –, de célèbres grands magasins – le Printemps, les Galeries Lafayette –, sans oublier l'hôtel Drouot qui draine énormément de visiteurs et d'acheteurs.

C'est aussi l'arrondissement où s'est implantée la Nouvelle Athènes, rassemblement de l'élite intellectuelle et artistique parisienne du XIXᵉ siècle qui y fit construire de nombreux hôtels particuliers dont Atget n'a fait que peu d'images. Bien qu'axé sur le passé parisien, il s'attache toutefois à représenter l'hôtel Marin-Delahaye, l'un des vingt-huit hôtels construits en 1779 dans un but spéculatif dans ce quartier en plein développement. Ce bâtiment classé, somptueux pour l'époque, avec un jardin sur le toit – remplacé ultérieurement par un quatrième étage –, des guirlandes et des statues en demi-relief, fut la résidence de Mirabeau. Autre bâtiment classé, l'ex-couvent des Capucins (1783) et sa porte aux colonnes doriques, qui abritera en 1803 un lycée, lequel prendra le nom de Condorcet en 1883.

Atget photographie également la démolition, pour faire place à la rue Pillet-Will, du palais de la reine Hortense datant de 1772. Enfin il déambulera sur le boulevard de Clichy, sis sur l'ancien tracé du mur des Fermiers généraux, qui vit au rythme de ses multiples cabarets et bals comme ceux du «Le Ciel» et «L'Enfer» qu'il photographiera à quelques années de distance. Comme il le fera sur l'autre côté de ce même

boulevard, avec le célèbre « Bal du Moulin Rouge » qui, lui, est localisé dans le 18e arrondissement.

The Ninth Arrondissement is delimited to the south by the Grands-Boulevards quarter and to the north by Montmartre. Though small in size, it is culturally rich, with the Opéra Garnier, cinemas, and theaters, and its boulevards are home to many corporate headquarters as well as the famous department stores Printemps and Galeries Lafayette. In addition, the Hôtel Drouot auction house attracts many visitors and buyers.

The Ninth is where, in the 19th century, members of the city's intellectual and artistic elite built the many townhouses that form the Nouvelle Athènes (New Athens) quarter. Atget took few photographs of this, given his focus on the past, but he did represent the Marin-Delahaye, one of the 28 townhouses built in 1779 by speculators when the quarter was booming. This listed building, a sumptuous construction boasting a roof garden (later replaced by a fourth floor), garland motifs and statues in low relief, was the home of the revolutionary orator Mirabeau. Another building that has been saved is the former Capuchin convent (1783) with Doric columns around its door. It became a school in 1803, and since 1883 this renowned establishment has been known as the Lycée Condorcet.

Atget also photographed the demolition of the palace of Queen Hortense, built in 1772, to make way for the Rue Pillet-Will. His wanderings took him along the Boulevard de Clichy, along the trace of the old General Farm wall (Fermiers généraux), which vibrated to the rhythm of cabarets and dance halls such as the "Le Ciel" (Heaven) and "L'Enfer" (Hell), which he photographed several years apart. On the other side of the boulevard (in the 18th arrondissement), he also recorded the famous "Bal du Moulin Rouge."

Das 9. Arrondissement ist im Süden durch das Viertel der Grands-Boulevards begrenzt und öffnet sich nach Norden hin zum Montmartre. Auf kleiner Fläche konzentrieren sich hier bedeutende Kultureinrichtungen – die Opéra Garnier, Kinos, Theater –, zahlreiche Firmensitze entlang der Boulevards, namhafte Kaufhäuser – Printemps, die Galeries Lafayette –, nicht zu vergessen das Auktionshaus Hôtel Drouot, das Besucher und Käufer in Scharen anzieht.

Es ist auch das Arrondissement, in dem sich La Nouvelle Athènes ansiedelte: Die unter diesem Namen vereinigten Intellektuellen und Künstler, eine Pariser Elite des 19. Jahrhunderts, ließen hier zahlreiche Stadthäuser errichten, von denen Atget allerdings nur wenige Aufnahmen machte. Ganz auf das vergängliche Paris ausgerichtet, war es ihm jedoch ein Anliegen, das Hôtel Marin-Delahaye abzubilden, eines der 28 Stadthäuser, die 1779 zu Spekulationszwecken in diesem im Aufschwung befindlichen Viertel erbaut worden waren. Dieses denkmalgeschützte, für seine Epoche sehr prachtvolle

Gebäude mit einem Dachgarten – später durch eine vierte Etage ersetzt –, mit Girlanden und Statuen im Halbrelief diente Mirabeau als Wohnsitz. Ein weiteres denkmalgeschütztes Gebäude ist das ehemalige Kapuzinerkloster (1783) mit seinem von dorischen Säulen flankierten Eingangstor; 1803 zog hier ein Lycée ein, das seit 1883 den Namen Condorcet trägt.

Atget dokumentierte den Abriss des Palais der Königin Hortense (1772), das der Rue Pillet-Will weichen musste. Auch schlenderte er über den Boulevard de Clichy, der dem ehemaligen Verlauf der Mauer der Generalpächter folgt und von den Rhythmen der Nachtlokale und Tanzsäle wie »Le Ciel« und »L'Enfer« bestimmt wurde, die er im Abstand von einigen Jahren fotografierte, ebenso wie den berühmten »Bal du Moulin Rouge« auf der anderen Seite derselben Straße im 18. Arrondissement.

P. 393
Marchande de fleurs, boulevard de Clichy | Flower seller, Boulevard de Clichy
Blumenverkäuferin, Boulevard de Clichy, 1900

P. 394
Hôtel Marin-Delahaye, maison Louis XVI, angle boulevard de la Madeleine et rue Caumartin | Hôtel
Marin-Delahaye, Louis XVI-styled house, corner of Boulevard de la Madeleine and Rue Caumartin | Hôtel
Marin-Delahaye, Haus im Stil Ludwigs XVI., Ecke Boulevard de la Madeleine und Rue Caumartin, 1904

Démolition du palais
de la reine Hortense, 17 rue
Lafayette | Demolition of the
palace of Queen Hortense,
17 Rue Lafayette | Abriss des
Palais der Königin Hortense,
Rue Lafayette 17, 1899

Cabaret «L'Enfer», 53 boulevard de Clichy, 1911

Cabaret « L'Enfer », 53 boulevard de Clichy, 1911

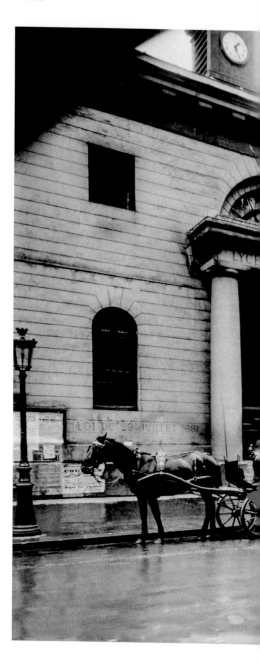

Lycée Condorcet,
65 rue Caumartin, 1913

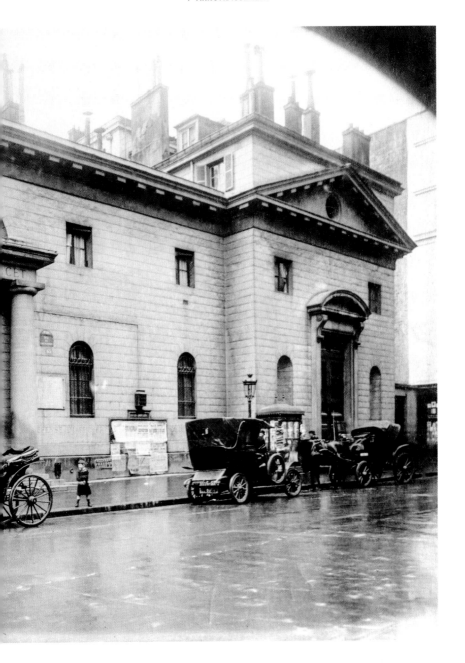

10ᴱ
ARRONDISSEMENT

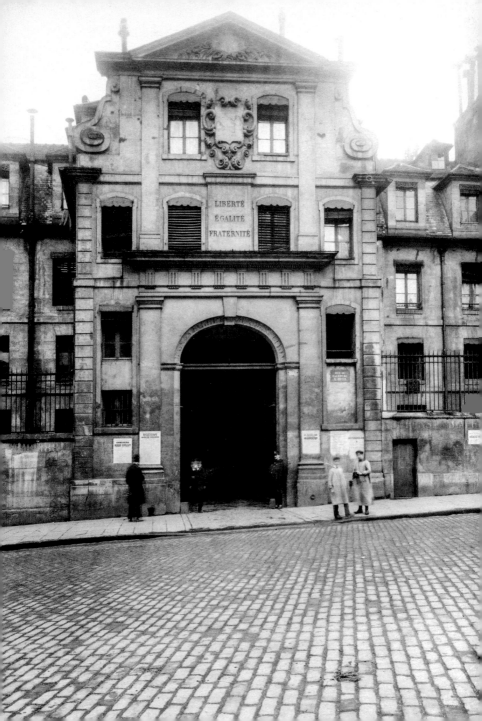

Quartier populaire actif autour des gares de l'Est (1846) et du Nord (1849), du canal Saint-Martin et de nombreux passages couverts, le 10ᵉ arrondissement témoigne de l'expansion urbanistique de Paris au XIXᵉ et au début du XXᵉ siècle. L'implantation de nouvelles activités industrielles et commerciales modifiera profondément la population de l'arrondissement, la haute bourgeoisie cédant peu à peu la place aux négociants et aux ouvriers. Atget, avec sa vision très ancrée sur le passé, photographiera peu ce secteur. S'il capte l'activité régnant quai de Jemmapes (1822), quai bordé, tout comme les quais de Seine, d'entreprises de transports de matériaux divers et surtout de constructions, le photographe semble toutefois plus passionné par la découverte de vieilles maisons aux portes ornées ou de vitrines de cafés comme «À la Croix» ou «Au Beaujolais», à la belle porte sculptée.

La prison Saint-Lazare, vieil héritage du passé (1681), l'intéressera également, nous valant ainsi le témoignage précieux d'une construction aujourd'hui disparue. C'est sur le nouveau boulevard de Strasbourg, et plus tard sur l'avenue des Gobelins, qu'Atget va photographier d'autres devantures, celles «peuplées» de mannequins de cire qui enthousiasmeront Man Ray et les surréalistes. Ces images, qui datent des années 1920, sont toutefois différentes de celles qui les précèdent. Occupant une place à part dans l'œuvre du photographe, elles sont déjà des images «modernes» de vitrines «modernes».

A busy working-class district organized around the Gare de l'Est (1846) and Gare du Nord (1849) railway stations, the Canal Saint-Martin, and numerous arcades, the 10th Arrondissement bears witness to Parisian growth in the 19th and early 20th centuries. The arrival of new industrial and commercial activities deeply changed the population of this district, as the bourgeoisie was gradually replaced by tradesmen and workers. Atget took few photographs of this quarter, which was too recent to interest him much, although he did photograph the activity on Quai de Jemmapes (1822), which, like all the riverbanks of the Seine, was lined with establishments that transported various materials, particularly for the construction industry. He seemed more interested in the old houses with their decorative doors and the frontage of cafés such as "À la Croix" and "Au Beaujolais," with its handsome sculpted door.

He was also interested in the old Saint-Lazare prison, built in 1681, and left a precious record of this building which was later demolished. On the new Boulevard de Strasbourg (and later, on Avenue des Gobelins in the 13th Arrondissement), Atget photographed the shop windows full of wax dummies that so enthused Man Ray and the Surrealists. But those images, made in the 1920s, are quite different from the ones that went before. They represent a distinct part of the photographer's work and are already "modern" images of "modern" shops.

Dieser volkstümliche Stadtbezirk mit seinem geschäftigen Treiben rund um die beiden Fernbahnhöfe Gare de l'Est (1846) und Gare du Nord (1849), am Canal Saint-Martin und in den zahlreichen überdachten Passagen ist ein typisches Beispiel für die urbane Ausdehnung von Paris im 19. und beginnenden 20. Jahrhundert. Die Ansiedelung neuer Industrie- und Geschäftsunternehmen sollte den demografischen Charakter des Arrondissements tiefgreifend verändern: Der Anteil des Großbürgertums ging immer weiter zurück, stattdessen kamen Gewerbetreibende und Arbeiter. Da sein Interesse mehr der Vergangenheit galt, fotografierte Atget in diesem Viertel nur wenig. Zwar fing er das Treiben am Quai de Jemmapes (1822) ein, der ebenso wie die Seine-Quais von Transportfirmen für Bau- und andere Materialien gesäumt war, doch was ihn offenbar mehr begeisterte, war die Entdeckung alter Häuser mit verzierten Türen oder der Fenster von Cafés wie »À la Croix« oder »Au Beaujolais« mit seinem reichen Skulpturenschmuck an der Eingangstür.

Auch das Gefängnis Saint-Lazare, ein Erbe der Vergangenheit (1681), interessierte ihn, und diesem Umstand verdanken wir ein wertvolles Zeugnis des heute nicht mehr existierenden Bauwerks. Am neuen Boulevard de Strasbourg und später an der Avenue des Gobelins fotografierte Atget Schaufenster, »bewohnt« von wächsernen Kleiderpuppen, für die sich Man Ray und die Surrealisten begeisterten. Diese Bilder, die in den 1920er-Jahren entstanden, unterscheiden sich von den früheren. Im Werk des Fotografen nehmen sie insofern eine Sonderstellung ein, als es bereits »moderne« Bilder »moderner« Schaufenster sind.

P. 405
Prison Saint-Lazare, 107 rue du Faubourg-Saint-Denis | Saint-Lazare prison,
107 Rue du Faubourg-Saint-Denis | Gefängnis Saint-Lazare, Rue du Faubourg-Saint-Denis 107, 1909

P. 406
Heurtoir de porte, couvent Saint-Lazare, 103 rue du Faubourg-Saint-Denis | Door knocker,
Saint-Lazare convent, 103 Rue du Faubourg-Saint-Denis | Türklopfer, Kloster
Saint-Lazare, Rue du Faubourg-Saint-Denis 103, 1903

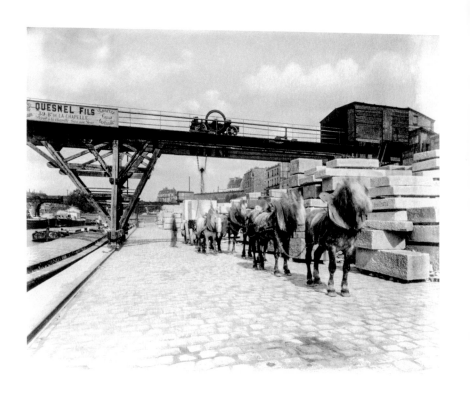

Quai de Jemmapes, 1905/1906

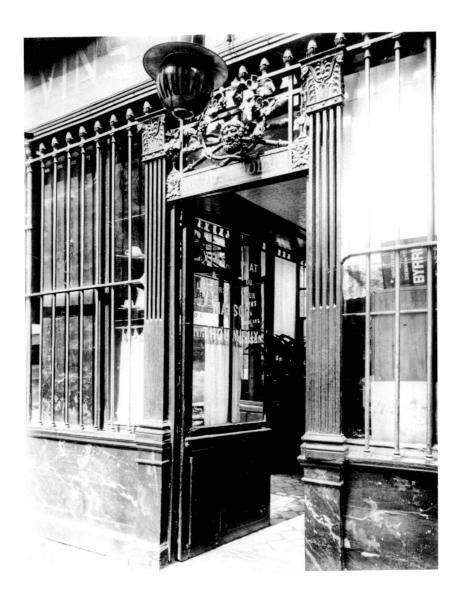

Cabaret «Au Beaujolais», 24 rue des Messageries

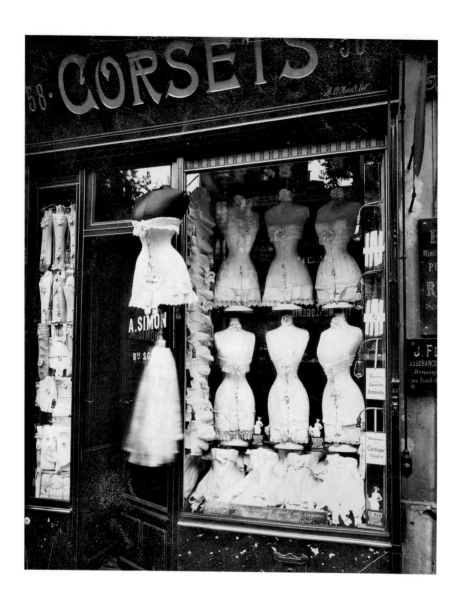

Corsets, boulevard de Strasbourg | Corsets, Boulevard de Strasbourg
Korsetts, Boulevard de Strasbourg, 1921

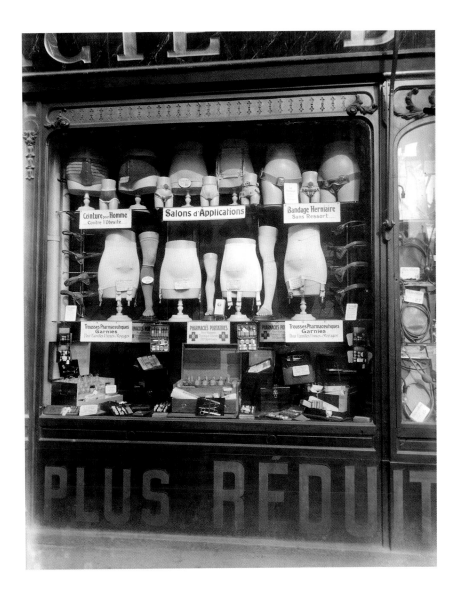

Boutique, boulevard de Strasbourg | Shop, Boulevard de Strasbourg
Geschäft, Boulevard de Strasbourg, 1921

11ᴱ
ARRONDISSEMENT

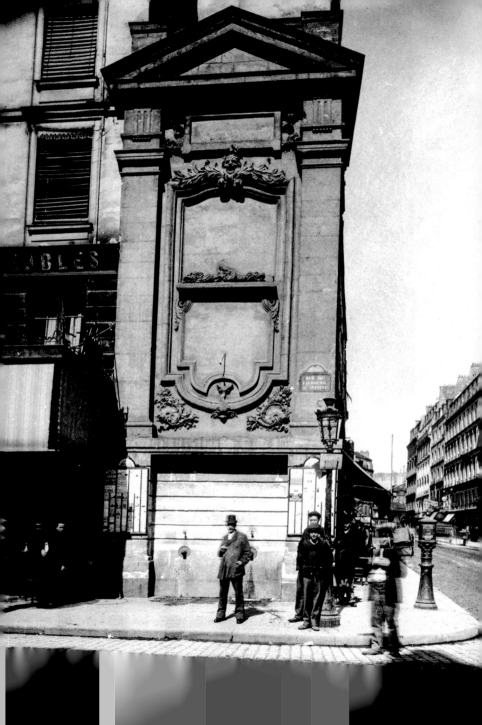

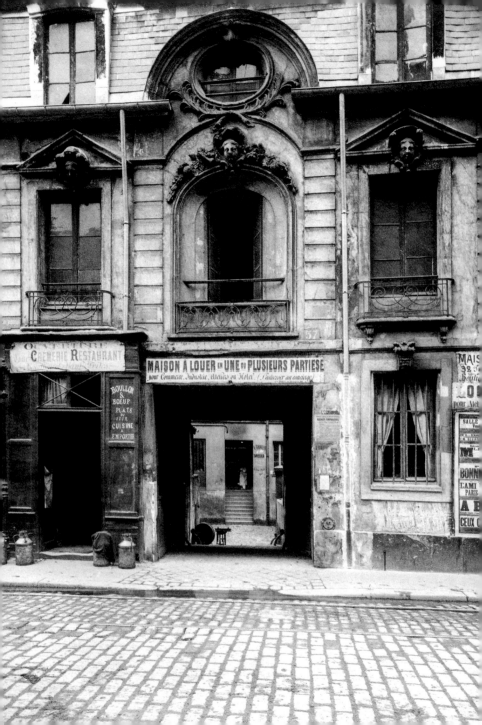

Le 11ᵉ arrondissement, qui s'étend entre trois places – Nation, Bastille, République –, a joué un rôle énorme dans l'histoire de Paris et de la France puisqu'il fut au cœur du Paris révolutionnaire et des grandes luttes ouvrières du XIXᵉ siècle. Essentiellement ouvrier dès le XVIIIᵉ siècle, il est marqué par une concentration d'entreprises artisanales installées dans les innombrables cours et passages que compte notamment le faubourg Saint-Antoine. La rue du Faubourg-Saint-Antoine était alors l'artère principale de l'industrie du meuble. Si Atget a arpenté ces rues, c'est moins pour dénicher des chefs-d'œuvre architecturaux relativement peu nombreux que pour fixer le paysage quotidien et populaire des lieux. Comme la cour Veissière et le passage Thiéré (1837) où se tient l'hôtel Sainte-Anne, mère des compagnons charpentiers, ou les cabarets des rues de Lappe ou Amelot. Il ne néglige pas pour autant d'immortaliser la fontaine Trogneux et son mascaron en forme de tête de lion par où l'eau s'écoule, fontaine reconstruite en 1807 sur le modèle des quatre fontaines d'origine (1719). Ou cette simple maison du faubourg devant laquelle fut tué, le 3 décembre 1851, le député Alphonse Baudin au lendemain du coup d'État de Louis Napoléon Bonaparte. Dans sa quête documentaire, il a également photographié la fontaine de la Petite-Halle, édifiée en 1719 pour alimenter le faubourg – humble monument quadrilatère désormais bien anonyme –, ainsi que l'église (1634) et le cimetière Sainte-Marguerite (fermé en 1806), dans lequel sera exhumé ce que d'aucuns pensent être le corps de Louis XVII, mort en prison à l'âge de dix ans.

The 11th Arrondissement, which spreads between three squares – Place de la Nation, Place de la Bastille, and Place de la République – has played a huge role in Parisian and French history: it was at the heart of the revolutionary and workers' struggles of the 19th century. Predominantly working-class as of the 18th century, it was noteworthy for the concentration of artisanal workshops located in the countless courtyards and passages that are particularly numerous off the Faubourg-Saint-Antoine. In those days, this area was the heart of the furniture business. When Atget explored it, his goal was less to hunt out its relatively scant architectural treasures than to capture everyday scenes of working and popular life as in the Cour Veissière and the Passage Thiéré (1837), home to a hotel named after Saint Anne, patron saint of carpenters, and the cabarets of the Rue de Lappe and Rue Amelot. Still, he did not neglect to record the Trogneux fountain, whose water flows from a lion's head mask, and which was built in 1807 on the model of the original "Four Fountains" (1719). Or that simple house on the Faubourg-Saint-Antoine in front of which, on December 3, 1851, the day after the coup d'état by Louis Napoléon Bonaparte, the deputy Alphonse Baudin was killed. In his quest for documentation, Atget also photographed the fountain of the Petite-Halle, built in 1719 to supply the faubourg – a rather nondescript little quadrilateral structure – and the church (1634) and cemetery of Sainte-Marguerite (closed in 1806), thought by many to be the burial place of Louis XVII, who died in prison at the age of ten.

Das 11. Arrondissement mit seinen drei markanten Eckpunkten – Place de la Nation, Place de la Bastille, Place de la République – hat in der Geschichte Frankreichs eine höchst bedeutende Rolle gespielt, befand es sich doch immer im Brennpunkt der Pariser Ereignisse, sowohl während der Französischen Revolution als auch während der Klassenkämpfe des 19. Jahrhunderts. Schon im 18. Jahrhundert war es im Wesentlichen ein Arbeiterviertel, geprägt von einer hohen Dichte handwerklicher Betriebe, die sich in den zahllosen Höfen und Passagen, vor allem des Faubourg-Saint-Antoine, niederließen. Die Rue du Faubourg-Saint-Antoine war seinerzeit ein Zentrum der Möbelindustrie. Wenn Atget durch diese Straßen zog, dann nicht so sehr, um architektonische Meisterwerke zu entdecken, von denen es hier ohnehin nur relativ wenige gab, sondern eher, um das alltägliche Leben und Treiben an diesen volkstümlichen Orten festzuhalten. Etwa die Cour Veissière und die Passage Thiéré (1837), in der sich das Hôtel Sainte-Anne befand, Schutzpatronin der Gesellenbruderschaft der Zimmerleute, oder die Nachtlokale in der Rue de Lappe und der Rue Amelot. Er versäumte es aber auch nicht, die Fontaine Trogneux mit ihrem Maskaron in Gestalt eines Wasser speienden Löwenkopfs zu dokumentieren, die 1807 nach dem Vorbild der vier ursprünglichen Springbrunnen (1719) rekonstruiert worden war. Oder das schlichte Haus, vor dem am 3. Dezember 1851, einen Tag nach dem Staatsstreich von Louis Napoléon Bonaparte, der Abgeordnete Alphonse Baudin im Barrikadenkampf gefallen war. In seinem

dokumentarischen Anspruch fotografierte Atget auch die Fontaine de la Petite-Halle, die 1719 zur Wasserversorgung der Vorstadt errichtet worden war – ein kleines vierseitiges Monument, das heute kaum auffällt –, sowie die Kirche (1634) und den (1806 aufgelassenen) Friedhof Sainte-Marguerite, auf dem ein Leichnam exhumiert wurde, von dem manche vermuten, es handele sich um Ludwig XVII., der als Zehnjähriger im Gefängnis gestorben war.

P. 415
Fontaine de Montreuil, rue du Faubourg-Saint-Antoine

P. 416
Hôtel du marquis de Boulainvilliers, 57 rue de Charonne

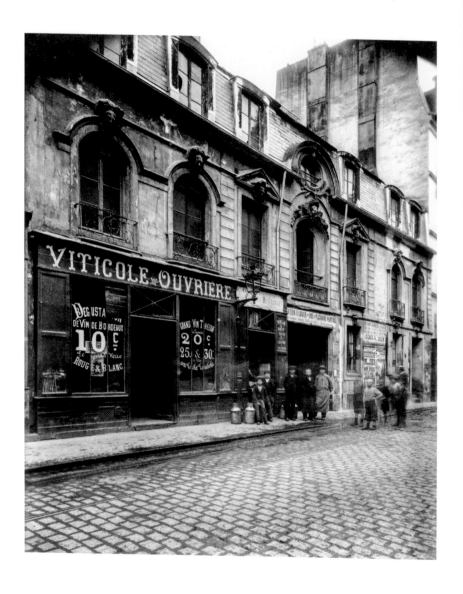

57 rue de Charonne, 1905/1906

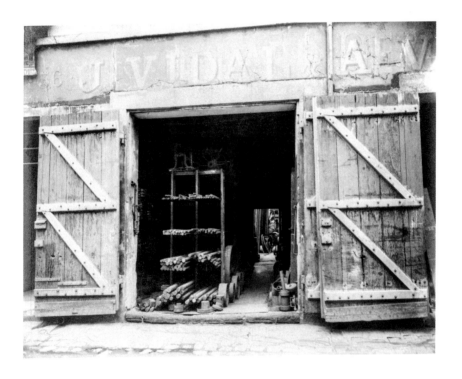

Passage Thiéré, 1913

Cour Veissière, 1913

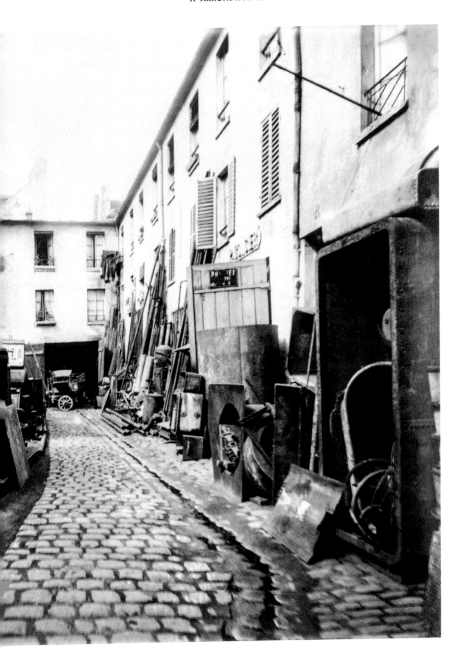

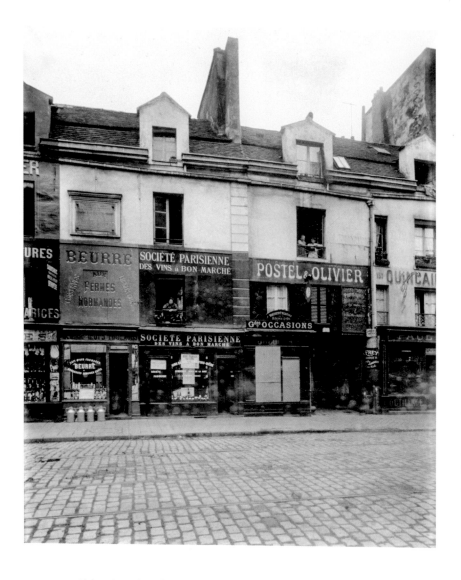

Maison devant laquelle le député Alphonse Baudin fut tué le 3 décembre 1851
sur une barricade | House outside which the deputy Alphonse Baudin was killed on a barricade
on December 3, 1851 | Das Haus, vor dem am 3. Dezember 1851 der Abgeordnete Alphonse Baudin
auf der Barrikade getötet wurde, Rue du Faubourg-Saint-Antoine 151

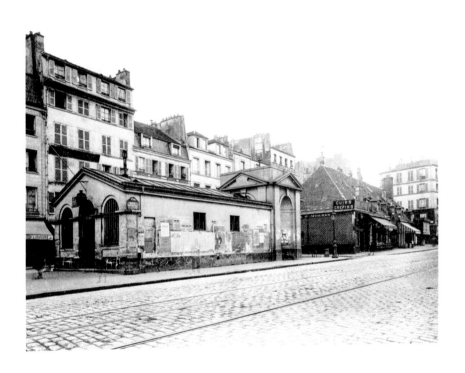

Fontaine de la Petite-Halle, 184 rue du Faubourg-Saint-Antoine

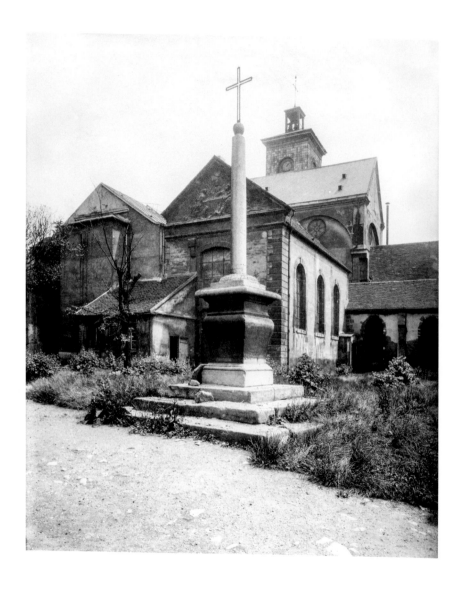

Cimetière de l'église Sainte-Marguerite, 40 rue Saint-Bernard | Cemetery of the church of Sainte-Marguerite, 40 Rue Saint-Bernard | Friedhof der Kirche Sainte-Marguerite, Rue Saint-Bernard 40, 1905

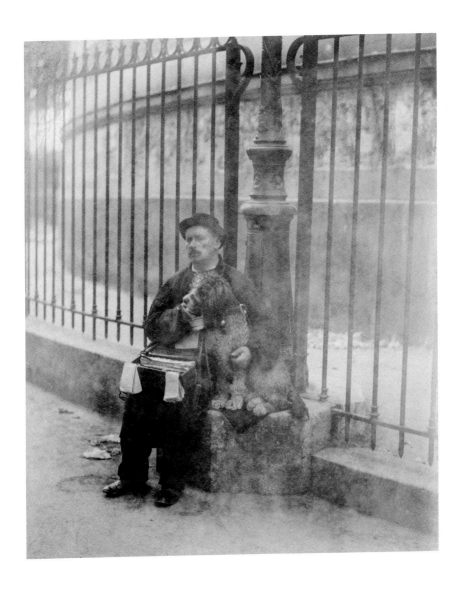

Aveugle au Panorama de la Bastille | Blind man at the Panorama de la Bastille
Blinder am Panorama de la Bastille, 1898

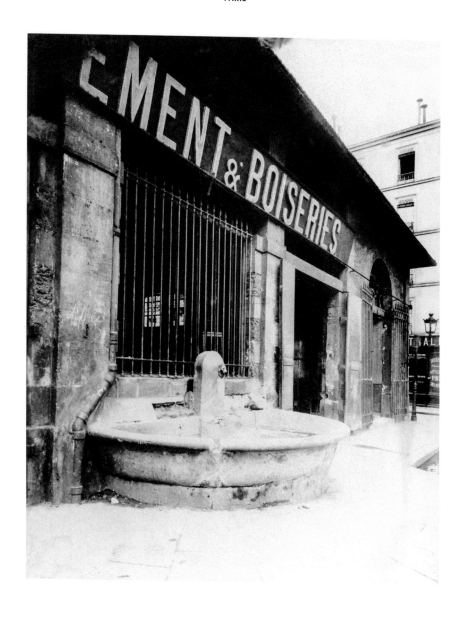

Ex-marché Popincourt | Former Popincourt market
Ehemaliger Markt Popincourt, 1904

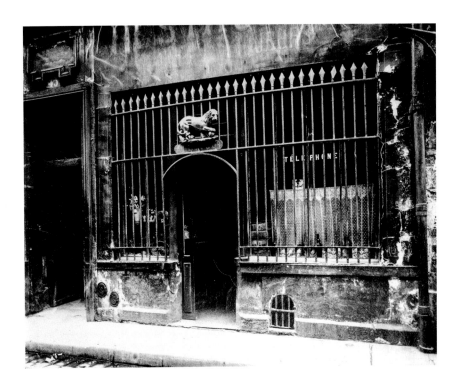

Cabaret à grille « Au Lion d'Or », 48 rue de Lappe | "Au Lion d'Or" bar with railing, 48 Rue de Lappe
Vergitterter Eingang des Nachtlokals »Au Lion d'Or«, Rue de Lappe 48, 1913

12ᴱ
ARRONDISSEMENT

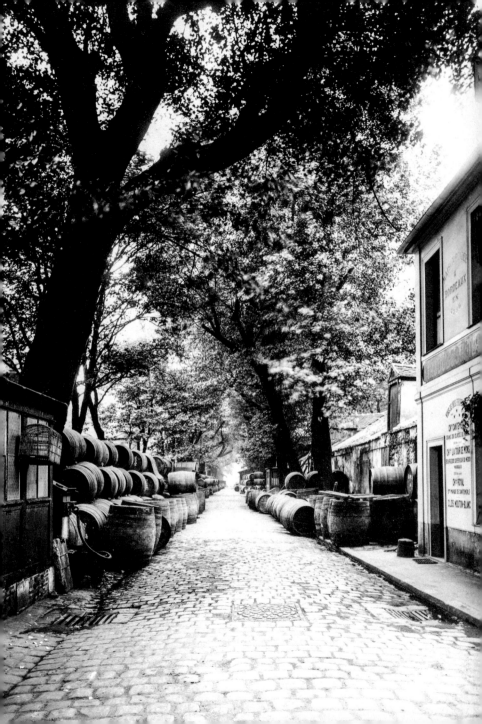

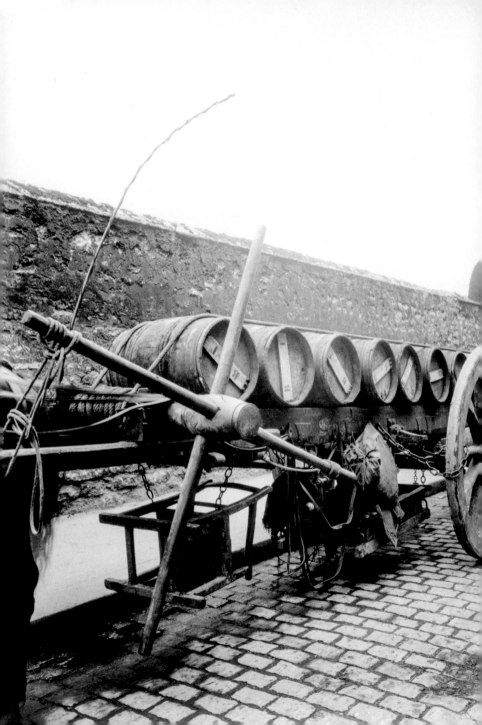

S'étendant à l'est de la ville, le 12ᵉ est, avec le bois de Vincennes qui lui est ratta-
ché, le second plus grand arrondissement de Paris. C'est l'un des arrondissements
créés en 1860 à suite de la découpe de Paris en vingt divisions annexant, pour ce
faire, tout ou partie des communes voisines comme ici celle de Charenton. Situé dans
les faubourgs, ce quartier populaire et ouvrier compte peu de vestiges anciens. Atget
l'a cependant traversé pour en capter quelques architectures intéressantes, comme,
place de la Nation, la barrière du Trône (1787) – deux pavillons carrés encadrant
deux colonnes doriques de 30 mètres de haut – et, place Daumesnil, la fontaine aux
Lions, édifiée en 1822 et antérieurement installée place de la République. Ses pas le
conduisent évidemment jusqu'aux entrepôts de Bercy, village du XIXᵉ siècle au dé-
cor inchangé fait de chais moussus et de platanes séculaires. L'activité intense de ces
entrepôts créés en 1869, les entassements de tonneaux, les maisonnettes ombragées
(aujourd'hui disparues) l'ont inspiré. Quoique hostile à tout aspect du modernisme,
il n'en fixe pas moins, le long des fortifications, le développement du chemin de fer
Paris–Lyon et de sa gare de marchandises. Tout comme il photographie la foule massée
à l'ouverture du métropolitain – événement parisien majeur dont il ne fera aucun
autre cliché. À noter une image, qui deviendra célèbre, celle de *L'Éclipse* réalisée en
1912 place de la Bastille : à l'instigation de Man Ray, elle sera publiée – anonymement,
à sa demande – dans l'édition de juin 1926 de la revue *La Révolution surréaliste*.

Stretching eastwards, the 12th, which also encompasses the Bois de Vincennes, is the second-largest arrondissement in Paris. It was one of several new arrondissements created in 1860 when Paris was extended and reorganized into 20 arrondissements, annexing in the process a number of neighboring "villages" – part of Charenton was absorbed into the 12th. Located in the faubourgs (outside the old city walls), the 12th is a popular working-class area and has few old monuments. Even so, Atget captured a number of interesting sights on his walks there, such as Place de la Nation, the Barrière du Trône (1787), two square pavilions flanking two Doric columns 30 meters high, and the Lions fountain on Place Daumesnil, which was built in 1822 and previously stood on Place de la République. Naturally, his steps took him as far as the warehouses of Bercy, a 19th-century village which had remained untouched with its moss-covered storage buildings and old plane trees. The intense activity of these warehouses created in 1869, the piles of barrels, and the shaded little houses (no longer extant) inspired him. Although hostile to every aspect of modernism, he still photographed the development of the Paris–Lyon railway and its goods station along the edge of the fortifications. He also photographed the crowd that gathered to attend the opening of the Métro, a great Parisian event which he did not record for its own sake. One picture that he took here, and which became famous, was that of a crowd watching the eclipse on Place de la Bastille in 1912: at Man Ray's instigation it was published – anonymously, at Atget's request – in the June 1926 edition of the review *La Révolution surréaliste*.

Zusammen mit dem ihm angegliederten Bois de Vincennes ist das 12. Arrondissement im Osten der Stadt das zweitgrößte von Paris. Wie auch andere Arrondissements verdankt es seine Entstehung der kommunalen Neugliederung von 1860, die Paris in 20 Bezirke unterteilte, wobei Nachbarkommunen – in diesem Fall Charenton – insgesamt oder teilweise ins Stadtgebiet eingemeindet wurden. Dieses vorstädtische Arbeiter- und Kleineleuteviertel hat nur wenig alte Spuren aufzuweisen. Atget durchstreifte es dennoch, um einige interessante Bauwerke aufzunehmen: etwa die Barrière du Trône (1787) an der Place de la Nation – zwei rechteckige Pavillons, flankiert von zwei 30 Meter hohen dorischen Säulen – und an der Place Daumesnil den Löwenbrunnen von 1822, der sich ursprünglich an der Place de la République befand. Seine Schritte führten ihn natürlich auch zu den Weinlagern von Bercy, einem Dorf aus dem 19. Jahrhundert mit seiner unveränderten Kulisse aus bemoosten Lagergebäuden und uralten Platanen. Was ihn hier inspirierte, war die intensive Geschäftigkeit in diesen 1869 gegründeten Lagern, die aufeinander gestapelten Weinfässer, die (heute nicht mehr existierenden) Häuschen im Schatten der Bäume. Trotz seiner Aversion gegen alle Aspekte der Moderne hielt Atget doch die Gleisanlagen der Eisenbahnlinie Paris–Lyon und ihren Güterbahnhof an der Porte de Bercy fest. Ebenso wie er die Schaulustigen bei der Einweihung der Métro fotografierte – ein Pariser Ereignis ersten Ranges, von dem er keine weitere

Aufnahme machte. Zu erwähnen wäre noch sein später berühmt gewordenes Bild der Sonnenfinsternis, das 1912 auf der Place de la Bastille entstand: Auf Anregung von Man Ray wurde es – anonym, entsprechend Atgets eigenem Wunsch – im Juni-Heft 1926 der Zeitschrift *La Révolution surréaliste* veröffentlicht.

P. 431
Entrepôts de Bercy | Bercy warehouses
Weinlager von Bercy, 1913

P. 432
Le Haquet, entrepôts de Bercy | Dray, Bercy warehouses
Fuhrwerk, Weinlager von Bercy, 1910

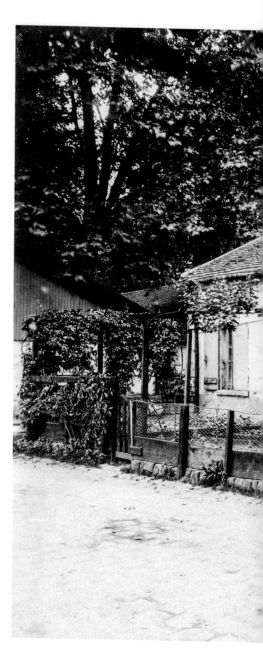

Entrepôts de Bercy
Bercy warehouses
Weinlager von Bercy, 1913

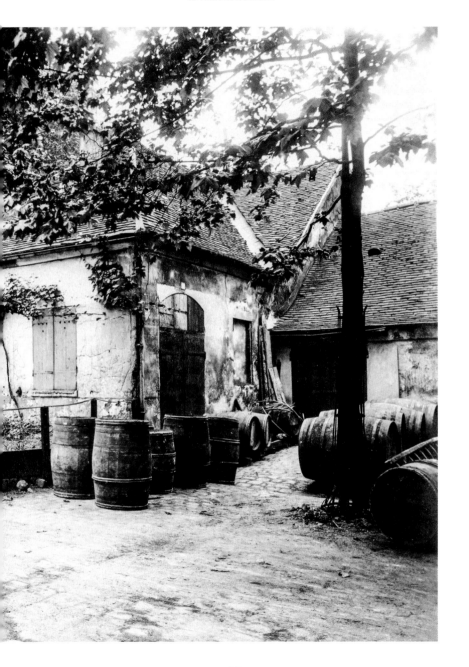

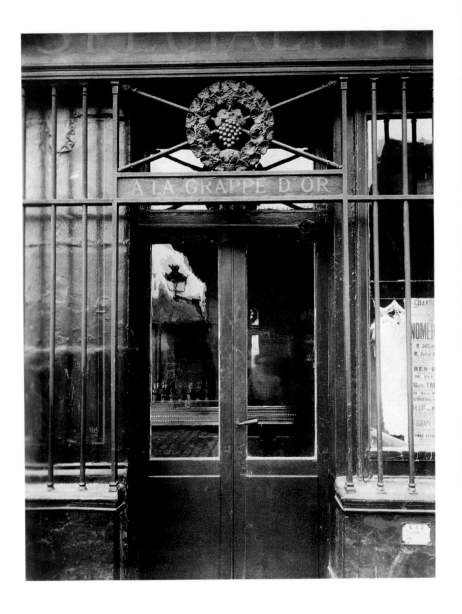

«À la Grappe d'or», 4 place d'Aligre, 1911

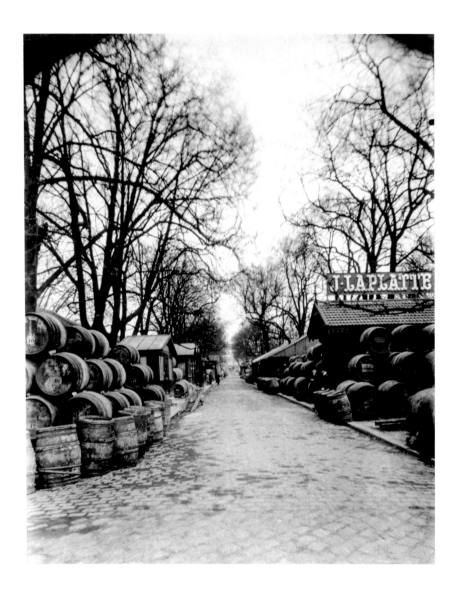

Entrepôts de Bercy | Bercy warehouses
Weinlager von Bercy, 1913

Grue déchargeant
le charbon, quai de la
Rapée | Crane unloading
coal, Quai de la Rapée | Kran
beim Löschen von Kohle,
Quai de la Rapée, 1898

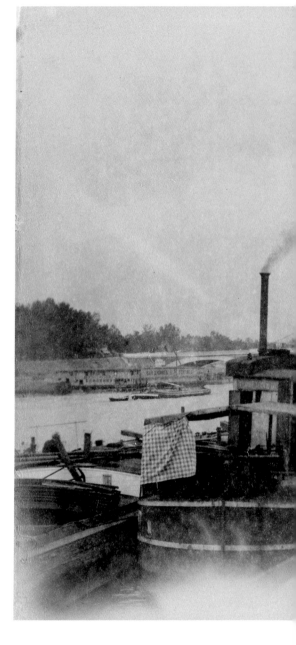

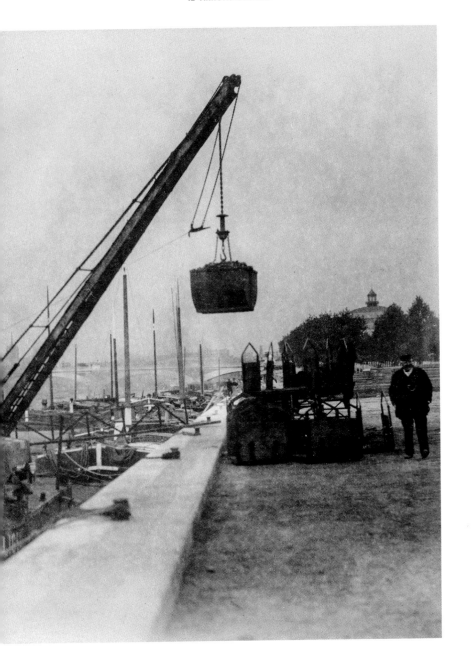

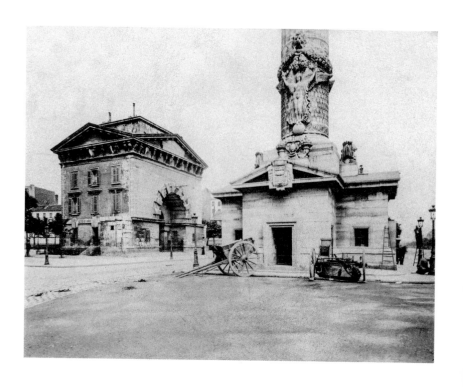

Barrière du Trône, 1904

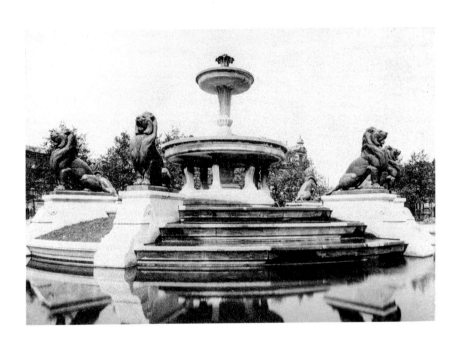

Fontaine de la place Daumesnil (ancienne fontaine du Château-d'Eau de la
place de la République) | Fountain on Place Daumesnil (formerly the Fontaine du Château-d'Eau
on Place de la République) | Brunnen an der Place Daumesnil (ehemals Fontaine du
Château-d'Eau an der Place de la République), 1904

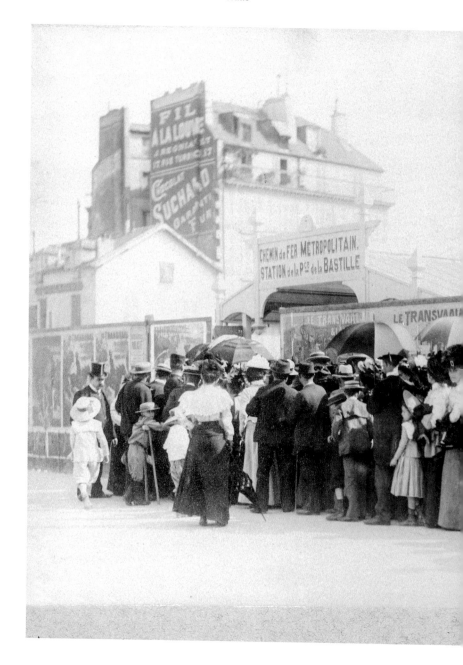

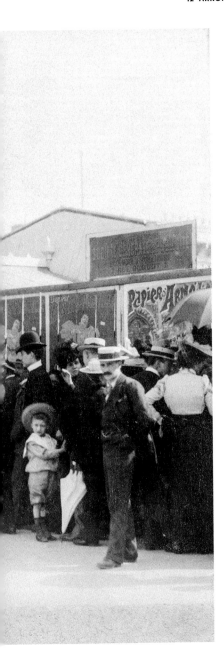

Voyageurs et curieux
à l'ouverture du métropolitain,
place de la Bastille | Travelers and sightseers
at the opening of the Métro, Place de
la Bastille | Reisende und Schaulustige
bei der Eröffnung der Métro-Station
Place de la Bastille, 1900

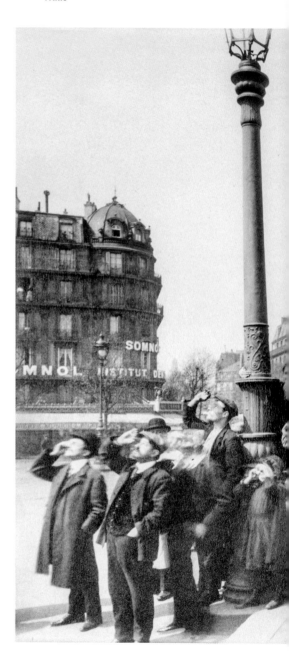

Pendant l'éclipse,
17 avril 1912, place de la
Bastille | During the eclipse,
April 17, 1912, Place de la
Bastille | Während der Sonnen-
finsternis, 17. April 1912,
Place de la Bastille

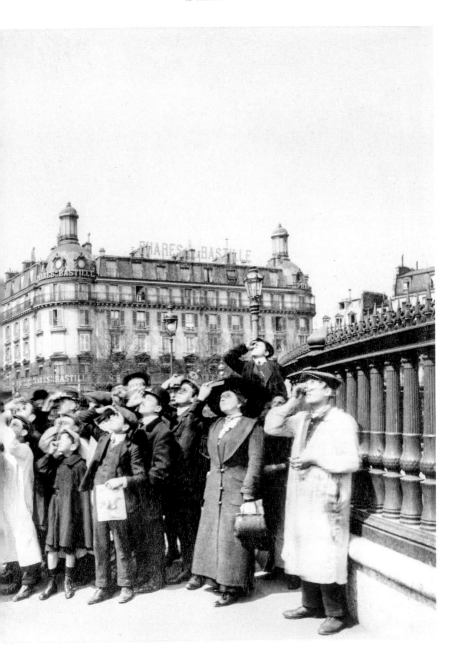

Chemin de fer du PLM, porte de Bercy, boulevard Poniatowski | PLM railway, Porte de Bercy, Boulevard
Poniatowski | Gleisanlagen der PLM, Porte de Bercy, Boulevard Poniatowski, 1910/1913

Chemin de fer du PLM, porte de Bercy, boulevard Poniatowski | PLM railway, Porte de Bercy, Boulevard Poniatowski | Gleisanlagen der PLM, Porte de Bercy, Boulevard Poniatowski, 1910/1913

Gare de marchandises
du PLM, porte de Bercy,
boulevard Poniatowski |
PLM goods station, Porte de
Bercy, Boulevard Poniatowski |
Güterbahnhof der PLM,
Porte de Bercy, Boulevard
Poniatowski, 1910

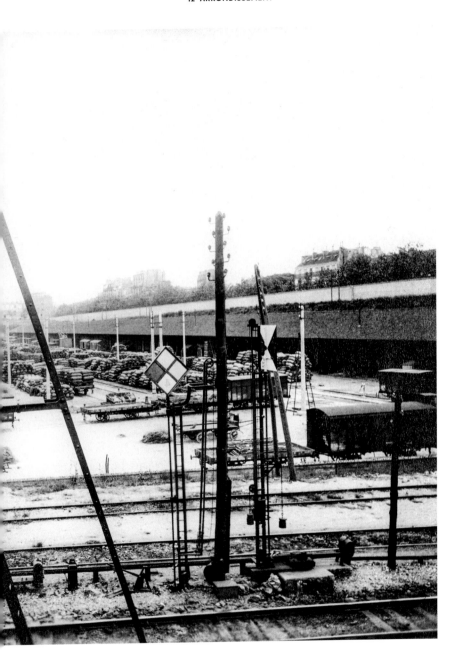

13ᴱ ARRONDISSEMENT

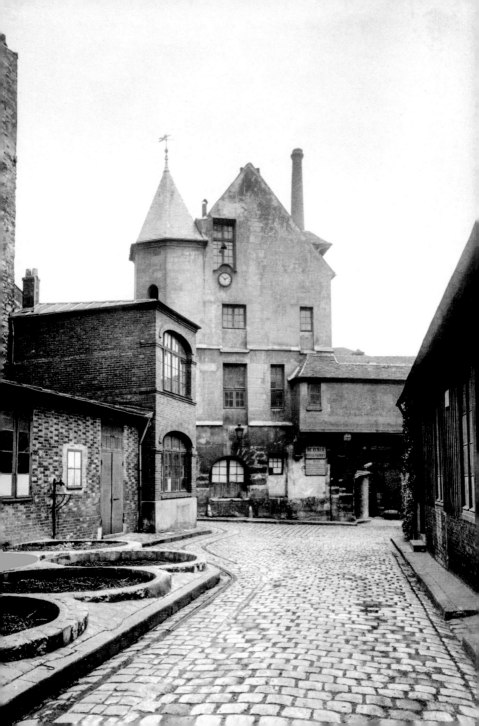

À l'époque d'Atget, le 13ᵉ arrondissement est un ancien quartier ouvrier assez pauvre – les ensembles résidentiels, les tours du quartier chinois et le nouveau quartier autour de la Bibliothèque nationale de France ne l'ont pas encore transformé radicalement. Créé en 1860, cet arrondissement a intégré une partie des communes de Gentilly et d'Ivry. Dès lors, il va connaître une forte activité industrielle qui n'apparaît pas dans les images d'Atget. Uniquement intéressé par les traces du passé, le photographe « sauve » quelques images comme le magnifique château de la Reine Blanche situé sur les bords de la Bièvre, ouvrage aristocratique reconstruit à la fin du XVᵉ siècle et qui finira en tannerie. Son habitation et sa tourelle d'angle sont aujourd'hui classées. Sur cet arrondissement, Atget va réaliser plusieurs longues séries d'images. D'abord sur la Bièvre, rivière charmante devenue – par l'installation sur ses rives de dizaines de corporations : moulins, laveries, tanneries, peausseries – un ruisseau nauséabond. Atget y photographie des aspects presque champêtres avant que la rivière ne soit recouverte en 1910, quelques années après ses prises de vue. Il s'attache également à « documenter » les petits métiers et les fêtes populaires du quartier des Gobelins qui animent le côté sombre des rues Broca, de Choisy et surtout de la cité Doré, véritable cour des Miracles formée d'un lacis de ruelles bordées de vieilles maisons insalubres qu'occupent des brocanteurs ou des chiffonniers. Atget va également consacrer une très longue série d'images aux « zoniers », population disparate vivant sur la bande de terre inconstructible le long des anciennes fortifications. Baraquements et roulottes émaillaient cette

ceinture parisienne appelée à disparaître et qu'Atget va abondamment photographier dans divers arrondissements.

In Atget's day, the Thirteenth Arrondissement was a relatively poor working-class quarter, very different from today's radically transformed mix of modern housing blocks, the towers of Chinatown and the new developments around the Bibliothèque nationale de France. Created in 1860, this arrondissement absorbed part of the villages of Gentilly and Ivry. The intense industrial activity that developed there does not appear in Atget's images, the sole focus of which was the past. The photographer "saved" a number of images, such as the magnificent Château de la Reine Blanche on the banks of the Bièvre River, an aristocratic construction that was rebuilt in the late 15th century and eventually became a tannery. Its main building and corner turret have been designated as being of historic importance. Atget made several long series of images in the 13th, firstly of the Bièvre, a charming river that had been polluted and made foul by dozens of mills, washhouses, and tanneries. He did, however, discover the river's near bucolic aspects before it was covered over only a few years later, in 1910. He also set out to document the small trades and popular festivities in the Gobelins quarter, which enlivened the rather dark Rue Broca, Rue de Choisy, and, above all, the Cité Doré, a veritable slum comprised of a maze of alleys lined by insalubrious old buildings occupied by second-hand traders and rag pickers. Atget also produced a very long series on the *zoniers*, a motley population living on the strip of land along the old fortifications, where nothing could be built. Sheds and wagons dotted this Parisian beltway, which would soon be lost, and which he photographed in many other arrondissements.

Zu Atgets Zeiten war das 13. Arrondissement ein ziemlich armes Arbeiterviertel – die Wohnblöcke, die Hochhäuser des chinesischen Viertels und das neue Viertel rund um die Bibliothèque nationale de France hatten es noch nicht radikal verändert. Nachdem dieser Stadtbezirk 1860 durch die partielle Eingemeindung der benachbarten Kommunen Gentilly und Ivry geschaffen worden war, kam es hier vielen industriellen Ansiedlungen, von denen in den Aufnahmen Atgets aber nichts zu merken ist. Der Fotograf, der sich einzig und allein für die Spuren der Vergangenheit interessierte, »rettete« einige Bauwerke wie das prächtige Château de la Reine Blanche am Ufer der Bièvre, ein Adelssitz, der im späten 15. Jahrhundert neu gebaut wurde und schließlich eine Lohgerberei beherbergte. Seine Wohnräume und der Eckturm stehen heute unter Denkmalschutz. Über dieses Arrondissement schuf Atget mehrere umfangreiche Bilderserien. Zunächst über die Bièvre, eigentlich ein charmantes Flüsschen, das aber aufgrund Dutzender Betriebe, die sich an seinen Ufern angesiedelt hatten – Mühlen, Wäschereien, Lohgerbereien, Lederverarbeitung –, zu einem übel riechenden Bach geworden war. Atget fing hier noch ein paar nahezu ländlich anmutende Impressionen

ein, ehe der Wasserlauf 1910, einige Jahre nach seinen Aufnahmen, überbaut wurde. Er dokumentierte auch die kleinen Gewerbe und die Volksfeste im Quartier des Gobelins, die die dunkle Seite der Rue Broca, der Avenue de Choisy und vor allem der Cité Doré belebten, ein wahres Elends- und Verbrecherviertel, bestehend aus einem Gewirr von Gassen mit alten, baufälligen Unterkünften, in denen Trödler und Lumpensammler hausten. Sehr viele Bilder widmete Atget auch den »Zoniers«, also den Bewohnern der unbebaubaren Flächen außerhalb der ehemaligen Befestigungsanlagen. Diesen im Verschwinden begriffenen Ring um Paris mit seinen zahllosen Baracken- und Wohnwagenlagern fotografierte Atget in verschiedenen Arrondissements.

P. 453
Château de la Reine Blanche, 17 rue des Gobelins, 1901

P. 454
Puits artésien, rue Bobillot | Artesian well, Rue Bobillot
Artesischer Brunnen, Rue Bobillot, 1900

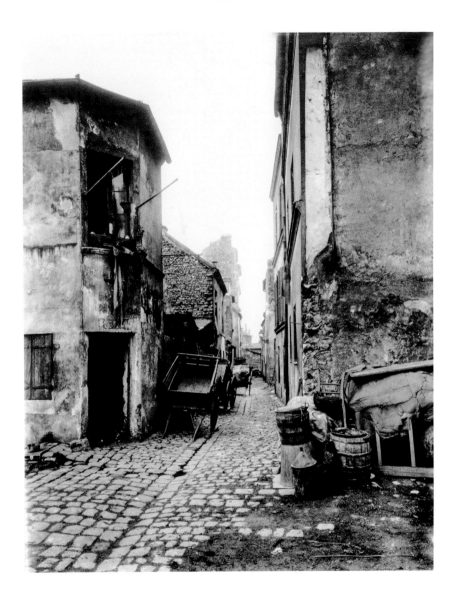

Ancienne cité Doré, boulevard de la Gare | Former Cité Doré, Boulevard de la Gare
Die alte Cité Doré, Boulevard de la Gare, 1913

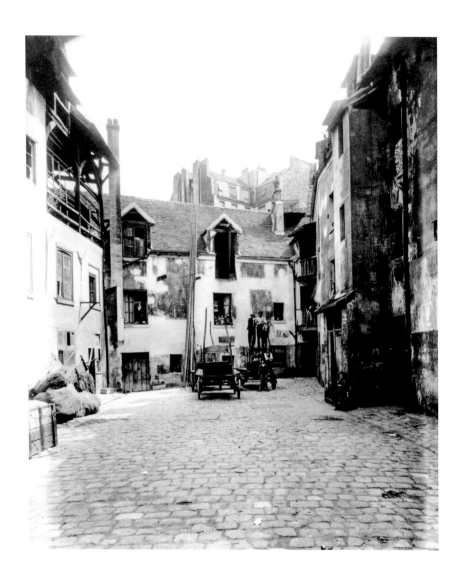

Cour, rue Broca | Courtyard, Rue Broca
Hof, Rue Broca, 1912

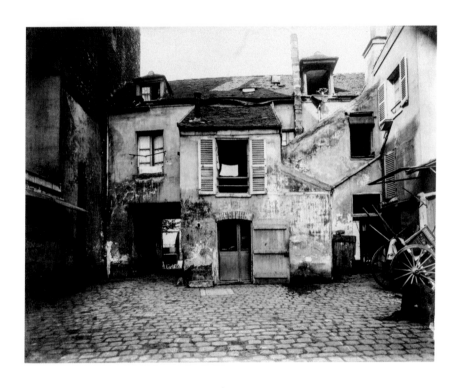

Vieille cour, 178 avenue de Choisy | Old courtyard, 178 Avenue de Choisy
Alter Hof, Avenue de Choisy 178, 1912/1913

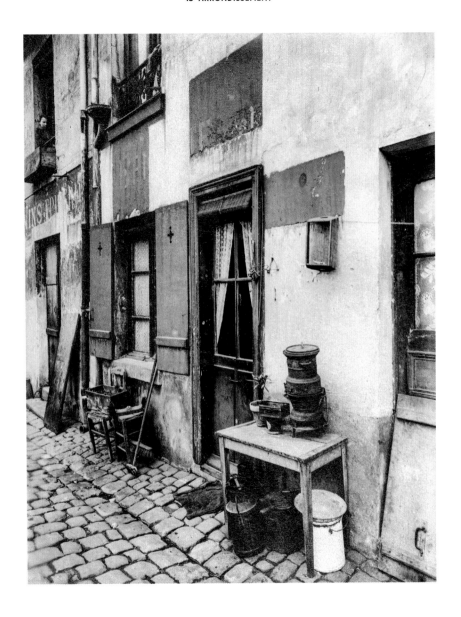

Un coin de la cité Doré, 90 boulevard de la Gare | A corner in Cité Doré, 90 Boulevard
de la Gare | Eine Ecke der Cité Doré, Boulevard de la Gare 90

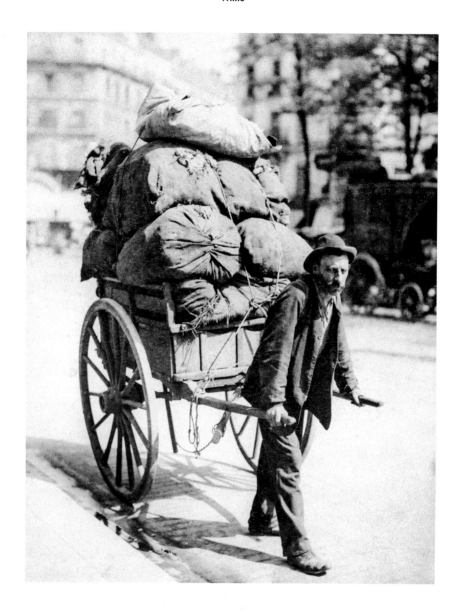

Chiffonnier, avenue des Gobelins | Ragpicker, Avenue des Gobelins
Lumpensammler, Avenue des Gobelins, 1901

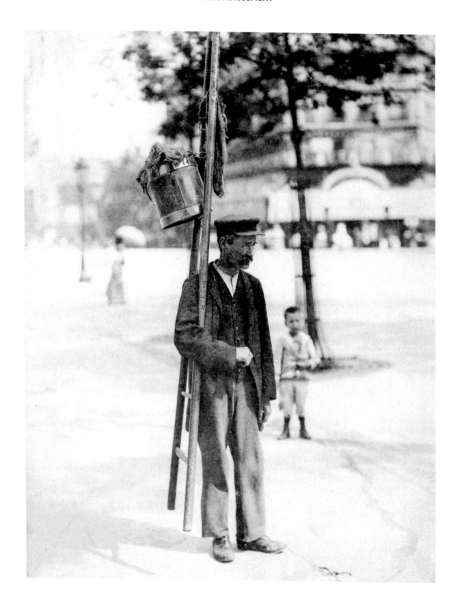

Nettoyeur de devanture, avenue des Gobelins | Window cleaner, Avenue des Gobelins
Fensterputzer, Avenue des Gobelins, 1901

Fête du 14 Juillet,
place Pinel | July 14
celebration, Place Pinel |
Feier am 14. Juli, Place
Pinel, 1899

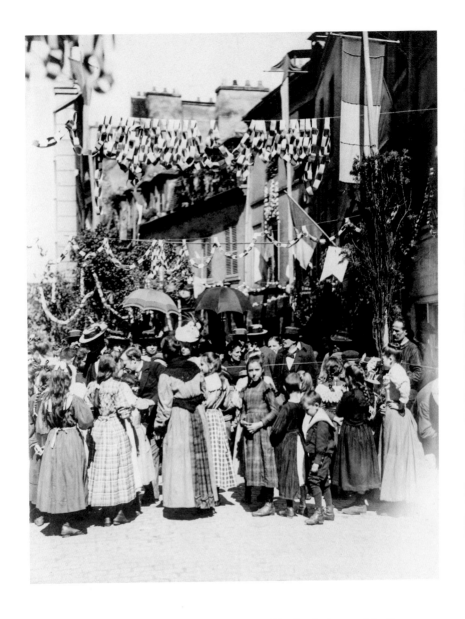

Fête du 14 Juillet, jeu de la ficelle, rue Broca | July 14 celebration, "string game," Rue Broca
Feier am 14. Juli, Fadenspiel, Rue Broca, 1898

466

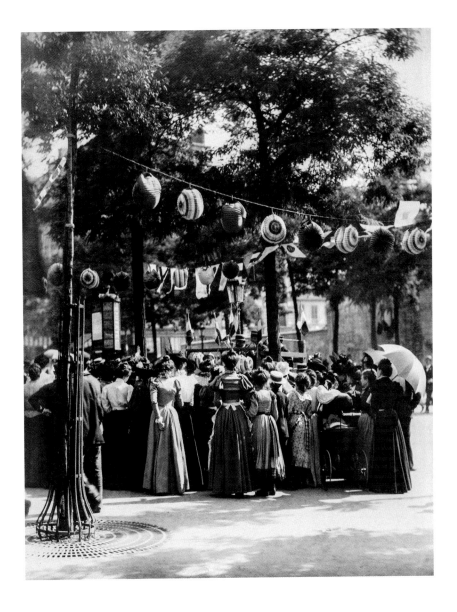

Bal du 14 Juillet, avenue des Gobelins | Festivities, July 14, Avenue des Gobelins
Tanz am 14. Juli, Avenue des Gobelins, 1898

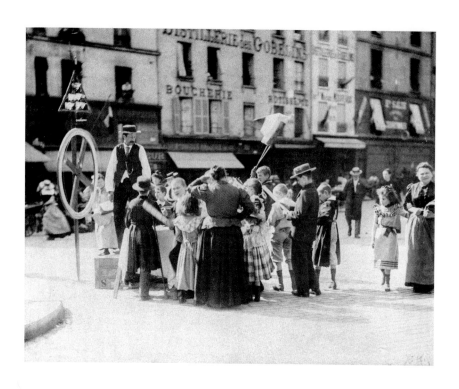

Fête des Gobelins, 14 juillet 1899

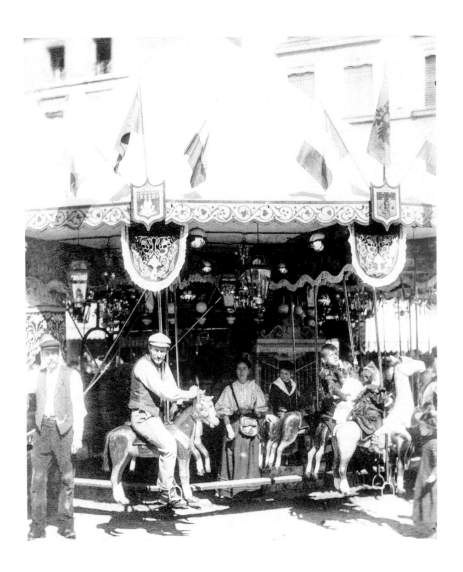

Loterie aux Gobelins, 14 juillet 1899 | Lottery at Les Gobelins, July 14
Lotterie auf der Avenue des Gobelins, 14. Juli 1899

Tramway, gare d'Orléans
Tramway, Gare d'Orléans
Straßenbahn, Gare
d'Orléans, 1903

Magasin de vêtements pour enfants, avenue des Gobelins | Children's clothing store, Avenue des Gobelins | Geschäft für Kinderbekleidung, Avenue des Gobelins, 1925

Magasin de vêtements pour hommes, avenue des Gobelins | Men's clothing store, Avenue des Gobelins | Geschäft für Herrenbekleidung, Avenue des Gobelins, 1926

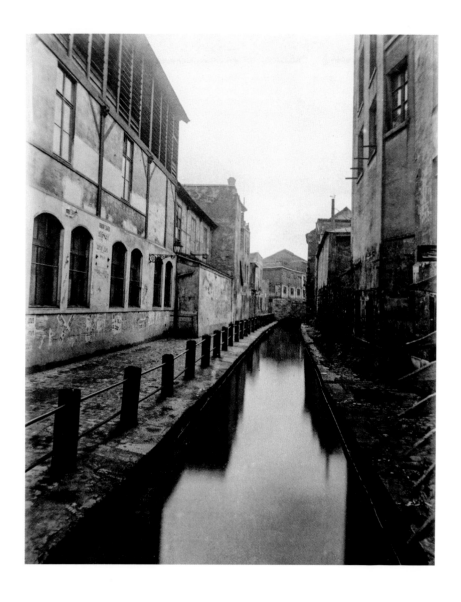

Ruelle des Gobelins, la Bièvre

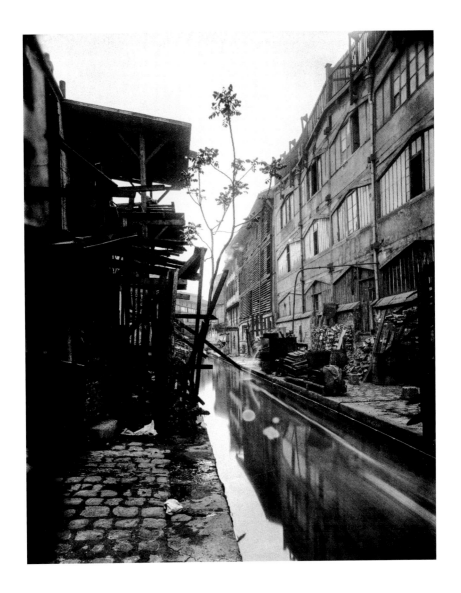

Passage Monet, ruelle des Gobelins

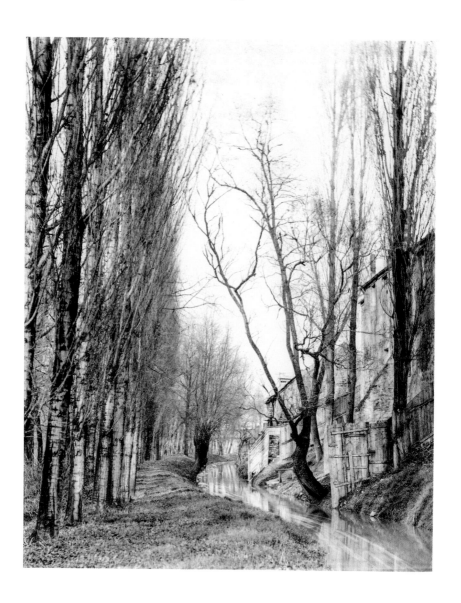

La Bièvre, boulevard d'Italie, aujourd'hui rue Edmond-Gondinet | The Bièvre River, Boulevard d'Italie,
now Rue Edmond-Gondinet | Die Bièvre, Boulevard d'Italie, heute Rue Edmond-Gondinet, 1901

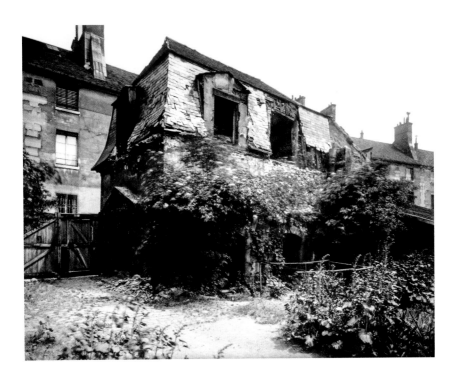

Pavillon, ruelle des Gobelins | House, Ruelle des Gobelins
Haus, Ruelle des Gobelins, c. 1922

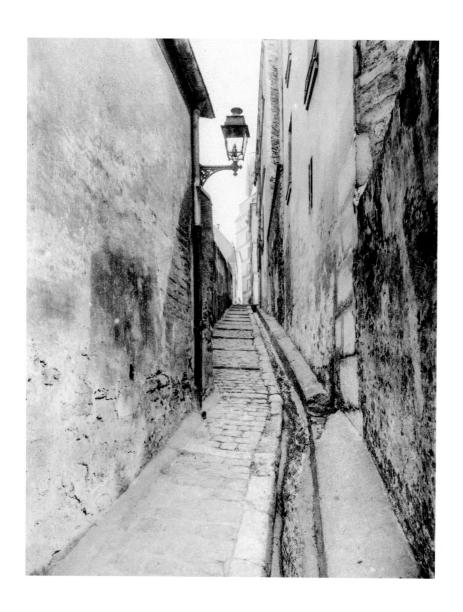

Passage Vandrezanne, Buttes-aux-Cailles, 1900

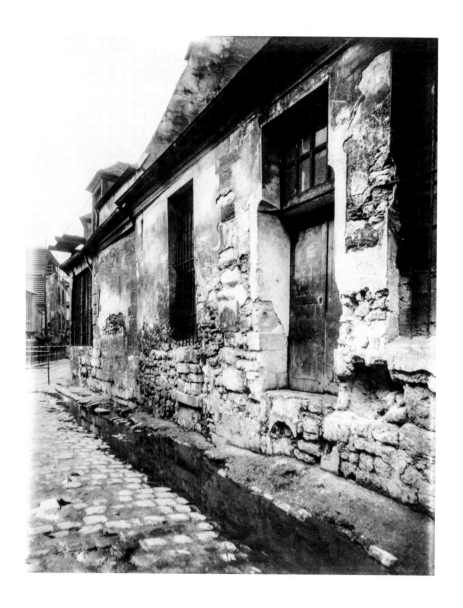

Ruelle des Gobelins, 1913

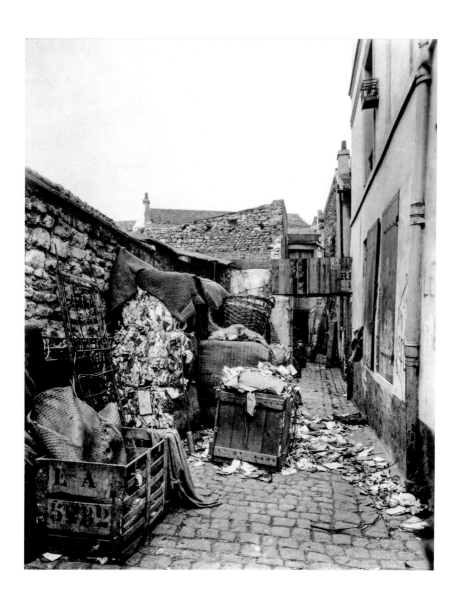

Cité Doré, villa Bernard, 4 place Pinel, 1912

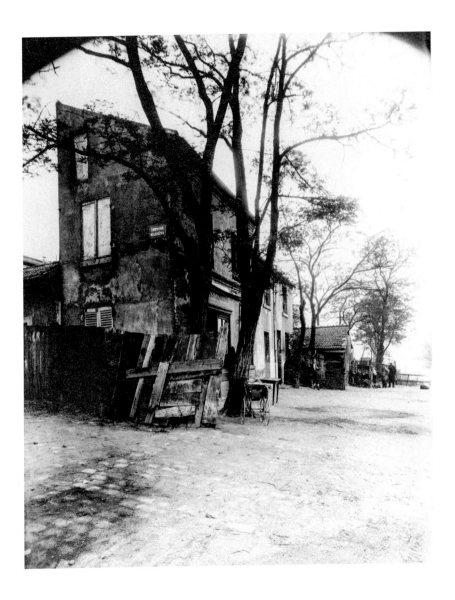

18–20 boulevard Masséna, 1910

Brocanteurs
et chiffonniers, porte
de Choisy | Handtraders and
ragpickers, Porte de Choisy |
Trödler und Lumpen-
sammler, Porte de Choisy

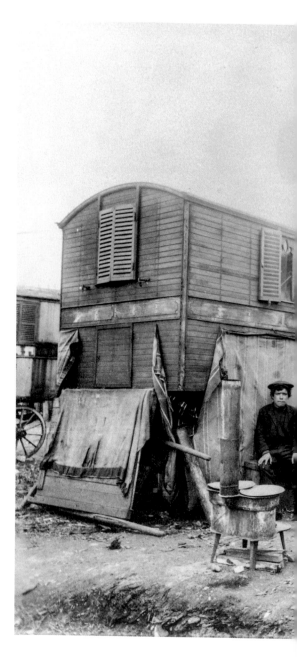

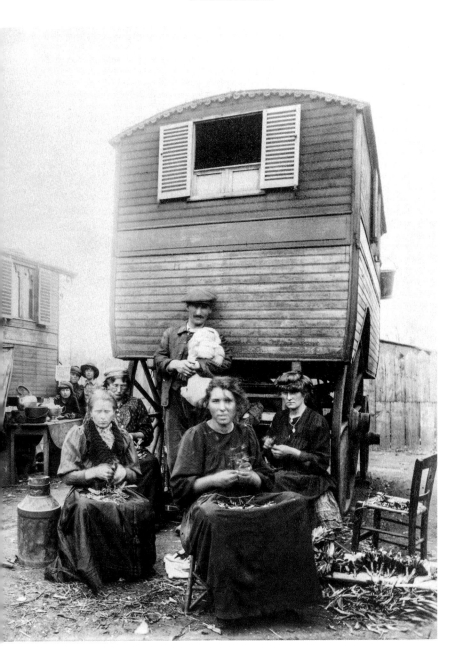

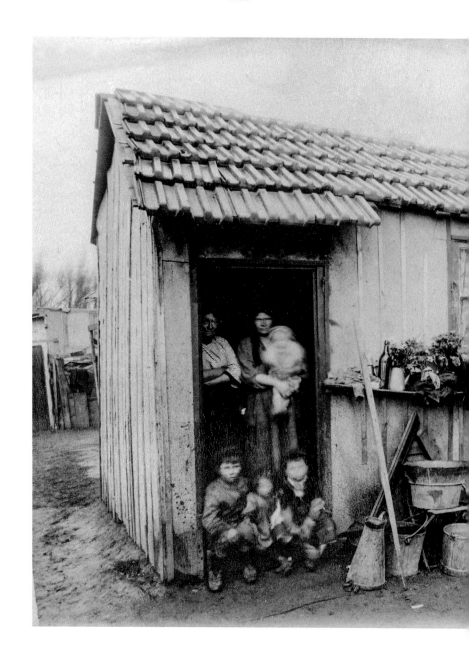

« Les zoniers »,
porte d'Italie | The "zoniers"
(inhabitants of the "zone"),
Porte d'Italie | Die »Zonier«
(Bewohner der »Zone«),
Porte d'Italie, 1913

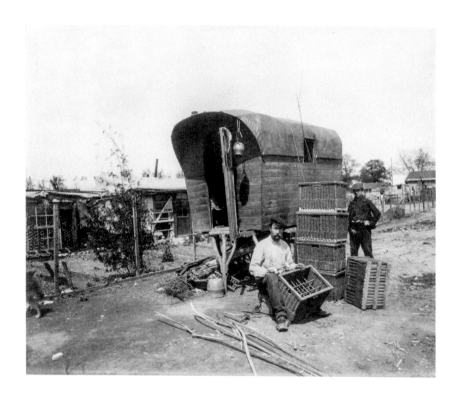

Zoniers près de leur roulotte, porte d'Ivry | "Zoniers" (inhabitants of the "zone") and their wagon,
Porte d'Ivry | ›Zonier‹ (Bewohner der ›Zone‹) an ihrem Wohnwagen, Porte d'Ivry, 1912

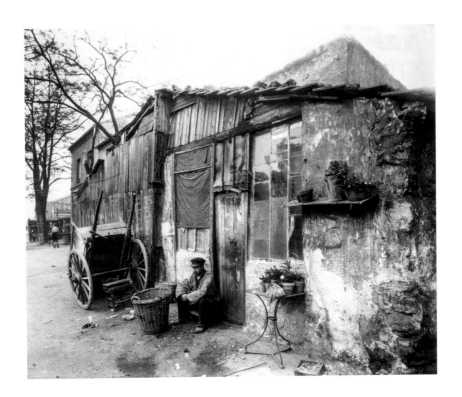

Chiffonnier, boulevard Masséna, porte d'Ivry | Ragpicker, Boulevard Masséna, Porte d'Ivry
Lumpensammler, Boulevard Masséna, Porte d'Ivry, 1912

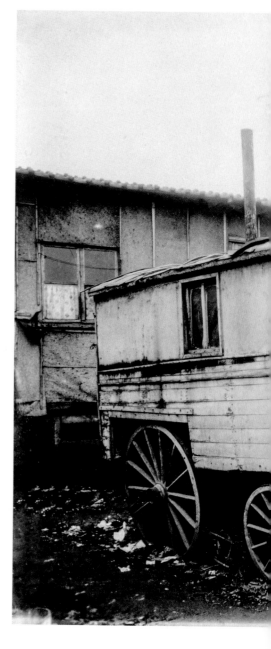

Chiffonniers,
porte d'Italie | Ragpickers, Porte
d'Italie | Lumpensammler,
Porte d'Italie, 1913

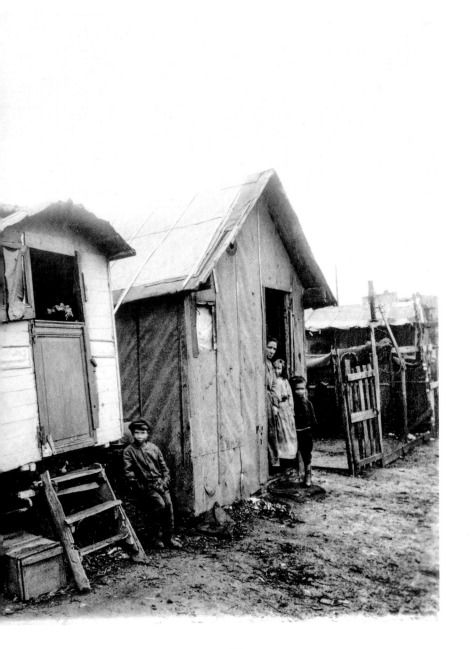

Chiffonnier, poterne des
Peupliers | Ragpicker, Poterne des
Peupliers | Lumpensammler,
Poterne des Peupliers,
1913

Les fortifications à la poterne
des Peupliers | The fortifications
at the Poterne des Peupliers |
Die Befestigungsanlagen bei der
Poterne des Peupliers, 1913

Zone de fortifications
à la poterne des Peupliers | Fortifications
zone at the Poterne des Peupliers |
Befestigungszone bei der
Poterne des Peupliers,
1913

14ᴱ ARRONDISSEMENT

Le 14ᵉ arrondissement englobe, en 1860, une partie des quartiers de Gentilly, Malakoff et Montrouge. Longtemps quartier populaire et ouvrier, il est devenu au fil du temps un centre d'activité artistique important puis un quartier d'affaires. Atget emménage, en 1899, rue Campagne-Première, une rue habitée et fréquentée par de nombreux artistes et écrivains – Rimbaud, Modigliani, Man Ray… Il n'a donc qu'un pas à faire pour poursuivre sa série des Parisiens dans la ville et surtout celle des petits métiers, alliant ainsi la permanence et la tradition dans une ville au devenir préindustriel. La place Denfert-Rochereau et le marché Edgar-Quinet seront en cela des terrains d'observation privilégiés. Par ailleurs, toujours dans sa quête du vieux Paris et pour lutter contre l'effritement de la mémoire, il photographie la jolie cour, boulevard du Montparnasse, de ce qui, avant d'être le Cercle catholique ouvrier, avait été l'un des lieux de plaisirs les plus réputés. Ou, boulevard de Port-Royal, l'ancien noviciat des Capucins (XVIIᵉ siècle) qui sera transformé en hôpital (1892) avant d'être rasé en 1904, quelques années après la prise de vue d'Atget. Le 14ᵉ, ce sont aussi ces quartiers limitrophes sur l'ex-chemin de ronde de l'enceinte fortifiée de Thiers – aujourd'hui les boulevards « des Maréchaux » –, des lieux vides et champêtres au pied des murs des fortifications toujours debout. À noter que, dans sa série très sociologique consacrée aux intérieurs parisiens, Atget nous offre, en en modifiant l'adresse, quelques clichés de son appartement et de la pièce qui lui servait de laboratoire et de chambre de travail.

The 14th Arrondissement was delimited in 1860, absorbing parts of the villages of Gentilly, Malakoff, and Montrouge. For many years a working-class quarter, over the years it became an important artistic center, and then a business district. In 1899 Atget himself moved to the Rue Campagne-Première, a place frequented and inhabited by many artists and writers (Rimbaud, Modigliani, Man Ray). He thus needed to take only a short walk to continue his series on Parisians, and especially their small trades, which represented permanence and tradition in the fast-industrializing city. Place Denfert-Rochereau and the Edgar-Quinet market were privileged grounds for observation. Elsewhere, in his hunt for survivors from Old Paris and his efforts to prevent these memories from fading, on Boulevard du Montparnasse he photographed the handsome courtyard of what, before it became a Catholic working men's association, had been one the city's best known fleshpots. On Boulevard du Port-Royal, the old Capuchin novitiate (17th century) had been transformed into a hospital (1892) and was demolished in 1904, a few years after Atget was there with his camera. The 14th also includes peripheral quarters by the old walkway along the fortified walls built by Thiers, now the so-called "boulevards des maréchaux" (named after Napoleon's marshals) – empty, rustic spots at the foot of the still-standing ramparts. Note that, in his very sociological series on Parisian interiors, Atget included his own apartment (but changed its address), with views of the room that served as his laboratory and study.

Das 14. Arrondissement entstand 1860 durch die Eingemeindung eines Teils der Stadtviertel Gentilly, Malakoff und Montrouge. Ursprünglich ein Arbeiter- und Kleineleuteviertel, entwickelte es sich im Lauf der Zeit zu einem bedeutenden Zentrum künstlerischen Schaffens, später zu einem Geschäftsviertel. 1899 zog Atget in die Rue Campagne-Première, Wohnort und Umfeld zahlreicher Künstler und Schriftsteller in Vergangenheit und Gegenwart – Rimbaud, Modigliani, Man Ray. Hier war es ihm also ein Leichtes, seine Serie über die Einwohner von Paris, vor allem aber über die kleinen Gewerbe fortzusetzen und auf diese Weise Beständigkeit und Tradition in einer noch vorindustriellen Stadt miteinander in Verbindung zu bringen. Die Place Denfert-Rochereau und der Markt auf dem Boulevard Edgar-Quinet eigneten sich in dieser Hinsicht besonders gut als Studienobjekte. Die Suche nach dem alten Paris und der Kampf gegen das Verblassen der Erinnerung veranlassten ihn auch, am Boulevard du Montparnasse den hübschen Hof mit dem Sitz des katholischen Arbeitervereins zu fotografieren, in dem sich früher einmal eine der bekanntesten Vergnügungsstätten der Stadt befunden hatte. Oder das ehemalige Kapuzinernoviziat (17. Jahrhundert) am Boulevard du Port-Royal, das 1892 in ein Krankenhaus umgewandelt und 1904 abgerissen wurde, nur wenige Jahre nachdem Atget die Aufnahme gemacht hatte. Zum 14. Arrondissement gehören auch die Gebiete, die auf dem ehemaligen Wehrgang des von Thiers geschaffenen Befestigungsgürtels liegen – heute die »Boulevards des Maréchaux«

–, unbebaute, ländliche Terrains am Fuß der nach wie vor vorhandenen Festungsmauern. Interessanterweise umfasst Atgets stark soziologisch geprägte Serie über Pariser Interieurs auch einige Aufnahmen seiner eigenen Wohnung – unter veränderter Adresse – sowie des Zimmers, das ihm als Labor und Arbeitsraum diente.

P. 497
Cercle catholique ouvrier, 126 boulevard du Montparnasse | Catholic working men's club,
126 Boulevard du Montparnasse | Katholischer Arbeiterverein, Boulevard du Montparnasse 126, 1907

P. 498
Porche de l'hôpital Cochin | Porch of the Cochin Hospital
Eingangstor des Hôpital Cochin, 1907/1908

Petite gare de Sceaux,
ceinture sur le boulevard Jourdan |
Sceaux station, beltway on Boulevard
Jourdan | Die kleine Bahnstation von
Sceaux, Boulevard Jourdan

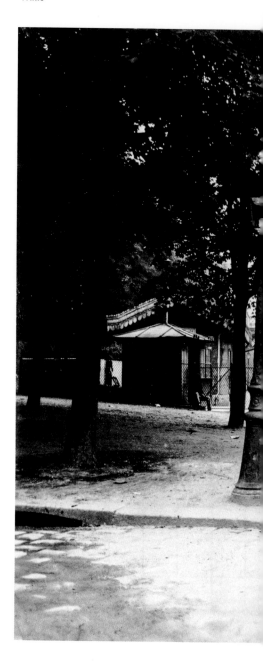

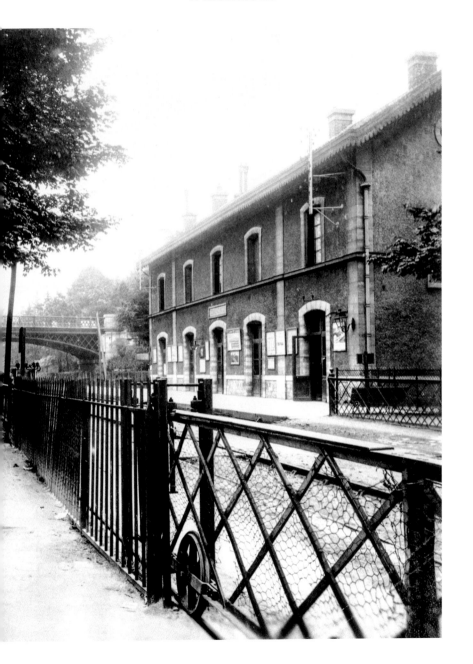

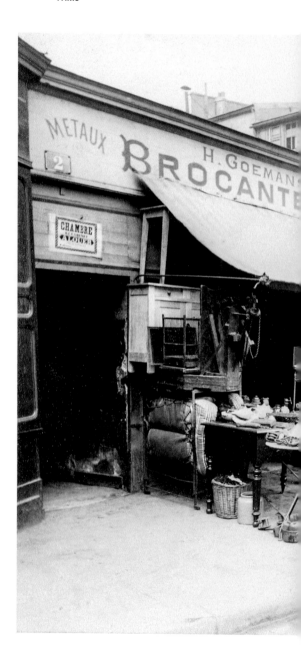

Brocanteur,
boulevard Edgar-Quinet |
Secondhand merchant,
Boulevard Edgar-Quinet |
Trödelladen, Boulevard
Edgar-Quinet, 1898

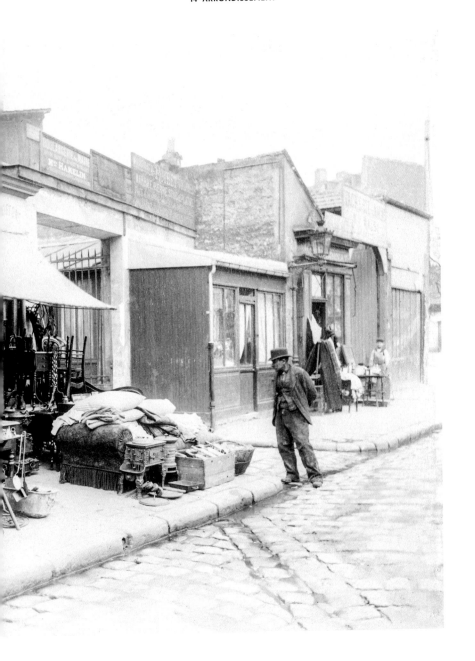

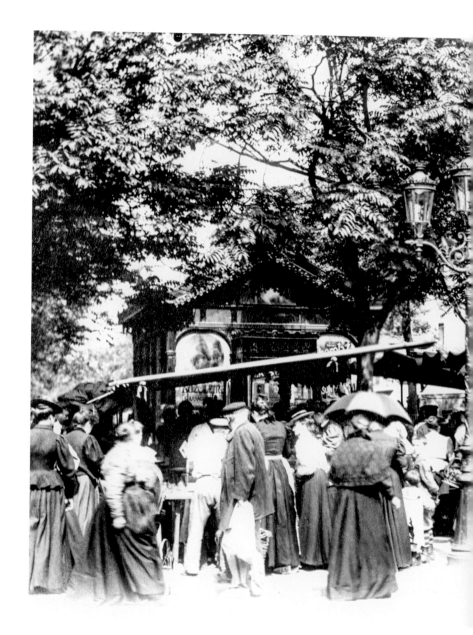

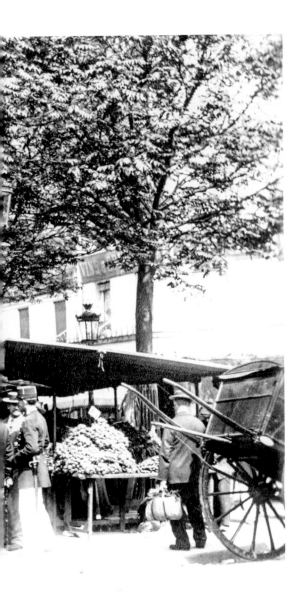

Marché, boulevard Edgar-Quinet | Market, Boulevard Edgar-Quinet | Markt, Boulevard Edgar-Quinet, 1899

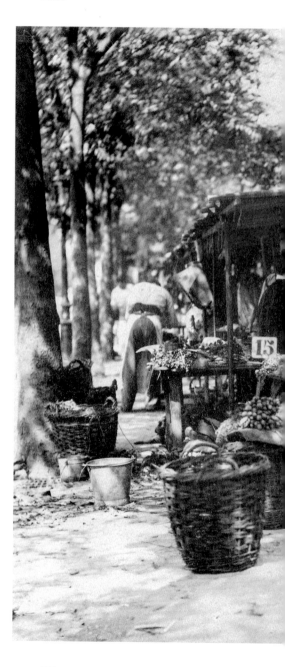

Marché, boulevard
Edgar-Quinet | Market,
Boulevard Edgar-Quinet |
Markt, Boulevard Edgar-
Quinet, 1900

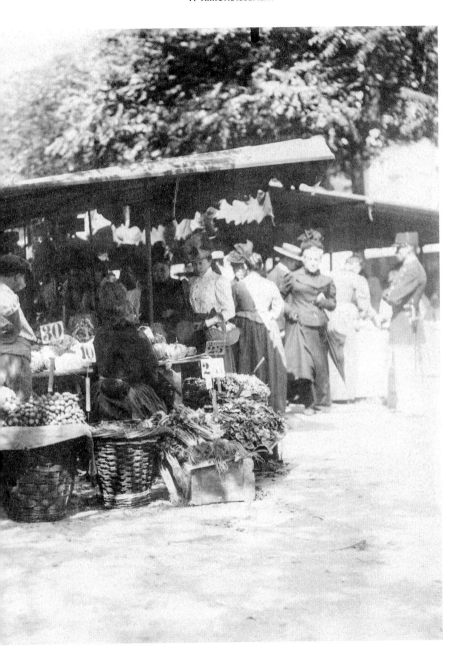

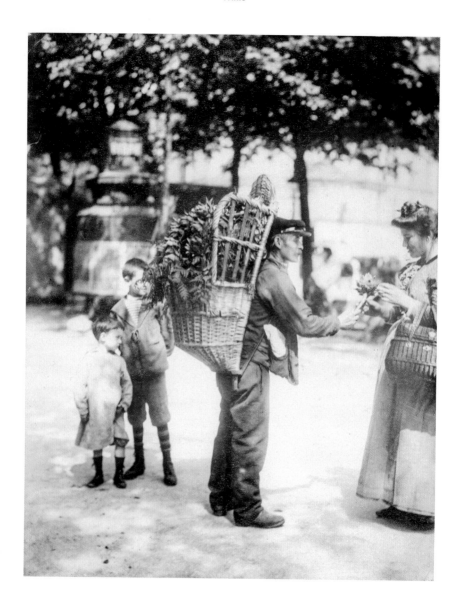

Marchand d'artichauts, marché Edgar-Quinet | Artichoke seller, Edgar-Quinet market
Artischockenverkäufer, Markt Edgar-Quinet, 1899

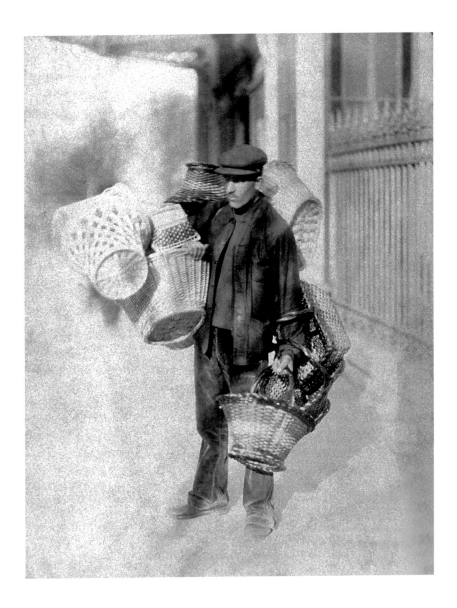

Marchand de paniers, place Denfert-Rochereau | Basket seller, Place Denfert-Rochereau
Korbverkäufer, Place Denfert-Rochereau

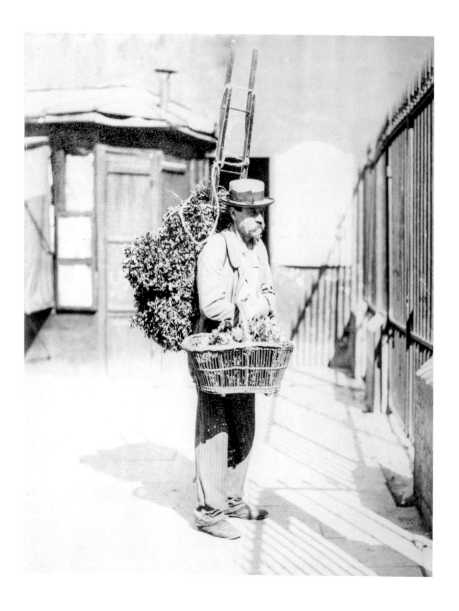

Marchand de légumes, boulevard Edgar-Quinet | Vegetable seller, Boulevard Edgar-Quinet
Gemüseverkäufer, Boulevard Edgar-Quinet, 1899

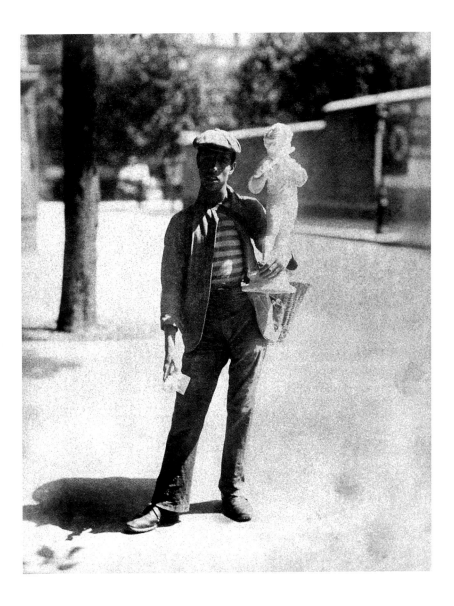

Marchand de moulage, avenue de l'Observatoire | Plaster casts seller, Avenue de l'Observatoire
Verkäufer von Gipsstatuetten, Avenue de l'Observatoire, 1900

Coiffeur, avenue de
l'Observatoire | Hairdresser,
Avenue de l'Observatoire |
Friseur, Avenue de
l'Observatoire, 1926

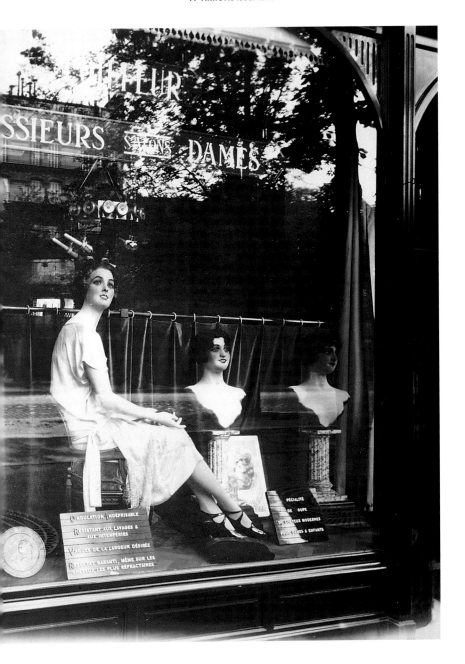

Salon d'Eugène Atget | Eugène Atget's living room
Wohnzimmer von Eugène Atget, 1910

Cheminée du salon d'Eugène Atget | Fireplace in Atget's living room
Kamin im Wohnzimmer von Eugène Atget, 1910

Cabinet de travail d'Atget | Atget's workroom
Atgets Arbeitszimmer, 1910

Colonne Morris, place Denfert-Rochereau | Morris column, Place Denfert-Rochereau
Plakatsäule, Place Denfert-Rochereau, 1890/1900

Barrière d'octroi,
porte d'Arcueil | Tollgate,
Porte d'Arcueil |
Städtische Zollschranke,
Porte d'Arcueil, 1899

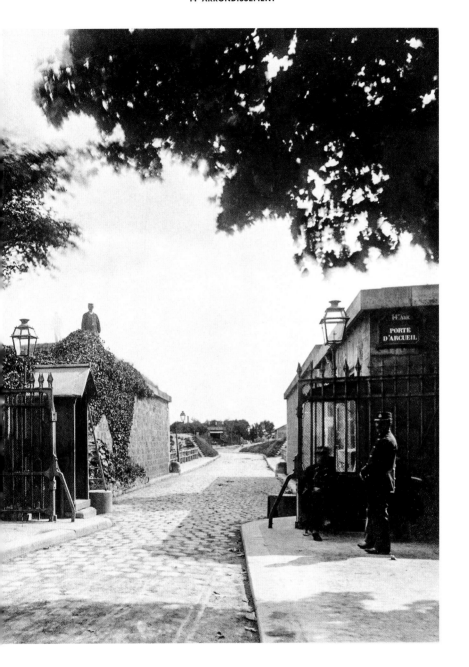

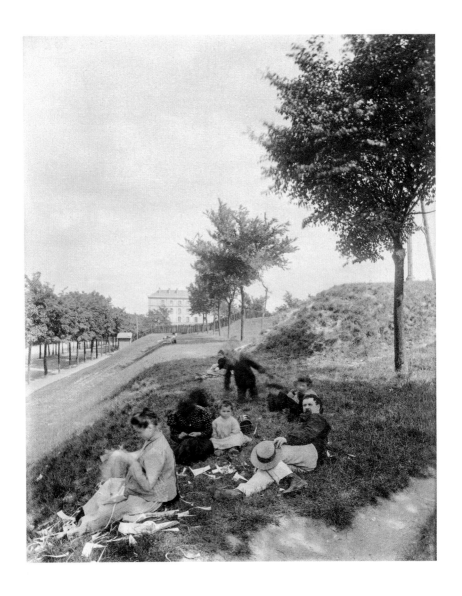

Pique-nique, boulevard Jourdan | Picnic, Boulevard Jourdan
Picknick, Boulevard Jourdan, 1899

Zone de fortifications, porte de Gentilly | Fortifications zone, Porte de Gentilly
Befestigungsanlage, Porte de Gentilly, 1910/1913

15ᴱ
ARRONDISSEMENT

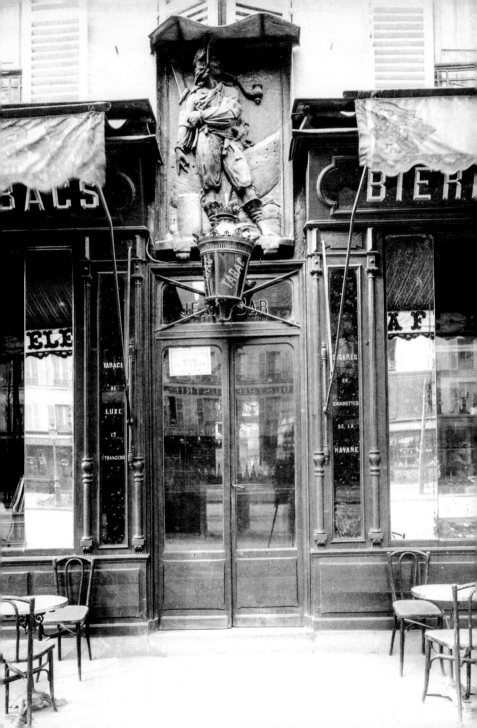

Le 15ᵉ arrondissement est l'un des trois plus grands et plus peuplés arrondissements de Paris. Les communes de Vaugirard, de Grenelle et une partie de la commune d'Issy lui ont été rattachées lors de sa création en 1860. Cet arrondissement encore très rural au XIXᵉ siècle n'offre alors que peu de monuments majeurs. Il est actuellement un quartier résidentiel, un coin de Paris qui reste un peu provincial. Eugène Atget n'a guère sillonné cet arrondissement qui ne lui offrait que peu d'intérêt. Il n'en a photographié que quelques vieilles rues comme la rue Desnouettes et ses maisons encore anciennes ou les façades de quelques beaux hôtels particuliers. Comme dans les arrondissements voisins, Atget a exploré les « marges » de la capitale, poussant ses pérégrinations vers le boulevard Victor et les portes de Sèvres, du Bas-Meudon et d'Issy, anciens chemins de ronde militaire de l'enceinte fortifiée par Thiers, dont il saisira, dans un cadre encore champêtre, les murs impressionnants.

The 15th Arrondissement is one of the three biggest and most populous in Paris. Its creation in 1860 annexed the villages of Vaugirard and Grenelle as well as part of Issy. Still highly rural in the 19th century, the 15th now has few major monuments. Today, it is an essentially residential quarter, though it still retains a rather provincial feel. Atget spent little time in this arrondissement, which offered him few points of interest. All he photographed were a few streets such as Rue Desnouettes and its old houses and the façades of a few handsome townhouses. As in the neighboring

arrondissements, Atget explored the "margins" of the capital, wandering as far as Boulevard Victor and the portes de Sèvres, du Bas-Meudon, and d'Issy, photographing the walkways of the impressive fortifications built by Thiers in their rustic setting.

Das 15. Arrondissement zählt zu den drei größten und am dichtesten bevölkerten Arrondissements von Paris. Seine Entstehung verdankt es der Eingemeindung der Kommunen Vaugirard und Grenelle sowie eines Teils von Issy im Jahr 1860. Dieser im 19. Jahrhundert noch sehr ländlich geprägte Stadtbezirk hatte seinerzeit nur wenige bedeutende Bauwerke zu bieten. Heute ist es ein reines Wohnviertel, ein Teil von Paris mit nach wie vor etwas provinziellem Charakter. Eugène Atget hat dieses Arrondissement kaum durchstreift, da es für ihn nur von geringem Interesse war. Er fotografierte hier nur einige alte Straßen wie die Rue Desnouettes mit ihren noch vorhandenen alten Häusern oder die Fassaden einiger schöner Stadtpalais. Wie in den benachbarten Arrondissements erkundete Atget auch hier die »Ränder« der Hauptstadt: Seine Streifzüge führten ihn bis zum Boulevard Victor und zu verschiedenen Stadttoren – Porte de Sèvres, Porte du Bas-Meudon, Porte d'Issy –, ehemalige Wehrgänge des von Thiers geschaffenen Befestigungsgürtels, dessen beeindruckende Mauern er in einem noch dörflichen Rahmen dokumentierte.

P. 525
Bar-tabac «Au Jean Bart», 38 avenue de la Motte-Picquet | "Au Jean Bart" bar and tobacconist,
38 Avenue de la Motte-Picquet | Bar mit Tabakverkauf »Au Jean Bart«, Avenue de la Motte-Picquet 38, 1911

P. 526
Intérieur de M. B., collectionneur | Home of M. B., collector
Wohnung des Sammlers M. B., 1910

Puits, 114 rue de Vaugirard | Well, 114 Rue de Vaugirard
Brunnen, Rue de Vaugirard 114, 1921

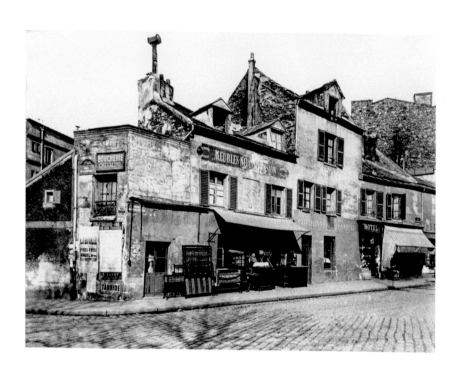

2 et 4 rue Desnouettes

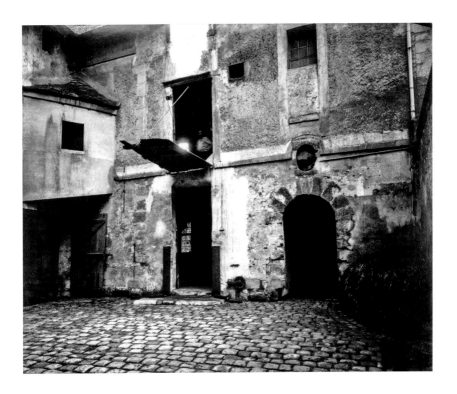

Vieille cour, 275 rue de Vaugirard | Old courtyard, 275 Rue de Vaugirard
Alter Innenhof, Rue de Vaugirard 275, 1909

Cirque Zanfretta,
Fête de Vaugirard, 1913

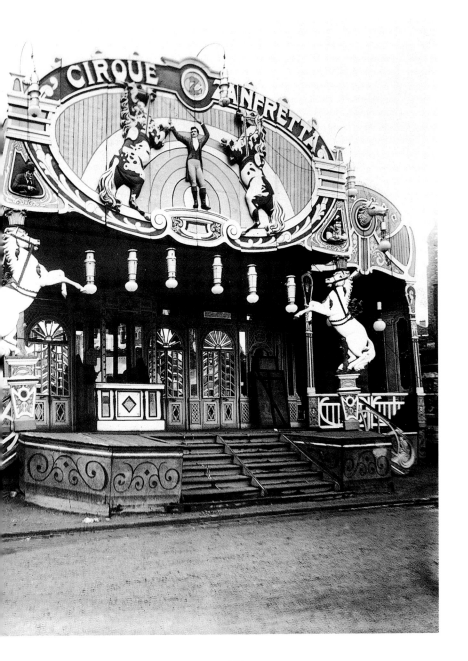

Les fortifications, porte de Sèvres
The fortifications, Porte de Sèvres
Die Befestigungsanlagen, Porte
de Sèvres

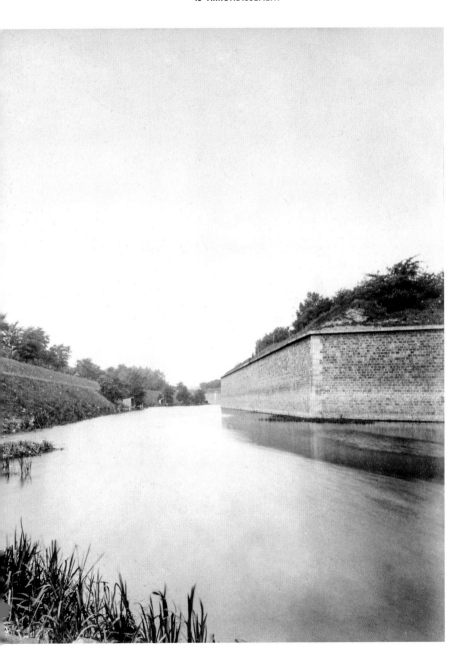

Les fortifications, porte de Sèvres
The fortifications, Porte de Sèvres
Die Befestigungsanlagen, Porte
de Sèvres, c. 1923

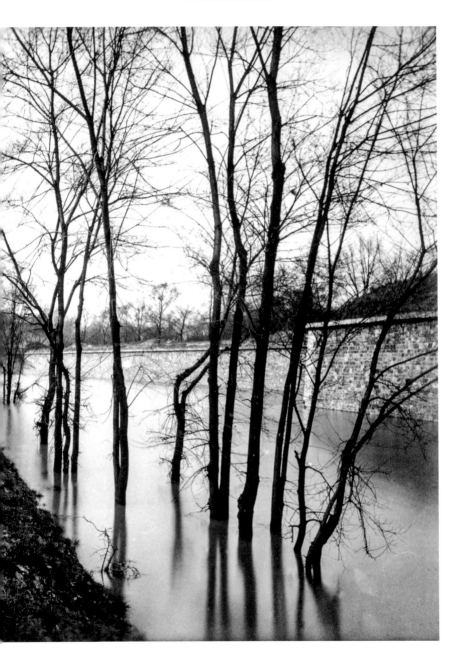

16ᴱ ARRONDISSEMENT

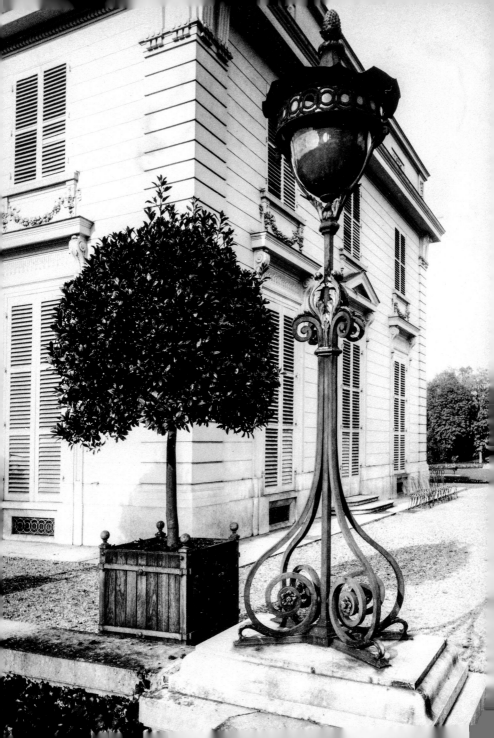

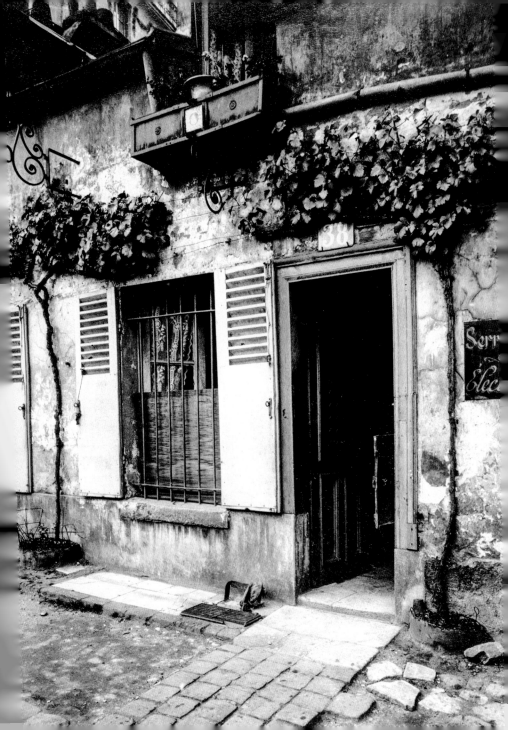

Le 16ᵉ arrondissement est relativement récent : longtemps rural, il ne compte que peu d'immeubles historiques. En revanche de nombreux musées, ambassades et consulats se sont établis le long des grandes artères haussmanniennes qui ont défiguré les petits villages d'Auteuil et de Passy, rattachés à l'arrondissement en 1860. Atget a eu la chance d'en photographier quelques traces comme l'ancien couvent des Minimes de Chaillot où était servie une soupe populaire, ou comme le passage des Eaux à Passy qui connut une certaine vogue à la suite de la découverte de trois sources d'eau ferrugineuse. Le caractère rural de ce secteur, avec ses pavés, ses ruelles et ses puits, a fortement inspiré Atget, lequel n'a pas manqué de photographier, au 47 de la rue Raynouard, la maison du début du XVIIIᵉ siècle où vécut Balzac de 1841 à 1847. Celui-ci occupait l'appartement donnant en rez-de-jardin sur la rue Berton, une double entrée bien pratique pour échapper aux créanciers qui le pourchassaient. Le musée Balzac y est désormais installé. Dans un genre autre, le château de Bagatelle, une folie construite en 1777 dans le bois de Boulogne (annexé depuis à Paris) et achetée par la Ville en 1905, fera l'objet d'une série d'images illustrant sa riche architecture. Atget s'attardera enfin sur les impressionnantes fortifications de la porte Dauphine dont la végétation alentour rappelle les paysages des environs de Paris qu'Atget photographiera dans les années 1920. Cet amour pour la nature qu'éprouve le photographe se retrouve dans la belle série réalisée dans le parc Delessert aujourd'hui disparu.

The 16th Arrondissement is relatively new. Long a rural zone, it has few historic build-ings. However, numerous museums, embassies, and consulates stand along the big Haussmannian thoroughfares that disfigured the little villages of Auteuil and Passy after their inclusion in the arrondissement in 1860. Atget was lucky enough to be able to photograph some of these vestiges, such as the old Minimes convent at Chaillot, used as a soup kitchen, and the Passage des Eaux in Passy, which had become fashion-able after the discovery of three sources of mineral spring water there. The rural feel of this area, with its cobbled streets, its narrow alleys, and its wells, was a great source of inspiration for Atget, who also took care to photograph the early-18th-century house at 47 Rue Raynouard where Balzac lived from 1841 to 1847. The writer occupied the ground-floor apartment whose garden gave on to Rue Berton; its double entrance was always useful for a man with pressing creditors. It now houses the Balzac museum. In another genre, Atget photographed a series of views of the Château de Bagatelle, an architectural "folly" built in the Bois de Boulogne (annexed to Paris) in 1777 and acquired by the municipality in 1905, illustrating its rich architecture. Atget also dwelt on the impressive fortifications of Porte Dauphine, where the vegetation was similar to that of the countryside outside Paris, which Atget would photograph in the 1920s. The photographer's love of nature is also evident in the fine series he took of the Delessert park, which no longer exists.

Das 16. ist ein Arrondissement relativ neuen Datums: Es war lange Zeit ländlich geprägt und besitzt deshalb nur wenige historische Gebäude. Andererseits gibt es hier zahl-reiche Museen, Botschaften und Konsulate, angesiedelt entlang der von Haussmann geschaffenen großen Verkehrsadern, die die 1860 eingemeindeten Dörfer Auteuil und Passy radikal veränderten. Atget hatte die Chance, noch einige Spuren ihres früheren Zustands zu dokumentieren, etwa das ehemalige Kloster der Mindesten Brüder von Chaillot, in dem es eine Suppenküche gab, oder die Passage des Eaux in Passy, die sich einer gewissen Beliebtheit erfreute, nachdem drei Quellen mit eisenhaltigem Wasser entdeckt worden waren. Atget fühlte sich vom ländlichen Charakter dieses Viertels mit seiner Kopfsteinpflasterung, seinen Gassen und Brunnen stark inspiriert und ließ es sich nicht nehmen, in der Rue Raynouard 47 das Haus aus dem frühen 18. Jahrhundert zu fotografieren, in dem von 1841 bis 1847 Balzac gelebt hatte. Das Anwesen, in dem heute das Musée Balzac untergebracht ist, besaß zwei Eingänge, und der Romancier bewohnte die Räume mit Gartenausgang zur Rue Berton, was insofern praktisch war, als er den Gläubigern, die ihm nachstellten, leicht entkommen konnte. Von ganz an-derer Art ist das Château de Bagatelle, ein 1777 im (heute zu Paris gehörenden) Bois de Boulogne errichteter und 1905 von der Stadt erworbener Zierbau, dessen reiche Archi-tektur in mehreren Aufnahmen festgehalten ist. Und schließlich widmete sich Atget den beeindruckenden Festungsanlagen der Porte Dauphine, deren Vegetation an die

Landschaften der Pariser Umgebung erinnert, die er in den 1920er-Jahren fotografieren sollte. Atgets Liebe zur Natur spiegelt sich auch in der schönen Serie wider, die er im heute nicht mehr existierenden Parc Delessert machte.

P. 539
Château de Bagatelle, lampadaire | Château de Bagatelle, lamp
Château de Bagatelle, Gartenlaterne, 1911

P. 540
Vieille maison, 38 rue Berton | Old house, 38 Rue Berton
Altes Haus, Rue Berton 38

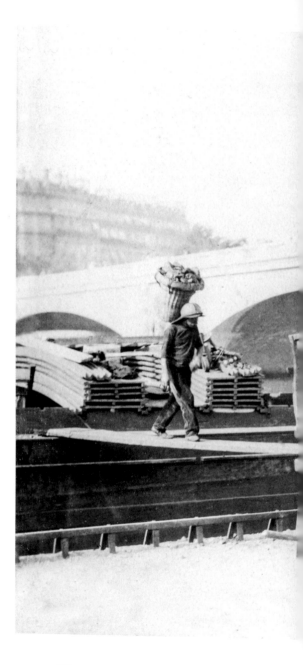

Déchargement,
pont de l'Alma | Unloading,
Pont de l'Alma | Löschung
einer Fracht, Pont
de l'Alma

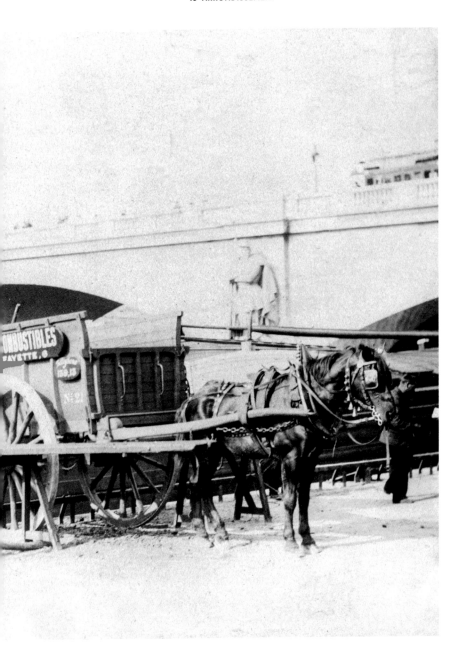

Château de Bagatelle, bois de Boulogne, 1909

Château de Bagatelle, bois de Boulogne, 1911

Trocadéro,
rue Beethoven, 1905

Voiture au bois de Boulogne | Carriage in the Bois de Boulogne
Kutsche im Bois de Boulogne, 1910

Voiture au bois de Boulogne | Carriage in the Bois de Boulogne
Kutsche im Bois de Boulogne, 1910

Vieille maison à Passy, 18 rue Raynouard | Old house in Passy, 18 Rue Raynouard
Altes Haus in Passy, Rue Raynouard 18, 1901

Niveau inférieur de la maison de Balzac, 24 rue Berton | Lower level of Balzac's house,
24 Rue Berton | Untere Ebene des Balzac-Hauses, 24 Rue Berton, 1922

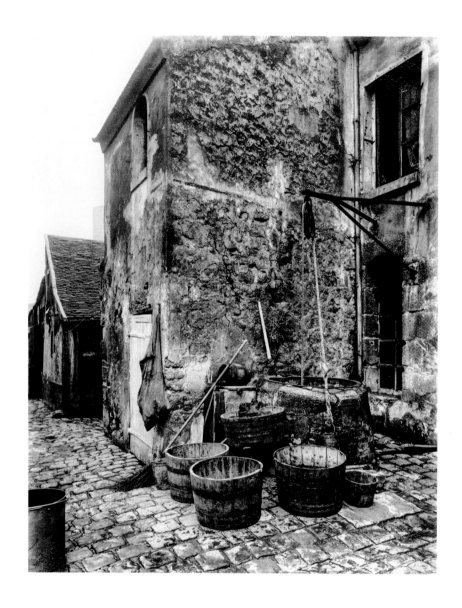

Passy, ancien couvent des Minimes de Chaillot, le puits, 9 rue Beethoven
Passy, former convent of the Minimes of Chaillot, the well, 9 Rue Beethoven | Passy, ehemaliges
Kloster der Mindesten Brüder von Chaillot, der Brunnen, Rue Beethoven 9, 1901

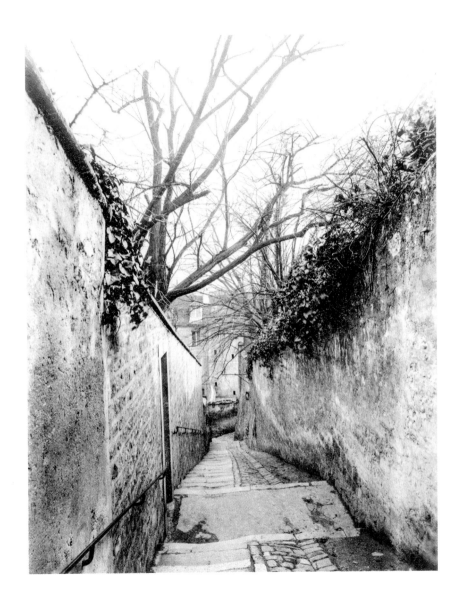

Passage des Eaux, Passy, 1901

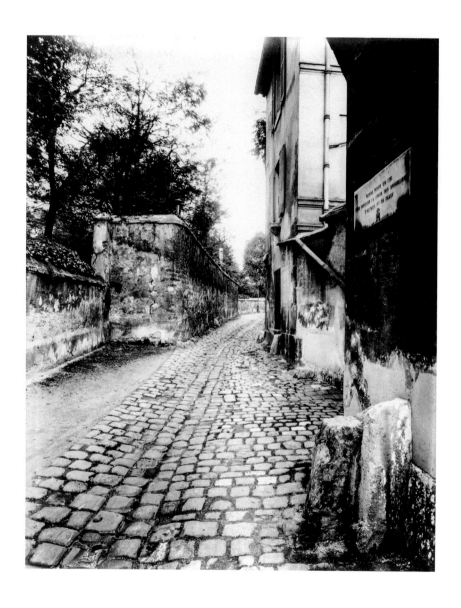

Borne limitative des seigneuries d'Auteuil et de Passy | Boundary stone between the seigneuries
of Auteuil and Passy | Grenzstein der Seigneurien von Auteuil und Passy

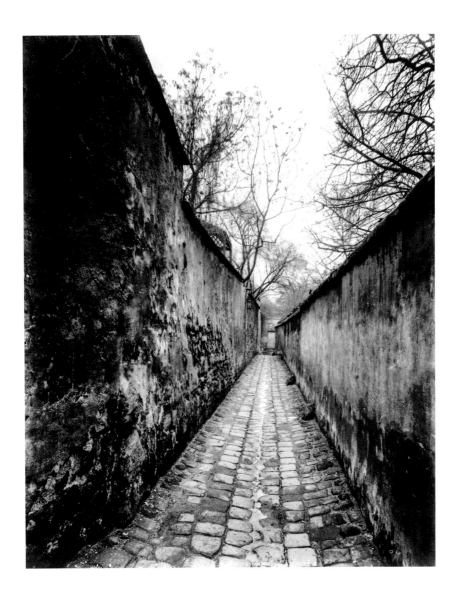

Passage des Eaux, Passy, 1901

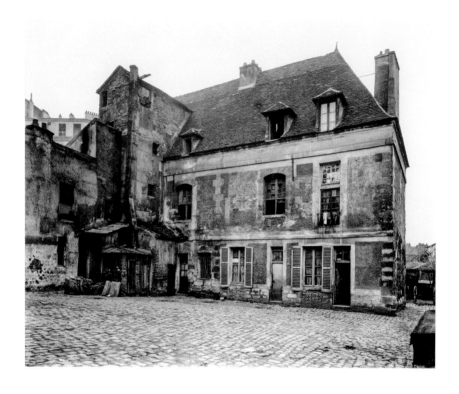

Cour de l'ancien couvent des Minimes de Chaillot, 9 rue Beethoven
Courtyard of the former Minimes convent in Chaillot, 9 Rue Beethoven | Hof des ehemaligen
Klosters der Mindesten Brüder von Chaillot, Rue Beethoven 9, 1901

Entrée du parc Delessert, 33 rue Raynouard | Entrance to Delessert Park, 33 Rue Raynouard
Eingang zum Parc Delessert, Rue Raynouard 33, 1914

Parc Delessert,
1914

Parc Delessert,
1914

Fortifications, porte Dauphine | Fortifications, Porte Dauphine
Befestigungsanlagen, Porte Dauphine

Fortifications, porte Dauphine | Fortifications, Porte Dauphine
Befestigungsanlagen, Porte Dauphine

17^E ARRONDISSEMENT

17ᴱ ARRONDISSEMENT

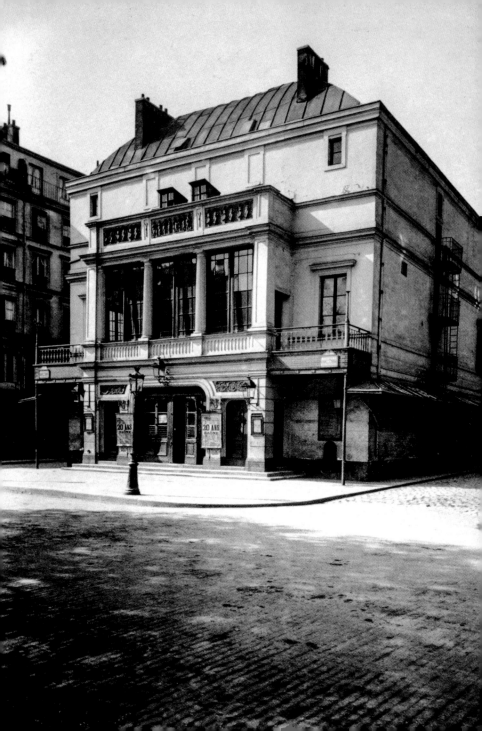

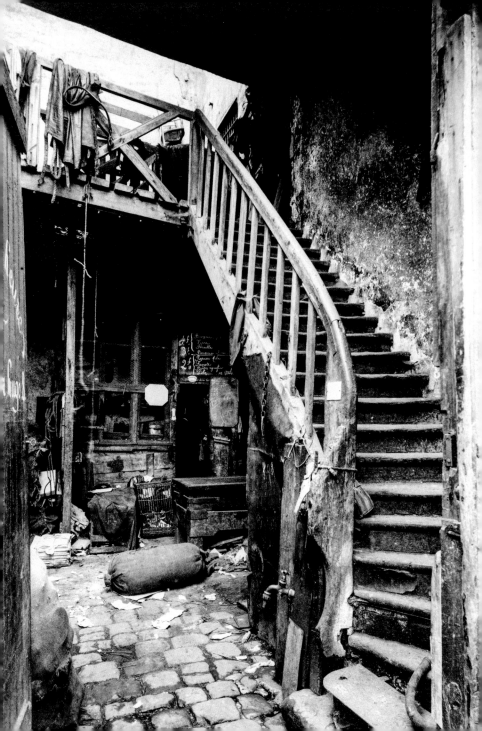

Très étendu, le 17ᵉ arrondissement possède peu de monuments historiques. À l'époque d'Atget, il est essentiellement rural, surtout dans sa partie nord. Le sud et l'ouest présentent déjà un aspect moderniste, ce qui explique le peu d'images réalisées dans ce secteur par Atget, dont la ligne de conduite est de ne jamais représenter les quartiers aménagés à la suite des transformations haussmanniennes. Il va toutefois photographier, boulevard des Batignolles, la salle de spectacle construite en 1836 qui abritera successivement le théâtre des Batignolles, le théâtre des Arts et le théâtre Hébertot. Au passage, il saisit les restes du château des Ternes, élégante demeure du XVIIIᵉ siècle dont ne subsiste que le corps de garde traversé par la rue Bayen. Mais ce qui intéresse vraiment Atget, c'est encore cette zone comprise entre les fortifications et la banlieue. En 1913, année de l'annonce de la disparition de cette zone, Atget réalise une série de photographies sur les étroits passages tapis entre Paris et Levallois, telle la cité Trébert ou la cité Valmy, l'une des plus reculées. Ici, les lieux et la population correspondent à ce qu'il cherche à éterniser. Il photographie donc les roulottes et les baraquements des chiffonniers installés vers la porte de Clichy ou ceux des ferrailleurs plus proches de la porte de Champerret. Toutes ces images seront classées dans l'album *Zoniers – Fortifications*.

The very extensive 17th Arrondissement has few historical monuments. In Atget's day it was essentially rural, especially the northern part, while the modernity of the southern and western parts would explain the scarceness of photographs by Atget, whose

guiding principle was never to photograph districts laid out after Haussmann's transformations. However, he did photograph the theater built on the Boulevard des Batignolles in 1836 and successively known as the Théâtre des Batignolles, the Théâtre des Arts, and the Théâtre Hébertot. In the process, he pictured what remained of the Château des Ternes, an elegant 18th-century residence, namely, the central structure through which the Rue Bayen now runs. But what really interested Atget, once again, was the zone between the fortifications and the suburbs. In 1913, when it was announced that this area would be developed, he took a series of photographs of the narrow passages tucked away between Paris and Levallois, such as the Cité Trébert and the Cité Valmy, which was one of the most remote. Here, the places and the people were exactly the kind of thing he was trying to immortalize. He photographed the trailers and sheds of the rag-and-bone men near Porte de Clichy and those of the scrap metal dealers near Porte de Champerret. All these images were included in the album titled *Zoniers – Fortifications*.

Das sehr ausgedehnte 17. Arrondissement besitzt nur wenige historische Bauten. Zu Atgets Zeiten war es noch weitgehend ländlich geprägt, vor allem in seinem nördlichen Teil. Im Süden und Westen machte sich dagegen schon die Moderne bemerkbar, was auch erklärt, warum es von hier relativ wenige Aufnahmen Atgets gibt, schließlich hatte er es sich zur Regel gemacht, grundsätzlich keine Viertel abzubilden, die erst im Zuge der Haussmann'schen Veränderungen angelegt worden waren. Immerhin aber fotografierte er am Boulevard des Batignolles die 1836 erbaute Spielstätte, die – in chronologischer Reihenfolge – das Théâtre des Batignolles, das Théâtre des Arts und das Théâtre Hébertot beherbergte. Nebenbei fing er auch die Überreste des Château des Ternes ein, eine elegante Residenz aus dem 18. Jahrhundert, von der nur noch ein die Rue Bayen überwölbender Trakt existiert. Was Atget aber wirklich interessierte, war einmal mehr der zwischen Festungsgürtel und Vorstadt liegende Bereich. Als 1913 sein Verschwinden angekündigt wurde, machte Atget eine Fotoserie über die engen, zwischen Paris und Levallois versteckten Passagen wie die Cité Trébert oder die besonders abgelegene Cité Valmy. Hier entsprachen die Örtlichkeiten und ihre Bewohner genau dem, was er für die Nachwelt festhalten wollte. Deshalb fotografierte er die Wohnwagen und Baracken der Lumpensammler an der Porte de Clichy oder die der Schrotthändler in der Nähe der Porte de Champerret. Alle diese Bilder versammelte er in dem Album *Zoniers – Fortifications*.

P. 567
Théâtre des Arts, boulevard des Batignolles (aujourd'hui théâtre Hébertot) | Théâtre des Arts,
Boulevard des Batignolles (now Théâtre Hébertot) | Théâtre des Arts, Boulevard des Batignolles
(heute Théâtre Hébertot), 1900

P. 568
Zone de fortifications, cité Trébert, porte d'Asnières | Fortifications zone, Cité Trébert, Porte d'Asnières
Befestigungszone, Cité Trébert, Porte d'Asnières, 1913

Château des Ternes,
hôtel de Saint-Senoch,
26 rue Bayen, 1912

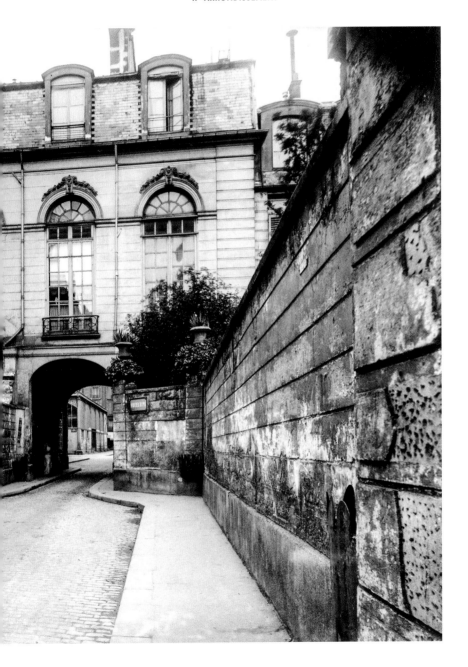

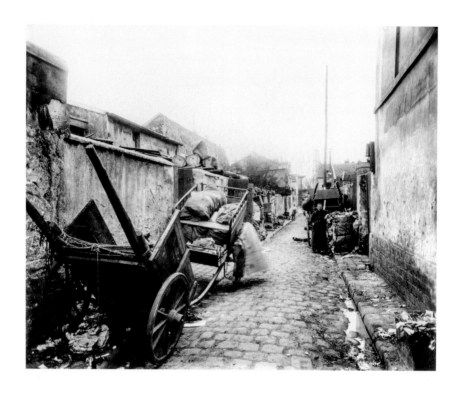

Passage Trébert, porte d'Asnières, 1913

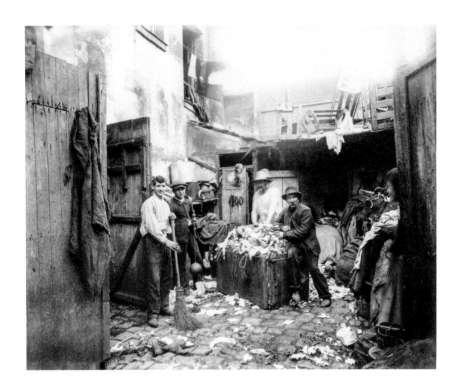

Cité Valmy, porte d'Asnières, chiffonniers | Cité Valmy, Porte d'Asnières, ragpickers
Cité Valmy, Porte d'Asnières, Lumpensammler, 1913

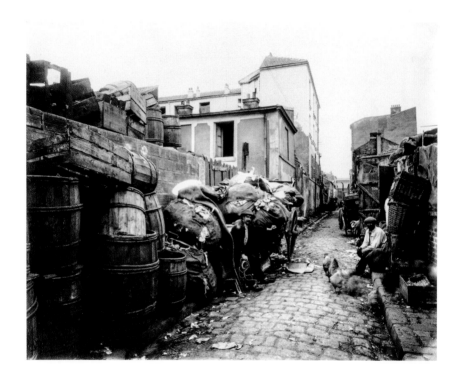

Passage Trébert, porte d'Asnières, 1913

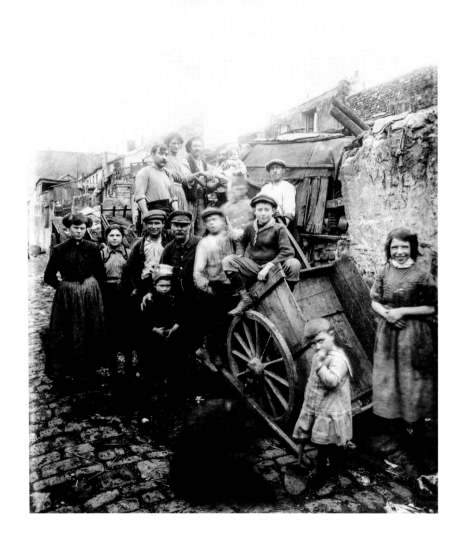

Cité Valmy, porte d'Asnières, 1913

18ᴱ ARRONDISSEMENT

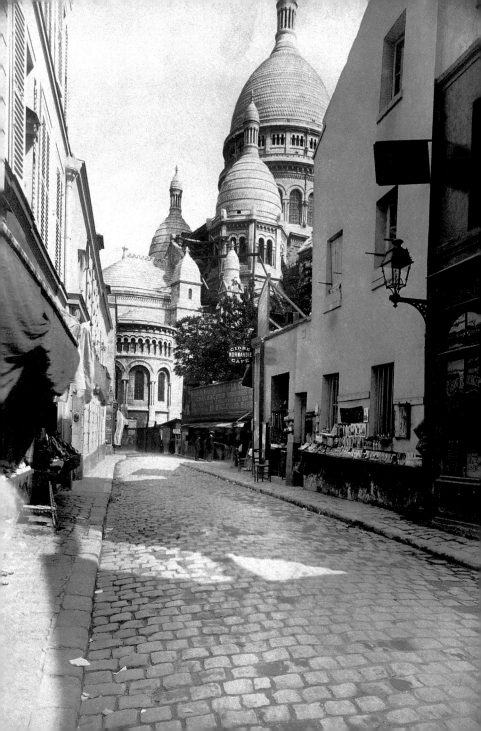

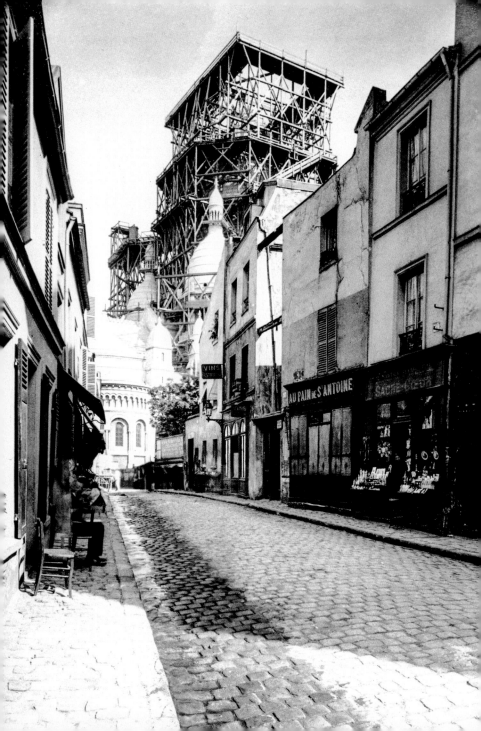

Lors de sa création en 1860, le 18ᵉ arrondissement a annexé une partie des communes limitrophes de Montmartre et de La Chapelle. Cet arrondissement, où cohabitent gens défavorisés et populations aisées, est l'un des plus touristiques de la capitale avec l'ancien village de Montmartre qui illustre un certain esprit parisien. Là, « Le Lapin agile », une guinguette née en 1860, fut le cabaret préféré de la bohème montmartroise – Max Jacob, Apollinaire, Francis Carco… –, laquelle fréquentait par ailleurs la place du Tertre, centre du village et lieu de l'art moderne au début du XXᵉ siècle. Atget a su fixer l'authenticité des anciennes rues, telles les rues Saint-Rustique et Norvins, mais également celle de la maison de Mimi Pinson qui jouxte celle de Berlioz dans la rue du Mont-Cenis, une maison simple de village qui sera détruite en 1925. Face à ces témoignages d'un passé qui l'émeuvent, Atget a évidemment immortalisé le moulin de la Galette de la rue Lepic, ex-moulin du Blute-Fin construit en 1622 : installé sur une petite butte, il est encore en état de marche. Ce que ne fut jamais le Moulin-Rouge : installé en 1889 boulevard de Clichy, ce simple cabaret devenu légendaire music-hall se rend vite célèbre pour ses quadrilles enflammés et ses figures du French cancan – La Goulue, Grille d'Égout ou Valentin le Désossé. Au gré de ses rencontres, Atget photographiera dans les vieilles rues certains des petits métiers en voie de disparition, une série qui suscitera l'intérêt puisque quelques-unes de ces images feront l'objet d'une édition de cartes postales par Victor Porcher, en 1903.

When it was created in 1860, the 18th Arrondissement annexed the adjoining parts of Montmartre and La Chapelle. This arrondissement, where the wealthy and the poor cohabit, is one of the most popular tourist attractions in Paris because of the spirit evoked by the old village of Montmartre. Its cabaret, "Le Lapin Agile," originally a small restaurant with dancing, was a favorite with local bohemians such as Max Jacob, Apollinaire, and Francis Carco. They also frequented Place du Tertre, the center of the village and an important place for modern art in the early 20th century. Atget captured the authenticity of such old streets as the Rue Saint-Rustique and Rue Norvins, but also the house of Mimi Pinson, which adjoins that of Berlioz in Rue du Mont-Cenis. This simple village house was demolished in 1925. Moved by these reminders of the past, Atget naturally immortalized the Moulin de la Galette in Rue Lepic, and another former windmill, the Blute-Fin, built in 1622 on a small hillock. It is still in working order. The Moulin-Rouge, of course, was never a real windmill. Established on Boulevard de Clichy in 1889 as a simple cabaret, it soon became famous for its dashing quadrilles and its stars of the French cancan: La Goulue ("The Glutton"), Grille d'Égout ("Sewer Grating"), and Valentin le Désossé ("Valentin the Boneless"). Walking the old streets, Atget also photographed some of the small trades that were in the process of disappearing. The interest that this series aroused is reflected in the fact that some of the images were published in postcard format by Victor Porcher in 1903.

Das 18. Arrondissement verdankt seine Entstehung im Jahr 1860 der Eingemeindung eines Teils der benachbarten Kommunen Montmartre und La Chapelle. Dieser Stadtbezirk, in dem Unterprivilegierte und Wohlhabende nebeneinander leben, gehört zu denjenigen, die sich bei Touristen besonderer Beliebtheit erfreuen, vor allem mit seinem ehemaligen Dorf Montmartre, das einen gewissen Pariser Esprit verkörpert. Das dortige Ausflugslokal »Le Lapin agile«, 1860 gegründet, war das bevorzugte Nachtlokal der Boheme von Montmartre – Max Jacob, Apollinaire, Francis Carco u.a. –, die im Übrigen auch an der dörflichen Place du Tertre verkehrte, einem Zentrum der modernen Kunst zu Beginn des 20. Jahrhunderts. Atget verstand es, die Authentizität der alten Straßen festzuhalten, etwa der Rue Saint-Rustique und der Rue Norvins, aber auch die des Hauses von Mimi Pinson direkt neben dem von Berlioz in der Rue du Mont-Cenis, ein schlichtes Dorfhaus, das 1925 abgerissen wurde. Neben diesen ihn bewegenden Zeugnissen der Vergangenheit verewigte Atget natürlich auch den Moulin de la Galette in der Rue Lepic, ehemals Moulin du Blute-Fin aus dem Jahr 1622: Die auf einem kleinen Hügel errichtete Mühle ist noch immer in Betrieb. Ganz im Gegensatz zum Moulin Rouge, der nur dem Namen nach eine Mühle ist: Das 1889 am Boulevard de Clichy eröffnete Nachtlokal wurde zu einem legendären Variététheater, dessen bald einsetzender Ruhm sich den mitreißenden Quadrillen und den Stars

des French Cancans verdankte – La Goulue, Grille d'Égout oder Valentin le Désossé. Auf seinen Streifzügen fotografierte Atget in den alten Gassen auch manche Kleingewerbe, die im Verschwinden begriffen waren. Diese Serie muss ein gewisses Interesse hervorgerufen haben, denn einige der Motive wurden 1903 von Victor Porcher als Bildpostkarten veröffentlicht.

P. 579
Rue du Chevalier-de-La-Barre, basilique du Sacré-Cœur, 1900

P. 580
Construction de la basilique du Sacré-Cœur | Construction of the Basilica of Sacré-Cœur | Bau der Basilika Sacré-Cœur, 1899

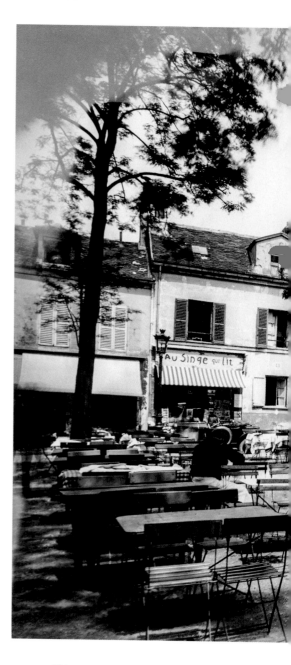

Place du Tertre,
hôtel « Au Singe qui lit »,
1924

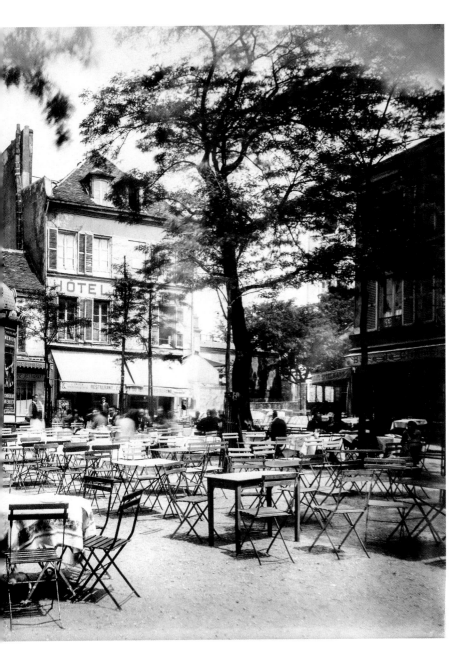

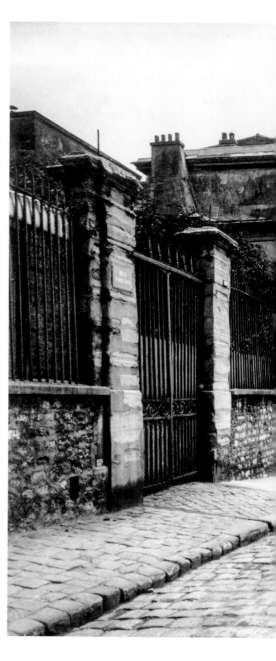

Rue Norvins, 1922

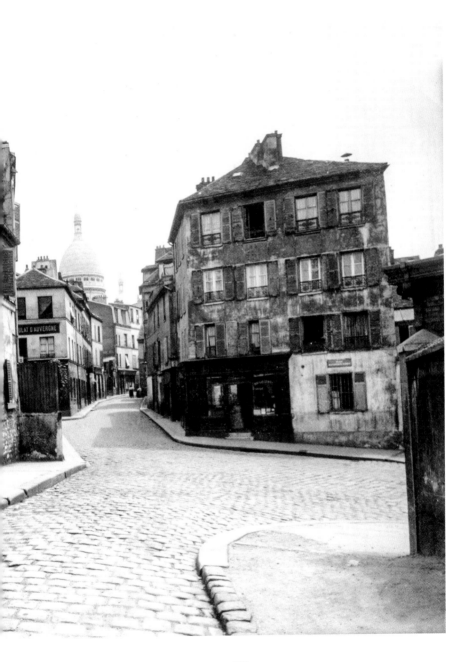

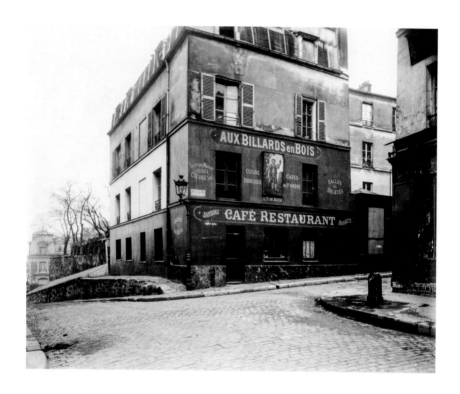

Cabaret «Aux Billards en Bois», rue Saint-Rustique, 1922

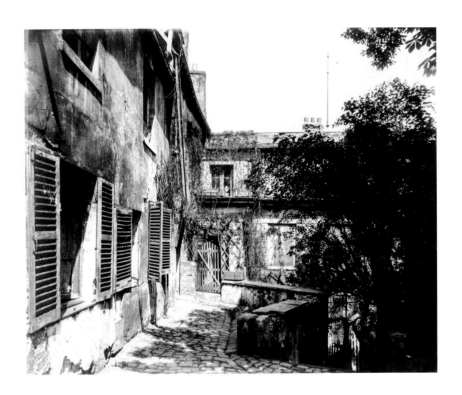

Cour de la maison de Mimi Pinson, 18 rue du Mont-Cenis | Courtyard of Mimi Pinson's house,
18 Rue du Mont-Cenis | Hof des Hauses von Mimi Pinson, Rue du Mont-Cenis 18, 1921

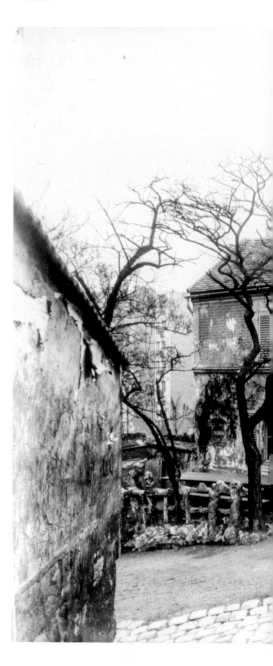

Cabaret «Le Lapin agile»,
rue des Saules

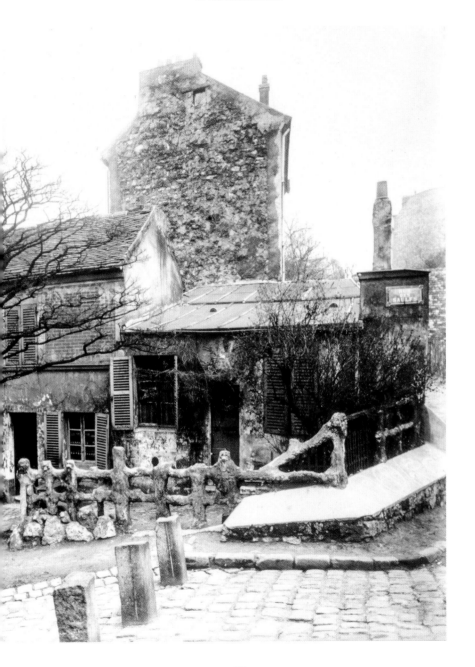

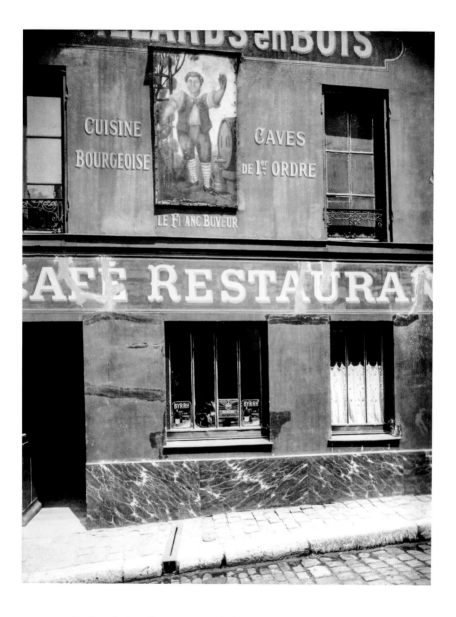

Enseigne «Le Franc Buveur», rue Norvins | "Le Franc Buveur" sign, Rue Norvins
Wirtshausschild »Le Franc Buveur«, Rue Norvins

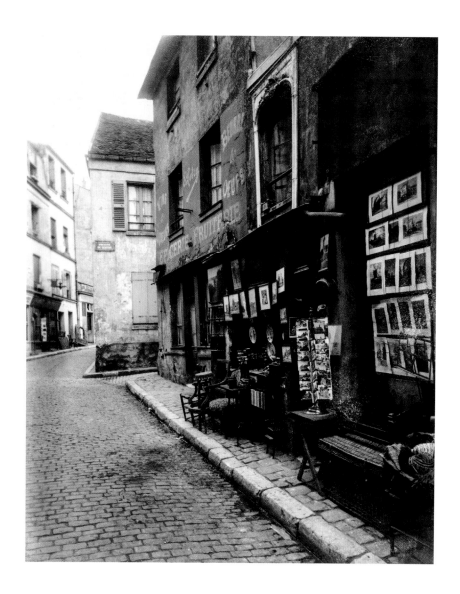

Rue Norvins, 1924

Moulin de la Galette, rue Lepic, 1899

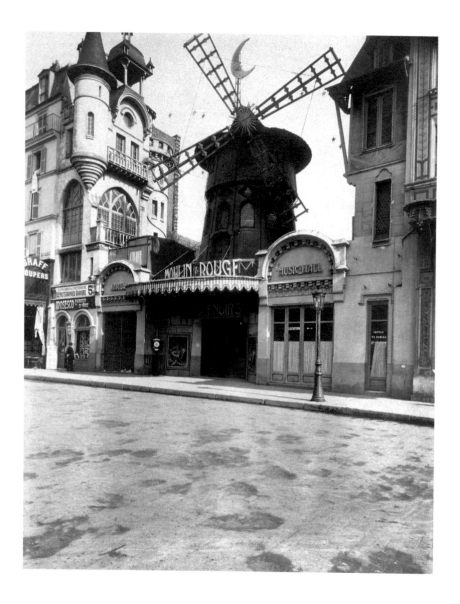

Le « Moulin Rouge », 86 boulevard de Clichy, 1911

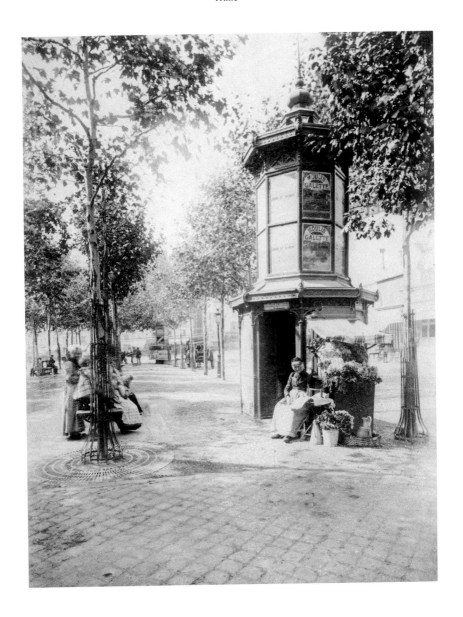

Kiosque, boulevard de Clichy | Kiosk, Boulevard de Clichy
Kiosk, Boulevard de Clichy, 1900

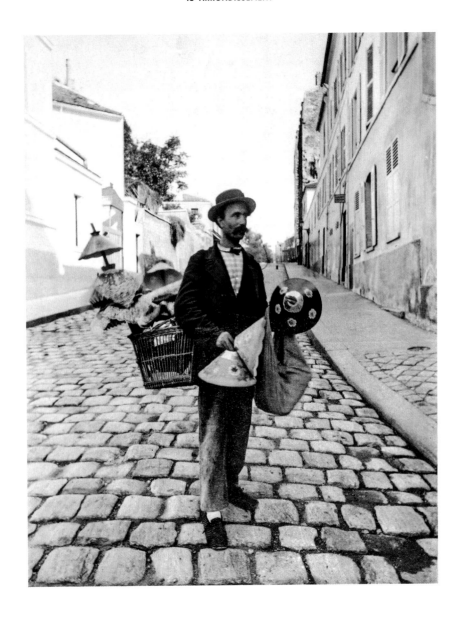

Marchand d'abat-jour, rue Lepic | Lampshade seller, Rue Lepic
Lampenschirmverkäufer, Rue Lepic, 1899

Boulevard de
Clichy

19ᴱ
ARRONDISSEMENT

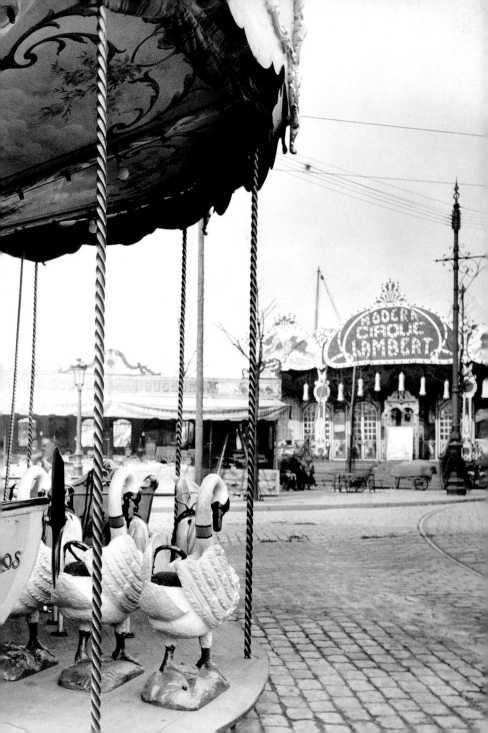

Le 19ème arrondissement s'est constitué, lors de l'annexion des communes périphériques à la ville en 1860, pour l'absorption des communes comme celles de la Villette, de Belleville et d'une partie de celles d'Aubervilliers et de Pantin. S'il est aujourd'hui un mélange de quartiers résidentiels et de quartiers défavorisés, il n'était à l'époque d'Atget qu'un arrondissement ouvrier totalement prolétarisé qui avait déjà perdu une partie de ses caractères champêtres et ruraux. La création du bassin de la Villette (1808) et des canaux de l'Ourcq (1822) et de Saint-Denis (1826) a accéléré cette transformation. Atget a peu photographié cet arrondissement où les vestiges du passé sont rares. Dans quelques-unes des vieilles rues, entre d'anciennes maisons, il a réussi à saisir quelques «regards», ces petites bâtisses de pierre destinées à surveiller le passage des eaux de source et éventuellement les dériver. Ses pas l'ont plutôt mené vers la périphérie et les grands axes, comme le boulevard Sérurier tracé sur une partie de l'ancien chemin de ronde intérieur de l'enceinte fortifiée de Thiers, percée par les porte du Pré-Saint-Gervais et de Pantin, et le canal de l'Ourcq. L'activité du bassin de la Villette a également attiré son attention avec son trafic de péniches, transportant surtout du matériel de construction. Notons que c'est ici, dans la rue Asselin, qu'il a photographié quelques prostituées et maisons closes à la demande d'un de ses clients, collectionneur, vraisemblablement le peintre illustrateur André Dignimont.

The 19th Arrondissement was created when peripheral villages were annexed by the city in 1860, by the absorption of La Villette, Belleville, and parts of Aubervilliers and Pantin.

Today, it is a mixture of well-off residential districts and poorer areas, but in Atget's day its population was made up of the proletarian working-class and it had already lost some of its rustic feel. The creation of the Bassin de la Villette (1808) and the Ourcq (1822) and Saint-Denis (1826) canals accelerated this transformation. Atget took few photographs of this arrondissement, where there were few relics from the past. In some of the old streets, between the old houses, he managed to capture a few *regards*, those little stone buildings created to watch over and possibly divert the flow of spring water. He headed mainly for the periphery and the main thoroughfares, such as the Boulevard Sérurier, laid over part of the old inner battlement path in the fortifications built by Thiers, and which had been opened for the Porte du Pré-Saint-Gervais and de Pantin and the Canal de l'Ourcq. The activity of the Bassin de la Villette, with its traffic of barges carrying mainly building materials, caught his eye, too. Note that it was here, in the Rue Asselin, that he photographed a few prostitutes and brothels at the request of a collector. This client was probably the painter and illustrator André Dignimont.

Das 19. Arrondissement entstand 1860, als Pariser Randkommunen wie La Villette, Belleville und ein Teil von Aubervilliers zusammengeschlossen und in die Hauptstadt eingemeindet wurden. Heute stellt es eine Mischung aus gutbürgerlichen und Unterschichtsvierteln dar, doch zu Atgets Zeiten war es ein Arbeiterbezirk, der schon einen Gutteil seines ursprünglich ländlichen Charakters eingebüßt hatte. Der Bau des Bassin de la Villette (1808), des Canal de l'Ourcq (1822) und des Canal Saint-Denis (1826) trug dazu bei, diesen Transformationsprozess zu beschleunigen. Atget hat dieses Arrondissement, in dem er nur wenige Spuren der Vergangenheit fand, kaum fotografiert. In manchen alten Straßen zwischen verfallenen Häusern konnte er noch einige Kanalschächte (»regards«) festhalten, jene kleinen Steinbauten, die dazu bestimmt waren, den Verlauf von Quellwasser zu überwachen und gegebenenfalls umzuleiten. Seine Schritte führten ihn eher zur Peripherie und zu den großen Verkehrsadern wie dem Boulevard Sérurier, der zum Teil auf dem ehemaligen inneren Wehrgang des Thiers'schen Befestigungsgürtels verläuft und von der Porte du Pré-Saint-Gervais, der Porte de Pantin und dem Canal de l'Ourcq durchbrochen wird. Desgleichen interessierte ihn das geschäftige Treiben im und am Bassin de la Villette mit dem regen Schiffsverkehr von Lastkähnen, die vor allem Baumaterial transportierten. Hier, in der Rue Asselin, fotografierte Atget Prostituierte und Bordelle im Auftrag eines seiner Sammler, wahrscheinlich des Malers und Illustrators André Dignimont.

P. 601
Cirque Lambert, Fête de la Villette, 1926

P. 602
Ancien regard, rue de Palestine | Old inspection point, Rue de Palestine
Ehemaliger »regard«, Rue de Palestine

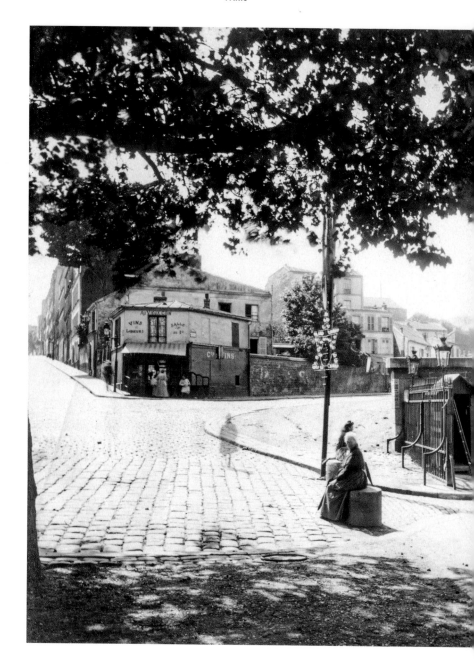

Boulevard Sérurier,
porte du Pré-Saint-Gervais,
1910/1913

Belleville, ancien
regard (dit « du Marais »), 41 rue
des Solitaires | Belleville, old "Marsh"
inspection point, 41 Rue des Solitaires |
Belleville, ehemaliger »regard«,
(das sogenannte Sumpfloch),
Rue des Solitaires 41, 1901

Bastion 26, boulevard Sérurier, 1910/1913

Porte du canal de l'Ourcq, boulevard Sérurier, 1910/1913

Passage des Mauxins,
porte du Pré-Saint-Gervais

Rue Asselin, aujourd'hui rue Henri-Torot | Rue Asselin, now Rue Henri-Torot
Rue Asselin, heute Rue Henri-Torot, 1924/1926

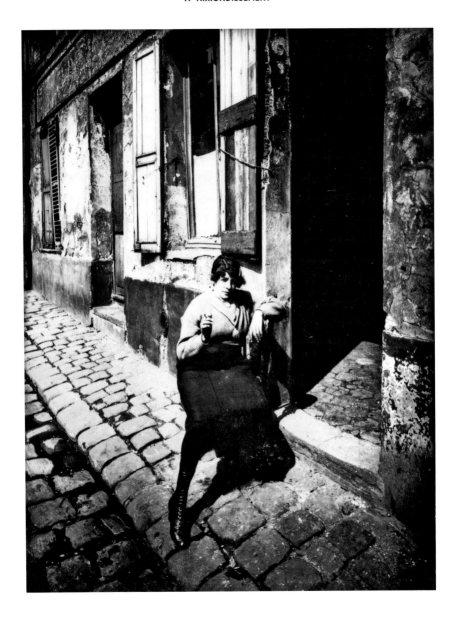

Fille publique faisant le quart, La Villette | Prostitute on the lookout, La Villette
Prostituierte auf Kundenfang, La Villette, 1921

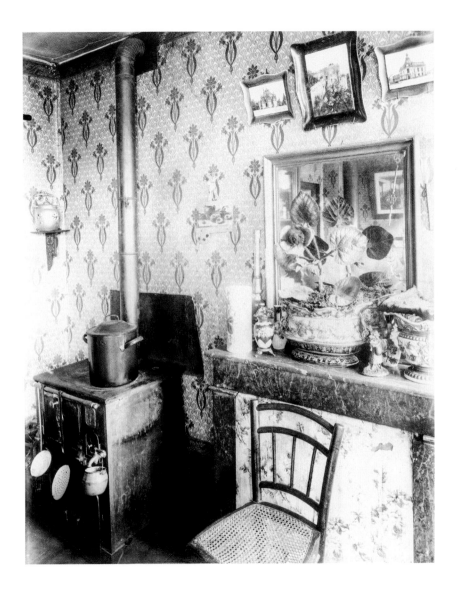

Intérieur ouvrier, rue de Belleville | Worker's home, Rue de Belleville
Arbeiterwohnung, Rue de Belleville, 1910

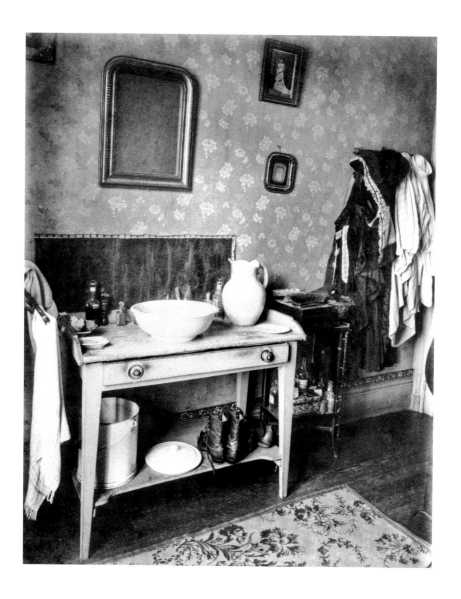

Intérieur ouvrier, rue de Romainville | Worker's home, Rue de Romainville
Arbeiterwohnung, Rue de Romainville, 1910

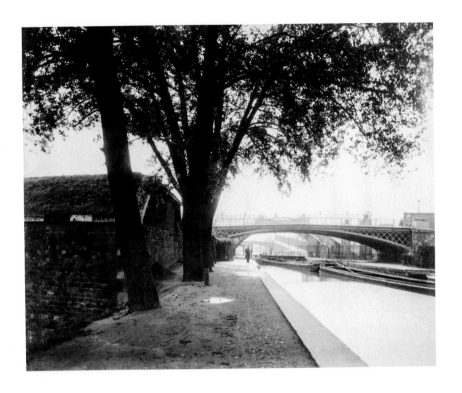

Porte du canal de l'Ourcq, boulevard Sérurier, 1910

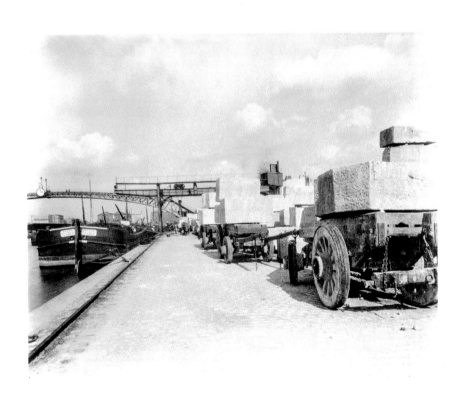

Bassin de la Villette, quai de Loire

20^E ARRONDISSEMENT

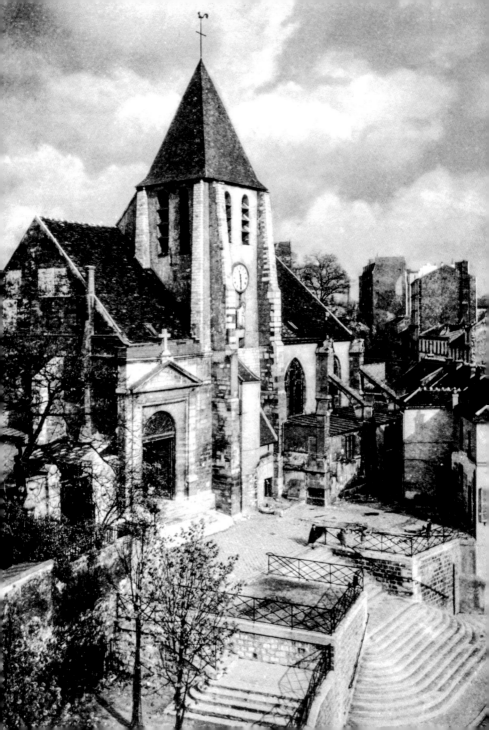

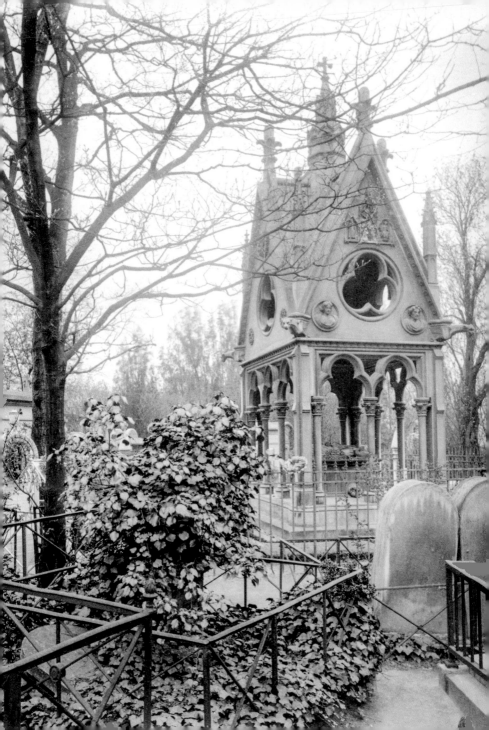

Avec l'annexion en 1860 de l'ancienne commune de Charonne et d'une partie de celles de Belleville et de Saint-Mandé, le 20ᵉ arrondissement est l'un des plus populaires et des plus animés de Paris. On retrouve ici plusieurs des sources d'intérêt d'Atget : les vestiges du passé, la fête populaire et l'univers de la zone. Le passé, c'est le grand attrait touristique et la qualité architecturale des monuments édifiés dans le cimetière du Père-Lachaise, le plus grand cimetière parisien (ouvert en 1804) : le tombeau d'Héloïse et d'Abélard s'inscrit ici dans une image quasi-bucolique mettant en valeur les dons de paysagiste du photographe. C'est aussi ces clichés de la villa des Otages, commémorant l'exécution des otages le 26 mai 1871, ou le pavillon de l'Ermitage et sa belle grille forgée du XVIIIᵉ, vestige du château des Orléans construit en 1734 – le pavillon est aujourd'hui classé. C'est surtout la magnifique image de l'église Saint-Germain de Charonne reconstruite au milieu du XVᵉ siècle, une photographie étonnante de cet édifice bâti à flanc de coteau et pris en plongée dans un beau cadrage basé sur les escaliers qui en accentuent encore l'élan architectural. Le 20ᵉ arrondissement, c'est également l'occasion pour Atget de photographier l'importante fête populaire qu'est la Foire du Trône ou « foire aux pains d'épices » dont les origines remontent à la fin du Moyen Âge. Enfin, Atget retrouve à la marge de l'arrondissement le monde un peu interlope des zoniers, des chiffonniers et de leurs baraquements, une communauté et un paysage appelés à disparaître.

Created by annexing the old village of Charonne in 1860, along with parts of Belleville and Saint-Mandé, the 20th Arrondissement is one of the most lively and most strongly working-class parts of Paris. For Atget, it covered several areas of interest: reminders of the past, popular festivals, and the world of the *zone*. The past was represented by the tourist appeal and architectural quality of the monuments built in the city's largest cemetery, Père-Lachaise (opened in 1804). His photograph of the tomb of Heloise and Abelard is an almost bucolic image showing off his gifts as a landscape artist. Atget also photographed the Villa des Otages, which commemorated the execution of hostages on May 26, 1871; and the Pavillon de l'Ermitage with its fine 18th century wrought iron gate, a relic of the Château des Orléans built in 1734 (the Pavillon has now been designated historically significant). Above all, there is his magnificent image of Saint-Germain de Charonne, rebuilt in the mid-15th century. The remarkable high-angle shot of this church built on a hillside powerfully emphasizes its architectural thrust, which is further set off by the steps. In the 20th Arrondissement Atget could also photograph that important popular entertainment that is the Foire du Trône or "gingerbread fair," which goes back to medieval times. Finally, on the edge of the district Atget found the somewhat shady world of the *zoniers* and rag-pickers and their sheds – a community and a landscape soon to disappear.

Mit der Eingemeindung der ehemaligen Kommune Charonne sowie eines Teils von Belleville und Saint-Mandé im Jahr 1860 wurde das 20. Arrondissement zu einem der populärsten und belebtesten von ganz Paris. Atgets Interesse speiste sich hier aus mehreren Quellen: die Spuren der Vergangenheit, das Volksfest und das Universum der »Zoniers«. Die Vergangenheit, das sind zum einen die architektonisch anspruchsvollen Grabmäler auf dem Père-Lachaise, dem größten aller Pariser Friedhöfe (1804 eröffnet), die auch eine große touristische Anziehungskraft ausüben: Das Grabmonument von Heloise und Abaelard präsentiert sich hier in einem nahezu bukolischen Bild, eingefangen gewissermaßen mit dem Blick des Landschaftsmalers. Das sind zum anderen die Aufnahmen der Villa des Otages, die an die Erschießung der Geiseln am 26. Mai 1871 erinnert, oder des Pavillon de l'Ermitage mit seinem schönen schmiedeeisernen Gitter aus dem 18. Jahrhundert, ein Relikt des Château des Orléans von 1734 – der Pavillon steht heute unter Denkmalschutz. Vor allem aber ist es das großartige Bild der Kirche Saint-Germain de Charonne, die Mitte des 15. Jahrhunderts gebaut wurde: eine bemerkenswerte Fotografie dieses in Hanglage errichteten Baus, aufgenommen aus der Vogelperspektive mit schönem Bildausschnitt, der die Treppen zur Basis macht und dadurch den architektonischen Schwung des Ensembles noch betont. Das 20. Arrondissement bot Atget zudem die Gelegenheit, das bedeutende Volksfest der Foire du Trône oder »foire aux pains d'épices« [»Lebkuchenmarkt«] zu fotografieren, dessen Anfänge bis ins Spätmittelalter zurückreichen. Und schließlich

fand Atget am Rand des Arrondissements die etwas verrufene Welt der »Zoniers«, der Lumpensammler und ihrer Barackenlager – eine Gemeinschaft und eine Landschaft, die bereits dem Untergang geweiht waren.

P. 621
Église Saint-Germain de Charonne, rue de Bagnolet, c. 1900

P. 622
Père-Lachaise, tombeau d'Héloïse et Abélard | Père-Lachaise, tomb of Heloise and Abelard
Père-Lachaise, Grabmal von Heloise und Abaelard, 1901

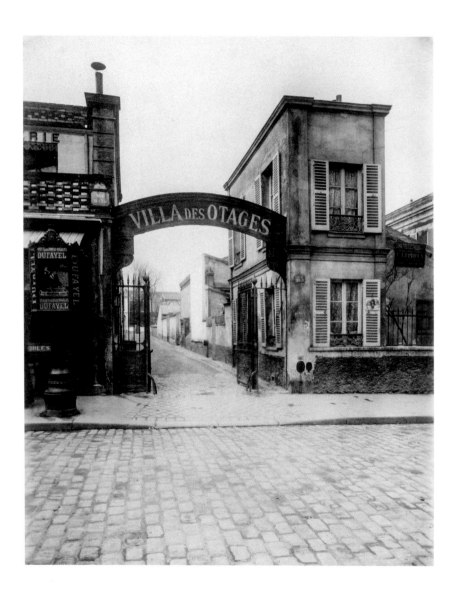

Entrée de la villa des Otages, 85 rue Haxo | Entrance to the Villa des Otages, 85 Rue Haxo
Eingang zur Villa des Otages, Rue Haxo 85, 1901

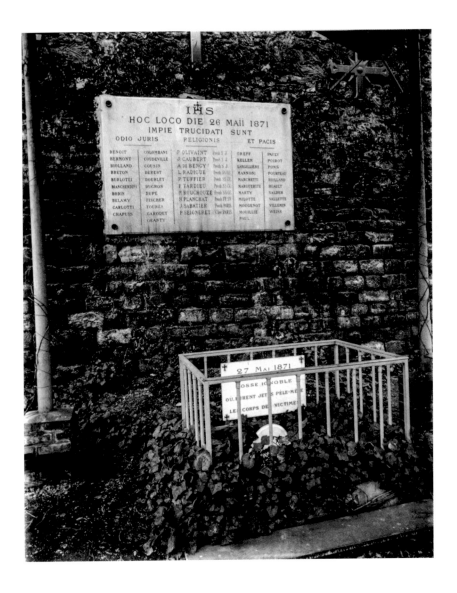

Emplacement de l'exécution des otages, 85 rue Haxo | Site of the execution of hostages, 85 Rue Haxo | Ort der Geiselerschießung, Rue Haxo 85, 1901

Porte de Montreuil, baraquement | Porte de Montreuil, sheds
Porte de Montreuil, Barackenlager, 1908/1911

Porte de Montreuil, baraquement | Porte de Montreuil, sheds
Porte de Montreuil, Barackenlager, 1913

Porte de Montreuil,
chiffonniers | Porte de Montreuil,
ragpickers | Porte de Montreuil,
Lumpensammler, 1913

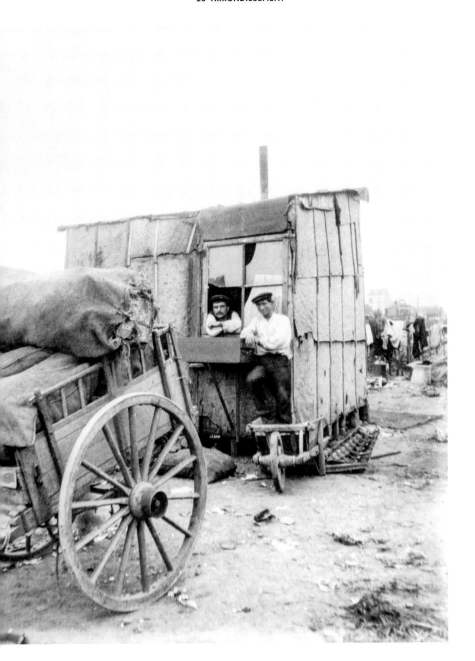

Porte de Montreuil, 1913

Guinguette, porte de Ménilmontant | Outdoor tavern, Porte de Ménilmontant
Ausflugslokal, Porte de Ménilmontant, c. 1910

Fête du Trône,
1914

Fête du Trône, 1914

Le Géant, Fête du Trône | The Giant, Fête du Trône
Der Riese, Fête du Trône, 1925

NON
LOCALISÉES

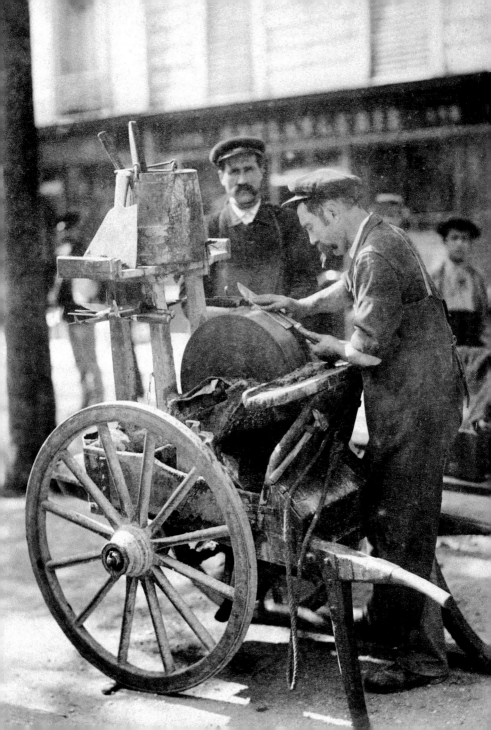

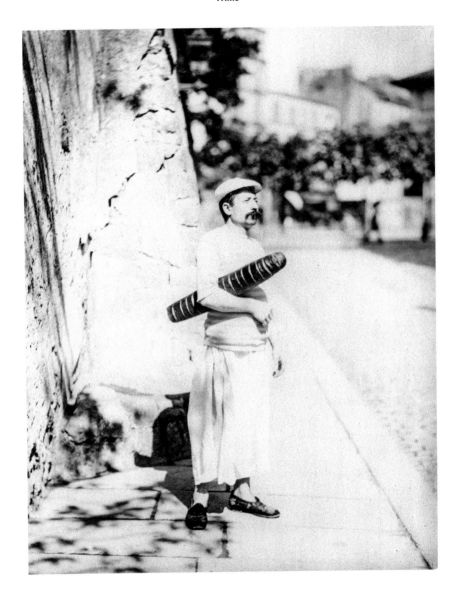

Boulanger | Baker | Bäcker, 1899

P. 639
Rémouleur | Knife grinder | Messerschleifer, 1898/1899

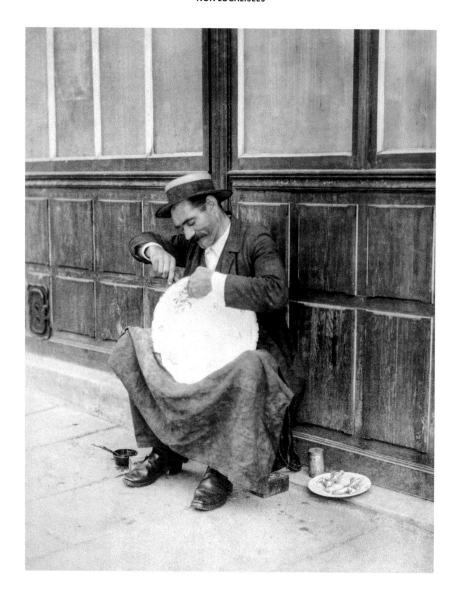

Raccommodeur de porcelaine | Porcelain mender
Porzellanausbesserer, 1899

Marchand de boisson
sur la voie publique |
Outdoor drinks seller |
Getränkeverkäufer am
Straßenrand, 1898

Joueur d'orgue | Organ grinder
Drehorgelspieler, 1898

Marchand de nougats | Nougat seller
Verkäufer von türkischem Honig

Bitumiers | Asphalters
Asphaltierer

Cardeur sur les quais | Carder on the banks of the Seine
Kämmler auf den Seine-Quais

Cardeuse de matelas sur le quai | Mattress carder on the banks of the Seine
Matratzenkämmlerin auf dem Seine-Quai, 1898

Marchande de légumes
Vegetable seller
Gemüseverkäuferin, 1898

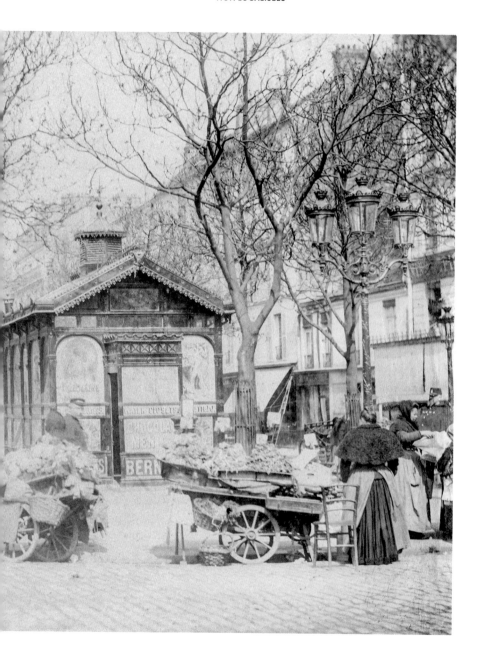

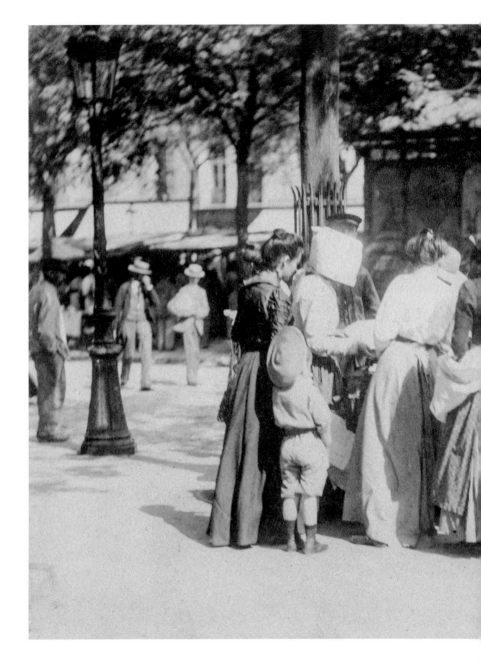

Marchande de
pommes de terre | Potato
seller | Kartoffelverkäuferin

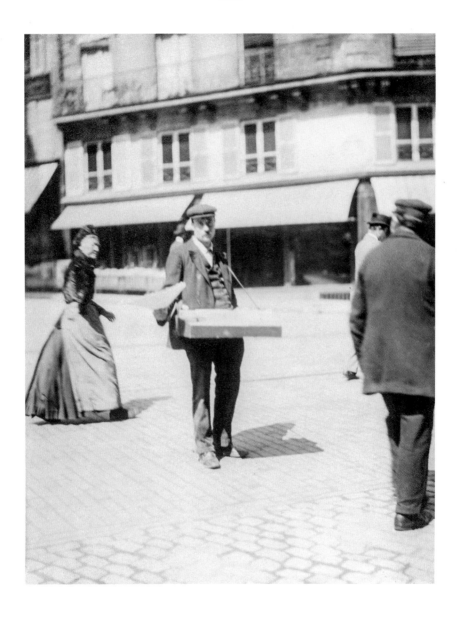

Marchand de nougats | Nougat seller
Verkäufer von türkischem Honig, 1898

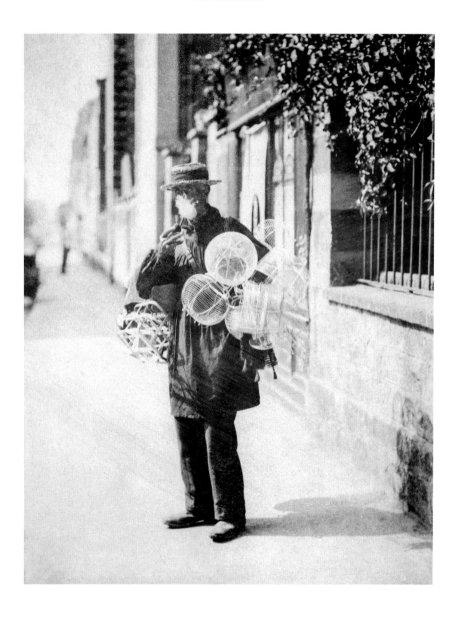

Marchand de paniers de fil de fer | Wire-basket seller
Drahtkorbverkäufer, 1899/1900

APPENDICE

1857 Naissance le 12 février à Libourne de Jean Eugène Auguste Atget.

1862-1877 Décès des parents d'Atget. Atget est élevé par ses grands-parents à Bordeaux où, après sa scolarité, il s'embarquera comme garçon de cabine sur un paquebot de ligne desservant l'Amérique du Sud.

1878 S'installe à Paris et tente d'entrer au Conservatoire national de musique et d'art dramatique.

1879 Réussit son entrée au Conservatoire. Fait la connaissance d'André Calmettes, acteur, dont il deviendra l'ami.

1881 Menant de front son service militaire et ses études, il échoue à l'examen du Conservatoire.

1882 Libéré de ses obligations, il revient à Paris, rue des Beaux-Arts, et devient comédien dans une troupe ambulante.

1886 Rencontre Valentine Delafosse Compagnon, comédienne elle aussi, qui partagera sa vie jusqu'à sa mort en 1926. Effectue une tournée avec Valentine dans de petits théâtres de province.

1888 S'installe dans la Somme, tout en continuant quelques tournées. Commence à s'intéresser à la photographie.

1890 Retour à Paris. Atget se détourne de la peinture et décide d'être photographe professionnel. Il inscrit sur sa porte: «Documents pour artistes». Début de sa série *Paysages – Documents*. Séjour à Paris, rue de la Pitié (5ᵉ arr.) de 1890 à 1891. Engagement au théâtre de Grenoble.

1892 Ils vont en avoir un autre à Dijon.

1893-1896 Ils séjournent à Paris.

1897 Valentine obtient un engagement à La Rochelle qu'elle assurera jusqu'en 1902. Atget n'ayant pas été retenu revient rapidement dans la capitale. Il débute ses vues sur le Paris des quartiers anciens et surtout sur les petits métiers parisiens.

1898 Atget commence à vendre des tirages aux collections publiques parisiennes.

1899 Atget s'installe définitivement à Paris au 17 bis rue Campagne Première, dans le quartier de Montparnasse, appartement qu'il occupera jusqu'à sa mort.

1901-1904 Début du travail sur les éléments décoratifs des maisons et des églises: balcons, escaliers, portes, cours. Achat par le musée Carnavalet de son premier album sur l'église Saint-Gervais.

1906 Chargé par la Bibliothèque historique de la Ville de Paris de photographier les immeubles du centre de la capitale. Début de sa série *Topographie du vieux Paris*.

1910-1914 Réalise un certain nombre d'albums brochés, dont *Métiers, boutiques et étalages de Paris* et *Zoniers – Fortifications* qu'il vend au musée Carnavalet et à la Bibliothèque nationale de France.

1914-1918 Cesse temporairement son activité.

1920 Propose à Paul Léon, directeur des Beaux-Arts, l'achat de la collection *L'Art dans le vieux Paris* et

Paris pittoresque. 2621 plaques lui sont achetées pour la somme de 10000 francs.

1921 La Commission des monuments historiques de Paris lui achète également 2500 épreuves. Réalise, commandée par le peintre André Dignimont, une série sur les prostituées. Rencontre l'artiste américain Man Ray, un voisin de la rue Campagne-Première, qui lui achète quelques photographies.

1921-1925 Photographie les parcs de Saint-Cloud, Versailles et Sceaux.

1925 L'assistante de Man Ray, Berenice Abbott découvre les tirages d'Atget, lui rendra visite régulièrement et lui achètera un certain nombre de tirages.

1926 Mort de Valentine Compagnon. Man Ray fait publier quatre photographies d'Atget dans *La Révolution surréaliste*.

1927 Berenice Abbott réalise le portrait d'Atget. Atget décède le 4 août. Son ami André Calmettes, exécuteur testamentaire, s'occupe de la succession et remet environ 2000 négatifs à la Commission des monuments historiques de Paris. Bérénice Abbott, avec l'aide financière du galeriste Julien Levy, achète 1787 négatifs, les albums et plusieurs milliers d'images, collection qui sera revendue au Museum of Modern Art de New York en 1968.

1857 Birth of Jean Eugène Auguste Atget in Libourne on February 12.

1862-1877 Death of Atget's parents. He is raised by his grandparents in Bordeaux. He leaves school and found a job as a steward on a steamer to South America.

1878 Atget moves to Paris and tries to gain admission to the Conservatoire national de musique et d'art dramatique.

1879 He is admitted to the Conservatoire, where he meets André Calmettes. They become friends.

1881 Compelled to do military service while studying, he fails the exam at the Conservatoire.

1882 Having acquitted his obligations, he returns to Paris, Rue des Beaux-Arts, and becomes an actor in a traveling troupe.

1886 Meets Valentine Delafosse Compagnon, a fellow actor, who will share his life until her death in 1926. Together, they tour small provincial theaters.

1888 Moves to the Somme. Continues to tour but also becomes interested in photography.

1890 Back to Paris. Atget gives up painting and decides to become a professional photographer, producer of "Documents for Artists," as it says on the sign at his door. Starts work on the *Landscapes – Documents* series. Living in Rue de la Pitié, Paris (5th Arrondissement) from 1890 to 1891, the couple are hired to perform in the theater in Grenoble.

1892 Another theatrical engagement, this time in Dijon.

1893-1896 The couple lives in Paris.

1897 Valentine obtains an engagement in La Rochelle, where she performs until 1902. Atget, who has no such offer, soon returns to the capital. Starts taking photographs of old Paris and, especially, its small trades.

1898 Atget starts selling prints to Parisian public collections.

1899 Atget moves in at 17 bis Rue Campagne-Première in Montparnasse, which will be his home for the rest of his life.

1901-1904 Starts photographing decorative features of houses and churches: balconies, staircases, doors, courtyards. The Musée Carnavalet buys his first album on the church of Saint-Gervais.

1906 The Bibliothèque Historique de la Ville de Paris commissions Atget to photograph buildings in the city center. He starts work on his series *Topography of Old Paris.*

1910-1914 Produces a number of softbound albums, including *Trades, Shops and Window Displays of Paris* and *Zoniers – Fortifications*, which he sells to the Musée Carnavalet and the Bibliothèque nationale de France.

1914-1918 Temporarily stops work.

1920 Offers to sell the collections *Art in Old Paris* and *Picturesque Paris* to Paul Léon, director of the Beaux-Arts administration. It buys 2,621 plates for 10,000 francs.

1921 The Commission des monuments historiques de Paris buys 2,500 prints. Atget produces a series on prostitutes, commissioned by the painter André Dignimont. Meets the American artist Man Ray, a neighbor in the Rue Campagne-Première, who buys several photographs.

1921-1925 Photographs the parks of Saint-Cloud, Versailles, and Sceaux.

1925 Man Ray's assistant, Berenice Abbott, discovers Atget's work. She makes regular visits and buys a number of his prints.

1926 Death of Valentine Compagnon. Man Ray has four of Atget's photographs published in *La Révolution surréaliste.*

1927 Berenice Abbott takes a portrait photograph of Atget. He dies on August 4. His friend and executor, André Calmettes, manages the estate and gives some 2,000 negatives to the Commission des monuments historiques de Paris. With financial assistance from the gallerist Julien Levy, Berenice Abbott buys 1,787 negatives, the albums and several thousand photographs. This collection is sold to the Museum of Modern Art in New York in 1968.

1857 Jean Eugène Auguste Atget wird am 12. Februar in Libourne geboren.

1862-1877 Tod der Eltern. Atget wächst bei seinen Großeltern in Bordeaux auf. Nach Abschluss der Schulzeit wir er Steward auf einem Passagierschiff nach Südamerika.

1878 Geht nach Paris und bewirbt sich – zunächst vergeblich – um die Aufnahme am Conservatoire national de musique et d'art dramatique.

1879 Wird am Conservatoire angenommen. Lernt den Schauspieler André Calmettes kennen, mit dem er sich anfreundet.

1881 Da er seine Schauspielausbildung nur neben dem Militärdienst betreiben kann, fällt er beim Examen des Conservatoire durch.

1882 Nach Entlassung aus dem Militärdienst kehrt er nach Paris, Rue des Beaux-Arts, zurück und wird Schauspieler in einer Wandertruppe.

1886 Begegnung mit der Schauspielerin Valentine Delafosse Compagnon, die bis zu ihrem Tod 1926 seine Lebensgefährtin bleiben wird. Gemeinsam tingeln sie durch kleine Provinztheater.

1888 Lässt sich im Département Somme nieder, von wo aus er weitere Tourneen unternimmt. Beginnt sich für Fotografie zu interessieren.

1890 Rückkehr nach Paris. Atget gibt die Malerei auf und beschließt, Berufsfotograf zu werden. An seinem Türschild steht: »Documents pour artistes« [Dokumente für Künstler]. Beginn seiner Serie *Paysages – Documents*. Aufenthalt in Paris von 1890 bis 1891 in der Rue de la Pitié (5. Arrondissement), gleichzeitig ein Engagement am Theater in Grenoble.

1892 Weiteres Theater-Engagement in Dijon.

1893-1896 Aufenthalt in Paris.

1897 Valentine bekommt ein Engagement in La Rochelle, das sie bis 1902 wahrnimmt. Da Atget dort keine Anstellung findet, kehrt er schon bald in die Hauptstadt zurück. Er beginnt, alte Pariser Stadtviertel und die kleinen Gewerbe zu dokumentieren.

1898 Erste Verkäufe an öffentliche Pariser Sammlungen.

1899 Atget lässt sich endgültig in Paris nieder und bezieht die Wohnung in der Rue Campagne-Première 17 im Quartier Montparnasse, wo er bis zu seinem Lebensende wohnen bleibt.

1901-1904 Beginn der Aufnahmen dekorativer Elemente an Häusern und Kirchen: Balkons, Treppen, Türen, Höfe. Ankauf seines ersten Albums über die Kirche Saint-Gervais durch das Musée Carnavalet.

1906 Die Bibliothèque historique de la Ville de Paris beauftragt ihn, Gebäude im Zentrum der Hauptstadt zu fotografieren. Beginn seiner Serie *Topographie du vieux Paris*.

1910-1914 Stellt mehrere gebundene Alben zusammen, darunter *Métiers, boutiques et étalages de Paris* und *Zoniers – Fortifications*, die vom Musée Carnavalet und der Bibliothèque nationale de France erworben werden.

1914-1918 Gibt das Fotografieren vorübergehend auf.

1920 Bietet Paul Léon, dem Leiter der Abteilung für Bildende Kunst im Erziehungsministerium, die Sammlung *L'Art dans le vieux Paris* und *Paris pittoresque* zum Kauf an. Für 2621 Negative erhält er 10000 Francs.

1921 Die Commission des Monuments historiques de Paris erwirbt 2500 Abzüge von ihm. Macht im Auftrag des Malers André Dignimont eine Serie über Prostituierte. Lernt den amerikanischen Künstler Man Ray kennen, einen Nachbarn aus der Rue Campagne-Première, der ihm einige Fotografien abkauft.

1921-1925 Fotografiert die Parks von Saint-Cloud, Versailles und Sceaux.

1925 Man Rays Assistentin Berenice Abbott, die Atgets Fotografien entdeckt hat, besucht ihn regelmäßig und kauft ihm eine ganze Reihe von Abzügen ab.

1926 Tod von Valentine Compagnon. Auf Veranlassung Man Rays erscheinen in der Zeitschrift *La Révolution surréaliste* vier Fotografien von Atget.

1927 Berenice Abbott porträtiert ihn. Atget stirbt am 4. August. Sein Freund André Calmettes übergibt als Nachlassverwalter etwa 2000 Negative an die Commission des monuments historiques de Paris. Bérénice Abbott erwirbt mit finanzieller Unterstützung des Galeristen Julien Levy 1787 Negative, die Alben sowie mehrere Tausend Abzüge. Ihre Sammlung wird 1968 an das Museum of Modern Art in New York verkauft.

La découverte d'Eugène Atget
The discovery of Eugène Atget
Die Entdeckung Eugène Atgets

1928 Fels, Florent: «Le Premier Salon indépendant de la photographie», *L'Art vivant*, 1 juin 1928.

Desnos, Robert: «Eugène Atget», *Le Soir*, 11 septembre 1928.

Vailland, Roger: «Un Homme qui fit en trente ans dix mille photographies de Paris», *Paris-Midi*, 26 octobre 1928.

1929 Desnos, Robert: «Émile Adget» (sic), *Merle*, 3 mai 1929; réimprimé | republished | neu aufgelegt: Desnos, Robert: *Nouvelles Hébrides et autres textes 1922–1930*. Paris [Gallimard] 1978.

Abbott, Berenice: «Eugène Atget», *Creative Art*, vol. 5, septembre 1929.

1930 Atget, Eugène: *Eugène Atget. Lichtbilder*. Introduction: Camille Recht. Paris, Leipzig [Henri Jonquières] 1930.

Atget, Eugène: *Atget. Photographe de Paris*. Préface: Pierre Mac Orlan. Paris [Henri Jonquières] 1930; New York, NY [E. Weyhe] 1930.

Georges, Waldemar: «Photographie vision du monde», *Arts et Métiers Graphiques*, n° 16, 15 mars 1930, Numéro Spécial Photographie.

1931 Fels, Florent: «L'art photographique: Adjet» (sic), *L'Art vivant*, n° 7, 1931.

Benjamin, Walter: «Kleine Geschichte der Photographie», *Literarische Welt*, 18.9.1931; 25.9.1931;

2.10.1931; réimprimé | republished | neu aufgelegt: *Das Kunstwerk im Zeitalter seiner technischen Reproduzierbarkeit*. Frankfurt/Main [Suhrkamp] 1963.

Publications sur Eugène Atget
Publications on Eugène Atget
Publikationen über Eugène Atget

1956 Atget, Eugène & Abbott, Berenice: *Atget* (Portfolio). New York, NY 1956.

1963 Trottenberg, Arthur D. (ed.): *A vision of Paris. The photographs of Eugène Atget. The words of Marcel Proust*. New York, NY [Macmillan & Co.] 1963.

Abbattova, Berenice & Atget, Eugène (ed.): *Eugène Atget*. Praha [Statni nakl. Krasne literatury a umeni] 1963.

1964 Abbott, Berenice: *The world of Atget*. New York, NY [Horizon Press] 1964.

1969 Brassaï: «My Memories of E. Atget, P. H. Emerson and Alfred Stieglitz», *Camera*, vol. 48, janvier 1969.

1971 Christ, Yvan: *Le Paris d'Atget*. Paris [Balland] 1971.

1975 Hill, Paul & Cooper, Tom: «Interview: Man Ray», *Camera*, vol. 54, n° 2, février 1975.

Leroy, Jean: *Atget. Magicien du vieux Paris et son époque*. Joinville-le-Pont [Pierre Jean Balbo] 1975.

1979 Gassmann, Pierre: *Atget. Voyages en ville*. Textes: Roméo

Martinez et Alain Pougetoux. Paris [Chêne/Hachette] 1979.

Michaels, Barbara L.: «An introduction to the dating and organization of Eugène Atget's photographs», *The Art Bulletin*, vol. 61, n° 3, septembre 1979.

1980 Atget, Eugène: *Eugène Atget*. Introduction: Ben Lifson. Millerton, NY [Aperture] 1980.

Hambourg, Maria Morris: *Eugène Atget 1857–1927. The Structure of the Work*, Ann Arbor [Columbia University] 1980. (2 vols.)

1981 Szarkowski, John & Hambourg, Maria Morris: *The Work of Atget. Old France*. New York, NY, Boston [The Museum of Modern Art] 1981. (vol. 1)

Szarkowski, John & Hambourg, Maria Morris: *Eugène Atget 1857–1927. Das alte Frankreich*. München [Prestel] 1981. (vol. 1)

1982 Szarkowski, John & Hambourg, Maria Morris: *The Work of Atget. The Art of Old Paris*. New York, NY, Boston [The Museum of Modern Art] 1982. (vol. 2)

Szarkowski, John & Hambourg, Maria Morris: *Eugène Atget 1857–1927. Das alte Paris*. München [Prestel] 1982. (vol. 2)

1983 Szarkowski, John & Hambourg, Maria Morris: *The Work of Atget. The Ancien Regime*. New York, NY, Boston [The Museum of Modern Art] 1983. (vol. 3)

1984 Szarkowski, John & Hambourg, Maria Morris: *Eugène Atget*

1857–1927. Schlösser und Gärten des Ancien Régime. München [Prestel] 1984. (vol. 3)

Eugène Atget. Textes : Romeo Martinez, Ferdinand Sciana. Paris [Filipacchi] 1984.

Eugène Atget. *Un choix de photographies extraites de la collection du musée Carnavalet*. Introduction : Françoise Reynaud. Paris [Centre National de la Photographie] 1984.

1985 Szarkowski, John & Hambourg, Maria Morris : *The Work of Atget. Modern Times*. New York, NY, Boston [The Museum of Modern Art] 1985. (vol. 4)

Szarkowski, John & Hambourg, Maria Morris : *Eugène Atget 1857–1927. Das neue Jahrhundert*. München [Prestel] 1985. (vol. 4)

Eugène Atget. Texte : Gerry Badger. London [Macdonald & Co.] 1985.

1986 *Colloque Atget. Actes du colloque, Collège de France*, 14–15 juin 1985. Photographies numéro hors-série, mars 1986. Paris [Association française pour la diffusion du patrimoine photographique] 1986.

1991 *Atget*. Préface : Robert L. Kirschenbaum. Texte : Robert A. Sobieszek. Tokyo [Pacific Press Service] s. a. (c. 1991).

Solomon-Godeau, Abigail : « Canon Fodder : Authoring Eugène Atget », *Photography at the dock. Essays on photographic history, institutions and practices*. Préface : Linda Nochlin. Minneapolis [University of Minnesota Press] 1991.

1992 Beaumont-Maillet, Laure : *Atget Paris*. Paris [Éditions Hazan] 1992.

Nesbit, Molly : *Atget's seven albums*. New Haven, London [Yale University Press] 1992.

1994 Buisine, Alain : *Eugène Atget ou la mélancolie en photographie*. Nîmes [Éditions Jacqueline Chambon] 1994.

1996 *Eugène Atget. Paris*. Introduction : Wilfried Wiegand. New York, NY [Te Neues Publishing Co.] 1996.

1997 *Eugène Atget*. Introduction : Ben Lifson. Köln [Könemann] 1997.

1998 Le Gall, Guillaume : *Atget. Life in Paris*. Paris [Éditions Hazan] 1998.

Eugène Atget. Paris. Texte : Wilfried Wiegand. München, Paris, London [Schirmer/Mosel] 1998.

2000 Adam, Hans Christian (ed.) & Krase, Andreas : *Eugène Atget 1857–1927. Paris*. Cologne [TASCHEN] 2000.

2002 Sartre, Josiane : *Atget. Paris in Detail*. Paris (Flammarion) 2002.

2003 Aubenas, Sylvie & Le Gall, Guillaume : *Arbres inédits d'Atget*. Paris [Marval] 2003.

Catalogues d'exposition
Exhibition catalogues
Ausstellungskataloge

1976 Travis, David : *Starting with Atget. Photographs from the Julien Levy Collection*. Chicago [The Art Institute of Chicago] 1976.

1978 *Eugène Atget (1857–1927). Das alte Paris*. Textes : Christoph B. Rüger, Gisèle Freund, Romeo E. Martinez, Pierre Gassmann, Klaus Honnef. Bonn [Rheinisches Landesmuseum Bonn] 1978.

1979 Adams, William Howard : *Atget's Gardens. A Selection of Eugène Atget's Garden Photographs*. Introduction : Jacqueline Onassis. Garden City, NY [Dolphin Book, Doubleday & Co.] 1979.

1980 Puttnies, Hans Georg : *Atget*. Köln [Galerie Rudolf Kicken] 1980.

1982 *Eugène Atget (1857–1927). Intérieurs Parisiens*. Paris [Musée Carnavalet] 1982.

1984 Borcoman, James : *Eugène Atget : 1857–1927*. Ottawa [National Gallery of Canada] 1984.

Geniaux, Paul & Vert, Louis : *Eugène Atget. Petits métiers et types parisiens vers 1900*. Paris [Musée Carnavalet] 1984.

1991 *Eugène Atget, le Paris de 1900*. Texte : Jordi Ortiz. Valencia [Institut Valencià d'Art Modern] 1991.

Reynaud, Françoise : *Les voitures d'Atget au Musée Carnavalet*. Paris [Éditions Carré/Paris-Musées] 1991.

1992 Nesbit, Molly & Reynaud, Françoise : *Eugène Atget. Intérieurs parisiens. Un album du musée Carnavalet*. Paris [Éditions Carré/Paris-Musées] 1992.

Szegedy-Maszak, Andrew : *Atget's Churches*. Middletown, CT [Wesleyan University] 1992.

Intérieurs d'Eglises
Cahier non publié | Unpublished album | Unveröffentlichtes Album

L'Art dans le vieux Paris
Page de titre | Title page | Titelseite, c. 1909

1998 *Eugène Atget. A retrospective. An intimate view of Paris at the turn of the century.* Tokyo Metropolitan Museum of Photography |Tankosha Publishing| 1998.

Kühn, Christine: *Eugène Atget. 1857–1927, Frühe Fotografien.* Berlin |Staatliche Museen zu Berlin Preußischer Kulturbesitz| 1998.

1999 Harris, David: *Eugène Atget. Itinéraires parisiens.* Paris |Musée Carnavalet| 1999.

2000 Lemagny, Jean-Claude; Borhan, Pierre; Lebart, Luce; Aubenas, Sylvie: *Atget le pionnier.* Paris |Marval/Hôtel de Sully| 2000.

Szarkowski, John: *Atget.* New York |Callaway/The Museum of Modern Art| 2000.

2004 Canonne, Xavier: *Lieux d'Atget.* Charleroi |Musée de la Photographie de la Communauté Française| 2004.

2005 Barberie, Peter: *Looking at Atget.* Philadelphia |Philadelphia Museum of Art|, New Haven |Yale University Press| 2005.

2007 Aubenas, Sylvie; Le Gall, Guillaume; Beaumont-Maillet, Laure; Chéroux, Clément; Lugon, Olivier: *Atget une rétrospective.* Paris |Hazan/Bibliothèque nationale de France| 2007.

2012 Gierstberg, Frits; Gollonet, Carlos; Reynaud, Françoise; Le Gall, Guillaume; Gunther, Thomas Michael; Cartier-Bresson, Anne: *Eugène Atget – Paris.* Paris |Gallimard/Paris-Musées| 2012.

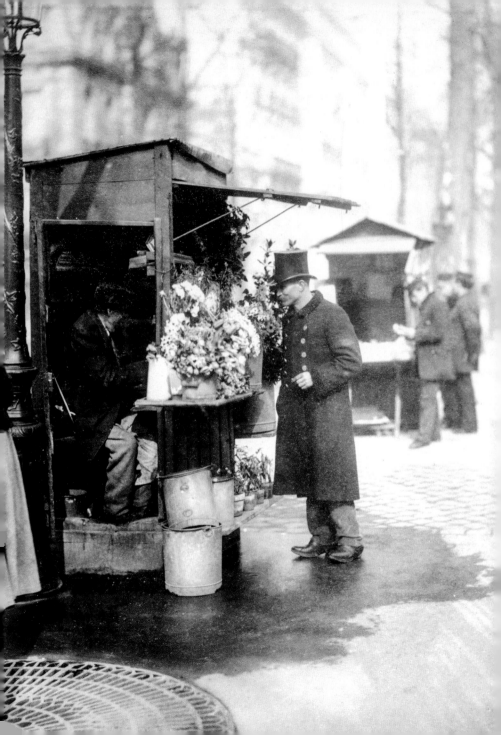

Un grand merci à Josette Gautrand pour son travail déterminant et permanent dans l'élaboration de cet ouvrage. Merci également à Ophélie Strauss (agence Roger-Viollet) pour son accueil, son efficacité et sa disponibilité. Ma gratitude également à Simone Philippi pour sa collaboration, son écoute patiente et attentive.

Thanks to Josette Gautrand for her sustained and decisive work on this book, and to Ophélie Strauss at Agence Roger-Viollet for her kindness and efficiency. I am also grateful to Simone Philippi for her attentive and patient collaboration.

Mein besonderer Dank gilt Josette Gautrand für ihren entscheidenden und unermüdlichen Beitrag zur Ausarbeitung dieses Bandes. Dank auch an Ophélie Strauss (Agence Roger-Viollet) für ihre Betreuung, Effizienz und Anteilnahme. Danken möchte ich des Weiteren Simone Philippi für ihre aufmerksame und geduldige Zusammenarbeit.

P. 657
Autoportrait d'Atget dans la vitrine de la boutique «Empire»,
rue du Faubourg-Saint-Honoré (détail) | Self-portrait. Atget in the window
of the "Empire" shop, Rue du Faubourg-Saint-Honoré (detail) |
Selbstporträt Atgets im Schaufenster des Geschäfts »Empire«,
Rue du Faubourg-Saint-Honoré (Ausschnitt), 1902

P. 658
Berenice Abbott, Eugène Atget, 1927

P. 662
Anonyme, Eugène Atget

P. 666
Bouquetier | Flower seller | Blumenverkäufer, 1898/1900

Traduction en anglais et en allemand des principaux termes (lieux, rues, architecture) mentionnés en français dans les légendes.

Translation of the main terms (places, streets, architecture) used in the French captions.

Übersetzung der wichtigsten Orts-, Straßen- und Gebäudebezeichnungen, die in den Bildlegenden in der französischen Originalsprache angegeben sind.

angle	corner	Ecke
arrondissement	arrondissement	Stadtviertel
avenue	street	Straße
bassin	water basin	Wasserbecken
bois	forest	Wald
boutique	shop	Geschäft
cabaret	nightclub	Nachtlokal
château	castle	Schloss
cloître	cloister, convent	Kloster
coin	corner, junction, spot, place	Straßenecke
couvent	cloister, convent	Kloster
cour	courtyard	Hof, Innenhof
église	church	Kirche
entrée	entrance	Eingang
escalier	staircase	Treppenaufgang
fête	feast, fair	Feierlichkeit, Jahrmarkt
fontaine	fountain	Brunnen
fortifications	fortifications	Befestigungsanlagen
heurtoir	door knocker	Türklopfer
hôtel	hotel, townhouse	Hotel, Stadthaus
impasse	cul-de-sac	Sackgasse
intérieur	interior	Interieur, Innenraum
jardin	garden	Garten
maison	house	Haus
marché	market	Markt
musée	museum	Museum
palais	palace	Palast
parc	park	Park
place	square	Platz
pont	bridge	Brücke
porte	gate, gateway, door	Tor, Tür
prison	prison	Gefängnis
puits	well	Brunnenschacht
quai	quay	Kai, Uferstraße
rue	street	Straße

1000 Chairs

1000 Lights

Decorative Art 50s

Decorative Art 60s

Decorative Art 70s

Design of the
20th Century

domus 1950s

Logo Design

Scandinavian Design

100 All-Time
Favorite Movies

The Stanley Kubrick
Archives

Bookworm's delight:
never bore, always excite!

TASCHEN
Bibliotheca Universalis

20th Century
Photography

A History of
Photography

Stieglitz.
Camera Work

Curtis. The North
American Indian

Eadweard Muybridge

Karl Blossfeldt

Norman Mailer.
MoonFire

Photographers A–Z

Dalí. The Paintings

Hiroshige

Leonardo.
The Graphic Work

Modern Art

Monet

Alchemy & Mysticism

Braun/Hogenberg.
Cities of the World

Bourgery. Atlas of
Anatomy & Surgery

D'Hancarville.
Antiquities

Encyclopaedia
Anatomica

Martius.
The Book of Palms

Seba. Cabinet of
Natural Curiosities

The World
of Ornament

Fashion. A History from
18th–20th Century

100 Contemporary
Fashion Designers

Architectural Theory

The Grand Tour

20th Century
Classic Cars

1000 Record Covers

1000 Tattoos

Funk & Soul Covers

Jazz Covers

Mid-Century Ads

Mailer/Stern.
Marilyn Monroe

Erotica Universalis

Tom of Finland.
Complete Kake Comics

1000 Nudes

Stanton.
Dominant Wives

© 2016 TASCHEN GmbH
Hohenzollernring 53, D–50672 Köln
www.taschen.com

PROJECT MANAGEMENT
Simone Philippi, Cologne

ENGLISH TRANSLATION
Charles Penwarden, Paris

GERMAN TRANSLATION
Matthias Wolf, Berlin

DESIGN
Birgit Eichwede, Maximiliane Hüls, Cologne

PRODUCTION
Horst Neuzner, Tina Ciborowius, Frank Goerhardt, Cologne

Printed in China
ISBN 978-3-8365-2230-4

EACH AND EVERY TASCHEN BOOK PLANTS A SEED!
TASCHEN is a carbon neutral publisher. Each year, we offset our annual carbon emissions with carbon credits at the Instituto Terra, a reforestation program in Minas Gerais, Brazil, founded by Lélia and Sebastião Salgado. To find out more about this ecological partnership, please check: www.taschen.com/zerocarbon.
Inspiration: unlimited. Carbon footprint: zero.

To stay informed about TASCHEN and our upcoming titles, please subscribe to our free magazine at www.taschen.com/magazine, follow us on Twitter, Instagram, and Facebook, or e-mail your questions to contact@taschen.com.